Bruxelles

Album d'une occupation
1940-1944

Bruxelles, album d'une occupation
Brussels during World War II

Souhaits de paix pour 1940, tout le monde voulait y croire. Que pouvait craindre la Belgique ? Après tout, le Roi Léopold III avait proclamé la neutralité du pays, dont les Franco-Britanniques se portaient garants. La presse écrite et filmée ne cessait de rassurer, en vantant les mérites de l'armée belge, sous le tire "ceux qui veillent". Le Fort d'Eben-Emael, fleuron des fortifications sur le canal Albert, était réputé imprenable. Et la longue barrière anti-chars KW traversant le pays d'Anvers à la Meuse devait interdire le franchissement de blindés. Son extension couvrant la capitale par le sud, s'articulait de Wavre à Ninove. Le 10 mai 1940, la surprise fut pourtant de taille. Sans déclaration de guerre, l'Armée allemande pénétrait en Belgique, aux Pays-Bas et au Grand-Duché de Luxembourg en s'enfonçant rapidement sur les territoires. Cette progression fulgurante, malgré des combats acharnés, amena la Wehrmacht aux portes de Bruxelles le

17 mai. La capitale déclarée ville ouverte ne résista pas. Les évènements faillirent pourtant briser cette reconnaissance (page 38). Malgré des bombardements épars le 10 mai, Bruxelles échappa finalement au pire.

Wishes of peace for 1940, everyone wanted to believe it. What could Belgium fear? After all, King Leopold III had proclaimed the neutrality of the country, which was guaranteed by the Franco-British alliance. The written and filmed press never ceased to reassure, expressing the merits of the Belgian army, under the title "those who watch". The Fort of Eben-Emael, jewel of the fortifications on the Albert Canal was deemed impregnable. And the long KW anti-tank barrier crossing the country from Antwerp to the Meuse was to prohibit the crossing of armored vehicles. Its extension covering the capital from the south, was articulated from Wavre to Ninove. Still, on May 10, 1940, the surprise was considerable. Without a declaration of war, the German Army enters Belgium, The Netherlands and Luxemburg and quickly sinks into their territories. This dazzling progression, despite fierce fighting, brought the Wehrmacht to the gates of the capital on May 17. Brussels, declared an open city, will not resist. However, events nearly shattered this recognition (page 38). Despite scattered bombardments on May 10, Brussels finally escaped the worst.

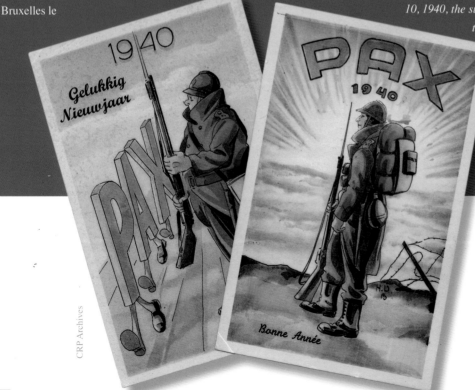

CRP Archives

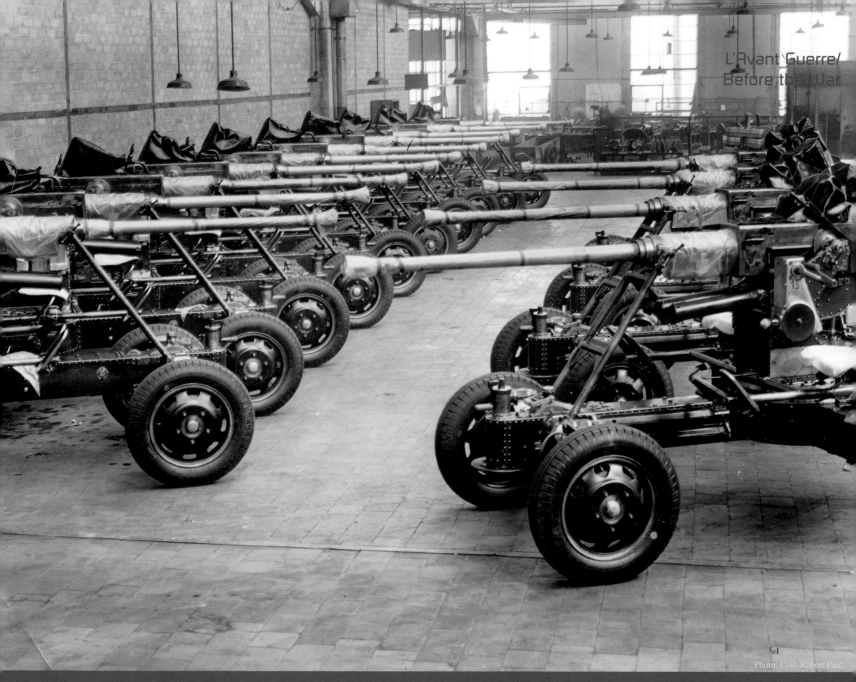

Photo: Coll. Robert Pied

Bien conscient des risques de conflit militaire qui s'accroissent, en 1936 le Gouvernement belge tente d'accélérer la modernisation de son armée mais ne peut récupérer le temps perdu. Les budgets votés ne peuvent pas plus refondre à temps une armée moderne de dissuasion dont le pays a besoin pour défendre sa neutralité.

La rénovation et le renforcement de la défense anti-aérienne, pourtant primordiale, se limite à la fourniture de quelques nouveaux canons Bofors de 40 mm, dont on voit ici des exemplaires fabriqués sous licence par la FN, sous l'appellation de Modèle 35.

Well aware of the increasing risks of military conflict, in 1936 the Belgian Government tried to accelerate the modernisation of its army, but could not recover the time lost. The budgets voted can no longer rebuild a modern army of deterrence in time, which the country needs to defend its neutrality.

The renovation and reinforcement of the anti-aircraft defense, however essential, is limited to the supply of a few new Bofors 40 mm guns, of which we see here examples manufactured under license by the FN, under the designation Model 35.

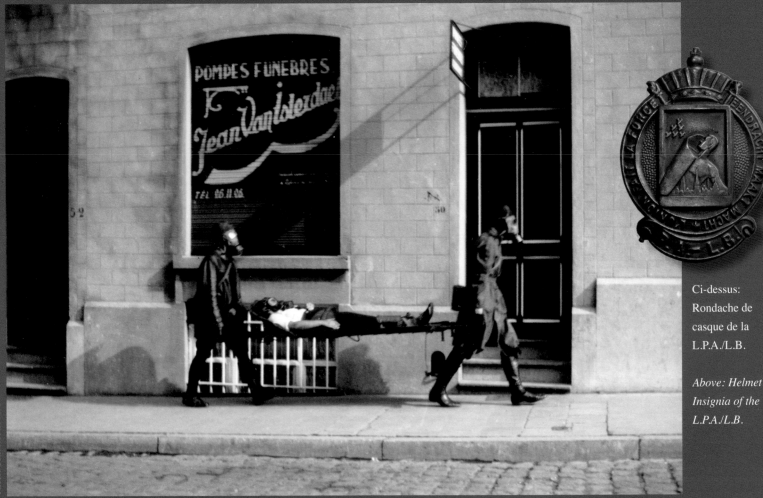

Photo: Coll. Robert Pied

CRP Archives

Ci-dessus:
Rondache de
casque de la
L.P.A./L.B.

*Above: Helmet
Insignia of the
L.P.A./L.B.*

Ci-dessus: Sur fond de crise économique et de montée en force de partis extrémistes et fascistes en Europe, les années 30 se vivent sous tension politique constante. Les signes de probables conflits armés entre nations sont de plus en plus perceptibles. En Belgique en 1934, un organisme de propagande destiné à lutter contre le danger d'attaques aériennes est créé sous l'appellation de L.P.A., Ligue de Protection Antiaérienne Passive de la Population et des Installations Civiles (L.B. en Néerlandais Luchtbescherming). Il a notamment pour vocation d'instruire la population sur les mesures de protection aérienne passive. Lors de la première manoeuvre de Berchem-Sainte-Agathe en 1934, une équipe de volontaires de la L.P.A. s'exerce à l'évacuation d'un blessé durant une attaque simulée au gaz.

Above: Against a backdrop of an economic crisis and the rise of extremist and fascist parties in Europe, the 1930s were under constant political tension. The signs of a possible armed conflict between nations are increasingly obvious. In Belgium in 1934, a propaganda organisation intended to teach people against the danger of air attacks, was created under the name of L.P.A., Ligue de Protection Antiaérienne Passive de la Population et des Installations Civiles - or Passive Anti-Aircraft Protection League of the People and Civil Installations (L.B. In Dutch Luchtbescherming). Its main purpose is to educate the population on passive aerial protection measures. During the first Berchem-Sainte-Agathe manoeuver in 1934, a team of volunteers from the L.P.A. practices the evacuation of a casualty during a simulated gas attack.

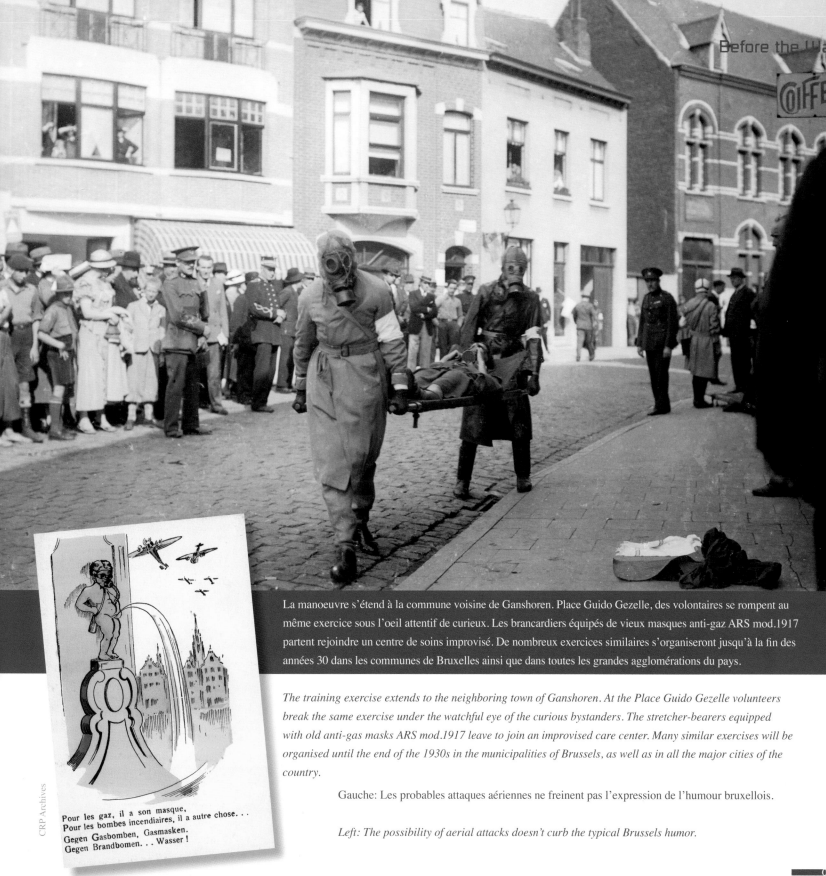

COIFFEUR

Photo: Coll. Robert Pied

Pour les gaz, il a son masque,
Pour les bombes incendiaires, il a autre chose. . .
Gegen Gasbomben, Gasmasken.
Gegen Brandbomen. . . Wasser !

CRP Archives

La manoeuvre s'étend à la commune voisine de Ganshoren. Place Guido Gezelle, des volontaires se rompent au même exercice sous l'oeil attentif de curieux. Les brancardiers équipés de vieux masques anti-gaz ARS mod.1917 partent rejoindre un centre de soins improvisé. De nombreux exercices similaires s'organiseront jusqu'à la fin des années 30 dans les communes de Bruxelles ainsi que dans toutes les grandes agglomérations du pays.

The training exercise extends to the neighboring town of Ganshoren. At the Place Guido Gezelle volunteers break the same exercise under the watchful eye of the curious bystanders. The stretcher-bearers equipped with old anti-gas masks ARS mod.1917 leave to join an improvised care center. Many similar exercises will be organised until the end of the 1930s in the municipalities of Brussels, as well as in all the major cities of the country.

Gauche: Les probables attaques aériennes ne freinent pas l'expression de l'humour bruxellois.

Left: The possibility of aerial attacks doesn't curb the typical Brussels humor.

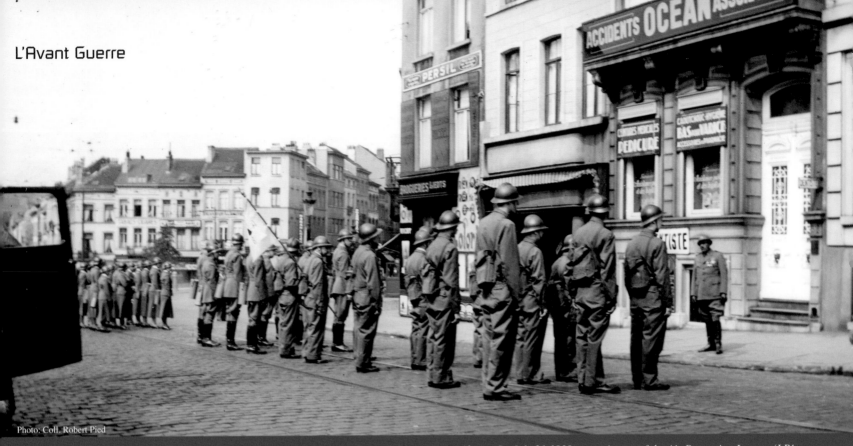

Photo: Coll. Robert Pied

Ci-dessus: Le 21 juillet 1939, un contingent désigné de la Ligue de Protection Aérienne (LPA-LB) se rassemble devant ses bureaux du n° 37 de la place Liedts à Schaerbeek. Les membres de la section masculine, revêtus de la nouvelle salopette kaki de la tenue d'intervention, font face à l'immeuble voisin du n°38. Le personnel féminin, plus à gauche, porte la tenue de service. Le groupement se mettra bientôt en marche pour rejoindre le défilé militaire de la fête nationale, place des Palais.

Above: On July 21 1939, a contingent of the Air Protection League (LPA-LB) gathered in front of its offices at No. 37 on Place Liedts in Schaerbeek. Members of the men's section, dressed in the new khaki overalls of the intervention outfit, face the building next to No.38. The female staff, further to the left, wear service dresses. The group will soon set out to join the military parade of the National Day at the Palais Square.

Gauche: En réponse à l'invasion allemande de la Pologne, le 1er septembre 1939, les Britanniques et les Français déclarent conjointement la guerre à l'agresseur, deux jours plus tard. La menace d'une généralisation de conflit à l'ouest ne fait plus de doute et les autorités publiques de Bruxelles entament dans la foulée la protection sommaire des bâtiments sensibles de la ville, comme ici devant l'ancien Musée Moderne (Palais Charles de Lorraine), non loin de la place Royale. Une dizaine de rangées de sacs de sable ont pris place le long des baies vitrées du rez-de-chaussée.

Left: In response to the German invasion of Poland on September 1 1939, the British and French jointly declared war on the aggressor two days later. The threat of a larger conflict in the west is no longer in doubt, and the public authorities of Brussels began protecting sensitive buildings in the city, as here, in front of the former Modern Museum (Palais Charles de Lorraine), not far from Place Royale. A dozen rows of sandbags were placed along the windows on the ground floor.

Photo: Coll. Robert Pied

Ci-dessus: Bonnet de police et patte
d'épaule de la LPA-LB arborant
l'insigne de la Ligue de Protection
Aérienne. Le kaki a été privilégié pour la nouvelle tenue d'intervention.

*Above: LPA-LB police cap and shoulder strap featuring the Air Protection League
insignia. Khaki was favored for the new intervention outfit.*

Ci-dessous: Tirés à quatre épingles pour se mêler au défilé militaire du 21 juillet
1939, des cadres de la LPA-LB se sont regroupés autour d'un officier supérieur de la
Ligue à l'entrée de leurs locaux de Schaerbeek (n°37 de la place Liedts).

*Below: Dressed up to the nines to participate in the military parade of July 21 1939,
LPA-LB executives gathered around a senior officer of the League at the entrance to
their premises in Schaerbeek (No. 37 of the Liedts square).*

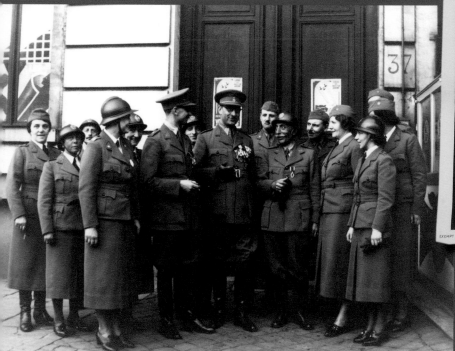

Photo: Coll. Robert Pied

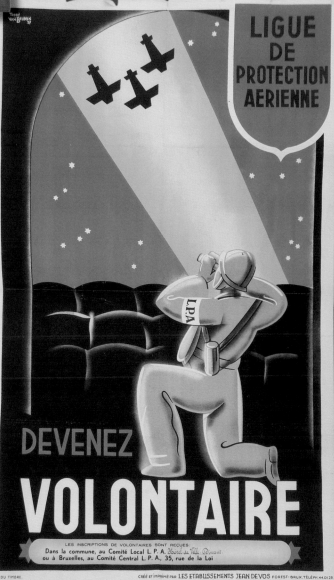

LIGUE
DE
PROTECTION
AERIENNE

DEVENEZ
VOLONTAIRE

LES INSCRIPTIONS DE VOLONTAIRES SONT REÇUES
Dans la commune, au Comité Local L.P.A. *Hostel de Ville Permant*
ou à Bruxelles, au Comité Central L.P.A., 35, rue de la Loi

EXEMPT DU TIMBRE. CRÉÉ ET IMPRIMÉ PAR LES ETABLISSEMENTS JEAN DEVOS FOREST-BRUX. TÉLÉPH. 44.01.26

CRP Archives

Ci-dessus: Affiche de recrutement pour LPA-LB apparue dès 1937.
Le dessin synthétise la menace aérienne qui plane sur les populations.

*Above: A recruitment poster for LPA-LB published in 1937. The
drawing summarizes the air threat which hangs over the country.*

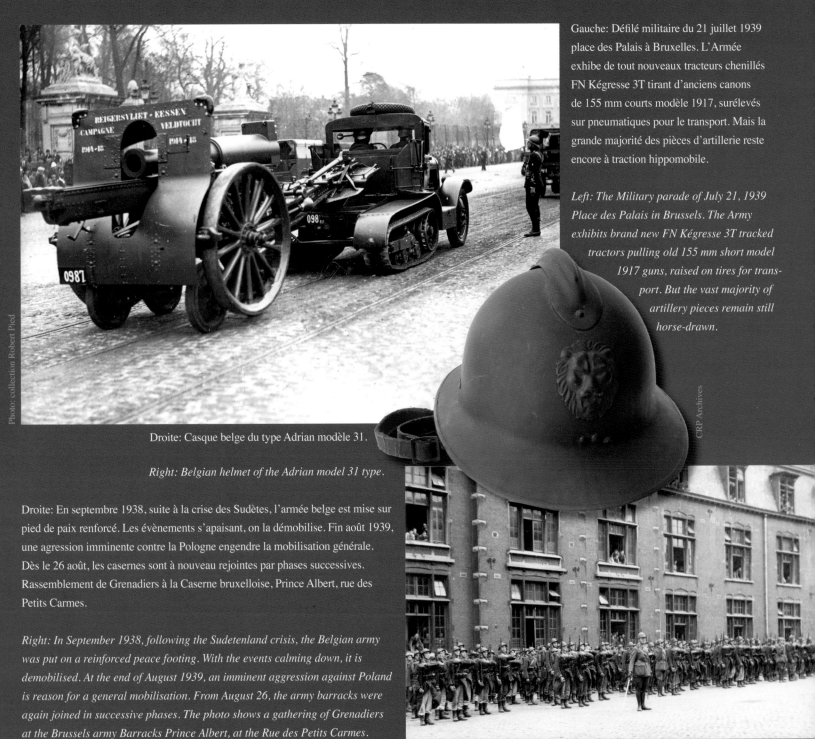

Photo: collection Robert Pied

Gauche: Défilé militaire du 21 juillet 1939 place des Palais à Bruxelles. L'Armée exhibe de tout nouveaux tracteurs chenillés FN Kégresse 3T tirant d'anciens canons de 155 mm courts modèle 1917, surélevés sur pneumatiques pour le transport. Mais la grande majorité des pièces d'artillerie reste encore à traction hippomobile.

Left: The Military parade of July 21, 1939 Place des Palais in Brussels. The Army exhibits brand new FN Kégresse 3T tracked tractors pulling old 155 mm short model 1917 guns, raised on tires for transport. But the vast majority of artillery pieces remain still horse-drawn.

CRP Archives

Droite: Casque belge du type Adrian modèle 31.

Right: Belgian helmet of the Adrian model 31 type.

Droite: En septembre 1938, suite à la crise des Sudètes, l'armée belge est mise sur pied de paix renforcé. Les évènements s'apaisant, on la démobilise. Fin août 1939, une agression imminente contre la Pologne engendre la mobilisation générale. Dès le 26 août, les casernes sont à nouveau rejointes par phases successives. Rassemblement de Grenadiers à la Caserne bruxelloise, Prince Albert, rue des Petits Carmes.

Right: In September 1938, following the Sudetenland crisis, the Belgian army was put on a reinforced peace footing. With the events calming down, it is demobilised. At the end of August 1939, an imminent aggression against Poland is reason for a general mobilisation. From August 26, the army barracks were again joined in successive phases. The photo shows a gathering of Grenadiers at the Brussels army Barracks Prince Albert, at the Rue des Petits Carmes.

Photo: collection Robert Pied

Photo: collection Robert Pied

L'armée belge de 1940 est une armée malheureusement mal préparée pour un conflit moderne. Une grande partie de ses équipements date de la première guerre, sa motorisation fait largement défaut et son aviation, pour sa majeure partie dépassée, ne peut valablement s'opposer aux appareils récents des autres nations. La doctrine manque également de modernité.
Plaine des Manoeuvres à Etterbeek, dans les années 30, ce groupe de soldats est encore doté du vieil équipement Mills modèle 1915.

The Belgian army of 1940 is unfortunately an army ill-prepared for a modern conflict. Much of its equipment dates from the First World War, its motorisation is largely lacking and its aviation for the most part outdated, unable to validly oppose recent aircraft from other nations. The doctrine also lacks modernity.
At the field des Manoeuvers in Etterbeek, in the 1930s, this group of soldiers is still equipped with the old Mills model 1915 equipment.

Les jours de Mai 1940

Le 10 mai 1940, Bruxelles est encore endormie lorsque un peu avant 05h00 du matin, des avions de la Luftwaffe entament, sans cibles précises, le largage de bombes isolées dans des zones d'habitation de plusieurs communes de la capitale. Quasi simultanément, à 05h15, l'Aérodrome de Haren/Evere fait l'objet d'une attaque de bombardiers Heinkel He-111 du KG 27. A quelques exceptions, les avions de la zone civile de la plaine (sur Haren) avaient été évacués auparavant par précaution. Du côté militaire (sur Evere), quasi tous les appareils des trois Groupes du 3°Régiment d'Aéronautique étaient absents ou ont pu décoller juste avant l'attaque.

Les principaux dégâts s'étendent dés lors aux bâtiments et à certaines habitations toutes proches. Voir également (page 192)

On May 10, 1940, Brussels was still asleep when shortly before 5:00 a.m., Luftwaffe planes began, without specific targets, dropping isolated bombs in residential areas of several municipalities in the capital. Almost simultaneously, at 05:15, Haren/ Evere Airfield was attacked by Heinkel He-111 bombers from KG 27. With a few exceptions, planes in the civilian area of the airfield (on Haren) had previously been evacuated as a precaution. On the military side (on Evere), almost all the aircraft of the three Groups of the 3rd Aeronautical Regiment were absent or were able to take off just before the attack. The main damage therefore extends to buildings and some nearby dwellings.See also (page 192)

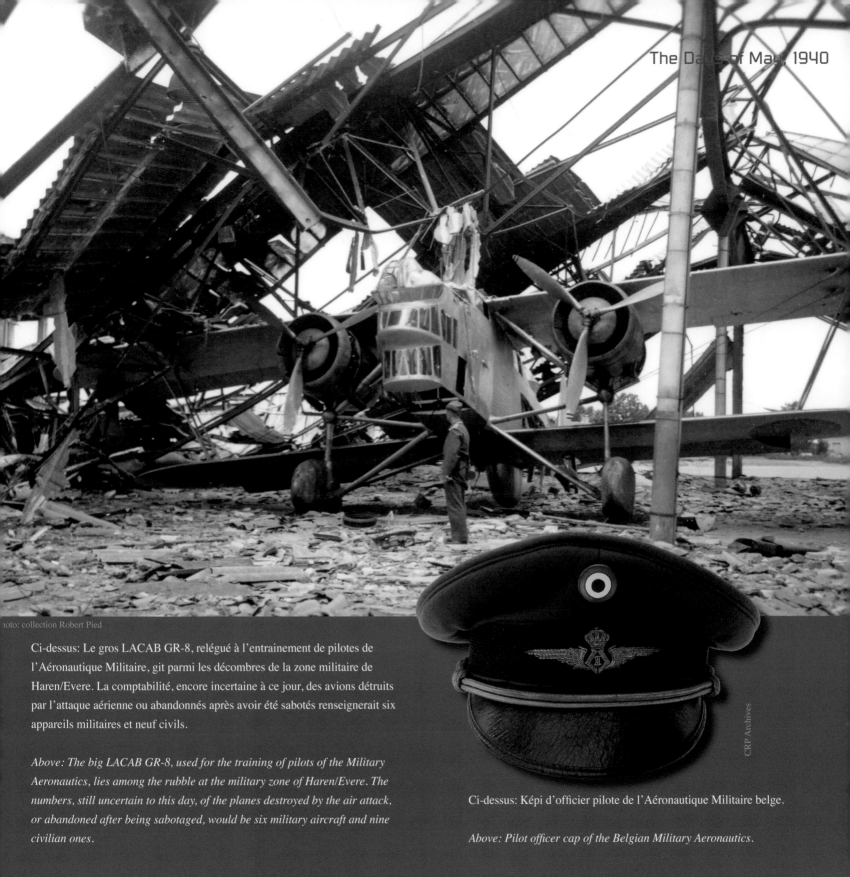

Photo: collection Robert Pied

Ci-dessus: Le gros LACAB GR-8, relégué à l'entrainement de pilotes de l'Aéronautique Militaire, git parmi les décombres de la zone militaire de Haren/Evere. La comptabilité, encore incertaine à ce jour, des avions détruits par l'attaque aérienne ou abandonnés après avoir été sabotés renseignerait six appareils militaires et neuf civils.

Above: The big LACAB GR-8, used for the training of pilots of the Military Aeronautics, lies among the rubble at the military zone of Haren/Evere. The numbers, still uncertain to this day, of the planes destroyed by the air attack, or abandoned after being sabotaged, would be six military aircraft and nine civilian ones.

CRP Archives

Ci-dessus: Képi d'officier pilote de l'Aéronautique Militaire belge.

Above: Pilot officer cap of the Belgian Military Aeronautics.

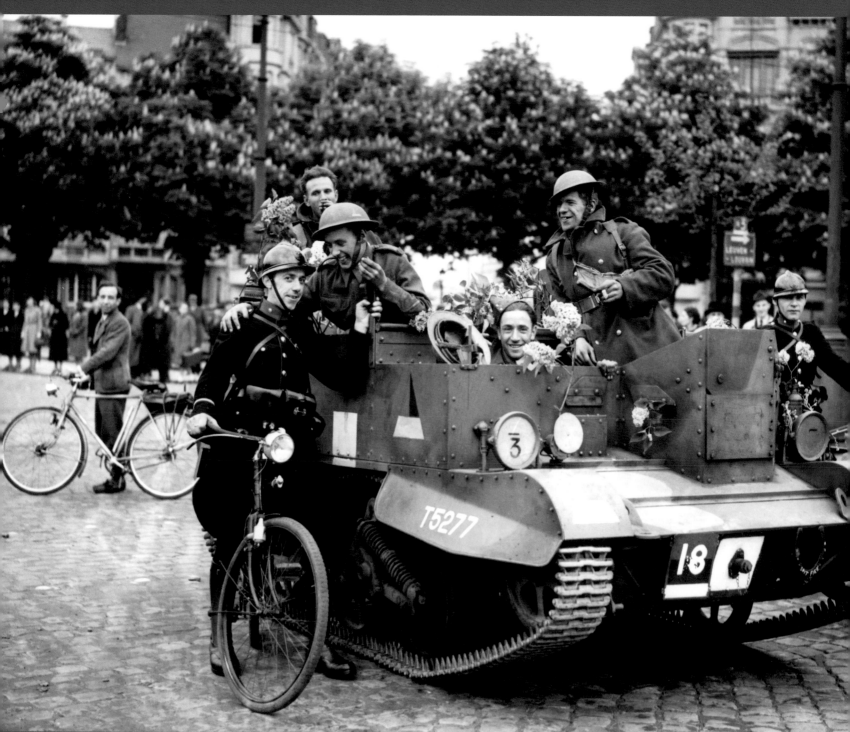

Photo: collection Imperial War Museum - 4389

Gauche: Aussitôt informés de l'agression allemande en Belgique le 10 mai 1940, Français et Britanniques, garants de la neutralité belge, déclenchent le plan Dyle. Les premières unités franco-britanniques, installées dans le nord de la France depuis 1939, traversent la frontière le jour même. Le déploiement convenu avant guerre entre alliés prévoit, entre autre, l'installation de divisions d'infanterie sur une ligne principale d'arrêt fixée au centre de la Belgique. Au nom de KW (Koningshooikt-Wavre) et de son extension vers la Meuse, son tracé s'étire, principalement, de la position fortifiée d'Anvers à celle de Namur. Le secteur nord est dédié d'Anvers à Louvain à l'armée belge, le centre aux Britanniques de la BEF (British Expeditionary Force), de Louvain à Wavre et le sud aux Français de la 1° Armée, de Wavre exclue à la position fortifiée de Namur. Les 1st et 3rd Infantry Divisions de la BEF gagnent rapidement leurs zones d'attribution au nord-est et à l'est de Bruxelles. Motorisées elles atteignent presque au complet leurs positions derrière la Dyle, de Louvain à Terlanen, le 11 mai. Le même jour, une chenillette Bren Carrier n°2 Mk I d'un Field Regiment Royal Artillery de la 1st Infantry Division effectue une halte à Schaerbeek, près de la chaussée de Louvain. A cet instant le moral semble excellent.

Left: Immediately after learning of the German aggression in Belgium on May 10, 1940, French and British troops, defending the Belgian neutrality, launched the Dyle plan. The first Franco-British units, installed in the north of France since 1939, crossed the border the same day. The deployment agreed before the war between the allies, provides, among other things, for the installation of infantry divisions on a main line fixed in the center of Belgium. Named KW (Koningshooikt-Wavre) and extending towards the river Meuse, its route stretches roughly from the fortified position of Antwerp to the one of Namur. The northern sector is defended from Antwerp to Louvain by the Belgian army, the center by the British of the BEF (British Expeditionary Force), from Louvain to Wavre and the south by the French of the 1st Army, from Wavre towards the fortified position of Namur. The 1st and 3rd Infantry Divisions of the BEF quickly gained their areas of allocation to the northeast and east of Brussels. Motorised, they nearly reached their positions behind the Dyle, from Louvain to Terlanen, on May 11. The same day, a Bren Carrier n°2 Mk I of the Field Regiment Royal Artillery of the 1st Infantry Division made a stopover in Schaerbeek, near the Chaussée de Louvain. At this moment the morale seems excellent.

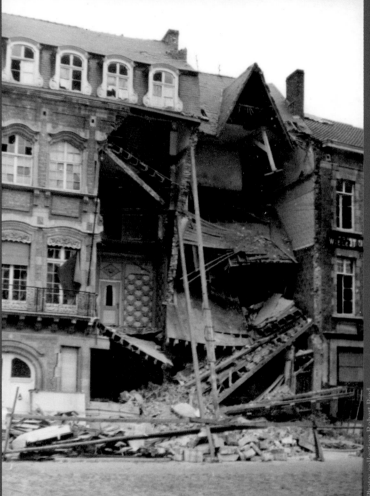

Photo: collection Robert Pied

Ci-dessus: Le 10 mai, l'aviation allemande continuera de menacer la capitale durant toute la journée. Ponctuées par les tirs anti-aériens de la DTCA, plusieurs alertes retentiront jusqu'en soirée ainsi que le lendemain.

Above: On May 10, the German Air Force will continue to threaten the capital throughout the day. Triggered by anti-aircraft fire from the DTCA, several alerts will sound until the evening, as well as the next day.

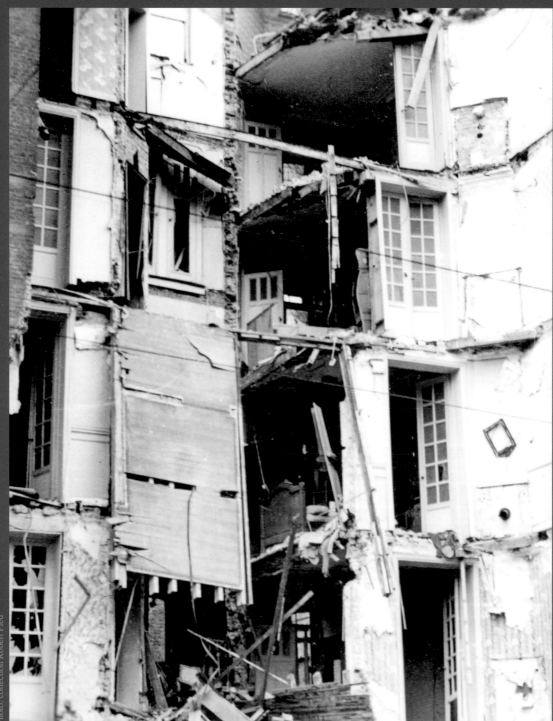

Photo: collection Robert Pied

Le premier raid sur Bruxelles à l'aube du 10 mai est incontestablement celui qui provoque le plus de dégâts et de victimes civiles, même si ces dernières restent assez limitées. Schaerbeek, Ixelles, Bruxelles ville et Evere sont les plus touchées. Ce qui frappe c'est le sang froid des Bruxellois qui, à chaque hurlement de sirène les 10 et 11 mai, gagnent les caves et abris avec un certain calme. Au centre de la capitale, dès le premier bombardement, l'armée et la gendarmerie sont en charge de la surveillance des bâtiments publics.

The first raid on Brussels at dawn on May 10 was undoubtedly the one that caused the most damage and resulted in civilian casualties, even if the latter remained quite limited. Schaerbeek, Ixelles, Brussels city, and Evere are the most affected. What is striking is the cold blood of the people of Brussels who, with each siren howl on 10 and 11 May, reach the cellars and shelters with a certain calm. In the center of the capital, with the first bombardment, the army and the Gendarmerie are in charge of guarding the public buildings.

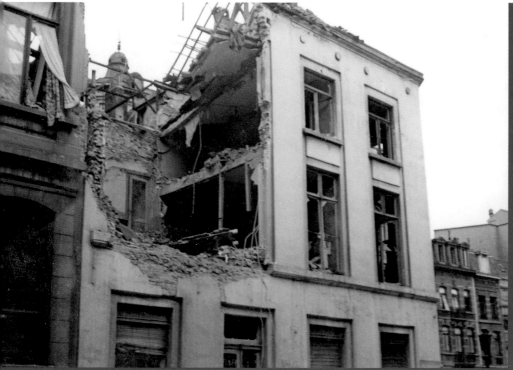

Quatre jours après le début de l'invasion, la situation militaire s'annonce mal en Belgique. Le Canal Albert a été franchi en de multiples points, le fort d'Eben-Emael est tombé en quelques heures, des unités panzer ont dépassé Hannut et se dirigent vers Gembloux et la Meuse est traversée au nord de Dinant. A Bruxelles, comme partout ailleurs, ces nouvelles anxiogènes incitent ceux qui le peuvent à partir en exode. Un flux grossissant encombrant les routes s'achemine vers la France.

Four days after the start of the invasion, the military situation looks bad in Belgium. The Albert Canal was crossed at multiple points, the fort of Eben-Emael fell in a few hours, panzer units passed Hannut and were heading towards Gembloux and the Meuse was crossed north of Dinant. In Brussels, like everywhere, these anxiety-provoking news encourage those who can to leave on an exodus. A growing flow clogging the roads is heading towards France.

Droite: Le 16 mai 1940, après de très durs combats, la 3rd Infantry Division BEF se replie du secteur de Louvain. Des réfugiés refluant de la même zone de combat sont doublés, chaussée de Louvain, par un tracteur d'artillerie britannique tirant son canon BL 60 pounder. La scène se déroule à Schaerbeek, à l'entrée de l'ancienne Place Cambier.

Right: On May 16, 1940, after very hard fighting, the 3rd Infantry Division BEF withdrew from the Louvain sector. Refugees flowing back from the same combat zone are overtaken, on the Chaussée de Louvain, by a British artillery tractor pulling a BL 60 pound cannon. The scene takes place in Schaerbeek, at the entrance to the former Place Cambier.

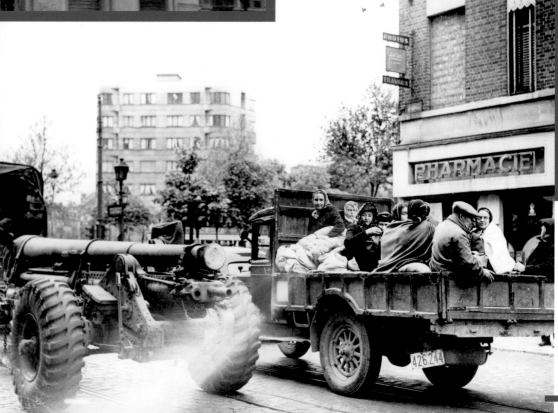

Photo: collection Robert Pied

Les jours de Mai 1940

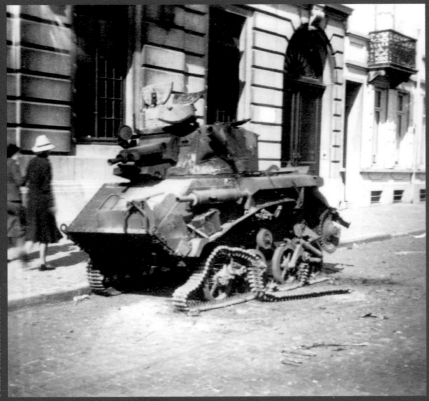

Photo: collection Robert Pied

Gauche: Le 15th/19th The King's Royal Hussars, unité de cavalerie divisionnaire de la 3rd Infantry Division britannique, couvre le flanc gauche du repli depuis Louvain, en lien avec l'armée belge à sa gauche. Le 18 mai, en tout début de matinée, l'unité est en position à Asse, à huit kilomètres au nord-ouest de Bruxelles. La liaison avec les Belges s'est rompue et les informations sur la progression ennemie manquent cruellement. Les Allemands parviennent à s'infiltrer et contourner la formation anglaise qui fini par sombrer dans les combats, laissant sur place une cinquantaine de véhicules blindés. Un de ceux-ci, un Light Tank Vickers Mk VI, git devant le n°70 de la Stationstraat à Asse.

Left: The 15th/19th The King's Royal Hussars, a divisional cavalry unit of the British 3rd Infantry Division, was assigned to take care of the left flank of the withdrawal from Louvain, in conjunction with the Belgian army on its left. Early in the morning of May 18, the unit was in position at Asse, eight kilometers northwest of Brussels. The link with the Belgians had been broken and information on the enemy's progress was sorely lacking. The Germans managed to infiltrate and bypass the English formation which ends up getting overrun in the fighting, leaving behind about fifty armored vehicles. One of these, a Light Tank Vickers Mk VI lies in front of Stationstraat 70 in Asse.

Photo: collection Robert Pied

Droite: De multiples unités belges et britanniques se replient par le nord et le sud de Bruxelles. Une colonne hippomobile belge semble avoir été abandonnée pour une raison inconnue près de l'avenue de Tervuren.

Right: Multiple Belgian and British units fall back to the north and south of Brussels. A Belgian horse-drawn column seems to have been abandoned for an unknown reason near Avenue de Tervuren.

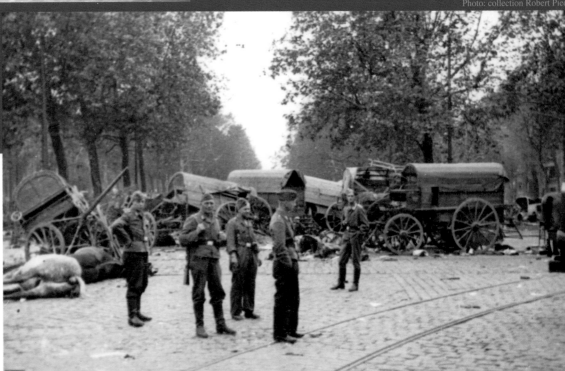

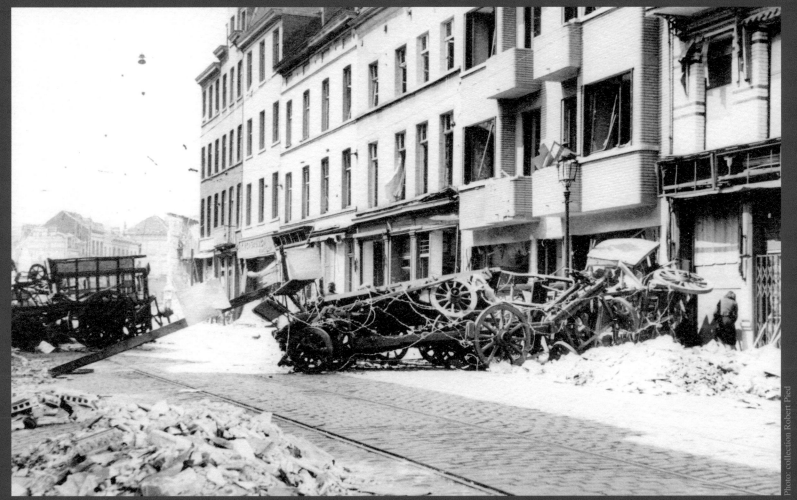

Photo: collection Robert Pied

Le 15 mai 1940, la situation militaire en France rebat totalement les cartes à la suite de la très rapide pénétration des panzer du Groupe d'Armée A dans le dispositif défensif de la Meuse. Une vaste brèche s'ouvre dans les Ardennes françaises derrière Sedan. Au risque de se faire contourner, les alliés doivent réaligner tout leur dispositif. Belges et Britanniques se replient vers le sud-ouest en gardant le contact avec l'ennemi et repassent derrière l'Escaut et le Canal à Bruxelles durant la nuit du 16 au 17 mai. Les Français restent en liaison avec les Anglais sur leur flanc gauche et reculent derrière le canal de Bruxelles-Charleroi. A Bruxelles, l'approche du pont de la porte de Ninove est barricadé par les Britanniques, sur la dernière portion de la rue des Fabriques. Ce dernier rempart, installé avant le sautage de l'ensemble des ponts du canal le 17 mai, parait bien désuet.

On May 15, 1940, the military situation in France completely reshuffled the cards following the very rapid advance of the panzers of Army Group A into the defensive system of the Meuse. A vast breach opens in the French Ardennes, behind Sedan. At the risk of being circumvented, the allies must realign their entire system. Belgians and British fall back to the southwest, keeping contact with the enemy and go back behind the Scheldt and the Brussels Canal during the night of May 16 to 17. The French remain in contact with the English on their left flank and retreat behind the Brussels-Charleroi Canal. In Brussels, the approach to the Porte de Ninove bridge is barricaded by the British, on the last section of the Rue des Fabriques. This last rampart, installed before the blasting of all the bridges of the Brussels Canal on May 17, seems very outdated.

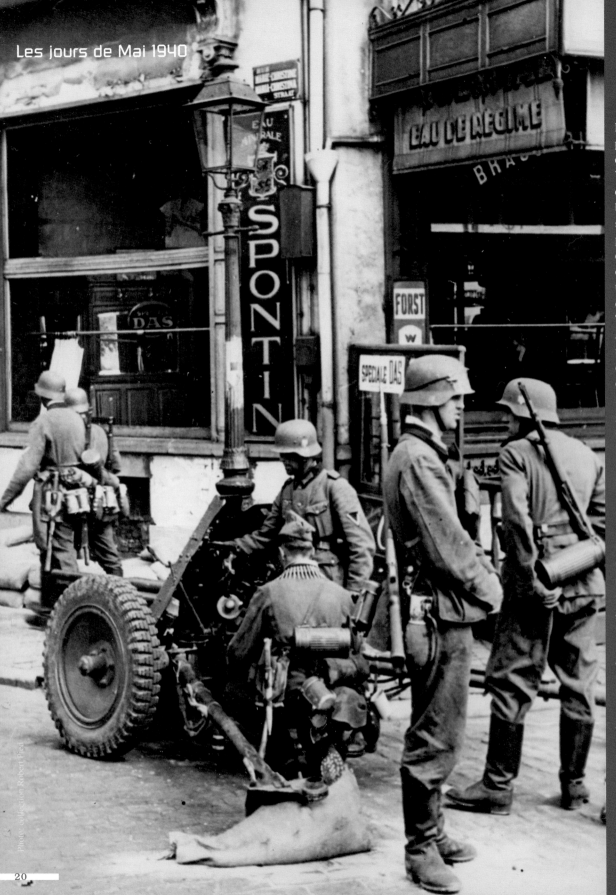

Le 17 mai 1940 en fin de journée quelques premières troupes allemandes pénètrent dans Bruxelles par les communes d'Evere, Woluwé et Schaerbeek. D'épisodiques et brefs contacts avec des véhicules britanniques d'arrière-garde sont encore signalés, mais aucun combat n'aura lieu pour la capitale. Les franchissements dynamités sur le canal, l'ennemi se concentre sur Laeken, improvisant en toute hâte un passage de fortune sur les débris du pont principal du square de Trooz. L'entrée de la rue Marie Christine à Laeken est, sans attendre, tenue par les troupes allemandes qui assurent les axes d'approche vers le pont, y installant un canon anti-chars PaK 36 de 37 mm. Toute incursion de blindés britanniques n'est pas à exclure, même si la rive ouest a été abandonnée par ses défenseurs. A l'arrière plan, devant un soupirail, on peut observer les sacs de sable d'une position anglaise, récemment vidée de sa mitrailleuse.

On May 17, 1940, near the end of the day, the first German troops entered Brussels via the municipalities of Evere, Woluwe and Schaerbeek. Occasional and brief contacts with British rearguard vehicles are still reported, but no fighting will take place at the capital. The crossings blown up on the canal, the enemy concentrated on Laeken, hastily improvising a makeshift passage over the debris of the main bridge of the Square de Trooz. The entrance to rue Marie Christine in Laeken was immediately held by German troops who provided the axes of approach to the bridge, installing a 37 mm PaK 36 anti-tank gun there. Any incursion by British armor cannot be ruled out, even if the west bank has been abandoned by its defenders. In the background, in front of a ventilator, sandbags of an English position, recently emptied of its machine gun can be seen.

Photo collection Robert Pied

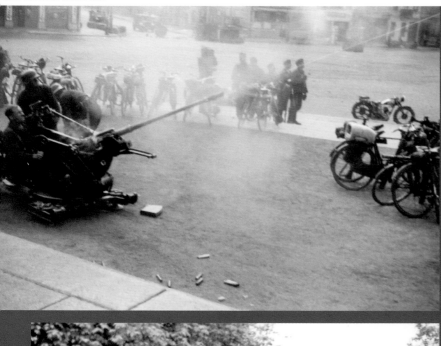

Gauche: Dans le même secteur, un canon anti-aérien Flak 30 de 20 mm, entre hâtivement en action contre un avion britannique ou belge. L'Aéronautique Militaire effectue encore, également, quelques survols d'observation au dessus de la capitale.

Left: In the same sector, an anti-aircraft gun, a 20 mm Flak 30 hastily entered into action against a British or Belgian aircraft. The military still carried out some observation overflights over the capital.

Ci-dessous: L'avenue de la Reine au bout de laquelle s'impose majestueusement l'église Notre-Dame de Laeken est, à ce moment, l'axe exclusif de sortie de Bruxelles pour le 11ᵉ Infanterie Regiment. Ces Radfahrer entament leur entrée dans l'avenue, venant tout juste de franchir le pont de fortune jeté sur les débris de l'ouvrage d'art du canal, square de Trooz.

Below: The Avenue de la Reine, at the end of which majestically stands the Notre-Dame church of Laeken, was, at this time, the exclusive exit route from Brussels for the 11th Infantry Regiment. These Radfahrer begin their entry into the avenue, having just crossed the makeshift bridge thrown over the debris of the canal structure, Square de Trooz.

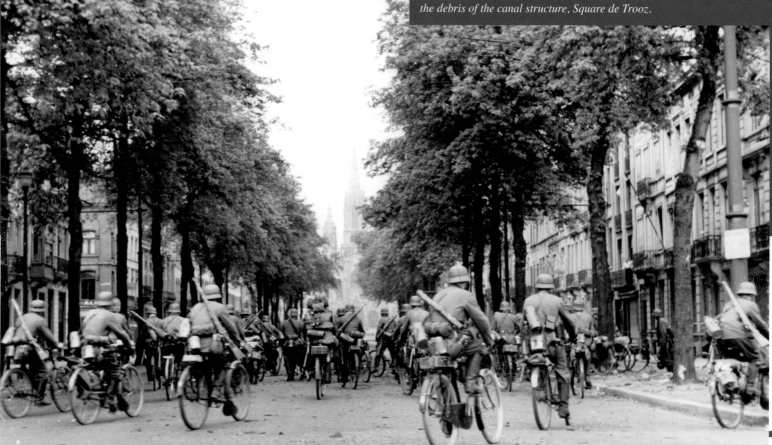

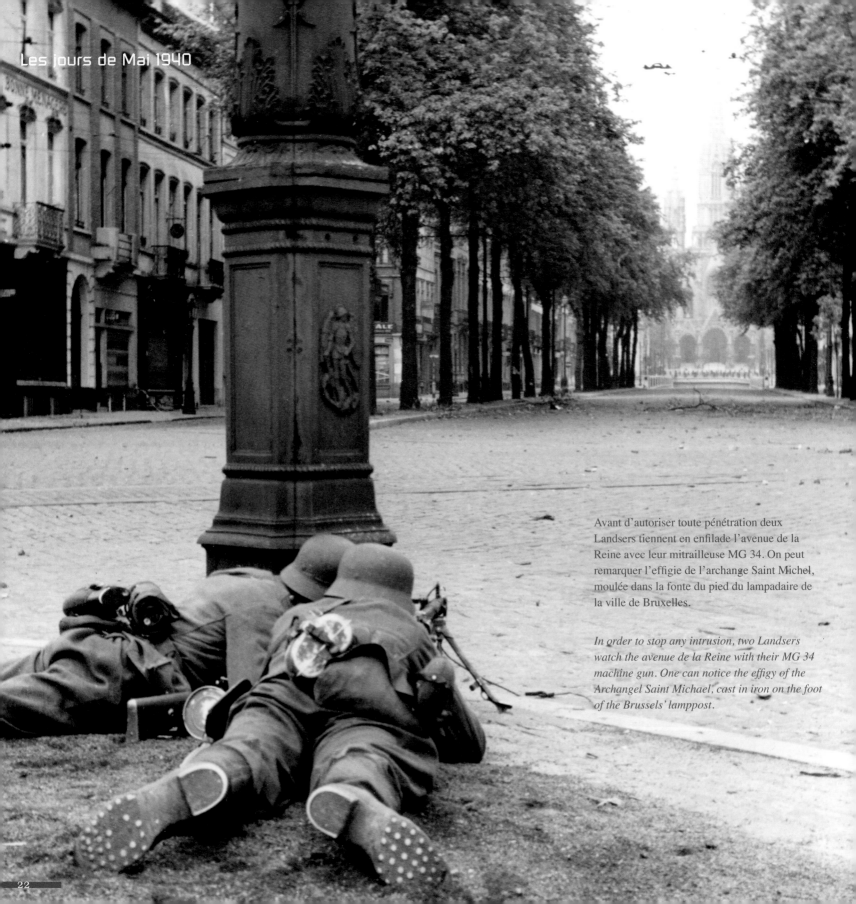

Avant d'autoriser toute pénétration deux Landsers tiennent en enfilade l'avenue de la Reine avec leur mitrailleuse MG 34. On peut remarquer l'effigie de l'archange Saint Michel, moulée dans la fonte du pied du lampadaire de la ville de Bruxelles.

In order to stop any intrusion, two Landsers watch the avenue de la Reine with their MG 34 machine gun. One can notice the effigy of the Archangel Saint Michael, cast in iron on the foot of the Brussels' lamppost.

A droite et ci-dessous: Place de l'Yser, juste avant le passage sur le canal, square Sainctelette, les Britanniques s'évertuèrent à barricader l'accès au pont avant de détruire celui-ci. Tout ce qui était à proximité fut mis au profit du barrage, comme cette Citroën Rosalie couchée sur le flanc. D'autres véhicules, des fûts de carburants et autres, furent également prélevés dans les Etablissements Citroën jouxtant la place. Les bâtiments de cette entreprise seront ultérieurement réquisitionnés pour toute la durée de l'occupation (voir pages 176 et 177).

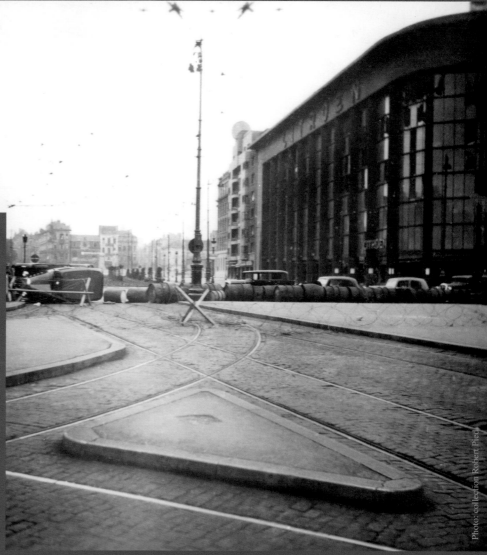

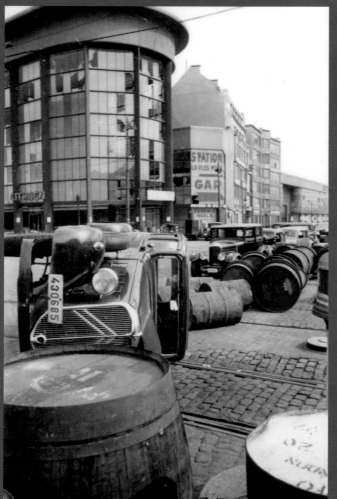

Photo: collection Robert Pied

Photo: collection Robert Pied

Above and left: Place de l'Yser, just before crossing the canal, Square Sainctelette, the British made every effort to barricade access to the bridge, before destroying it. Everything that was nearby was used for the benefit of this, like the Citroën Rosalie lying on its side. Other vehicles, fuel drums and equipment, were also taken from the Citroën establishments, adjacent to the square. The buildings of this company will subsequently be requisitioned for the duration of the occupation (see pages 176 and 177).

Les jours de Mai 1940

Quelques barbelés concertina, hâtivement déroulés par les Tommies et laissés sans fixation, subsistent en avant des obstructions vouées à retenir l'éventuelle progression de l'infanterie ennemie.

A few Concertina barbed wires hastily unrolled by the Tommies, and left unattached, remain in front of the obstructions destined to stem the possible advance of the enemy infantry.

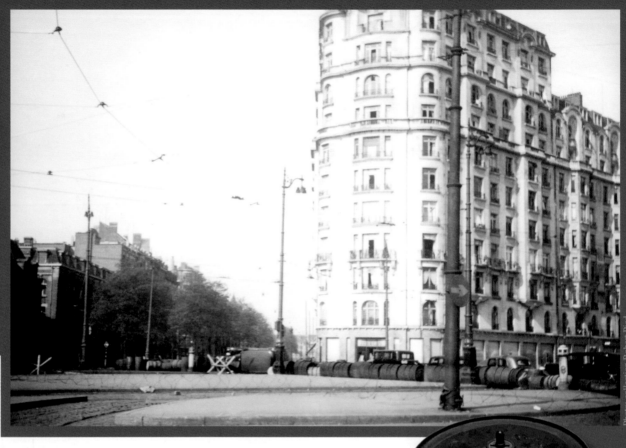

Ci-dessus: Mine anti-chars AT Mk III britannique sans son couvercle.

Above: A British AT Mk III anti-tank mine without its cover.

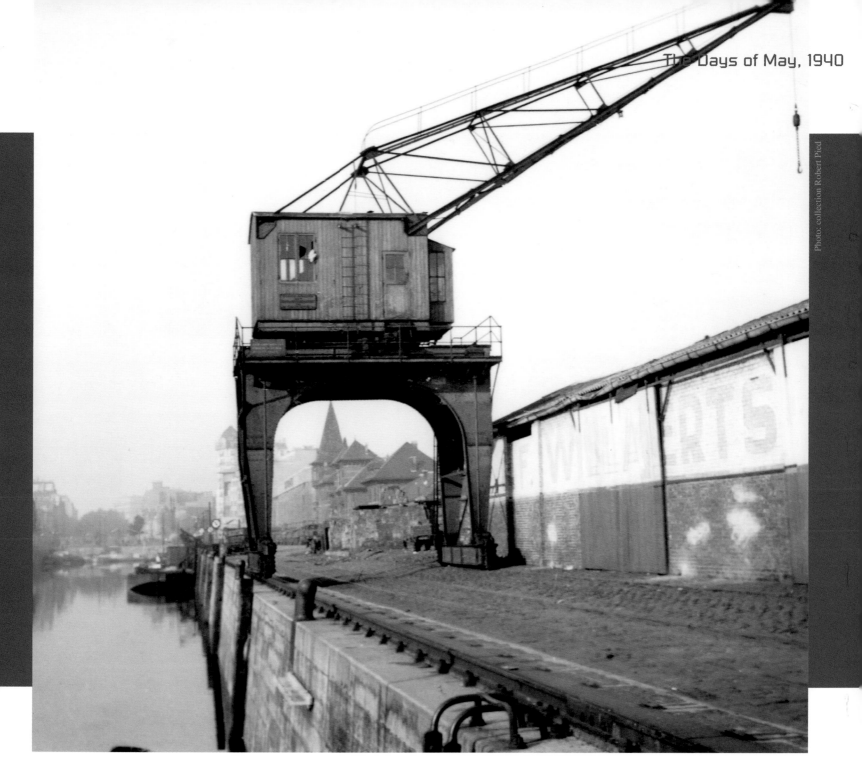

Photo: collection Robert Pied

Ci-dessus: Vue du bassin de Batelage, le long du quai de Willebroek, en direction de la place de l'Yser. Juste après l'ancienne ferme des Boues (voir également page 24) on aperçoit derrière les jambes de la grue quelques camions Karrier K6 britanniques débâchés, semblant avoir été abandonnés le long du mur.

Above: A view of the Bassin de Batelage, along the Quai de Willebroek, towards the Place de l'Yser.
Just past the old Ferme des Boues (see also page 24) that can be seen behind the crane legs, a few uncovered British Karrier K6 trucks appear to have been abandoned along the wall.

Les jours de Mai 1940

Si le dispositif défensif britannique semble aléatoire, un nombre substantiel de mines anti-chars Mk III complète l'obstacle dans l'espace qui sépare le barrage et le pont du square Sainctelette (voir page 24). Ces dernières, réagissant au-delà d'une pression de cent cinquante kilos, furent enfuies à fleur de sol en remplacement de pavés prélevés. Les lieux vidés de leurs défenseurs avant l'arrivée ennemie permirent aux Allemands de neutraliser sans difficulté les engins explosifs abandonnés.

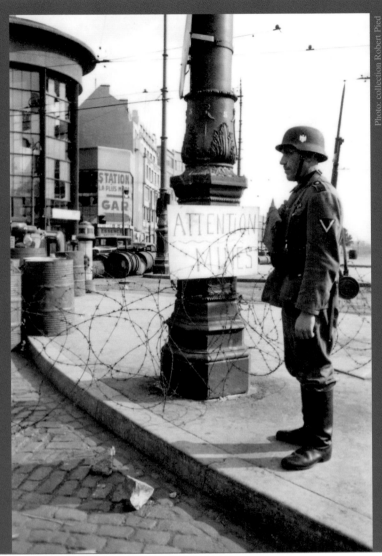

Photo: collection Robert Pied

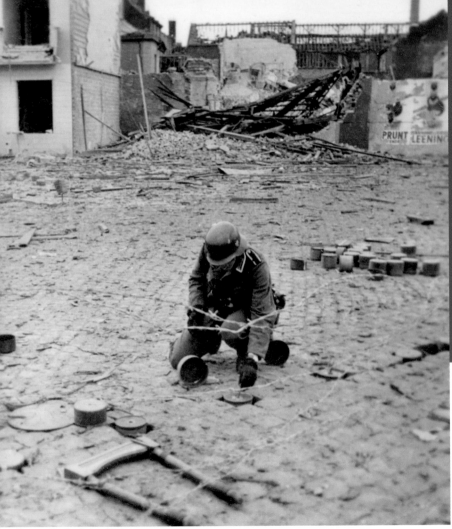

Photo: collection Robert Pied

While the British defensive line seems haphazard, a substantial number of Mk III anti-tank mines completed the obstacles in the space between the barrage and the Sainctelette Square bridge (see page 24). The mines, reacting beyond a pressure of one hundred and fifty kilos, were flush with the ground to replace the removed paving stones. Once the defenders were gone, the Germans could neutralise without much difficulty all of the left behind explosive devices.

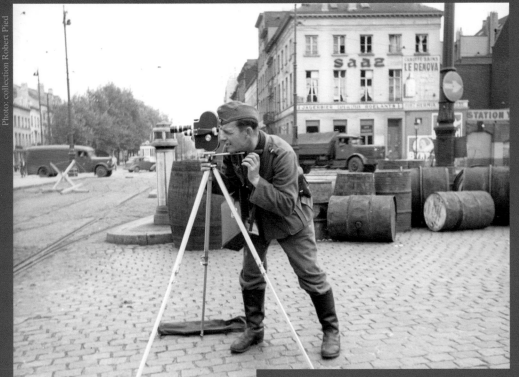

Photo: collection Robert Pied

Gauche: Arrivé rapidement place de l'Yser, l'oeil rivé à sa caméra Paillard-Bollex, ce Sonderführer de la Propagandakompanie 637 filme le dispositif britannique abandonné. L'entrée dans Bruxelles est un évènement de choix pour la propagande allemande à la recherche des moindres faits à la gloire de son armée.

Left: After arriving at Place de Yser, this Sonderführer of Propagandakompanie 637, has his eye riveted on his Paillard-Bollex camera to film the abandoned British defences. The entry into Brussels is a perfect event of choice for the German propaganda machine in search of the smallest deeds to promote the glory of its army.

Droite: Plus rien ne retient la pénétration du gros des troupes allemandes dans Bruxelles. Grenade à la main, encore prêts à engager le combat, ces fantassins défilent devant les n°s 151 et 153 de la rue Gallait à Schaerbeek. Ils emprunteront ensuite l'avenue de la Reine et attendront leur tour pour franchir le pont de fortune établi à Laeken.

Right: Nothing more restrains the penetration of the main body of the German troops in Brussels. Grenades in hand, still ready to engage in combat, these infantrymen march in front of numbers 151 and 153 rue Gallait in Schaerbeek. They will then take Avenue de la Reine and wait their turn to cross the makeshift bridge established in Laeken.

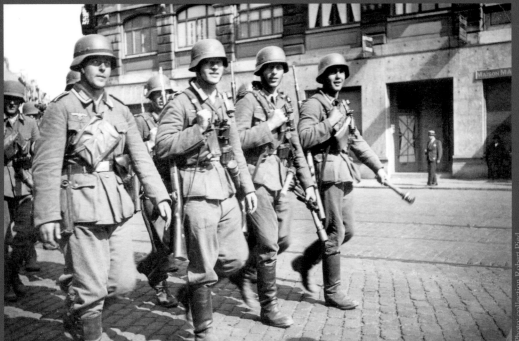

Photo: collection Robert Pied

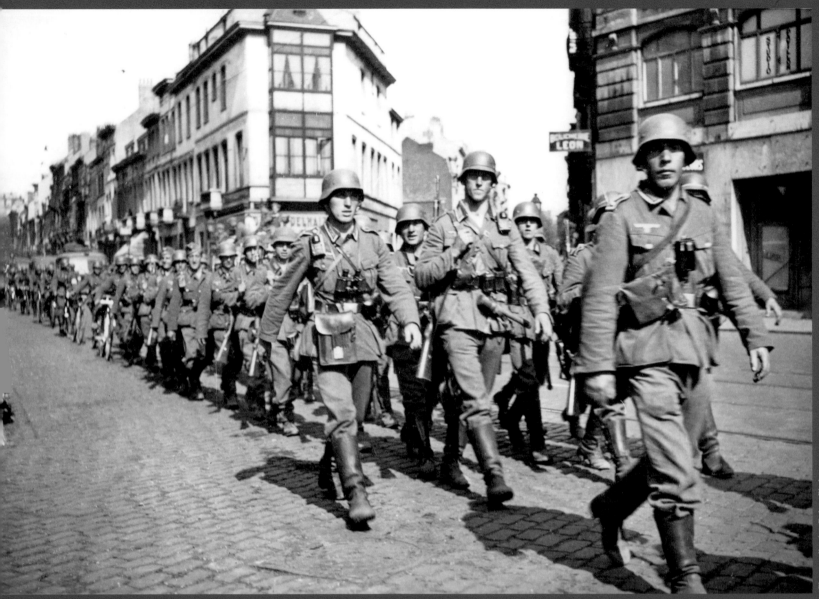

Photo: collection Robert Pied

Le II Corps de la force expéditionnaire britannique a abandonné le secteur de Louvain après de rudes combats et repasse derrière Bruxelles les 16 et 17 mai. Dès le 18, des régiments allemands de la 14ᵉ Infanterie Division qui talonnent le repli affluent vers la capitale en colonnes et convois incessants, empruntant les rues principales de Schaerbeek et Woluwé-Saint-Lambert. Feldwebel en tête, marchant au pas, les troupes enorgueillies de leurs succès constants depuis neuf jours défilent au croisement de la rue Gallait et de la rue Fraikin à Schaerbeek.

The II Corps of the British Expeditionary Force has just had to abandon the Louvain sector after heavy fighting and retreats behind Brussels on May 16 and 17. From the 18th, German regiments of the 14th Infantry Division, which were on the heels of the retreating Brits, flocked to the capital in incessant columns and convoys, taking the main streets of Schaerbeek and Woluwé-Saint-Lambert. With a Feldwebel at the head, troops are marching in step, proud of their nine day constant success, at the intersection of the Rue Gallait and Rue Fraikin in Schaerbeek.

Ci-dessous: A Schaerbeek, place Liedts, en avant du kiosque à musique, toutes les colonnes ennemies convergent pour accéder à l'avenue de la Reine. Les Allemands y perdent un temps précieux à écouler leurs troupes au compte-gouttes vers le goulot de franchissement sur le canal.

Below: In Schaerbeek, Place Liedts, in front of the bandstand, all the enemy columns converge to access Avenue de la Reine. The Germans waste precious time in this place before passing their troops over to the bottleneck on the canal.

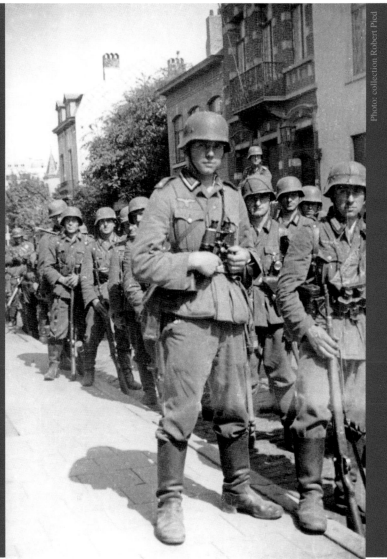

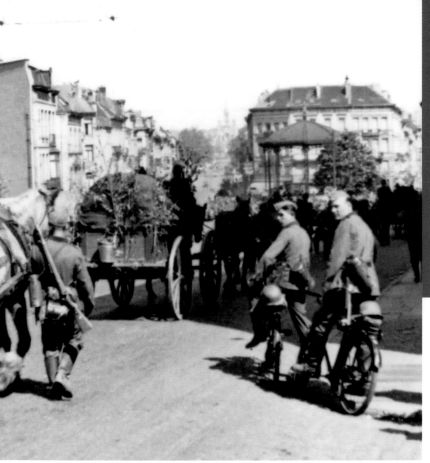

Photo: collection Robert Pied

Ci-dessus: Ces hommes, fatigués par les combats mais exaltés par les succès récents autour de Louvain, attendent dans d'interminables files l'ordre de reprendre la marche vers Laeken.

Above: These men, tired from the fighting, but elated by the recent successes around Leuven, wait in endless lines for the order to resume the march towards Laeken.

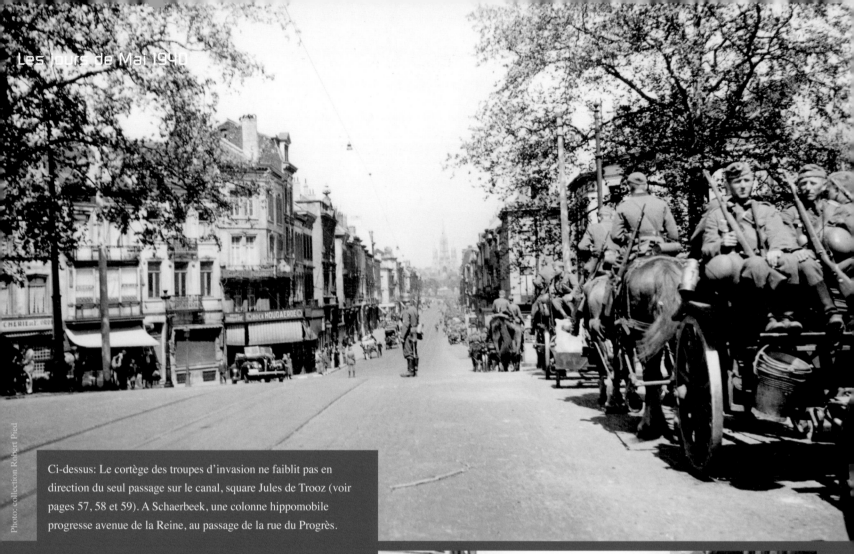

Photo: collection Robert Pied

Ci-dessus: Le cortège des troupes d'invasion ne faiblit pas en direction du seul passage sur le canal, square Jules de Trooz (voir pages 57, 58 et 59). A Schaerbeek, une colonne hippomobile progresse avenue de la Reine, au passage de la rue du Progrès.

Above: A long line of invading troops continues in the direction of the only passage on the canal, square Jules de Trooz (see pages 57, 58 and 59). In Schaerbeek, a horse-drawn column advances on avenue de la Reine, crossing rue du Progrès.

Droite: Sur la même avenue, la troupe à pied patiente de pouvoir reprendre sa marche au croisement de la rue Masui. L'armée allemande franchit le pont de fortune de Laeken au rythme de ce que l'ouvrage peut supporter, engendrant un embouteillage qui se répercute sur toutes les voies en provenance de la région de Louvain.

Right: On the same avenue, troops on foot are waiting to resume their march at the crossing of Masui Street. The German army crosses the makeshift bridge at Laeken at the rate of what the structure can withstand, causing a traffic jam that affects all routes coming from the Leuven region.

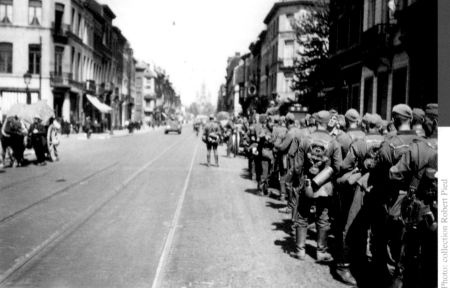

Photo: collection Robert Pied

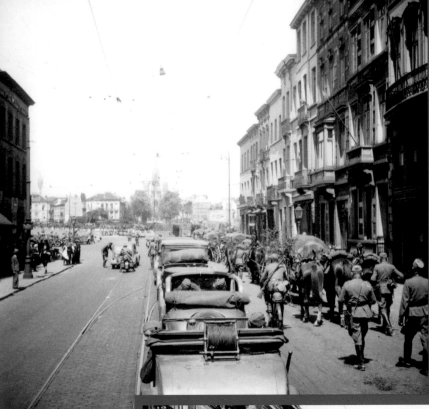

Photo: collection Robert Pied

Gauche: La traction chevaline freinant le flux du franchissement au canal, la priorité est aux véhicules automobiles. Le cortège progresse au pas et atteint bientôt le quai des Yachts, en passant devant les derniers immeubles de l'avenue de la Reine sur la rive est du canal.

Left: The horses and their carriages slow down the flow of the canal crossing and priority is given to motor vehicles. The troops progress slowly and soon reach the Quai des Yachts, passing the last buildings on the Avenue de la Reine on the east side of the canal.

Droite: Avenue de la Reine, des véhicules semi-chenillés rangés sur le côté gauche attendent l'ordre de reprendre la marche. Pour se protéger d'attaques aériennes à basse altitude toujours possibles, les deux colonnes évitent de circuler au centre de la voie.

Right: On the Avenue de la Reine, halftrack vehicles are parked on the left side of the road, awaiting orders to resume on their way. To protect themselves from the still possible low-level air attacks, the two columns avoid moving in the middle of the track.

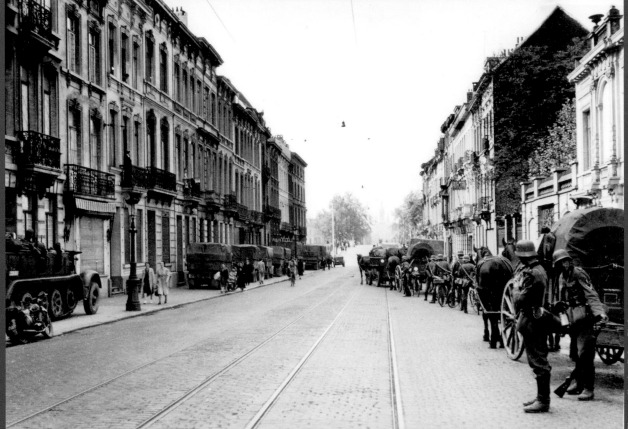

Photo: collection Robert Pied

Les jours de Mai 1940

Droite: Les colonnes aboutissent toutes au goulet d'étranglement devant la structure de fortune jetée sur les débris du pont de la place de Trooz. L'approche du passage obligé sur le canal offre une vue en enfilade vers l'église de Laeken au bout de l'avenue de la Reine, sur la rive opposée.

Right: The columns all come together at the bottleneck in front of the makeshift structure thrown over the debris of the Trooz Square bridge. Troops are approaching the only passage over the canal - this photo offers a view of the traffic in the direction of the church of Laeken at the end of the avenue de la Reine, on the opposite bank.

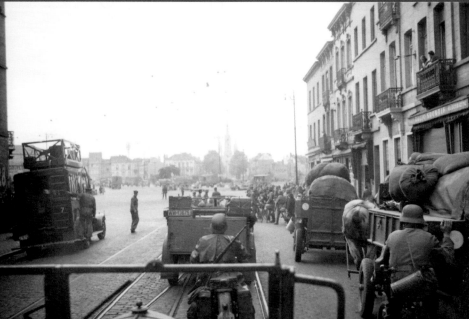

Photo: collection Robert Pied

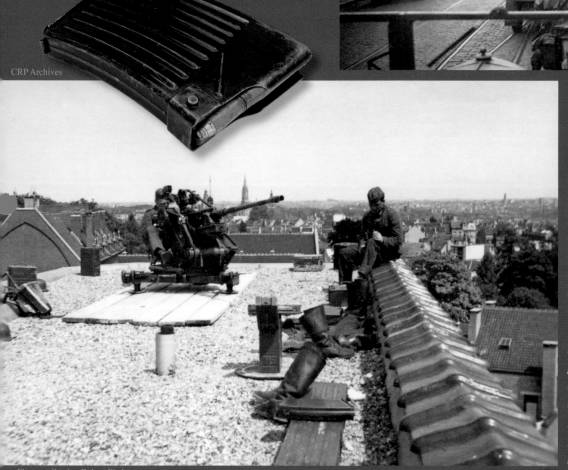

CRP Archives

Gauche: Chargeur d'obus de 20 mm pour canon anti-aérien Flak 30.

Left: A loader for a Flak 30, 20 mm anti-aircraft gun.

Gauche: Une imposante présence de défense anti-aérienne allemande borde le périmètre de maitrise des franchissements stratégiques. Une pièce de Flak 30 de 20 mm a été hissée sur le toit plat d'un immeuble, autorisant une action efficace à 360°. Ce type d'implantation, dans ce cas provisoire, s'observera de façon plus durable à Laeken durant la plus grande partie de l'occupation (voir pages 120 et 121).

Left: An imposing German anti-aircraft defense presence borders the perimeter of a strategic crossing. A 20mm piece of Flak 30 was hoisted onto the flat roof of a building, allowing effective 360 ° action. This type of settlement, will be seen in Laeken during most of the occupation (see pages 118 and 119).

Photo: collection Robert Pied

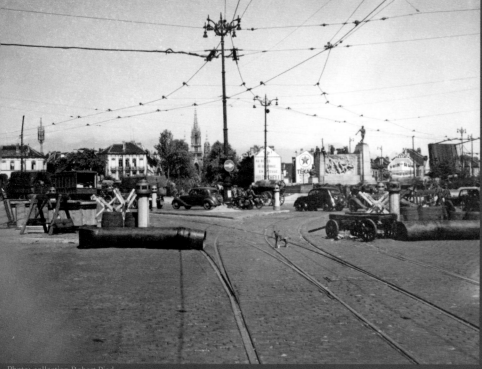

Photo: collection Robert Pied

La configuration supérieure du monument au travail du square de Trooz permet l'installation d'une pièce de Flak complémentaire (voir pages 58 et 59), augmentant ainsi la puissance de feu autour du pont de fortune. Le monument, démonté en 1949, sera replacé cinq ans plus tard au quai des Yachts. A l'extrême droite du cliché du haut, on observera la section intacte, relevée, du pont secondaire du square de Trooz (voir pages 60 et 61).

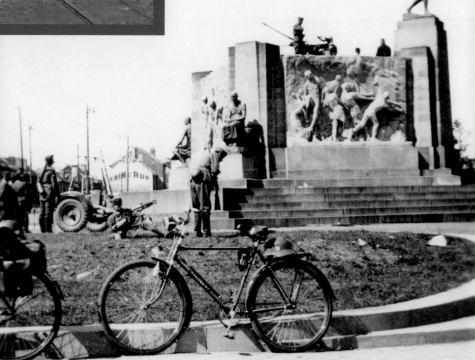

The top part of the Monument for the workers at the Square de Trooz allows the installation of yet another piece of Flak (see pages 58 and 59), thus increasing the firepower around the makeshift bridge.

The monument, dismantled in 1949, will be reassembled five years later at the Quai des Yachts. To the far right of the photo above, the intact, raised section of the secondary bridge in Square de Trooz (see pages 60 and 61) can be seen.

Photo: collection Robert Pied

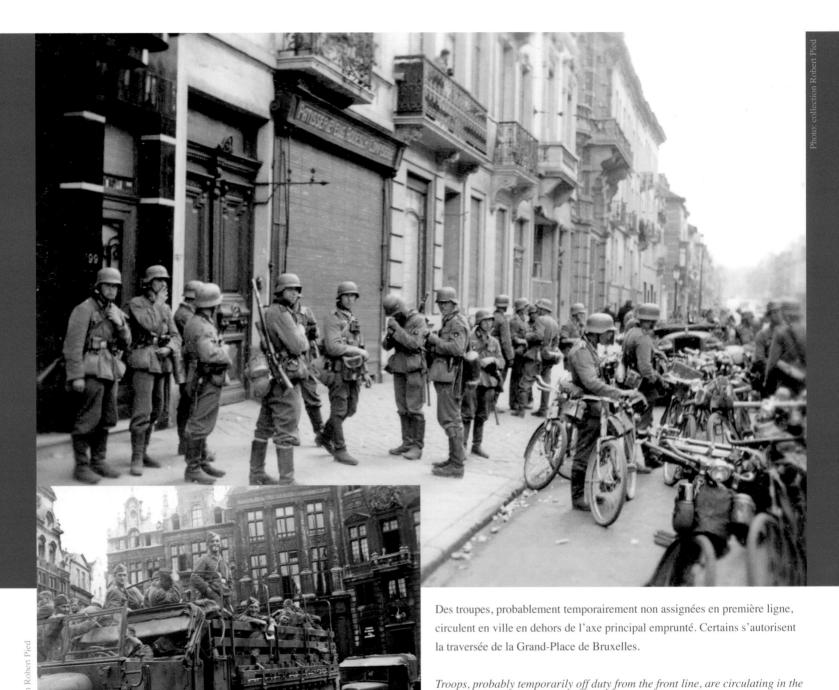

Des troupes, probablement temporairement non assignées en première ligne, circulent en ville en dehors de l'axe principal emprunté. Certains s'autorisent la traversée de la Grand-Place de Bruxelles.

Troops, probably temporarily off duty from the front line, are circulating in the city outside the main roads. Some allow themselves to visit the famous Grand-Place in Brussels.

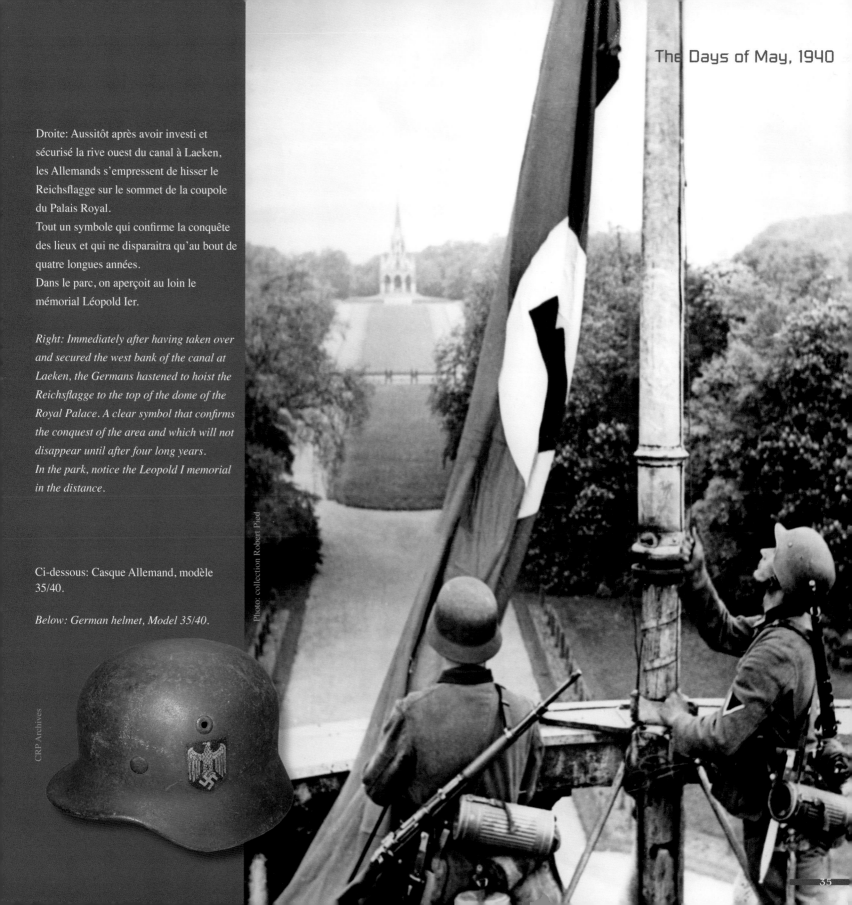

Droite: Aussitôt après avoir investi et sécurisé la rive ouest du canal à Laeken, les Allemands s'empressent de hisser le Reichsflagge sur le sommet de la coupole du Palais Royal.

Tout un symbole qui confirme la conquête des lieux et qui ne disparaitra qu'au bout de quatre longues années.

Dans le parc, on aperçoit au loin le mémorial Léopold Ier.

Right: Immediately after having taken over and secured the west bank of the canal at Laeken, the Germans hastened to hoist the Reichsflagge to the top of the dome of the Royal Palace. A clear symbol that confirms the conquest of the area and which will not disappear until after four long years.
In the park, notice the Leopold I memorial in the distance.

Photo: collection Robert Pied

Ci-dessous: Casque Allemand, modèle 35/40.

Below: German helmet, Model 35/40.

CRP Archives

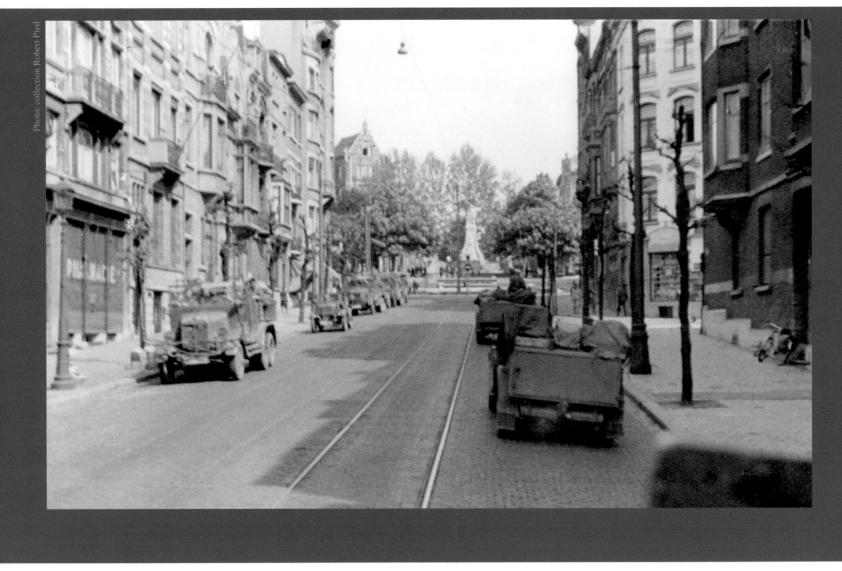

Photo: collection Robert Pied

Ci-dessus: Passés place des Bienfaiteurs (en arrière plan), quelques camions allemands Büssing-Nag G31 progressent avenue Rogier à Schaerbeek, en vue de rejoindre l'avenue de la Reine. Toutes les artères permettant d'aboutir à Laeken sont envahies de charrois divers de la Wehrmacht qui ne cessent de déboucher en provenance de la zone de combat de Louvain.

Above: Having passed Place des Bienfaiteurs (in the background), a few German Büssing-Nag G31 trucks are progressing on the Avenue Rogier in Schaerbeek, before turning onto the Avenue de la Reine. All the arteries leading to Laeken are invaded by various Wehrmacht carts, which constantly come from the Louvain combat zone.

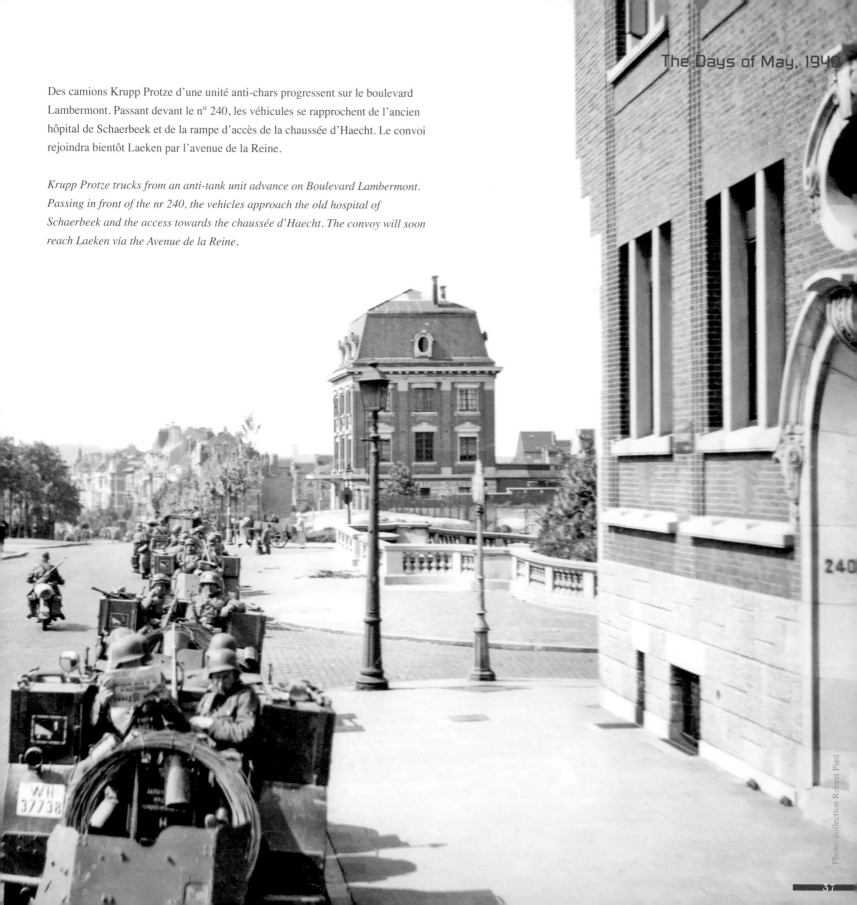

Des camions Krupp Protze d'une unité anti-chars progressent sur le boulevard Lambermont. Passant devant le n° 240, les véhicules se rapprochent de l'ancien hôpital de Schaerbeek et de la rampe d'accès de la chaussée d'Haecht. Le convoi rejoindra bientôt Laeken par l'avenue de la Reine.

Krupp Protze trucks from an anti-tank unit advance on Boulevard Lambermont. Passing in front of the nr 240, the vehicles approach the old hospital of Schaerbeek and the access towards the chaussée d'Haecht. The convoy will soon reach Laeken via the Avenue de la Reine.

240

Photo: collection Robert Pied

Les jours de Mai 1940

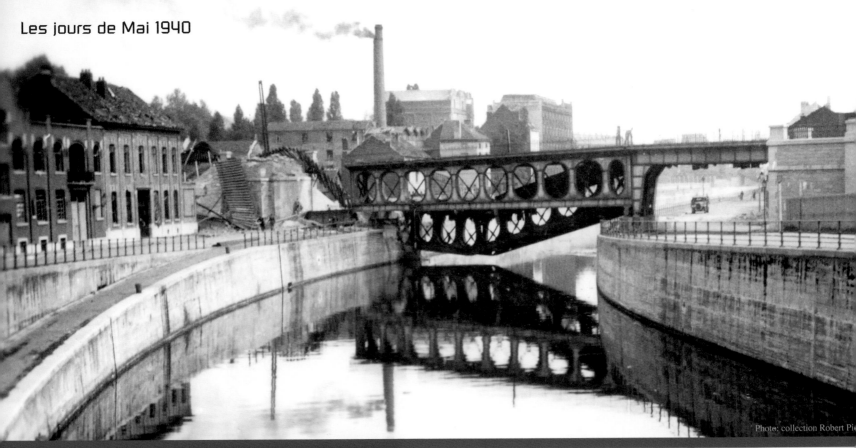

Photo: collection Robert Pi[...]

Déclarée ville ouverte, la capitale reste menacée de destruction par les Allemands aux portes de la métropole si les Anglais y mènent toute opération militaire. Contraints d'abandonner la rive ouest de Bruxelles pour éviter le pire et après de difficiles négociations, les Britanniques de la BEF prennent néanmoins toutes dispositions pour freiner la poursuite ennemie. C'est ainsi que le 17 mai dès la fin du matinée, les Engineers de la 7th Field Company RE font sauter tous les ponts et passerelles sur le canal, ultime rempart à la progression ennemie. D'Anderlecht à Laeken chaque ouvrage d'art qui enjambe la coupure d'eau fait l'objet d'une destruction systématique et très dommageable pour les immeubles à proximité. Après le pont de Cureghem, chaussée de Mons à Anderlecht, c'est au tour du pont ferroviaire du type "Vierendeel" de s'écrouler sur le quai du Halage (actuellement quai Demets). Seulement affaissé à l'autre extrémité, il sera remis assez rapidement en service.

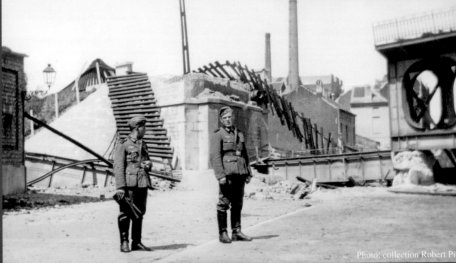

Photo: collection Robert Pi[...]

Declared an open city, the capital remains threatened with destruction by the Germans at the gates of the metropolis, if ever the British Army carries out any operation there. Forced to abandon the west bank of Brussels to avoid the worst, and after difficult negotiations, the British BEF nevertheless took all measures to curb the enemy pursuit. So late in the morning of May 17, the Engineers of the 7th Field Company RE blew up all the bridges and footbridges over the canal, the last stand against enemy advance. From Anderlecht to Laeken every construction that spans the canal is systematically destroyed, often damaging the buildings nearby. After the Cureghem bridge, Chaussée de Mons in Anderlecht follows the "Vierendeel" type railway bridge to collapse on the Quai du Halage (currently Quai Demets). Because it only collapsed on one end, it will be back in service fairly quickly.

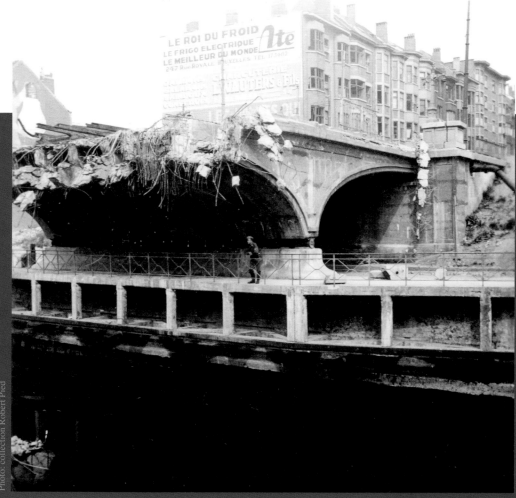

Photo: collection Robert Pied

Gauche: Le pont-rail démoli du raccordement avec les abattoirs de Cureghem ne sera pas reconstruit durant l'occupation. En remontant la voie navigable, juste après ce dernier, le pont-route de la rue Léon Delacroix a été haché en son centre par une déflagration linéaire.

Left: The demolished railway bridge connecting with the Cureghem slaughterhouses will not be rebuilt during the occupation. Going up the waterway, just after the latter, the road bridge on rue Léon Delacroix was blown up in its center by a linear explosion.

Ci-dessous: Vu vers la rive opposée, en direction de la rue Ropsy Chaudron, l'autre moitié de l'ouvrage d'art a basculé dans le vide, pour s'appuyer dans le lit du canal.

Below: Looking at the opposite bank, towards rue Ropsy Chaudron, the other half of the structure has tipped over into the void, to rest on the bottom of the canal.

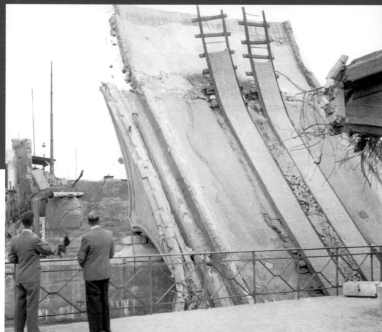

Photo: collection Robert Pied

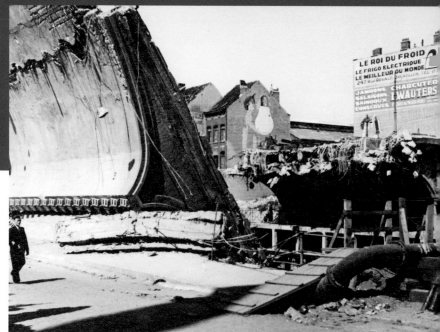

Photo: collection Robert Pied

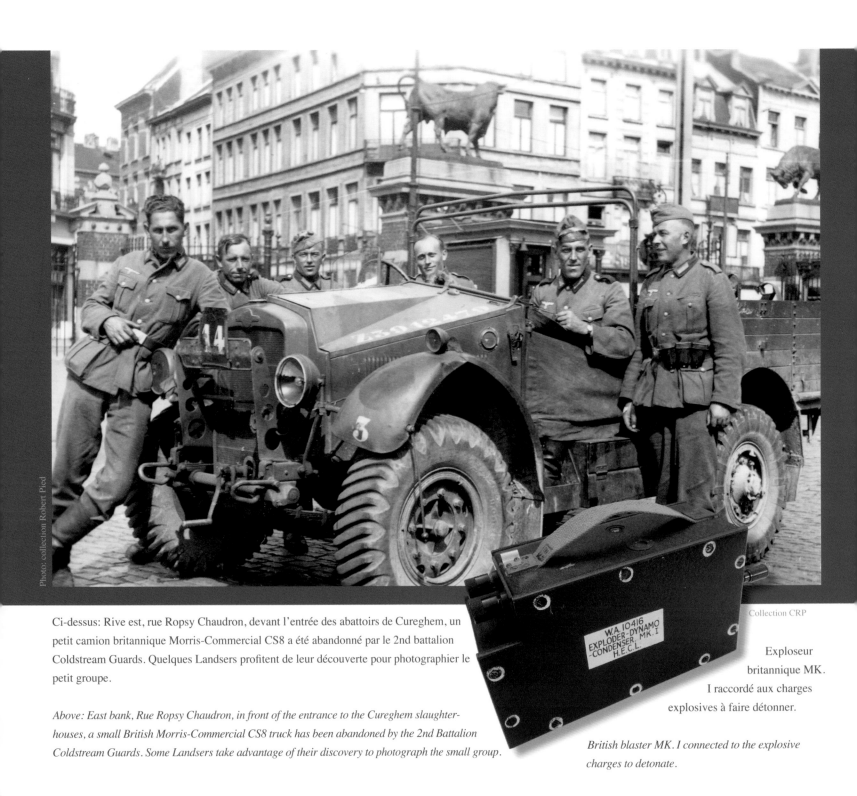

Photo: collection Robert Pied

Collection CRP

Ci-dessus: Rive est, rue Ropsy Chaudron, devant l'entrée des abattoirs de Cureghem, un petit camion britannique Morris-Commercial CS8 a été abandonné par le 2nd battalion Coldstream Guards. Quelques Landsers profitent de leur découverte pour photographier le petit groupe.

Above: East bank, Rue Ropsy Chaudron, in front of the entrance to the Cureghem slaughter-houses, a small British Morris-Commercial CS8 truck has been abandoned by the 2nd Battalion Coldstream Guards. Some Landsers take advantage of their discovery to photograph the small group.

Exploseur britannique MK. I raccordé aux charges explosives à faire détonner.

British blaster MK. I connected to the explosive charges to detonate.

Droite: A Molenbeek-Saint-Jean, place de Ninove, la destruction du pont dévaste tout le périmètre. Cette vue prise en juin 1940, en direction de la rue des Fabriques (vers le centre de Bruxelles), laisse apparaitre l'étendue des dégâts. En attendant des jours meilleurs, un ponton de bois a été jeté au dessus de l'écluse endommagée.

Right: In Molenbeek-Saint-Jean, place de Ninove, the destruction of the bridge devastates the entire perimeter. This view taken in June 1940, looking towards the rue des Fabriques (towards the center of Brussels), shows the extent of the damage. While waiting for better days, a wooden pontoon was thrown over the damaged lock.

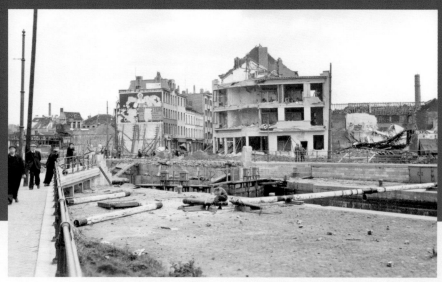

Photo: collection Robert Pied

Ci-dessous: Ce superbe cliché pris de la place de Ninove, s'ouvre, au centre, face à l'entrée de la rue Heynaert et plus à droite vers le quai de l'Industrie.

Below: This superb photo, taken from Place de Ninove, shows in the center, the entrance to the Rue Heynaert and further to the right of Quai de l'Industrie.

Photo: collection Robert Pied

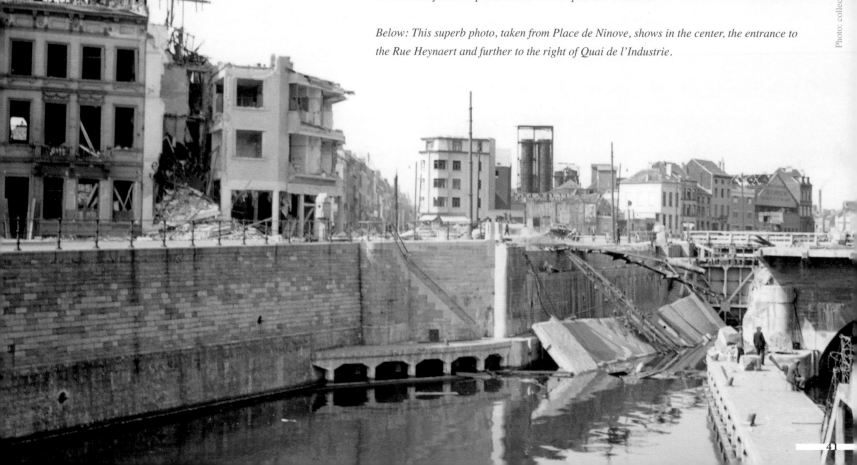

Les jours de Mai 1940

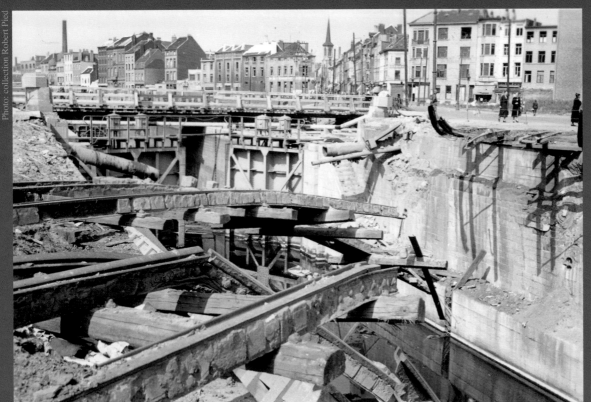

Gauche: Il ne reste qu'un trou béant à la place du pont de la chaussée de Ninove dont on distingue le prolongement vers la place de la Duchesse de Brabant et son église. A droite se dévoile l'entrée de la rue Ransfort et à gauche l'écluse du canal.

Left: There is only one gaping hole where the bridge at the Chaussée de Ninove used to be, the extension of which can be seen towards the Place de la Duchesse de Brabant and its church. To the right is the entrance to rue Ransfort, while to the left the canal lock can be seen.

Droite: Toujours place de Ninove, en direction de Molenbeek-Saint-Jean mais cette fois encore plus à droite, l'immeuble de coin de la rue Delaunoy et du quai du Hainaut s'est effondré. Il sera reconstruit plus tard presque à l'identique.

Right: Still at the Place de Ninove, in the direction of Molenbeek-Saint-Jean, but this time further to the right, the building at the corner of Rue Delaunoy and Quai du Hainaut has collapsed. It will later be rebuilt almost identically.

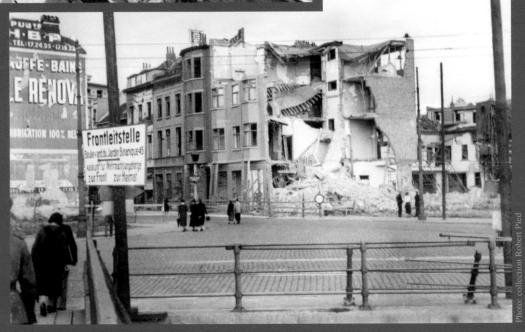

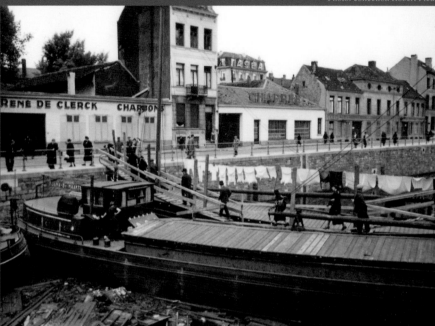

Sur tout le parcours du canal, les Britanniques sabordent les péniches afin qu'elles ne servent au franchissement ennemi. Sur une portion que nous n'avons pu localiser (probablement à Molenbeek-Saint-Jean), deux péniches épargnées, manoeuvrées côte à côte, servent de support à une passerelle piétonnière. Ces ouvrages temporaires mis en place par les administrations communales disparaitront lorsque le trafic de la voie navigable sera à nouveau praticable.

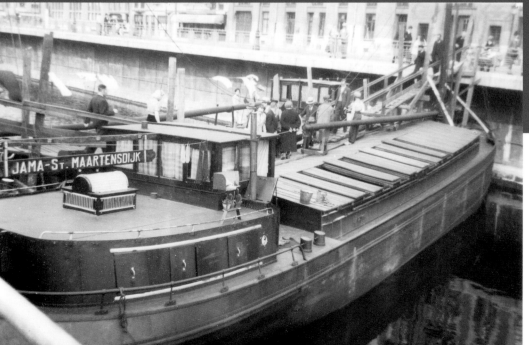

All along the canal, the British sink barges to prevent them from being used for enemy crossings. On a portion that we have not been able to locate (probably in Molenbeek-Saint-Jean), two spared barges were placed side by side to serve as a support for a pedestrian crossing. These temporary structures, which were put in place by the municipal administrations, will disappear when the waterway traffic becomes passable again.

Ci-dessous: Porte de Flandre, le pont de la chaussée de Gand n'a pas résisté à la violante déflagration. L'immeuble de coin de la chaussée de Gand et du quai des Charbonnages tient encore miraculeusement debout malgré la puissance du souffle.

Below: The Porte de Flandre, the Chaussée de Gand bridge did not withstand the violent explosion. The corner building of Chaussée de Gand and Quai des Charbonnages still miraculously stands, despite the power of the blast.

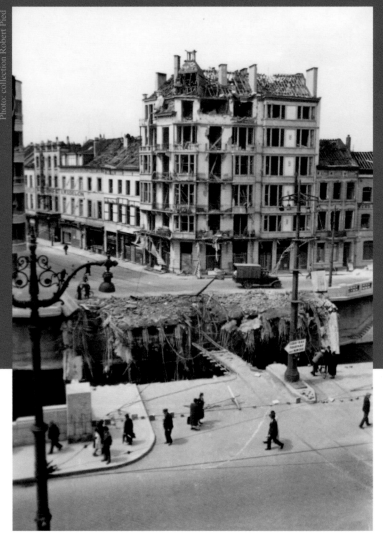

Photo: collection Robert Pied

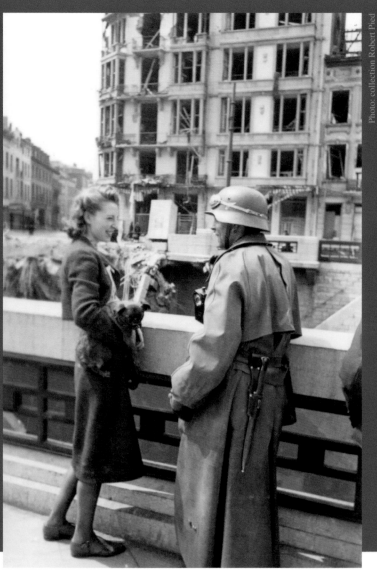

Photo: collection Robert Pied

Ci-dessus: Un motard de la Luftwaffe, venu observer la zone sinistrée de la porte de Flandre, engage une conversation conviviale avec une Bruxelloise (depuis le boulevard de Nieuport).

Above: A Luftwaffe motorcyclist who came to observe the disaster area of the Porte de Flandre, engages in a friendly conversation with a local girl (Photo seen from the Boulevard de Nieuport).

Droite: Au bout de la rue Antoine Dansaert, quelques badauds restent muets devant l'ampleur des dégâts du pont de la porte de Flandre.

Right: At the end of Rue Antoine Dansaert, a few onlookers remain silent in front of the extent of the damage to the Porte de Flandre bridge.

Ci-dessous: Dynamité au centre du tablier, le pont de la porte de Flandre s'est fractionné en deux. La partie débouchant rue Antoine Dansaert a basculé dans le canal.

Below: Blown up in the center, the Porte de Flandre bridge split in two, the part leading to rue Antoine Dansaert tipped into the canal.

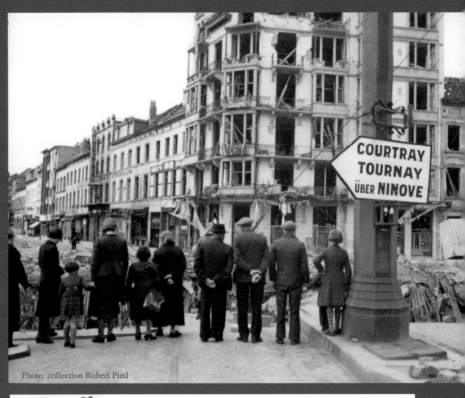

Photo: collection Robert Pied

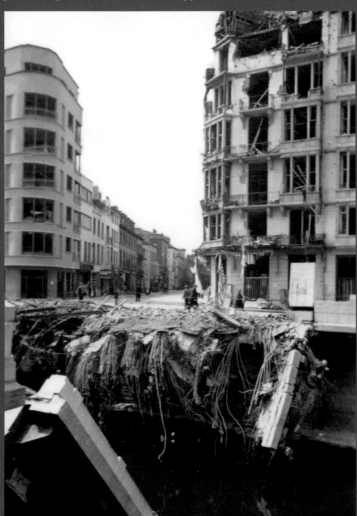

Photo: collection Robert Pied

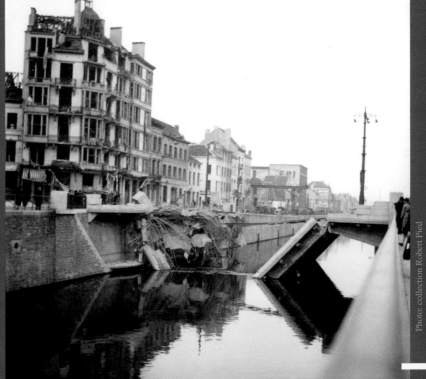

Photo: collection Robert Pied

45

Les jours de Mai 1940

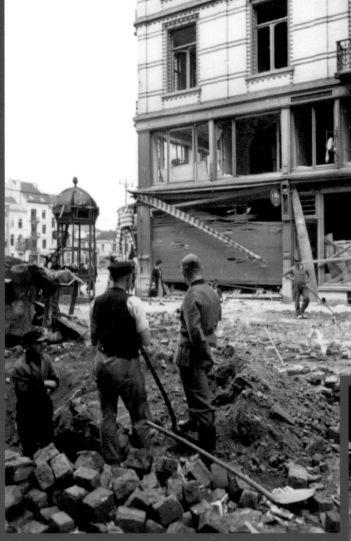

Photo: collection Robert Pied

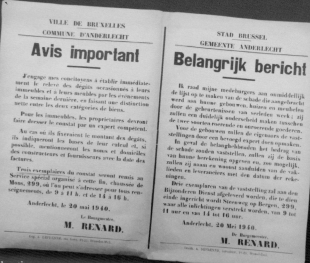

Collection CRP

Droite: Malgré la désorganisation momentanée des services publics, la commune d'Anderlecht invite par voie d'affichage, dès le 20 mai, les propriétaires sinistrés à renter une déclaration d'inventaire des dégâts causés par faits de guerre la semaine précédente.

Above, right: Despite the temporary disorganisation of public services, the municipality of Anderlecht invites by means of posters, as of May 20, the affected owners to submit a declaration of the damage caused by acts of war the previous week.

Ci-dessous: L'effet de souffle de l'explosion du pont a littéralement pulvérisé une voiture au centre de la rue, à hauteur des réparation en cours.

Below: The blast of the bridge exploding literally smashed a car into the center of the street. Immediately after the blast, repairs are being made.

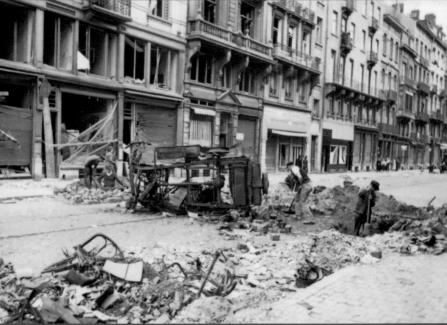

Ci-dessus: Porte de Flandre, sous l'oeil attentif de soldats allemands, des ouvriers communaux s'affairent à des réparations d'urgence sur des conduites éventrées rue Antoine Dansaert.

Above: Porte de Flandre, under the watchful eye of German soldiers, municipal workers are busy carrying out emergency repairs on broken pipes on the Rue Antoine Dansaert.

Photo: collection Robert Pied

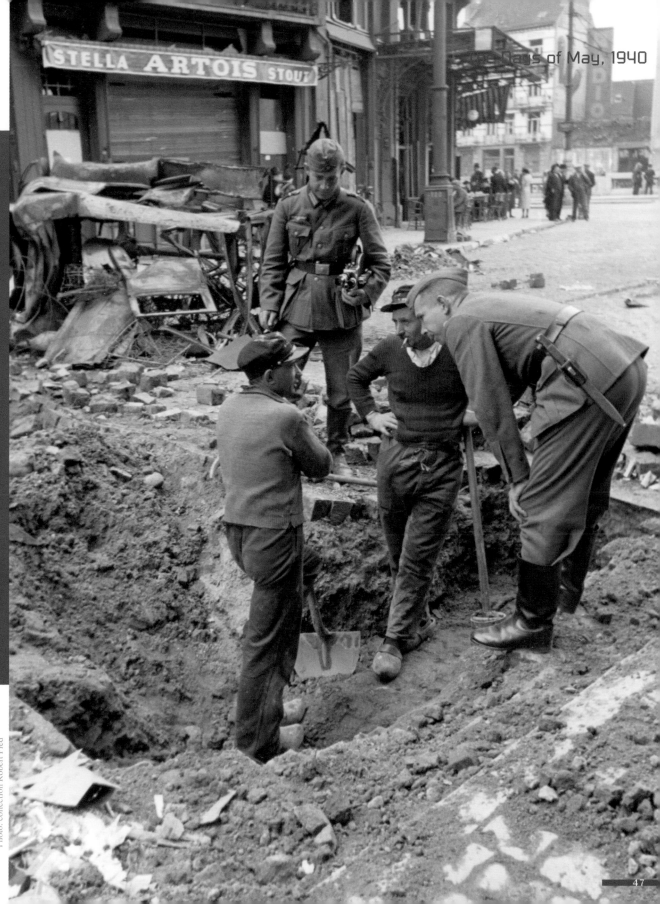

Près du n°200 de la rue Antoine Dansaert, deux ouvriers communaux partagent leur désarroi face aux dévastations. Les soldats allemands s'informent à propos des considérables complications rencontrées pour réactiver la distribution des réseaux d'alimentation publics éventrés. C'est d'autant plus préoccupant pour les ruptures entre les deux rives du canal dont on voit ici l'entrée du quai du Hainaut en arrière plan.

Near n ° 200 Rue Antoine Dansaert, two municipal workers share their dismay at the devastation. German soldiers inquire about the considerable complications encountered in reactivating distribution of shattered public power networks. This is all the more worrying for the ruptures between the two banks of the canal, of which the entrance to the Quai du Hainaut can be seen here in the background.

Photo: collection Robert Pied

47

Les jours de Mai 1940

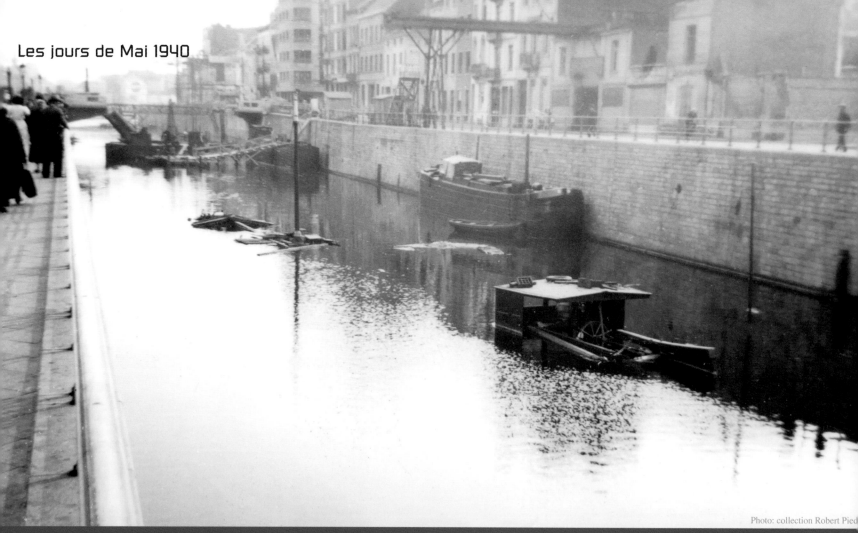

La plupart des péniches belges et hollandaises déplacées par les Britanniques le 16 mai, puis sabordées le lendemain, reposent sur le fond (ici entre la Porte de Flandre et le Petit Château). L'une ou l'autre pourra être déplacée, à l'exclusion de celles chargées. Une tâche qui s'avérera très complexe, comme pour le "Staf" transportant quelque 250 tonnes de ciment dorénavant imprégnés.

Most of the Belgian and Dutch barges moved by the British on May 16, then sunk the next day, rest on the bottom (here between the Porte de Flandre and the Petit Château). Either can be moved, excluding the loaded ones. A task that will prove to be very complex, as for the "Staf" transporting some 250 tonnes of cement now impregnated.

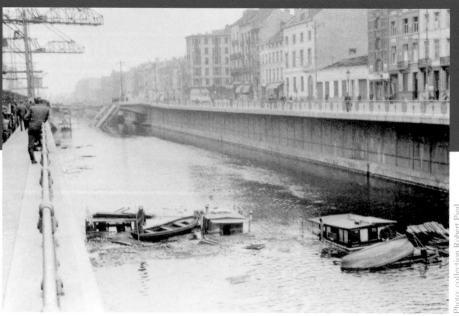

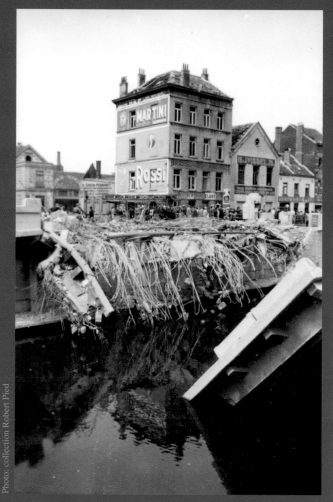

Photo: collection Robert Pied

Ci-dessus: A l'opposé, son tablier s'est effondré dans les eaux comme le précédent (photo prise depuis le boulevard de Nieuport).

Above: In contrast, the deck collapsed in the water, like the previous one (photo taken from Boulevard de Nieuport).

Ci-dessous: Le constat tragique s'amplifie encore en poursuivant en direction de Laeken. Le pont rue de Witte de Haelen, face au Petit Château (boulevard du Neuvième de Ligne), pend déchiqueté sur la berge de la rue de l'Avenir.

Below: The scale of the destruction is further amplified as we continue in the direction of Laeken. The bridge on Rue de Witte de Haelen, facing the Petit Château (boulevard du Neuvième de Ligne), hangs loose on the bank of rue de l'Avenir.

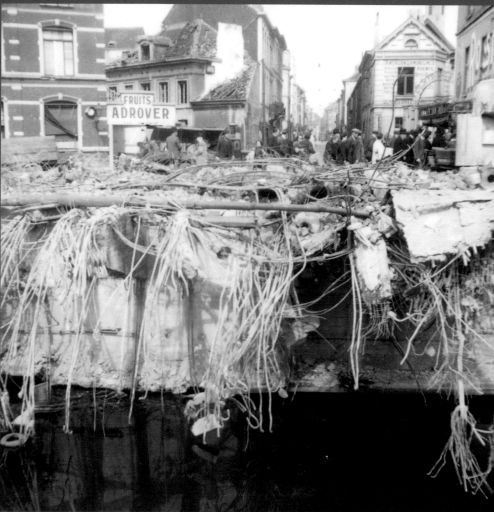

Photo: collection Robert Pied

49

Les jours de Mai 1940

Photo: collection Robert Pied

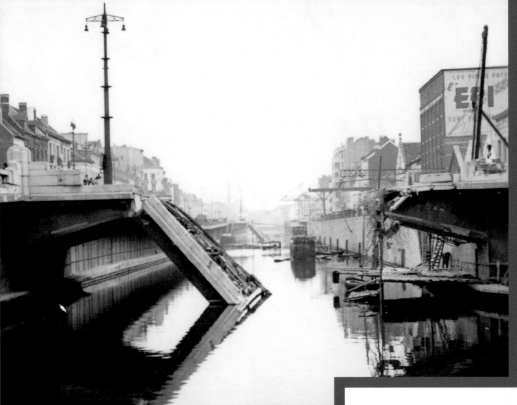

Gauche: Vue d'ensemble du pont éventré de la rue de Witte de Haelen en direction de celui de la Porte de Flandre qui apparait en arrière plan, effondré à l'identique.

Left: Overview of the destroyed bridge of the Rue de Witte de Haelen towards the one of the Porte de Flandre which appears in the background, which was destroyed very much in the same way.

Ci-dessous: Quatre péniches acheminées près de la destruction vont temporairement supporter la passerelle en bois hâtivement montée pour autoriser la liaison entre les rives du quai des Charbonnages et du boulevard du 9ème de Ligne.

Right: Four barges brought in near the destruction, will temporarily support the hastily assembled wooden footbridge to allow the connection between the banks of the Quai des Charbonnages and the Boulevard du 9ème de Ligne.

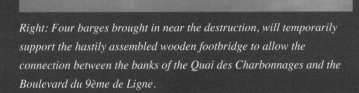

Photo: collection Robert Pied

Dès les premières passerelles rendues praticables au mois de mai 40, les citadins s'empressent de part et d'autre du canal. Quai des Charbonnages, on fait la file face au Petit Château. Il s'agit à ce moment du dernier accès vers la rive droite, avant Laeken.

As soon as the first footbridges were made passable in May 1940, the people of the city flocked to both sides of the canal.
At the Quai des Charbonnages people are in line to cross the canal, in this photo facing the Petit Château. For a while this was the only access to the right bank, before Laeken.

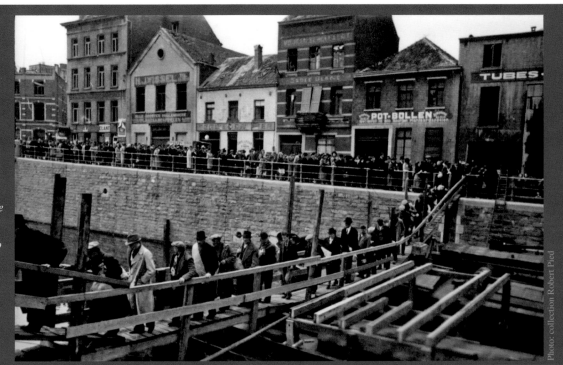

Photo: collection Robert Pied

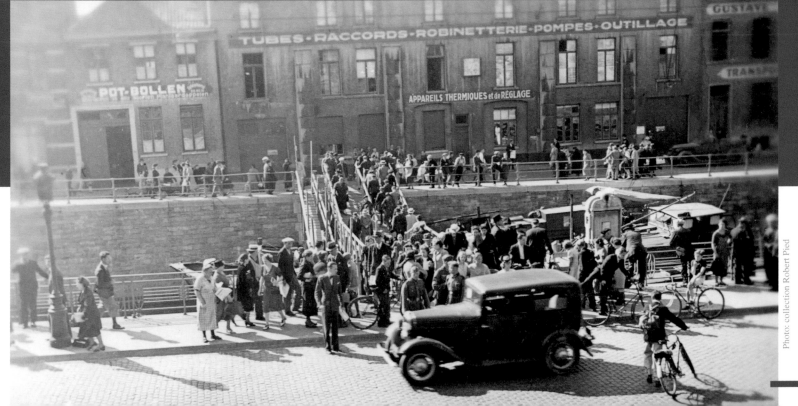

Photo: collection Robert Pied

51

Les jours de Mai 1940

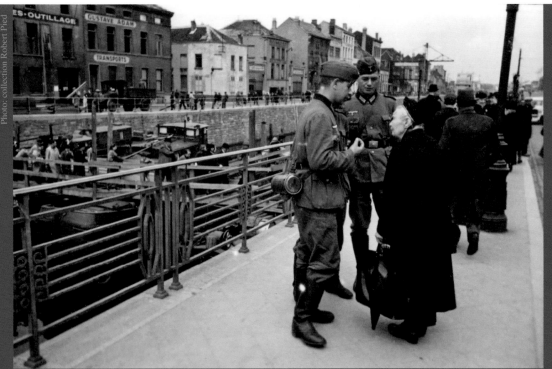

Gauche: Alors que le flux des piétons ne faiblit pas sur la passerelle devant le Petit Château, une dame âgée, probablement fort inquiète des évènements, bavarde avec deux soldats de la Wehrmacht.

Left: While the flow of pedestrians continues on the footbridge in front of the Petit Château, an elderly lady, probably very worried about the events, is chatting with two Wehrmacht soldiers.

Droite: Les visons d'apocalypse se poursuivent avec la découverte du chaos qui règne au pont du square Sainctelette. Plus large que les autres, il subit le même sort, tablier déchiqueté rive gauche, affaissé rive droite. On entrevoit au loin le sommet de la tour horloge de Tour et Taxis.

Right: The visions of the apocalypse continue with the discovery of the chaos that reigns at the square Sainctelette bridge. Wider than the others, it suffers the same fate, a destroyed deck on the left bank, sagging on the right bank. In the distance we can see the top of the Tour et Taxis clock tower.

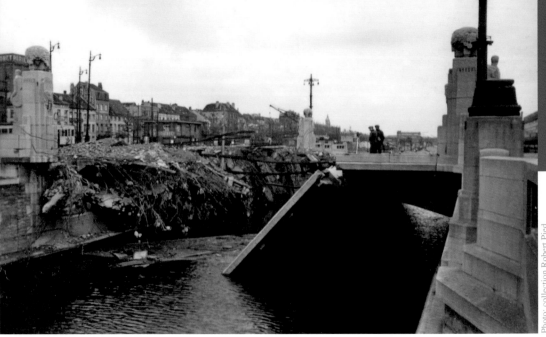

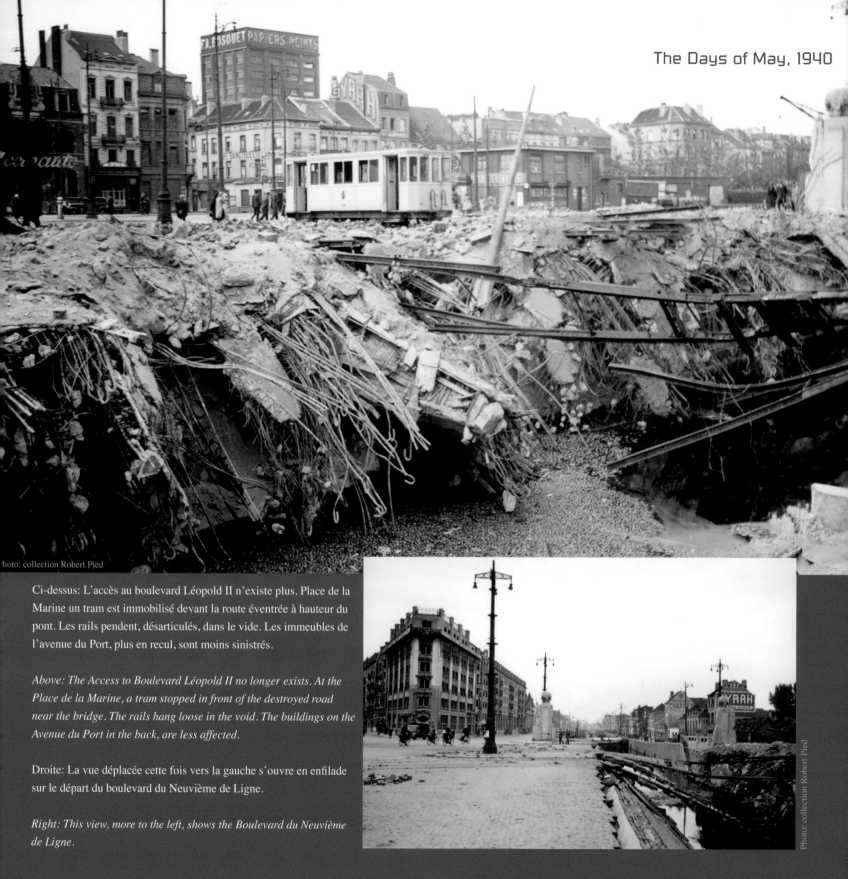

photo: collection Robert Pied

Ci-dessus: L'accès au boulevard Léopold II n'existe plus. Place de la Marine un tram est immobilisé devant la route éventrée à hauteur du pont. Les rails pendent, désarticulés, dans le vide. Les immeubles de l'avenue du Port, plus en recul, sont moins sinistrés.

Above: The Access to Boulevard Léopold II no longer exists. At the Place de la Marine, a tram stopped in front of the destroyed road near the bridge. The rails hang loose in the void. The buildings on the Avenue du Port in the back, are less affected.

Droite: La vue déplacée cette fois vers la gauche s'ouvre en enfilade sur le départ du boulevard du Neuvième de Ligne.

Right: This view, more to the left, shows the Boulevard du Neuvième de Ligne.

Photo: collection Robert Pied

Les jours de Mai 1940

Gauche: Les Bruxellois se succèdent Square de la Marine pour constater l'ampleur de la dévastation à hauteur du pont anéanti. A l'arrière, les très beaux immeubles du début du boulevard du 9ème de Ligne semblent avoir été peu affectés par la déflagration.

Left: The inhabitants of Brussels walk across the Square de la Marine to see the extent of the devastation at the level of the destroyed bridge. Behind, the beautiful buildings at the start of Boulevard du 9ème de Ligne seem to have been little affected by the explosion.

Droite: Peu ou pas de péniches accessibles au support de passerelle à hauteur de ce pont empêchent tout initiative. Il faudra attendre plusieurs semaines avant que l'ébauche d'un passage soit entamé, en priorité pour la circulation des trams.

Right: Few or no barges are available for the crossing at the height of this bridge. It will take several weeks before some kind of passage is started, in priority for the trams.

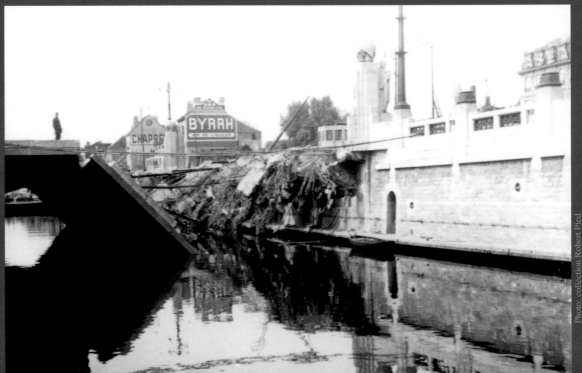

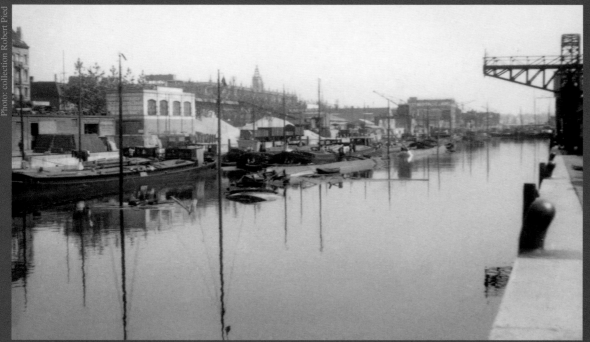

Gauche: A la droite du pont de la place Sainctelette, le constat est également à la désolation.
L'armée anglaise a sabordé la ligne extérieure des péniches en double file, empêchant l'ennemi d'utiliser celles restées à quai dans le bassin de Jonction.

Left: To the right of the Place Sainctelette bridge, the situation is also bad. The British army sank the outer line of the double-lined barges, preventing the enemy from using those left docked in the Bassin de Jonction.

Droite: Juste avant le bassin Vergote, les deux ponts de la place des Armateurs, également détruits, sont remplacés par des pontons de bois posés, comme à chaque fois, sur des péniches. On découvre ici une rare photo de celui qui enjambe le bassin de Jonction, face à Tour et Taxis.

Right: Just before the Vergote Basin, the two bridges on the Place des Armateurs, also destroyed, are replaced by wooden pontoons installed, as always on barges. This is a rare photo of the one who spans the Bassin de Jonction, opposite of Tour et Taxis.

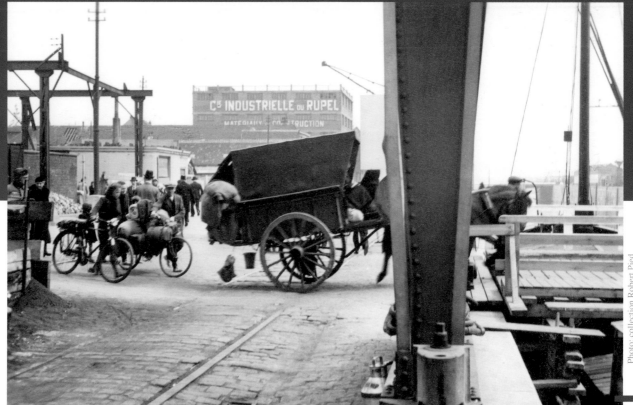

Photo: collection Robert Pied

Les jours de Mai 1940

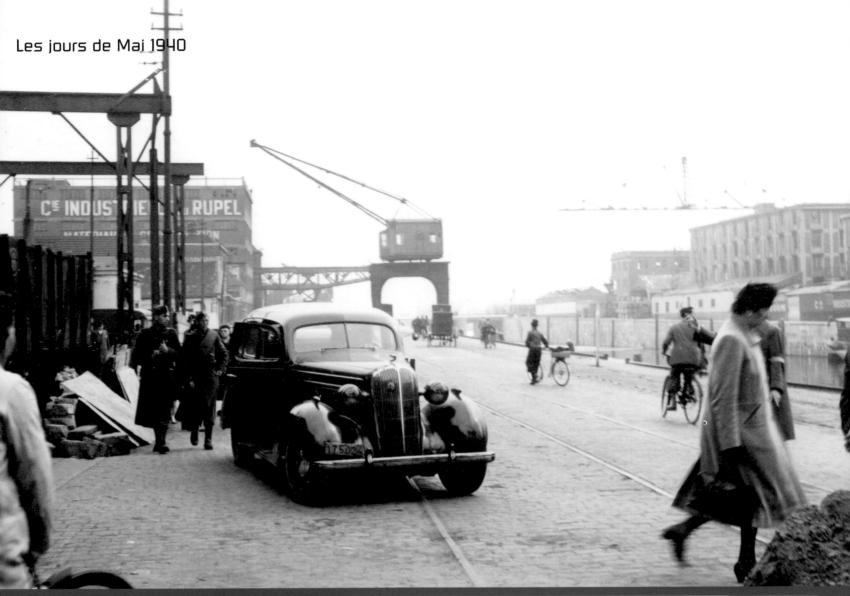

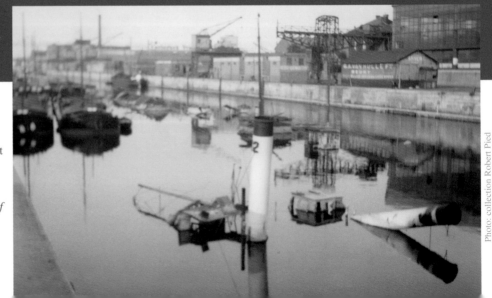

Ci-dessus: Quai des Matériaux, le ponton réalisé pour franchir le bassin de Jonction ne cesse d'être emprunté.

Above: At the Quai des Matériaux, the pontoon built to cross the Bassin de Jonction is constantly being used.

Droite: Désolante vision le long du quai des Matériaux, devant Tour et Taxis.

Right: Desolate view along the Quai des Matériaux, in front of Tour et Taxis.

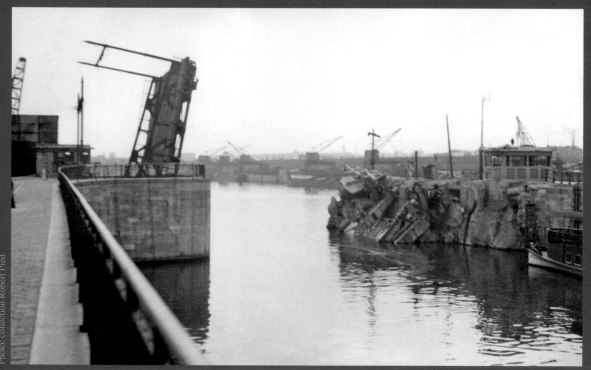

Gauche: Au bout du bassin de Batelage, seule la portion gauche du pont-levis d'accès au bassin Vergote subsiste (place des Armateurs). La partie orientale a été littéralement pulvérisée.

Left: At the end of the Bassin de Batelage, only the left portion of the drawbridge giving access to the Vergote Basin remains (Place des Armateurs). The eastern part has literally been pulverised.

Droite: Les visions dévastatrices se poursuivent encore sur le canal, à la sortie du bassin Vergote. Le principal pont de Laeken, square Jules de Trooz, a été totalement désarticulé par son explosion. La partie rotative, coté Laeken, a été expulsée hors de son logement et reste retenue par miracle au bord de la culée. Le nouveau poste de commande de l'ouvrage d'art a, lui, étonnement résisté.

Right: The devastation continues on the canal, at the exit of the Vergote Basin. The main bridge in Laeken, Square Jules de Trooz was completely blown away by its explosion. The rotating part, on the Laeken side, was lifted from its housing and remained miraculously at the edge. The new command station surprisingly resisted the blast.

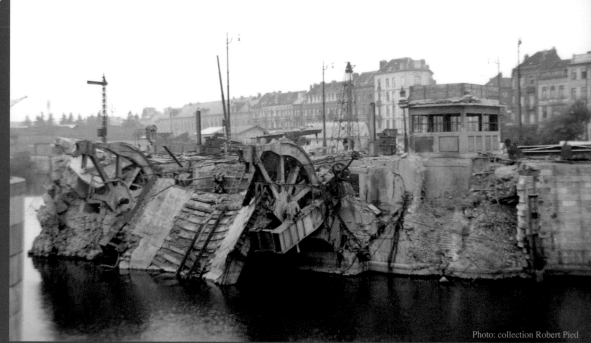

Les jours de Mai 1940

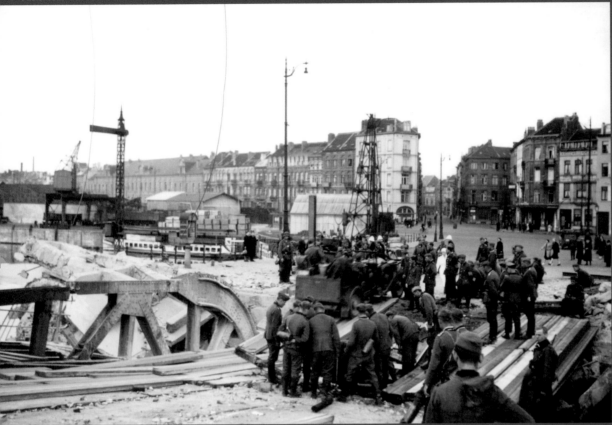

Le 18 mai 1940, les premiers éléments du Pioniere-Bataillon 14 s'afférent dès le matin à réaliser dans l'urgence un passage carrossable sur les ruines du pont principal de Laeken. Seul point de passage routier choisi pour accéder à la rive gauche près de Bruxelles, il s'agit là pour les Allemands d'un point stratégique majeur. Des poutres alignées au sol sont maintenues au dessus du cratère engendré par l'explosion de la mine, entre le mécanisme du pont détruit et la voie carrossable du square Jules de Trooz. Pour consolider et supporter le poids de la circulation de toutes les colonnes militaires qui suivent, une péniche est rapidement acheminée et arrimée au centre de la construction. Il ne faut pas attendre la fin des travaux pour y voir se presser les premières unités, dont la plus grande partie embouteille l'avenue de la Reine et, plus haut encore, les nombreuses artères de Schaerbeek.

On May 18, 1940, the first elements of Pioniere-Bataillon 14 set out in the morning to create an emergency crossing over the ruins of the main bridge at Laeken. It was chosen as the only road crossing point to access the left bank near Brussels, meaning that this was a major strategic point for the Germans. Beams aligned on the ground are placed above the crater created by the explosion of the mine, between the mechanism and the carriageway of Square Jules de Trooz. To consolidate and support the weight of the traffic of all the military columns that follow, a barge was quickly brought and stowed in the center of the construction. German soldiers didn't wait for the end of the works to send the first units across. Most of them were waiting near the Avenue de la Reine and even further along the many arteries of Schaerbeek.

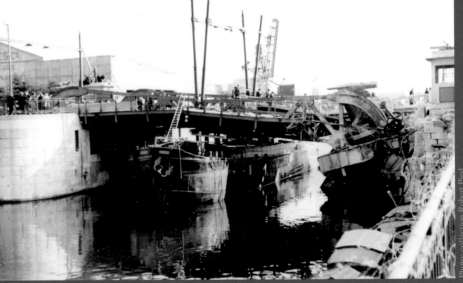

Droite: Sous le regard de quelques curieux, un attelage hippomobile franchit le pont de fortune de Laeken en venant du quai des Yachts.

Right: Under the gaze of a few curious people, a horse-drawn carriage is crossing the makeshift bridge of Laeken coming from the Quai des Yachts.

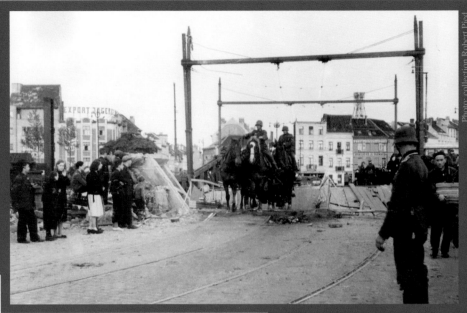

Photo: collection Robert Pied

Gauche: Une pièce anti-aérienne Flak 30 de 20 mm et ses servants ont pris possession du toit du nouveau local de commande du pont. Un lieu que les Britanniques de la A-Company du East Surrey Regiment avaient déjà choisi pour y installer une position de soutien à la défense d'accès au franchissement du canal. L'usine Centrale d'Electricité de Bruxelles émerge en arrière plan.

Left: A 20 mm Flak 30 anti-aircraft gun and its crew took position of the roof of the new bridge command house. A location that the British A-Company of the East Surrey Regiment had already chosen to set up a supporting position in the defense to the crossing. The Brussels Central Electricity plant emerges in the background.

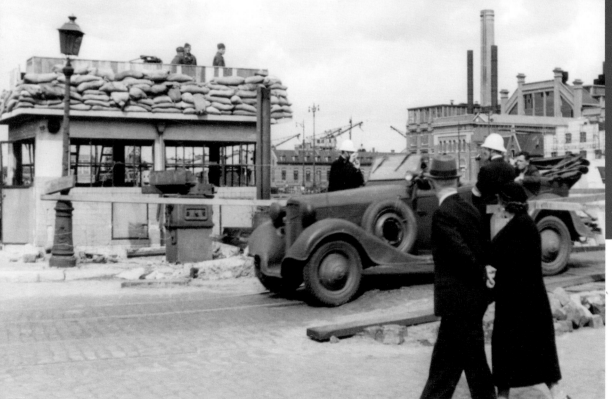

Les jours de Mai 1940

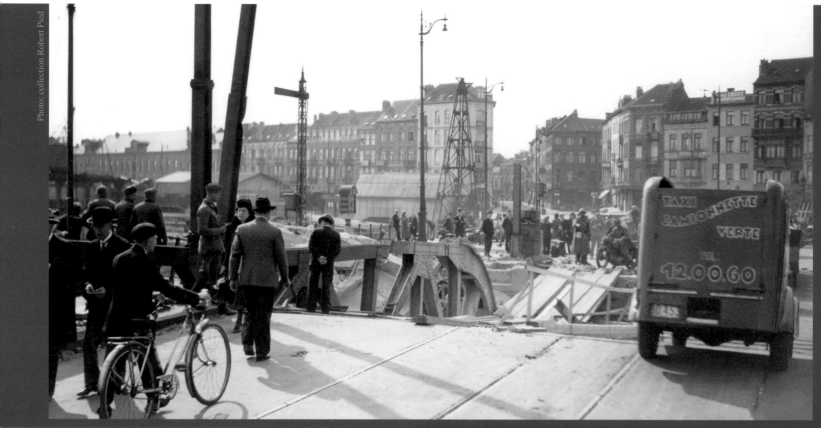

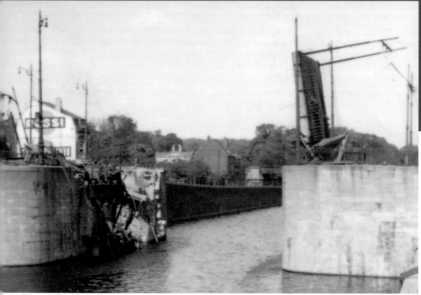

Ci-dessus: La priorité absolue au franchissement du pont provisoire de Laeken est aux militaires mais, lorsque le trafic l'autorise, les civils profitent de l'accès. L'axe de circulation à cette époque était bien différent d'aujourd'hui et on remarquera à cet égard l'entrée de la rue Van Gulick en avant de la camionnette.

Above: The top priority for crossing the temporary Laeken bridge is for the military, but when traffic allows, civilians benefit from the access. The traffic axis at that time was quite different from today, and in this regard, the entrance to Van Gulick Street in front of the van is notable.

Gauche: Le deuxième pont basculant du square de Trooz se situait dans l'axe de la rue des Palais Outre-Ponts. Dynamité, lui aussi, il ne subsiste que le tablier mobile relevé, côté Schaerbeek.

Left: The second bridge at the Square de Trooz was located in the axis of the rue des Palais Outre-Ponts. It was blown up too, only the raised part remained on the Schaerbeek side.

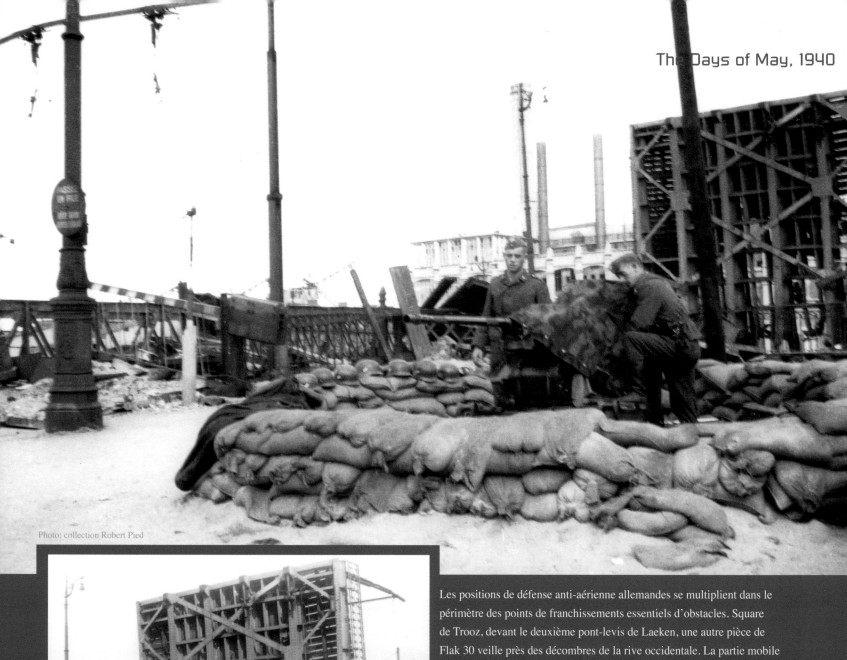

Photo: collection Robert Pied

Photo: collection Robert Pied

Les positions de défense anti-aérienne allemandes se multiplient dans le périmètre des points de franchissements essentiels d'obstacles. Square de Trooz, devant le deuxième pont-levis de Laeken, une autre pièce de Flak 30 veille près des décombres de la rive occidentale. La partie mobile relevée masque partiellement les imposants bâtiments de l'Usine Centrale d'Electricité de Bruxelles.

German anti-aircraft defense positions are multiplying within the perimeter of essential crossing points. At the Square de Trooz, in front of the second drawbridge in Laeken, another piece of Flak 30 stands guard near the rubble on the west bank.
The raised mobile part partially masks the imposing buildings of the Brussels Central Electricity Plant.

Les jours de Mai 1940

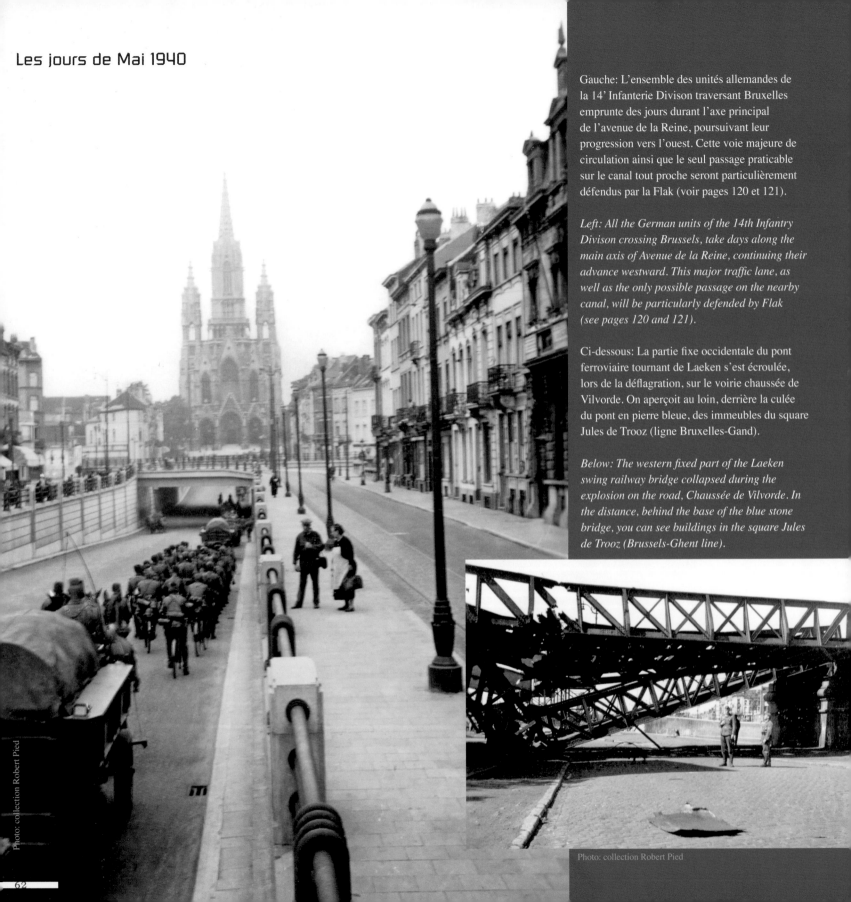

Photo: collection Robert Pied

Gauche: L'ensemble des unités allemandes de la 14' Infanterie Divison traversant Bruxelles emprunte des jours durant l'axe principal de l'avenue de la Reine, poursuivant leur progression vers l'ouest. Cette voie majeure de circulation ainsi que le seul passage praticable sur le canal tout proche seront particulièrement défendus par la Flak (voir pages 120 et 121).

Left: All the German units of the 14th Infantry Divison crossing Brussels, take days along the main axis of Avenue de la Reine, continuing their advance westward. This major traffic lane, as well as the only possible passage on the nearby canal, will be particularly defended by Flak (see pages 120 and 121).

Ci-dessous: La partie fixe occidentale du pont ferroviaire tournant de Laeken s'est écroulée, lors de la déflagration, sur le voirie chaussée de Vilvorde. On aperçoit au loin, derrière la culée du pont en pierre bleue, des immeubles du square Jules de Trooz (ligne Bruxelles-Gand).

Below: The western fixed part of the Laeken swing railway bridge collapsed during the explosion on the road, Chaussée de Vilvorde. In the distance, behind the base of the blue stone bridge, you can see buildings in the square Jules de Trooz (Brussels-Ghent line).

Photo: collection Robert Pied

Le pont tournant Van Praet sur le canal de Willebroeck à Laeken s'est cisaillé en deux lors de l'explosion de l'édifice. Un tier repose dans l'eau, l'autre partie s'est affaissée sur le quai des Usines. Des Bruxellois longent le site et prennent la direction de Vilvorde.

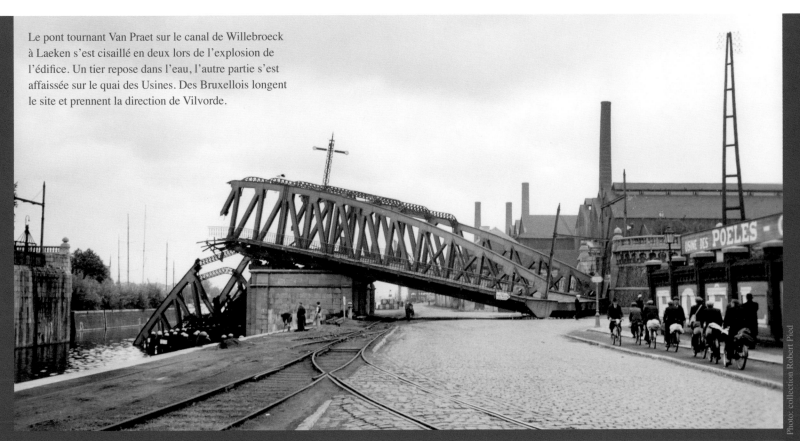

Above: The Van Praet swing bridge over the Willebroeck canal in Laeken sheared in two when the structure exploded. One third rests in the water, the other part has collapsed on the Quai des Usines. Brussels residents walk along the site and head for Vilvorde.

Droite: Les troupes allemandes de la 14ᵉ Infanterie Division passées par Aarschot, plus au nord de Louvain, cheminent en sens inverse pour emprunter le seul point de passage le plus proche sur le cours d'eau, avenue de la Reine, à 800 mètres de là. En arrière plan, on distingue les Grands Moulins de Bruxelles.

Right: The German troops of the 14th Infantry Division that had passed through Aarschot, further north of Louvain, move in the opposite direction to take the closest and only crossing point on the river, avenue de la Reine, 800 meters further. In the background, you can see the Grands Moulins de Bruxelles.

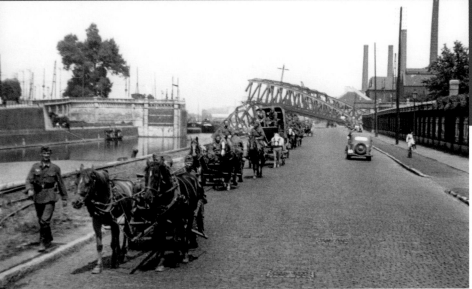

Les jours de Mai 1940

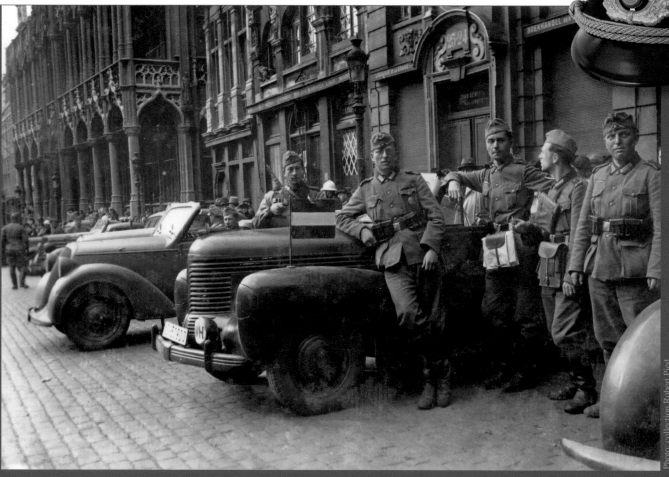

Ci-dessus:
Képi d'officier
d'infanterie.

*Above: Cap of an
infantry officer.*

Le 17 mai, à 18h45, sept officiers d'Etat-Major de l'Infanterie Regiment 11 se présentent d'initiative à l'hôtel de ville de Bruxelles après une rencontre préalable sous haute tension avec des émissaires de la ville à Woluwé-St-Etienne. A l'issue d'une très rude discussion, le Bourgmestre, Monsieur Van de Meulebroeck, n'a d'autre choix que de rendre la ville. Une proposition intermédiaire à un accord souligne que le Bourgmestre, sans contact avec les troupes britanniques, ne peut garantir leur rapide départ de la rive occidentale du canal. La police doit être désarmée sans délai.
A 22h30 le drapeau nazi flotte sur la façade de l'hôtel de Ville.
Le cabriolet Opel Kapitän d'Etat-Major régimentaire, stationné près de la Maison du Roi, est un des probables véhicules de la délégation de l'IR 11 qui officialisera la capitulation de la ville, le lendemain en fin d'après-midi.

On May 17, at 6:45 p.m., seven staff officers of the Infantry Regiment 11 presented themselves on their own initiative to the Brussels town hall after a high tension preliminary meeting with emissaries from the town, in Woluwe- St Etienne. After a very rough discussion, the Mayor, Mr. Van de Meulebroeck, had no other choice but to surrender the city to the Germans. An important part of the agreement underlines that the mayor, without contact with the British troops, cannot guarantee their rapid departure from the west bank of the canal. The police must be disarmed without delay. Around 10:30 p.m. the Nazi flag flies on the facade of the Town Hall.
The Opel Kapitän convertible from the Regimental General Staff, parked near the Maison du Roi, is one of the likely vehicles of the IR 11 delegation which will formalise the town's surrender late in the afternoon.

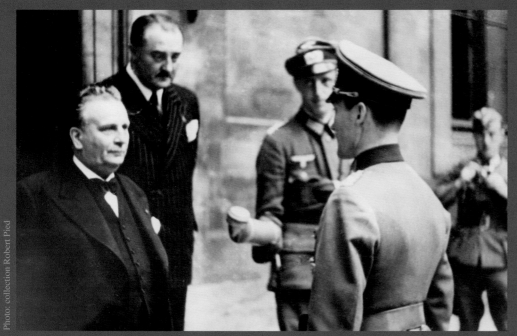

Photo: collection Robert Pied

Gauche: Le 18 mai, proche de 17 heures, un photographe de la propagande allemande immortalise la rencontre officielle de confirmation de la remise des clés de la ville à l'autorité allemande. Un micro est tendu entre le Bourgmestre, Monsieur Van de Meulebroeck, et le Generalleutnant von Kortzfleisch, commandant du XI Armeekorps.

Left: On May 18, close to 5 p.m., a German propaganda photographer immortalises the official meeting to confirm the handing over of the keys to the city to the German authorities. A microphone is held between the Mayer, Mr. Van de Meulebroeck and the Generalleutnant von Kortzfleisch, commander of the XI Armeekorps.

Photo: collection Robert Pied

Droite: Le mardi 28 mai 1940, la Nation Belge titre "L'Armée Belge a déposé les armes". Après 18 jours de résistance et d'intenses combats, la Belgique est désormais toute entière sous autorité allemande. Sur les boulevards de la capitale, déjà fort fréquentés par l'occupant, il règne une ambiance de deuil.

Right: On Tuesday May 28, 1940, the Belgian Nation reads "The Belgian Army has laid down its weapons". After 18 days of resistance and intense fighting, Belgium is now entirely under German rule. On the boulevards of the capital, already heavily frequented by the occupier, there is an atmosphere of mourning.

Gauche: Ce même 28 mai, des attroupements se constituent un peu partout en ville, autour de détenteurs de journaux annonçant la rédition de l'armée belge. L'inquiétude est grande sur le devenir de chacun, les mauvais souvenirs de l'occupation allemande durant la première guerre mondiale resurgissent.

Left: The same May 28, people gather all over town, around the newspaper stands announcing the reissue of the Belgian army. There is great concern about the fate of everyone because of the bad memories of the German occupation during the first war.

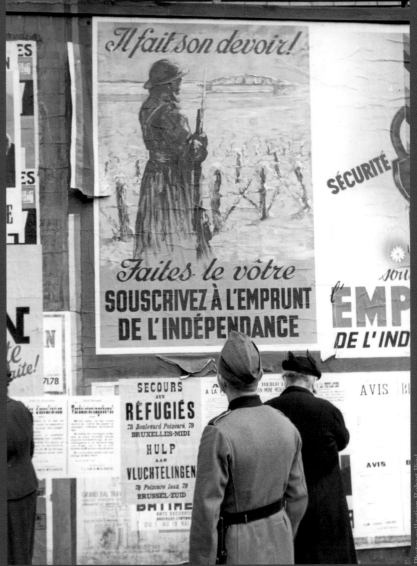

Droite: Près de la gare du Nord, un soldat allemand contemple des affiches patriotiques placardées juste avant guerre.

Right: Near the Gare du Nord, a German soldier looks over the patriotic posters plastered just before the start of the war.

Photo: collection Robert Pied

Le 31 mai près de la gare du Nord, il règne une certaine confusion parmi des regroupements de soldats belges revenant des zones de combat. Ces derniers, dont les Allemands se soucient fort peu à ce moment, n'ont pas été formellement faits prisonniers. Une colonne hétéroclite de ces militaires non gardés se dirige néanmoins en ville, avec discipline, vers une caserne de regroupement. Des épouses et des mères anxieuses, sans nouvelles depuis le départ au front, se pressent au passage pour tenter d'apercevoir un mari ou un fils.

On May 31, near the Gare du Nord, a certain confusion reigns among groups of Belgian soldiers separated from their unit during the battle. The latter, of whom the Germans cared little at the time, were not formally taken prisoner. A motley column of these unguarded soldiers nevertheless heads into town, with discipline, towards regroupment barracks. Anxious wives and mothers, without news since the soldiers left the front lines, watch the soldiers, trying to spot a husband or a son.

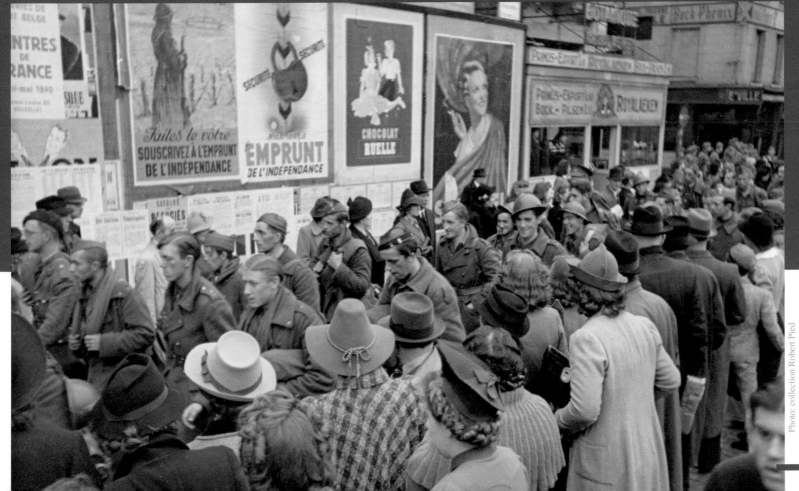

Photo: collection Robert Pied

Les jours de Mai 1940

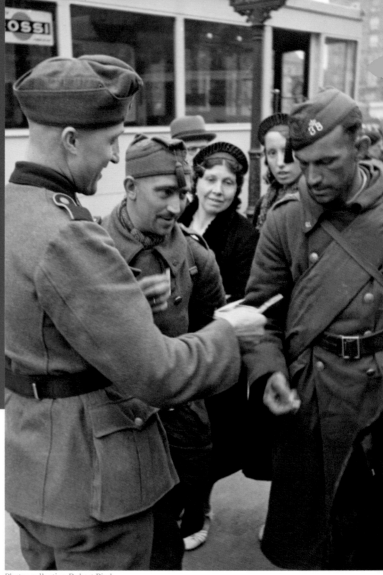

Devant la gare du Nord, un réserviste flamand du 38ème de Ligne semble désorienté. Comme beaucoup d'autres, il rejoindra par ses propres moyens un lieu de regroupement de prisonniers installé dans une caserne de la capitale. Un soldat allemand très décontracté semble lui communiquer quelques précisons.

In front of the Gare du Nord, a Flemish reservist from the 38th Line seems disoriented. Like many others, he will join by his own means a place of regrouping of prisoners installed in a barracks of the capital. A very relaxed German soldier seems to give him some details.

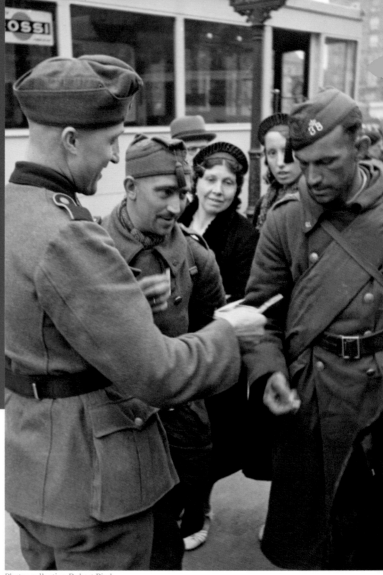

Photo: collection Robert Pied

Photo: collection Robert Pied

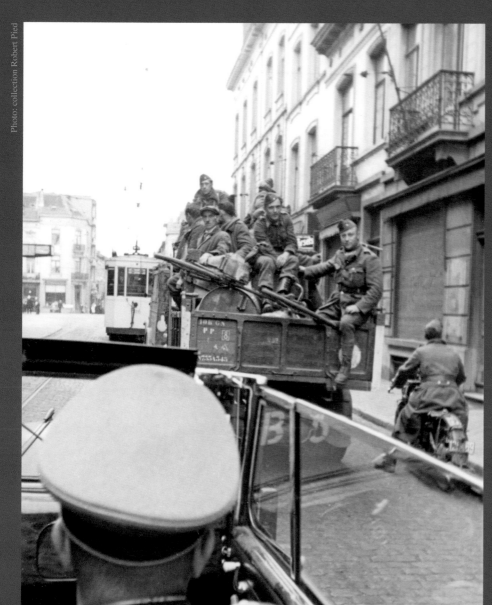

Photo: collection Robert Pied

Gauche: En cette fin de mois de mai, il ne se passe pas un jour sans voir affluer des troupes belges désarmées, de retour du front. Pour beaucoup, laissés à eux même, ces hommes s'acheminent en ville par divers moyens. Un camion militaire belge transportant des soldats et un civil circule sans être inquiété par les occupants de la voiture allemande qui suit.

Left: At the end of May, not a day goes by without seeing an influx of unarmed Belgian troops returning from the front. For many, left on their own, these men make their way to the city by various means. A Belgian military truck carrying soldiers and a civilian drives along without being disturbed by the occupants of the following German car.

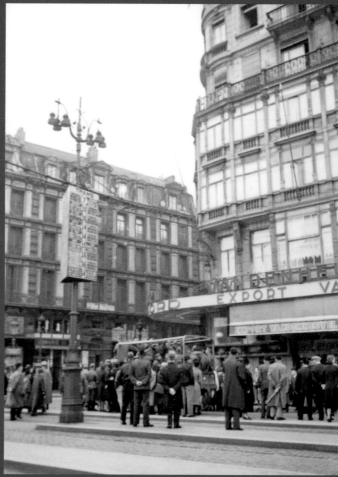

Droite: Chaque nouvelle arrivée suscite de multiples questions des nombreux badauds inquiets en quête d'informations.
Right: Each new arrival raises multiple questions from many worried people seeking information.

Photo: collection Robert Pied

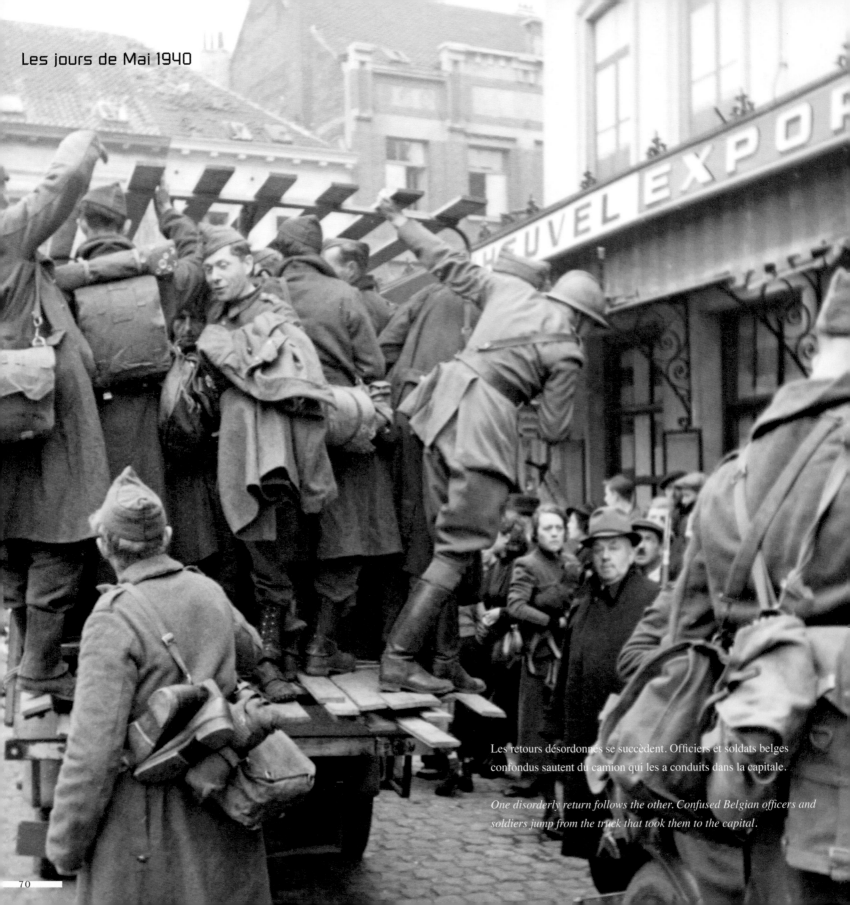

Les retours désordonnés se succèdent. Officiers et soldats belges confondus sautent du camion qui les a conduits dans la capitale.

One disorderly return follows the other. Confused Belgian officers and soldiers jump from the truck that took them to the capital.

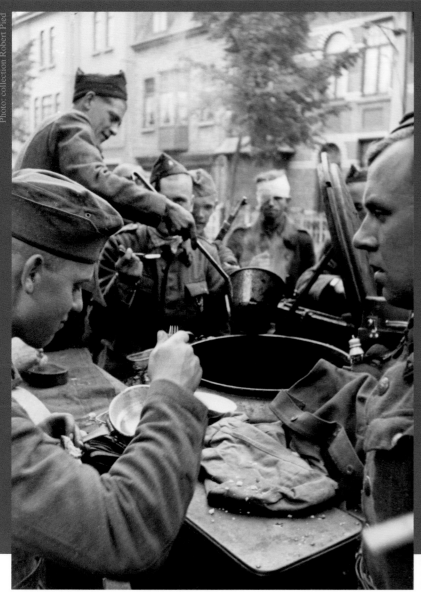

Photo: collection Robert Pied

Gauche: En ville, confusion et étonnement vont de concert. Des vainqueurs se mêlent indifférents à des soldats belges pour partager la nourriture à la même roulante, une scène qui ne manque pas de surprendre les badauds.

Left: In town, confusion and astonishment go hand in hand. The victors mingle indifferently with Belgian soldiers to share food from the same cart, a scene which does not fail to surprise onlookers.

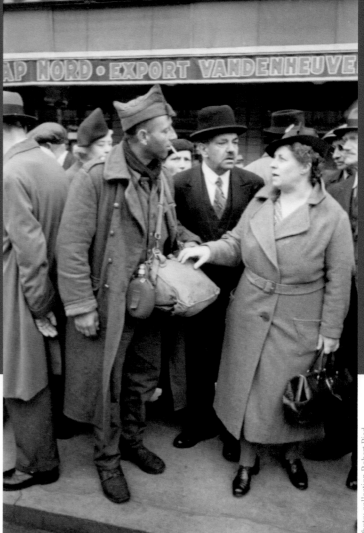

Photo: collection Robert Pied

Droite: Il plane une drôle d'atmosphère. Sur les trottoirs tout le monde parle à tout le monde, on s'interroge, on s'inquiète, on se rassure.

Right: There is a very strange atmosphere in the city. On the sidewalks everyone talks to everyone, everyone asks questions, many people are worried, people try to reassure themselves.

Les jours de Mai 1940

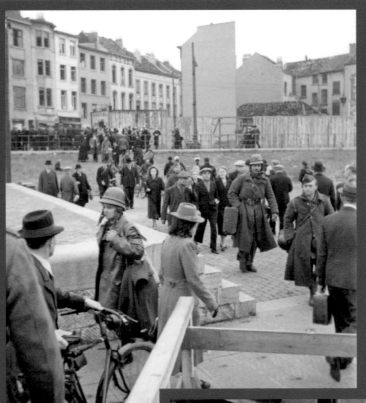

Photo: collection Robert Pied

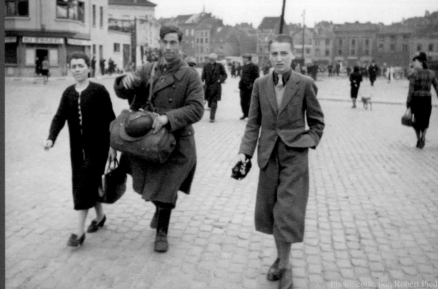

Photo: collection Robert Pied

Ci-dessus: Mêlés aux Bruxellois qui se pressent, quelques soldats isolés rejoignent résignés les regroupements de prisonniers. Certains accompagnés par leurs proches.

Above: Mingled with the crowds in Brussels, a few isolated soldiers hesitantly joined the groups of prisoners. Some accompanied by their relatives.

Droite: Les centaines de soldats belges arrivés désorganisés à Bruxelles sont provisoirement dirigés à la caserne Prince Albert, rue des Petits Carmes près du Petit Sablon.

Right: Hundreds of Belgian soldiers who arrived in Brussels in disarray are temporarily directed towards the Prince Albert barracks at the Rue des Petits Carmes near the Petit Sablon.

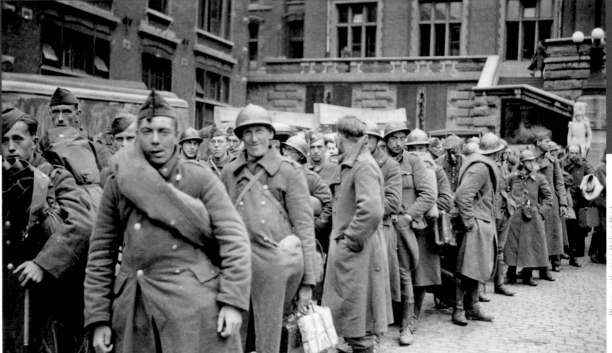

Photo: collection Robert Pied

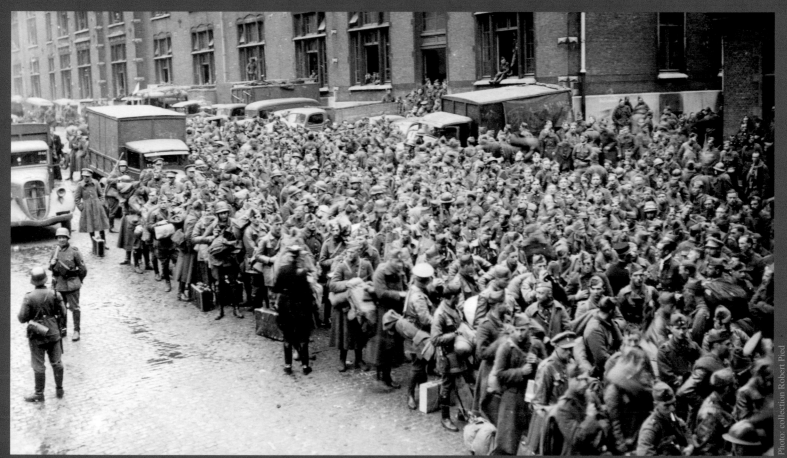

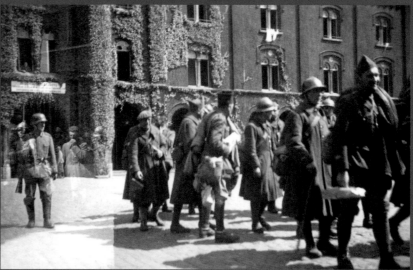

Ci-dessus: Début juin 40, à la caserne Prince Albert, un premier contingent de prisonniers se rassemble dans la cour principale pour quitter Bruxelles. Cette fois bien escorté, il sera acheminé vers divers Stalags et Offlags, en Allemagne.

Above: Early June 1940 at the Prince Albert barracks: a first contingent of prisoners are gathered in the main courtyard to leave Brussels. This time well escorted, they are sent to various Stalags and Offlags in Germany.

Droite: La même scène se répète cette fois à la caserne du Petit-Château où ce sont les prisonniers français du secteur, en moins grand nombre, qui y sont regroupés.

Right: The same scene is repeated at the barracks of the Petit-Château, where it is the French prisoners of the sector, in smaller numbers, that were gathered.

Photo: collection Robert Pied

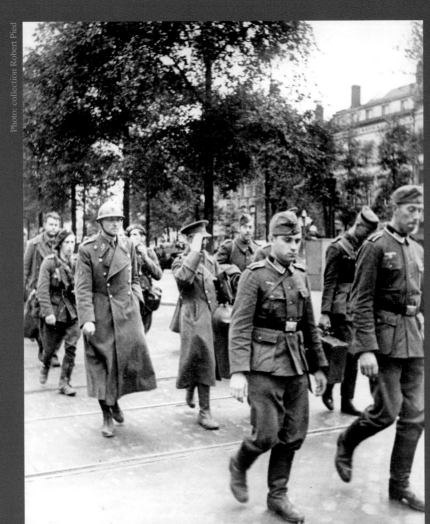

Photo: collection Robert Pied

Gauche: C'est sous escorte apparement non armée que ce petit contingent de prisonniers belges, officiers en tête, chemine sur les grands boulevards.

Left: It is under apparently unarmed escort that this small contingent of Belgian prisoners, with officers leading the soldiers, walks along the main boulevards.

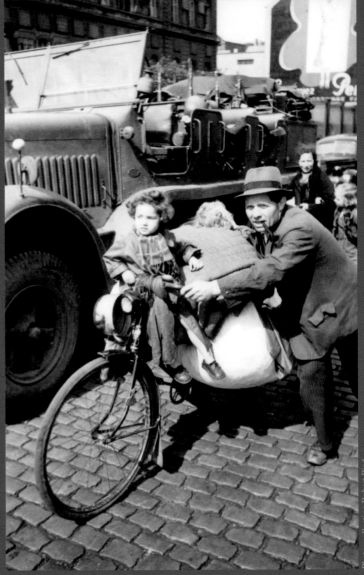

Droite: Les combats ayant cessé en Belgique, les premiers réfugiés se décident à revenir progressivement. Boulevard du Jardin Botanique, un homme pousse son vélo lourdement chargé et sur lequel ont pris place deux de ses enfants. La scène poignante se déroule au croisement d'un lourd tracteur d'artillerie allemand Sd.Kfz 7 étonnement garé devant le Bon Marché.

Right: The fighting having ceased in Belgium, the first refugees decide to return gradually. At the Boulevard du Jardin Botanique, a man pushes his heavily loaded bicycle, on which two of his children are seated. The scene takes place in front of a surprisingly heavy German Sd.Kfz 7 artillery tractor parked in front of the Bon Marché.

Photo: collection Robert Pied

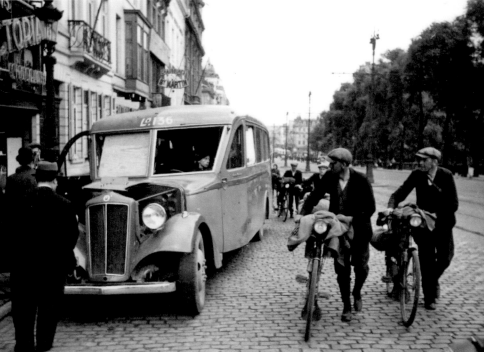

Au retour, les récits d'exodes de tous sont boulversants. Les routes ont été semées d'embuches et de malheurs divers. Comme cette voiture (boulevard du Jardin Botanique) qui s'est retrouvée dans une zone de combat où elle a essuyé des tirs dans la pare-brise.

When they returned, the refugees' stories of exodus from all are heartbraking. The roads have been filled with pitfalls and misfortunes. Like this car (Boulevard du Jardin Botanique) that ended up in a combat zone where it came under fire, note the bullet holes in the windshield.

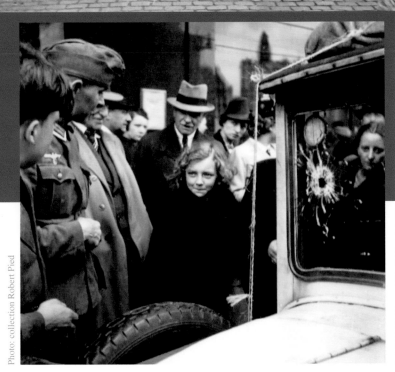

Photo: collection Robert Pied

Photo: collection Robert Pied

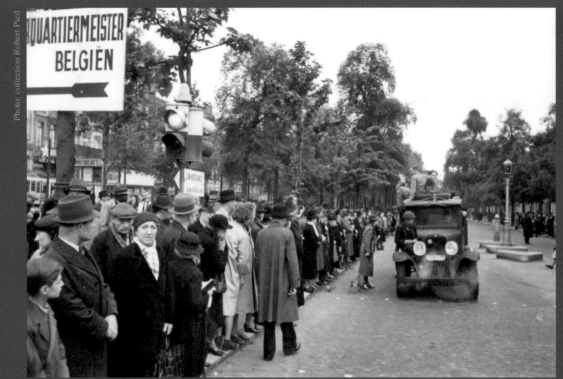

Photo: collection Robert Pied

Militaires et réfugiés continuent d'affluer sur les boulevards. La bienveillance des soldats d'occupations en ce premier mois étonne mais il est vrai que la plupart sont d'âge mûr et ne font pas partie d'unités combattantes. Pourtant, le ton changera assez vite et, après quelques jours de battement, des affiches d'ordonnances restrictives fleurissent en nombre sur la voie publique, comme ici à Ixelles.

Soldiers and refugees continue to flock to the boulevards. The attitude of the occupation soldiers in this first month is surprising, but it is true that most are middle-aged and not part of fighting units. However, the tone will change quite quickly, and after a few days of beating, posters of restrictive orders are popping up in the streets, like here in Ixelles.

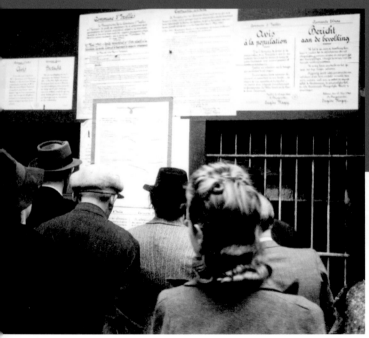

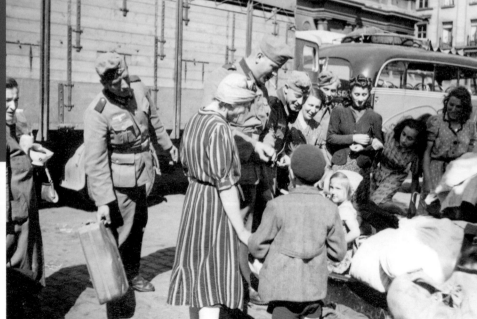

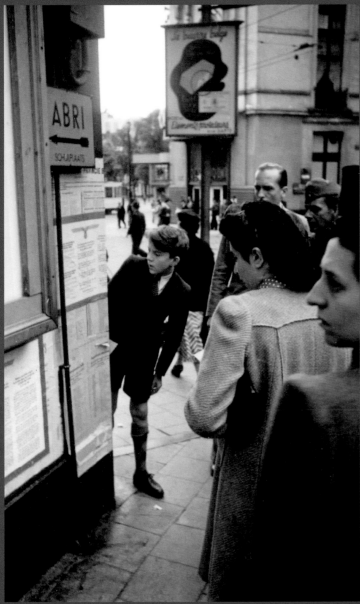

Des avis ne cessent d'être placardés et les occupants s'affichent de plus en plus à l'aise dans leur rôle de nouveaux maitres des lieux.
Près du Petit Château des soldats du Führer renseignent des réfugiés, peut-être sur l'accès au quartier du Midi.

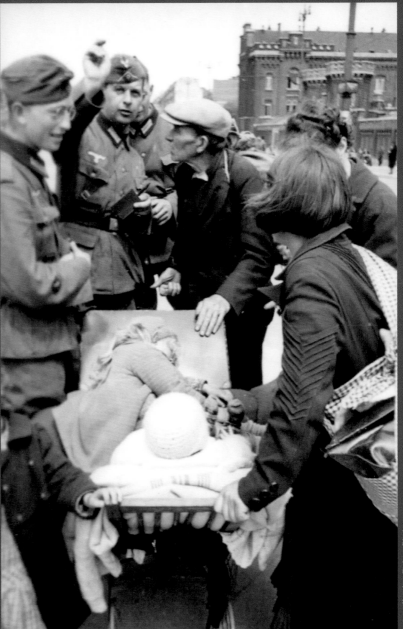

Notices of the occupier keep appearing and the Germans appear more and more comfortable in their role as new owners. Near the Petit Château, soldiers of the Führer give information to refugees, perhaps on access to the Midi district.

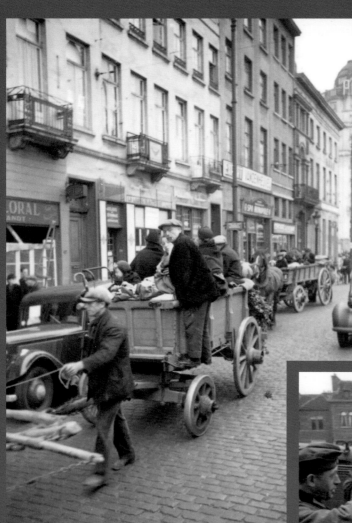

Photo: collection Robert Pied

Gauche: Pour ceux qui avaient choisi l'exode, tous les moyens de locomotions firent l'affaire au transport de l'indispensable. En transit à Bruxelles ces paysans s'arrêtent avant de poursuivre la route du retour au foyer. Chanceux d'avoir pu conserver leurs chevaux durant leur périple, les attelages dénotent dans l'environnement urbain du centre ville mais plus personne ne s'en étonne.

Left: For those who had chosen the exodus, all means of transport are good to bring home the essentials. In transit in Brussels, these peasants make a stopover before continuing on their way back home. Lucky to have been able to keep their horses during their journey, the teams stand out in the urban environment of the city center, but no one is surprised.

Ci-dessous: Près du canal un groupe de réfugiés plus âgés reçoit une aide de quelques Landsers, probablement logés au Petit-Château.

Right: Near the canal a group of older refugees receives help from a few Landsers, probably staying at the Petit-Château.

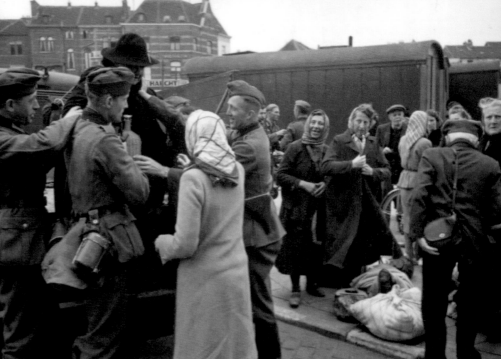

Photo: collection Robert Pied

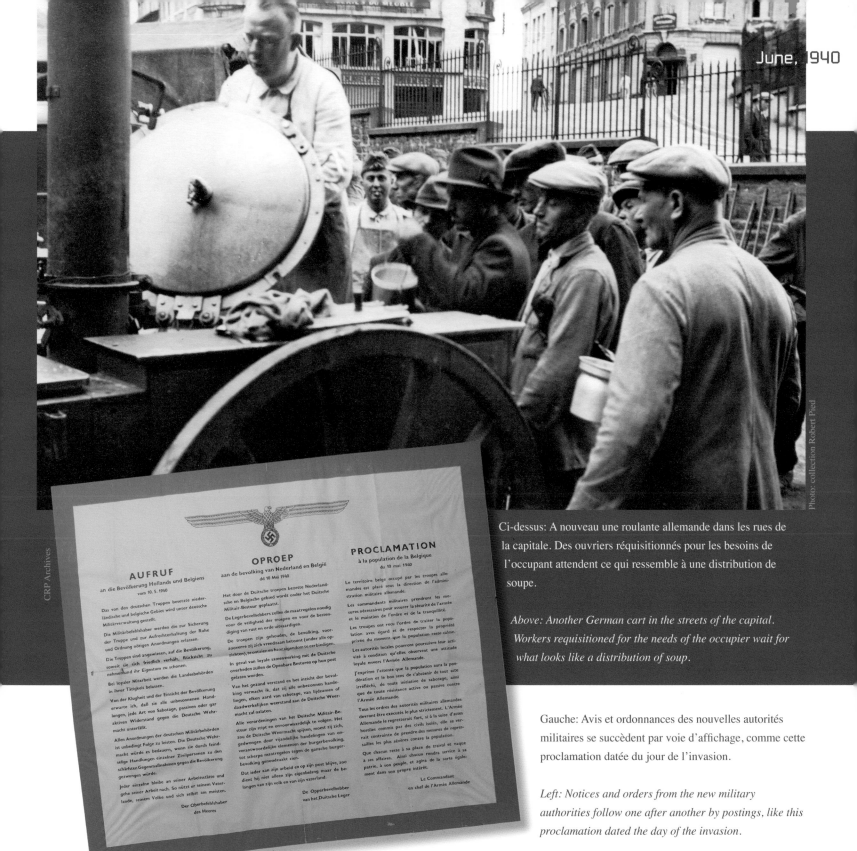

Photo: collection Robert Pied

CRP Archives

Ci-dessus: A nouveau une roulante allemande dans les rues de la capitale. Des ouvriers réquisitionnés pour les besoins de l'occupant attendent ce qui ressemble à une distribution de soupe.

Above: Another German cart in the streets of the capital. Workers requisitioned for the needs of the occupier wait for what looks like a distribution of soup.

Gauche: Avis et ordonnances des nouvelles autorités militaires se succèdent par voie d'affichage, comme cette proclamation datée du jour de l'invasion.

Left: Notices and orders from the new military authorities follow one after another by postings, like this proclamation dated the day of the invasion.

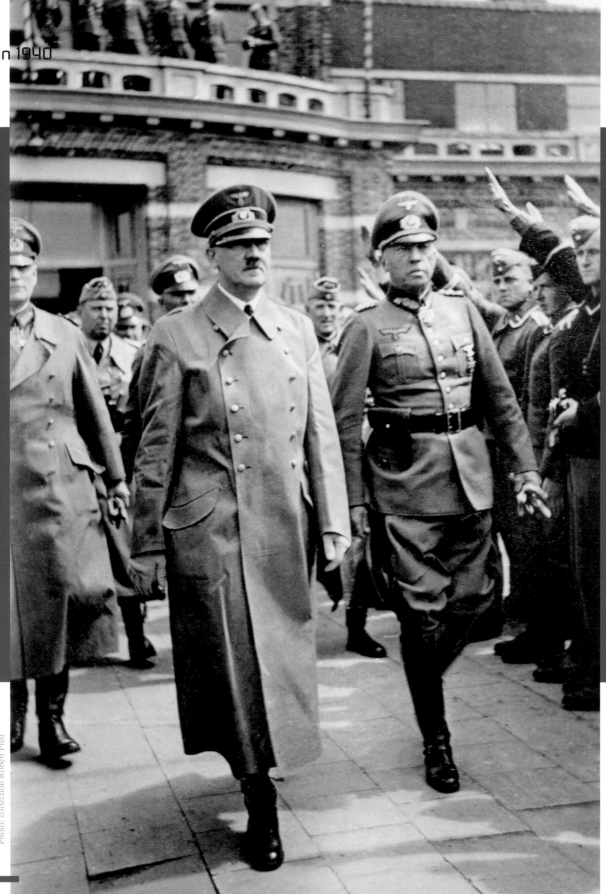

Photo: collection Robert Pied

Le 1er juin 1940, Adolphe Hitler atterrit sur l'aérodrome de Haren-Evere en provenance d'Odendorf. On le voit ici sortant de l'aérogare, entouré du General von Küchler à droite, et du Generaloberst Keitel à gauche. Masqué partiellement derrière le Führer et coiffé de son képi, on entr'aperçoit le Generaloberst von Bock, puis encore plus en retrait et en cravate, l'aide de camp d'Hitler, le General Schaub. Sous bonne escorte d'une garde rapprochée et de quelques véhicules, le Führer sillonnera les grandes artères de Bruxelles pour se diriger ensuite dans les Flandres et terminer son équipée de deux jours dans le nord de la France.

On June 1 1940, Adolf Hitler lands at Haren-Evere airfield from Odendrof. He is seen here exiting the terminal building, surrounded by General von Küchler on the right, and Generaloberst Keitel on the left. Partially masked behind the Führer, and wearing his cap, is Generaloberst von Bock, then even further back, and in a tie, Hitler's aide-de-camp, General Schaub. Under the escort of a close guard of a few vehicles, the Führer will cross the main arteries of Brussels, to then head to Flanders, and complete his two-day visit in the north of France.

Droite et en dessous-droite: Dès l'entrée de l'envahiseur dans la capitale, les accès au Palais Royal de Laeken sont gardés par la Wehrmacht. Une mission partiellement partagée, sous autorité, par la Gendarmerie belge. Certains contrôles des allées et venues au Palais sont assurés par des membres du Landeschützenbataillon 735 ou 736, logés à la caserne toute proche de la drève Ste Anne.

Right and below right: As soon as the Germans entered the capital, access to the Royal Palace in Laeken was guarded by the Wehrmacht. A mission partially shared, under authority, by the Belgian Gendarmerie. Some controls on comings and goings at the Palace are carried out by members of Landeschützenbataillon 735 or 736, housed in the barracks very close to the Drève Ste Anne.

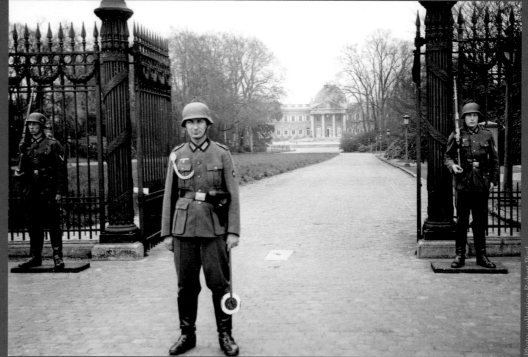

Photo: collection Robert Pied

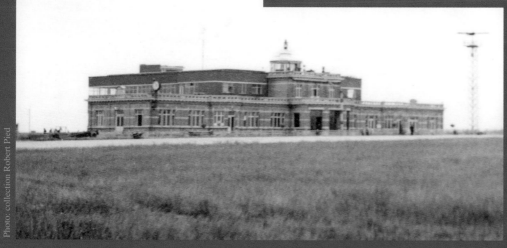

Photo: collection Robert Pied

Ci-dessus: L'aérogare civil de l'aérodrome de Haren-Evere. La partie nord-est de la plaine était utilisée par l'aviation civile, la sud-ouest par l'Aéronautique militaire dont les infrastructures s'étendaient jusqu'au cimetière de la ville de Bruxelles.

Above: The terminal of the civil Haren-Evere airfield. The north-eastern part of the plain was used by civil aviation, the southwestern by the military, whose infrastructure extends to the cemetery of the city of Brussels.

Photo: collection Robert Pied

Occupation

Ci-dessous: Il ne faut pas attendre longtemps pour que les Administrations allemandes se rendent opérationnelles dans la capitale. L'Oberfeldkommandantur 672 (OFK 672) s'installe début juin 1940 au n° 1 de la place du Trône. Elle y résidera jusqu'au 2 septembre 1944, veille de la libération de la ville. La troupe de l'OFK loge au n°28 du boulevard de Waterloo.

Below: It does not take long for the German Administrations to become operational in the capital. The Oberfeldkommandantur 672 (OFK 672) moved in early June 1940 at no. 1 Place du Trône. It remained there until September 2, 1944, the day before the city was liberated. The OFK troops are housed at no 28, Boulevard de Waterloo.

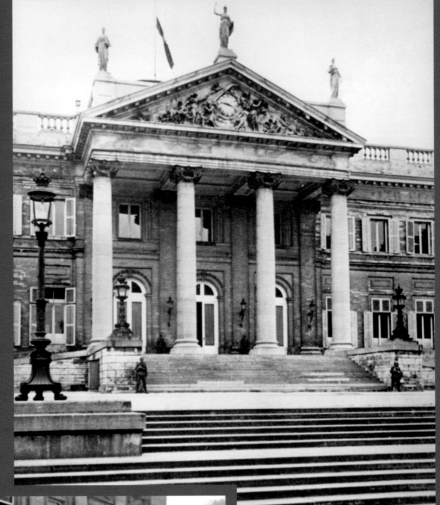

Photo: collection Robert Pied

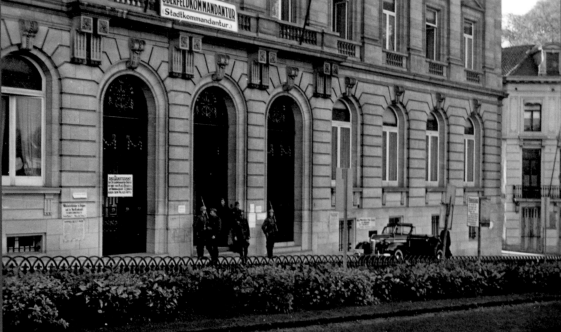

Photo: collection Robert Pied

Ci-dessus: Le 29 mai, lendemain de la capitulation, une escorte allemande ramène le Roi Léopold III à Laeken. Désormais prisonnier, le souverain restera en résidence surveillée au Palais Royal. Garni de quelques sentinelles, l'édifice arbore dorénavant les couleurs du Reich.

Above: On May 29, the day after the capitulation, a German escort brought King Leopold III back to Laeken. Now a prisoner, the sovereign will remain under house arrest at the Royal Palace. Fitted with a few sentries, the building therefore wears the colors of the Reich.

Droite: Le Generalleutnant z. V. Hermann Müller (au centre), Kommandant der Oberfeldkommandantur 672 Brüssel, quitte ses bureaux de la place du Trône, en compagnie de quelques officiers pour se diriger, semble-t-il, vers les quartiers du Luxembourg. Il fut également Stadtkommandant in Brüssel pour la même période, du 5 juin 1940 au 15 mars 1941.

Right: The Generalleutnant z. V. Hermann Müller (center), Kommandant der Oberfeldkommandantur 672 Brüssel, leaves his offices at the Place du Trône, accompanied by a few officers to head, it seems, to the districts of Luxembourg. He was also Stadtkommandant in Brüssel for the same period, from June 5, 1940 to March 15, 1941.

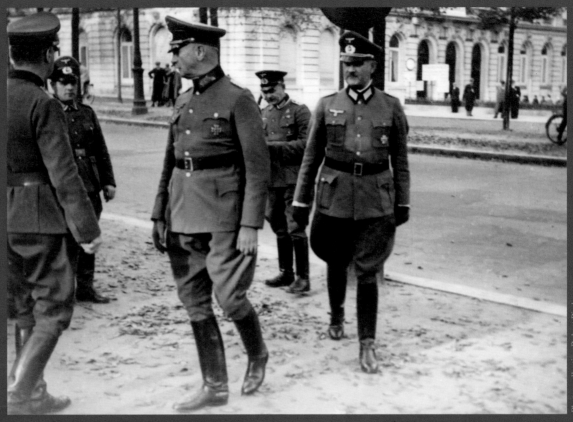

Photo: collection Robert Pied

Gauche: L'entrée de l'OFK 672 place du Trône, une porte que les Bruxellois ne franchissent que contraints et forcés.

Left: The entrance to OFK 672 place du Trône, a door that the residents of Brussels only entered when they were detained and forced.

Photo: collection Robert Pied

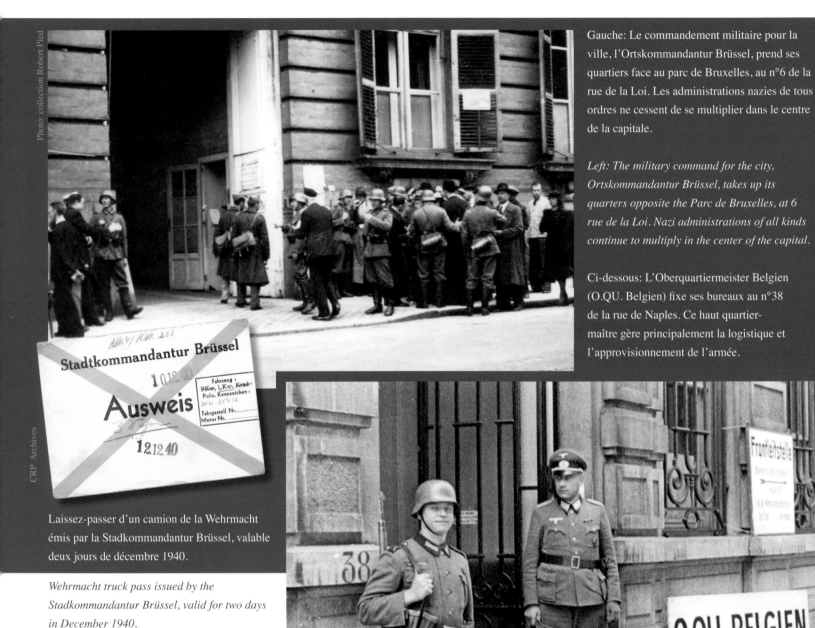

Photo: collection Robert Pied

CRP Archives

Gauche: Le commandement militaire pour la ville, l'Ortskommandantur Brüssel, prend ses quartiers face au parc de Bruxelles, au n°6 de la rue de la Loi. Les administrations nazies de tous ordres ne cessent de se multiplier dans le centre de la capitale.

Left: The military command for the city, Ortskommandantur Brüssel, takes up its quarters opposite the Parc de Bruxelles, at 6 rue de la Loi. Nazi administrations of all kinds continue to multiply in the center of the capital.

Ci-dessous: L'Oberquartiermeister Belgien (O.QU. Belgien) fixe ses bureaux au n°38 de la rue de Naples. Ce haut quartier-maître gère principalement la logistique et l'approvisionnement de l'armée.

Laissez-passer d'un camion de la Wehrmacht émis par la Stadkommandantur Brüssel, valable deux jours de décembre 1940.

Wehrmacht truck pass issued by the Stadkommandantur Brüssel, valid for two days in December 1940.

Right: The Oberquartiermeister Belgien (O.QU. Belgien) has its offices at 38 rue de Naples. This senior quartermaster mainly manages logistics and supplies for the army.

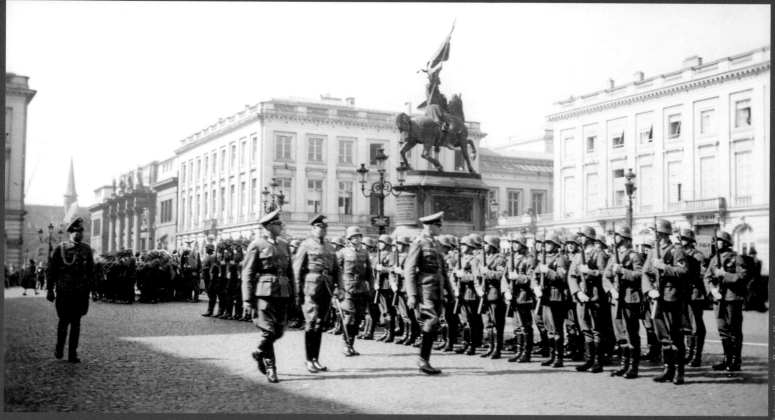

Photo: collection Robert Pied

Ci-dessus: Le General Alexander von Falkenhausen, la plus haute autorité allemande du pays, est nommé Militärbefehlshaber (gouverneur militaire) des territoires occupés de Belgique et du Nord de la France. On le voit ici passer en revue une petite unité, place Royale.

Above: General Alexander von Falkenhausen, the country's highest German authority, is appointed Militärbefehlshaber (military governor) of the occupied territories of Belgium and northern France. He is seen here reviewing a small unit at the Place Royale.

Droite: Une luxueuse limousine d'officier supérieur, une Packard 1601 "Eight" de 1938, stationne devant les bureaux du General von Falkenhausen établis dans l'ancien Ministère des Colonies, place Royale.

Right: A luxury limousine of a higher officer, a 1938 Packard 1601 "Eight", is parked in front of his offices of General von Falkenhausen in the former Colonial Office, Place Royale.

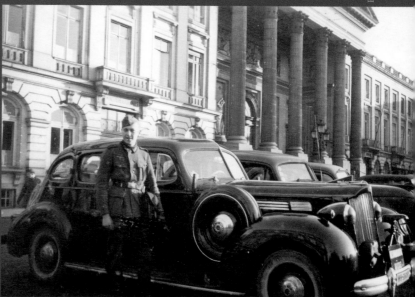

Photo: collection Robert Pied

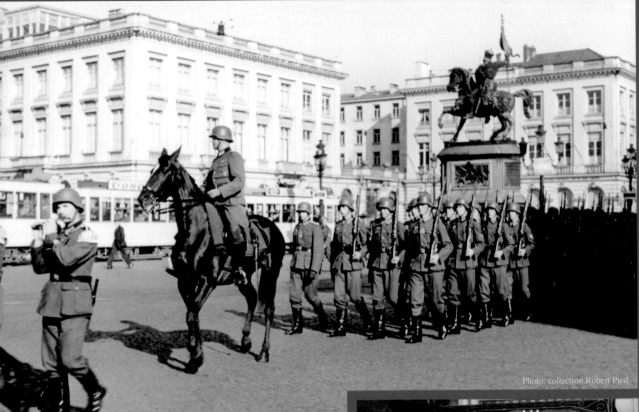

Gauche: Une fois passée en revue place Royale (voir page 85), la petite unité se met en marche, précédée d'une clique. Les Allemands martèlent quasi journellement leur présence martiale dans la capitale au son des bottes cloutées.

Left: After reviewing Place Royale (see page 85), the small unit starts marching, immediately after a click of the heels. The Germans almost daily hammer their martial presence in the capital to the sound of stamping boots.

Photo: collection Robert Pied

Droite: Les réquisitions s'enchainent pour loger la troupe. Au n°10 de la place Rouppe, la 1 Komp. H. de l'Infanterie Regiment 537 a investi l'hôtel "A la Grande Cloche".

Right: The requisitions follow one after another to accommodate the troops. At n ° 10 Place Rouppe, the 1 Komp. H. of the Infantry Regiment 537 has taken over the hotel "A la Grande Cloche".

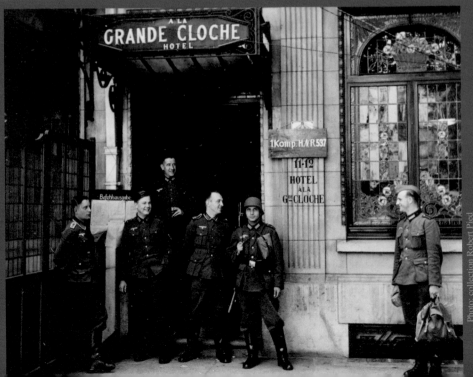

Photo: collection Robert Pied

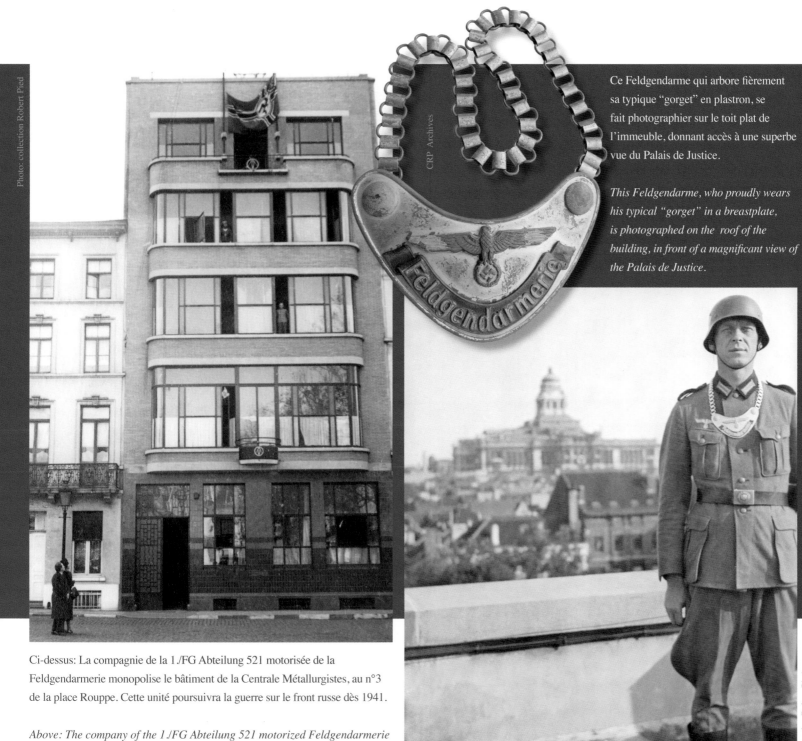

CRP Archives

Ce Feldgendarme qui arbore fièrement sa typique "gorget" en plastron, se fait photographier sur le toit plat de l'immeuble, donnant accès à une superbe vue du Palais de Justice.

This Feldgendarme, who proudly wears his typical "gorget" in a breastplate, is photographed on the roof of the building, in front of a magnificant view of the Palais de Justice.

Ci-dessus: La compagnie de la 1./FG Abteilung 521 motorisée de la Feldgendarmerie monopolise le bâtiment de la Centrale Métallurgistes, au n°3 de la place Rouppe. Cette unité poursuivra la guerre sur le front russe dès 1941.

Above: The company of the 1./FG Abteilung 521 motorized Feldgendarmerie monopolizes the building of the Central Metallurgists, at no 3 of the Place Rouppe. This unit will continue the war on the Russian front from 1941.

Occupation

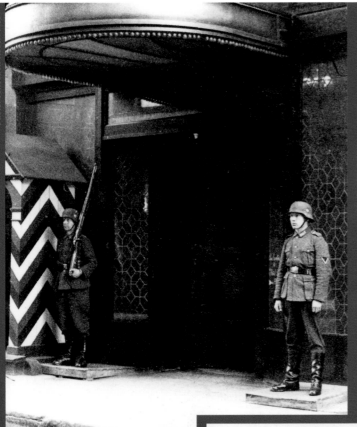

Gauche: Le General von Falkenhuasen loge dans une chambre du luxueux hôtel Plaza, boulevard Adolph Max. L'entrée principale de l'époque, située rue de Malines, y est constamment sous bonne garde.

Left: General von Falkenhuasen is staying in a room at the luxurious Hotel Plaza, Boulevard Adolph Max. The main entrance of the time, located on rue de Malines, is constantly guarded there.

Droite: Les 6ème et 12ème régiments d'Artillerie belges de la caserne Géruzet, boulevard Militaire (aujourd'hui Bd. Général Jacques), sont rapidement remplacés par leurs homologues allemands.

Right: The 6th and 12th Belgian Artillery regiments from the Géruzet barracks, Boulevard Militaire (now Boulevard Général Jacques), were quickly replaced by their German counterparts.

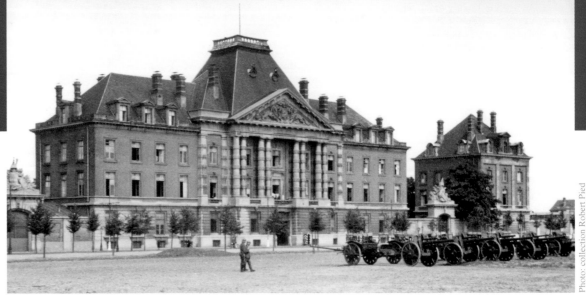

Droite: Une colonne de véhicules de la Luftwaffe, progressant boulevard Militaire (bd. Général Jacques), s'immobilise devant les deux casernes accolées (de Witte de Haelen et Géruzet).

Right: A column of Luftwaffe vehicles that was advancing on the Boulevard Militaire (bd. Général Jacques), came to a stop in front of the two adjoining army barracks (de Witte de Haelen and Géruzet).

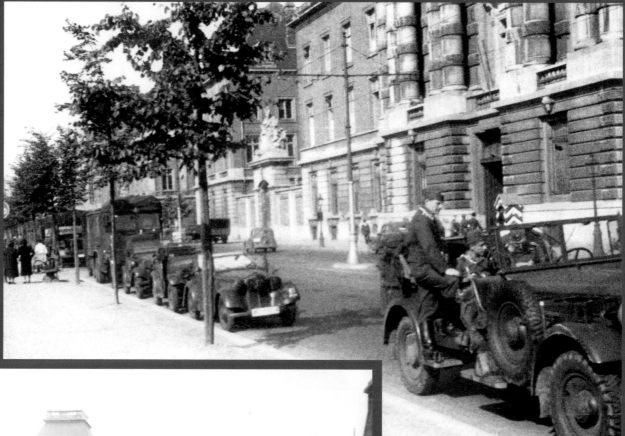

Photo: collection Robert Pied

Gauche: Avant guerre, la caserne de Witte de Haelen hébergeait deux unités de cavalerie, le 1er Régiment de Guides et le 2ème Régiment de Lanciers. S'y succèdent dès mai 40 plusieurs unités allemandes en partage des lieux.

Left: Before the war, the Witte de Haelen army barracks housed two cavalry units, the 1st Regiment of Guides and the 2nd Regiment of Lancers. As early as May 1940, several German units took over the buildings.

Photo: collection Robert Pied

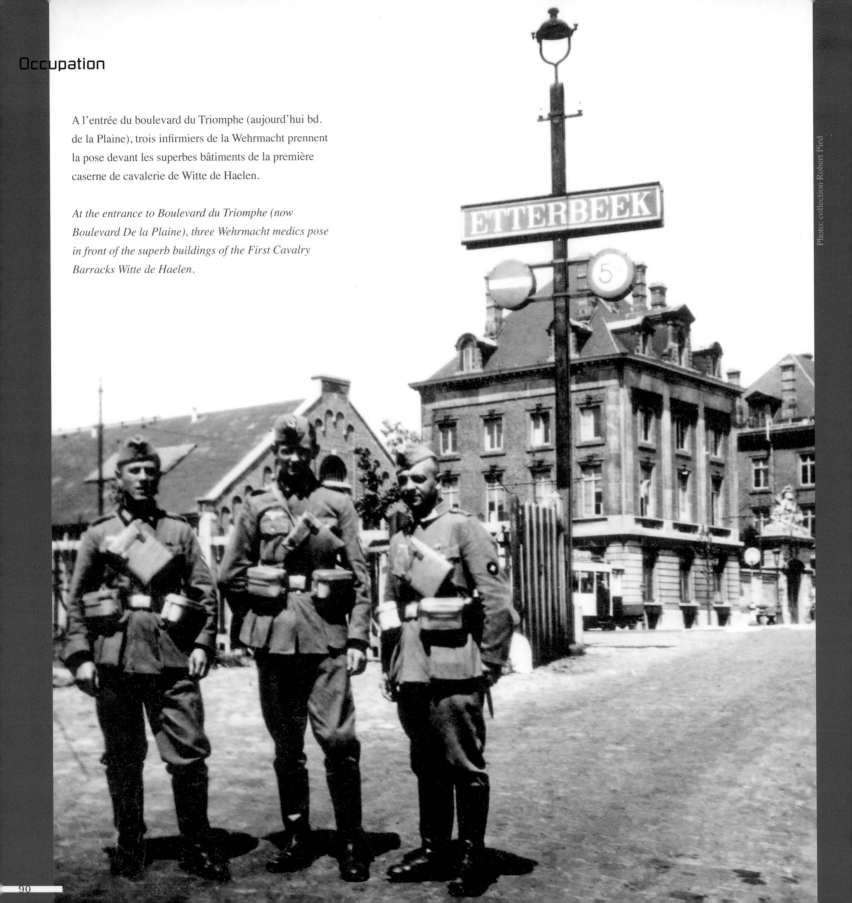

Occupation

A l'entrée du boulevard du Triomphe (aujourd'hui bd. de la Plaine), trois infirmiers de la Wehrmacht prennent la pose devant les superbes bâtiments de la première caserne de cavalerie de Witte de Haelen.

At the entrance to Boulevard du Triomphe (now Boulevard De la Plaine), three Wehrmacht medics pose in front of the superb buildings of the First Cavalry Barracks Witte de Haelen.

ETTERBEEK

5

Photo: collection Robert Pied

Droite: Retour d'exercices pour une colonne rejoignant la cour centrale de la caserne de Witte de Haelen.

Right: Return of exercises for a column joining the central courtyard of the barracks of Witte de Haelen.

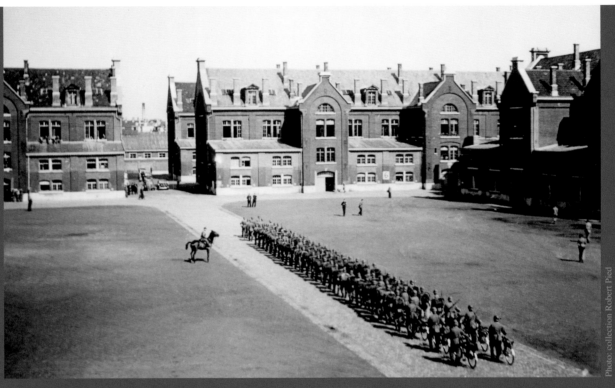

Photo: collection Robert Pied

Gauche: Pas de temps morts pour les troupes d'occupation qui se partagent entre exercices et présence martiale dans les rues de Bruxelles.

Left: No downtime for the occupation troops who are divided between exercises and a martial presence in the streets of Brussels.

Photo: collection Robert Pied

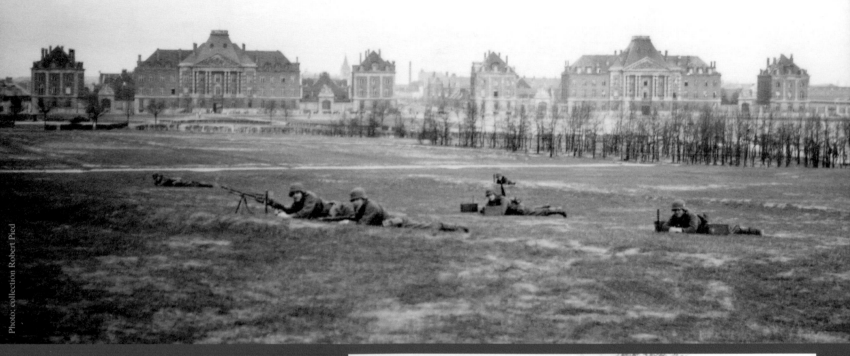

Photo: collection Robert Pied

Très belle vue d'ensemble de la plaine des Manoeuvres (aujourd'hui campus universitaire) en dégagement devant les deux casernes du boulevard Militaire à Etterbeek.
De jeunes recrues allemandes y poursuivent leur instruction militaire de base.

Very nice overview of the practice fields (now a university campus) in front of the two army barracks on Boulevard Militaire in Etterbeek. Young German recruits continue their basic military training there.

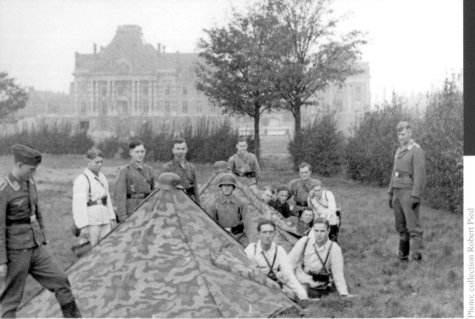

Photo: collection Robert Pied

Ci-dessous: En mars 1944, quelques soldats SS s'instruisent sur la plaine des Manoeuvres à la manipulation d'engins fumigènes.

Below: In March 1944, some SS soldiers were instructed on the Plaine des Maneuvers in the handling of smoke bombs.

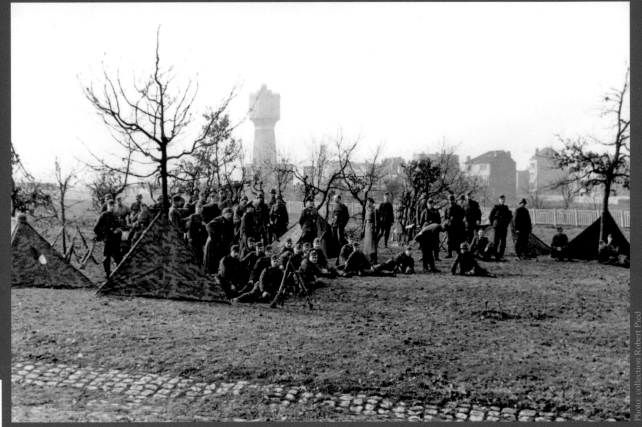

Photo: collection Robert Pied

Photo: collection Robert Pied

Ci-dessus: Faisant dos aux casernes, le photographe s'intéresse au fond de la plaine des Manoeuvres où l'on découvre l'ancien château d'eau du Solboch d'Ixelles et quelques immeubles du bout de l'avenue de la Couronne.

Above: With his back to the barracks, the photographer is interested in the back of the Plaine des Maneuvers, where we discover the old Solboch water tower in Ixelles, and some buildings at the end of Avenue de la Couronne.

Occupation

Photo: collection Robert Pied

La multitude et la proximité de casernes de la capitale facilitent grandement l'installation des troupes d'occupation. Cette fois sur la commune d'Ixelles et fort proche de la plaine des Manoeuvres, c'est à l'ancienne caserne de l'Ecole de Gendarmerie de voir défiler des unités Feldgrau. Un va et vient de troupes franchit le porche d'entrée situé avenue de la Couronne.

The multitude and the proximity of barracks in the capital, greatly facilitate the installation for the occupation troops. This time in Ixelles and very close to the practise fields, it is at the former barracks of the Police School to see Feldgrau units parade. Troops come and go through the entrance gate located at the Avenue de la Couronne.

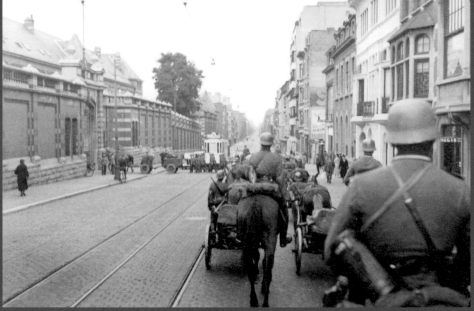

Photo: collection Robert Pied

Ci-dessous: Mainmise allemande également à la caserne d'Artillerie Rolin dont on aperçoit la cour d'entrée. Un sort similaire partagé par l'Arsenal (ancienne caserne du Corps de Transport), sur le trottoir opposé du boulevard St. Michel, et dont on entrevoit le sommet de deux des tours du mur extérieur.

Below: German checkpoints are also at the Rolin Artillery barracks, the entrance to which can be seen in this photo. A similar fate shared by the Arsenal (former barracks of the Corps de Transport), on the sidewalk opposite Boulevard St. Michel. Notice the top of the two towers of the outer wall.

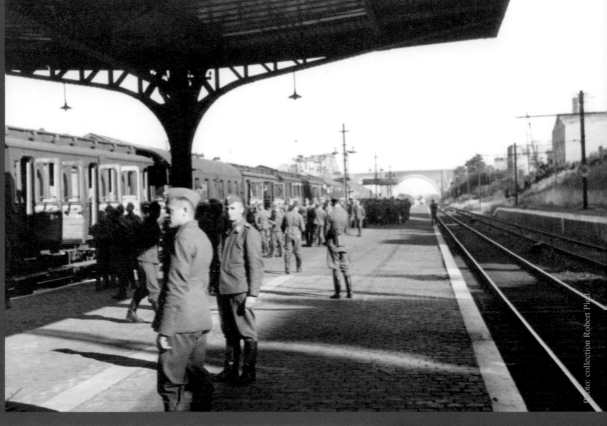

Photo: collection Robert Pied

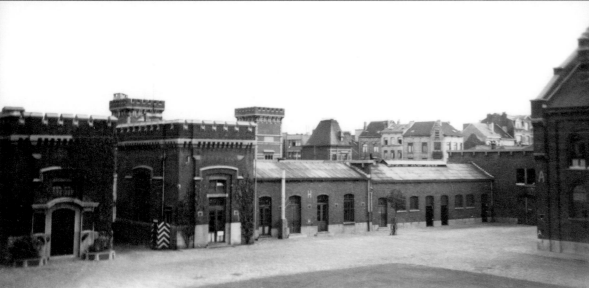

Photo: collection Robert Pied

Ci-dessus: La gare d'Etterbeek voit passer une grande partie du trafic des troupes d'occupation du secteur, principalement lors des permissions. Au loin, le pont-viaduc Fraiteur d'Ixelles.

Above: At the Etterbeek railway station a large part of the traffic of the occupying troops in the area is concentrated, mainly during leave. In the distance, the Fraiteur d'Ixelles bridge.

Occupation

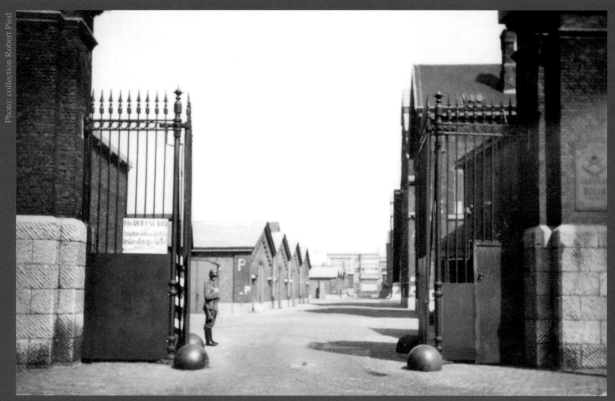

Gauche: Les grilles ouvertes de l'entrée latérale de la caserne d'Artillerie Rolin, chaussée de Wavre, autorisent une vision en profondeur en direction des hangars à matériel et des écuries.

Left: The open gates of the side entrance to the Rolin Artillery army barracks at the Chaussée de Wavre, allow a deeper view towards the equipment sheds and stables.

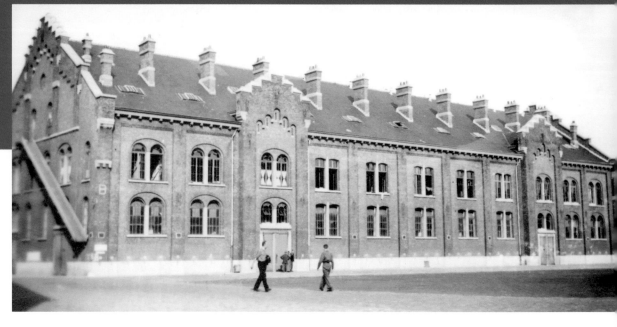

Droite: Un des bâtiments de chambrées de la caserne Rolin bordant la cour d'entrée.

Right: One of the sleeping quarters of the Rolin army barracks bordering the entrance courtyard.

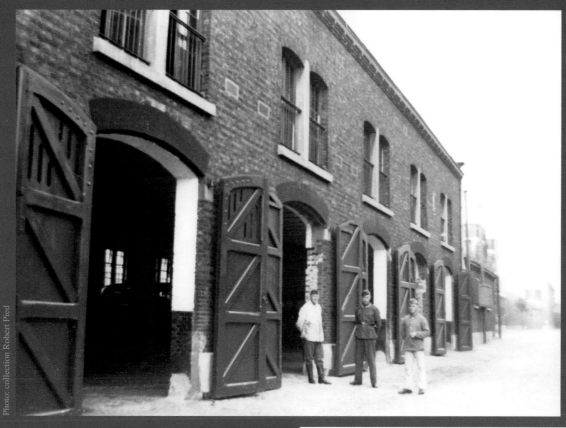

Gauche: Une des écuries de la caserne d'Artillerie Rolin d'Etterbeek.

Left: One of the stables at the Rolin Artillery army barracks in Etterbeek.

Droite: Bon nombre de formations militaires allemandes de seconds ordres et paramilitaires sont reléguées vers des bâtiments civils aux capacités d'hébergement de troupes, comme des écoles. Le collège Saint-Michel d'Etterbeek fait malheureusement partie d'une de ces réquisitions.

Right: Many of the second-rate and paramilitary German military personnel are relegated to civilian buildings with troop accommodation capacities, such as schools. The collège Saint-Michel in Etterbeek is unfortunately one of the requisitionned buildings.

Photo: collection Robert Pied

Le fonctionnement de l'aérodrome de Haren-Evere, investi par les Allemands, nécessite une main-d'oeuvre importante autre que celle des militaires qualifiés aux avions. Pour renforcer ses effectifs sur la plaine, la Luftwaffe s'attache entre autre les services de l'Abteilung 4/230 du Reichsarbeitsdienst qui loge au collège St.-Michel d'Etterbeek. Une section du RAD 4/230 accueille un haut gradé à la grille d'entrée du collège, rue Père Eudore Devroye.

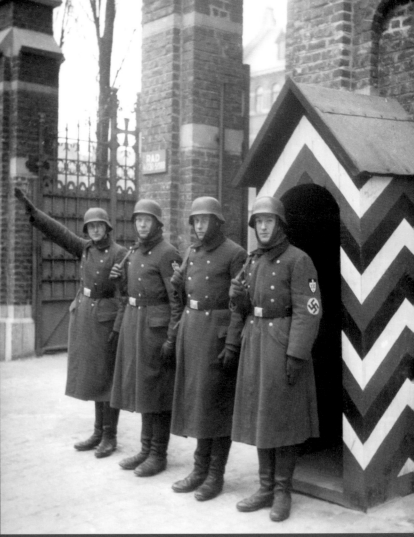

Keeping the Haren-Evere airfield, which was taken over by the Germans, operational, requires a significant workforce other than that of military personnel qualified to work on the aircraft or fly in them. To reinforce the troops on the base, the Luftwaffe is counting on, among others, the services of the Abteilung 4/230 of the Reichsarbeitsdienst, which is housed at the college St.-Michel in Etterbeek.
A section of RAD 4/230 welcomes a senior officer at the college entrance gate, at the Rue Père Eudore Devroye.

Photo: collection Robert Pied

Ci-dessus: Un groupe d'Arbeitsmänner du RAD 4/230, résidant au collège Saint-Michel, s'aère sur le toit plat de la salle de spectacle, côté rue Devroye.

Above: A group of Arbeitsmänner from RAD 4/230, staying at the collège Saint-Michel, airs out on the roof of the performance hall, on the rue Devroye side.

Droite: Rassemblement de section du 4/230 RAD dans la première cour côté rue Devroye. Les jeunes hommes, journellement acheminés vers l'aérodrome de Haren-Evere, s'attèlent principalement aux aménagements légers d'infra-structures et l'acheminement des bombes et munitions embarquées des avions.

Right: Section gathering of 4/230 RAD in the first courtyard on the Rue Devroye. The young men, transported daily to Haren-Evere airfield, mainly deal with light infrastructure improvements and the placement of bombs and ammunition on board of aircraft.

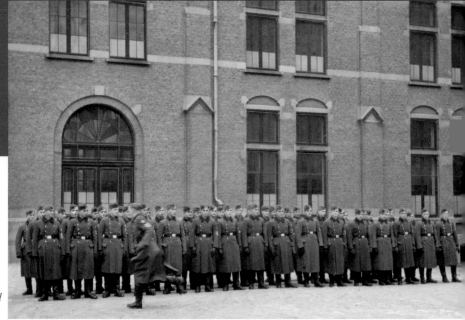

Photo: collection Robert Pied

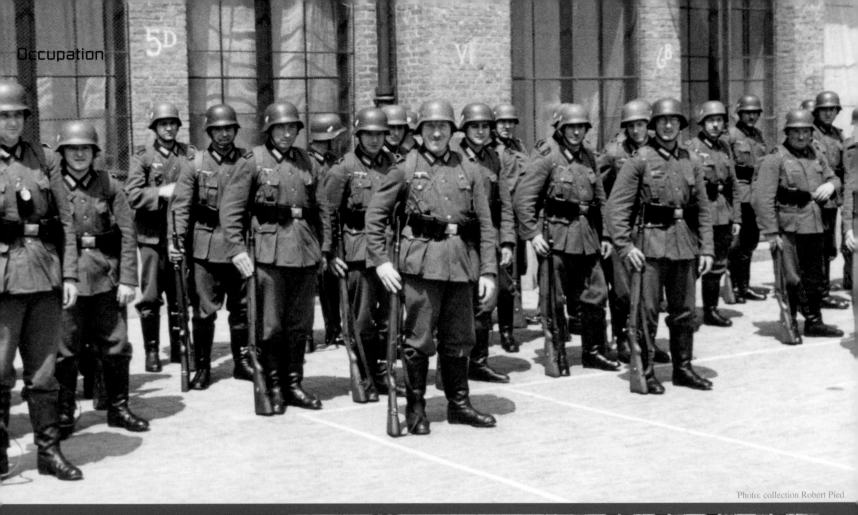

Photo: collection Robert Pied

Ci-dessus: Quelques "bras cassés", de ce qui semble être un effectif d'un Landesschützen-Bataillon, se mettent en formation sur des lignes de rangs d'élèves au Collège St.-Michel.

Above: A few of what appear be far from "elite soldiers", but rather a workforce of a Landesschützen-Bataillon, are forming in lines of ranks at Collège St.-Michel.

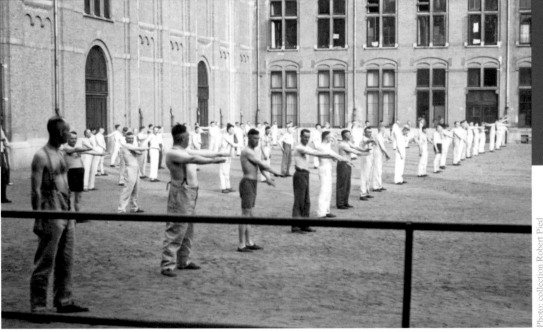

Droite: Des soldats de cette probable même unité logée au collège suivent une instruction sportive dans une des cours de l'établissement scolaire.

Right: Soldiers of probable the same unit housed at the College, follow a sports instruction in one of the school's courtyards.

Photo: collection Robert Pied

Photo: collection Robert Pied

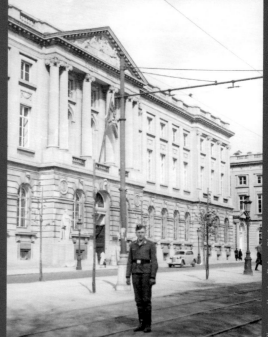

Photo: collection Robert Pied

Les réquisitions s'étendent aussi à des appartements privés, comme ici entre les n°16 et n°22 du boulevard Saint-Michel (aujourd'hui bd. Louis Schmidt).

The requisitions also extend to private apartments, like here between no 16 and no 22 of Boulevard Saint-Michel (now Boulevard Louis Schmidt).

Droite et dessus droite: De grande capacité, l'ERM (Ecole Royale Militaire) ne pouvait échapper à l'appropriation de ses bâtiments. Une aubaine de plus pour la Luftwaffe qui investit principalement le site dont on remarque le porche d'entrée de l'avenue de la Renaissance.

Right & above right: The ERM (Royal Military Academy) offers a large capacity and thus could not escape the appropriation of its buildings. Another godsend for the Luftwaffe, which mainly occupied the site, including the entrance to the avenue de la Renaissance.

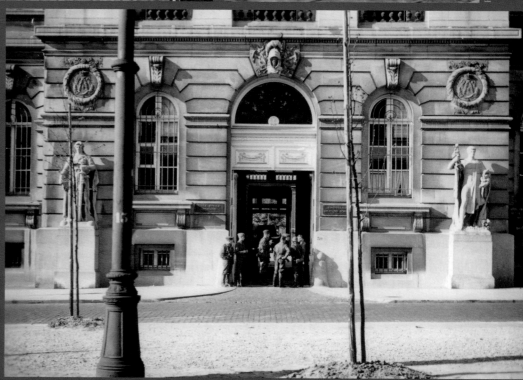

Photo: collection Robert Pied

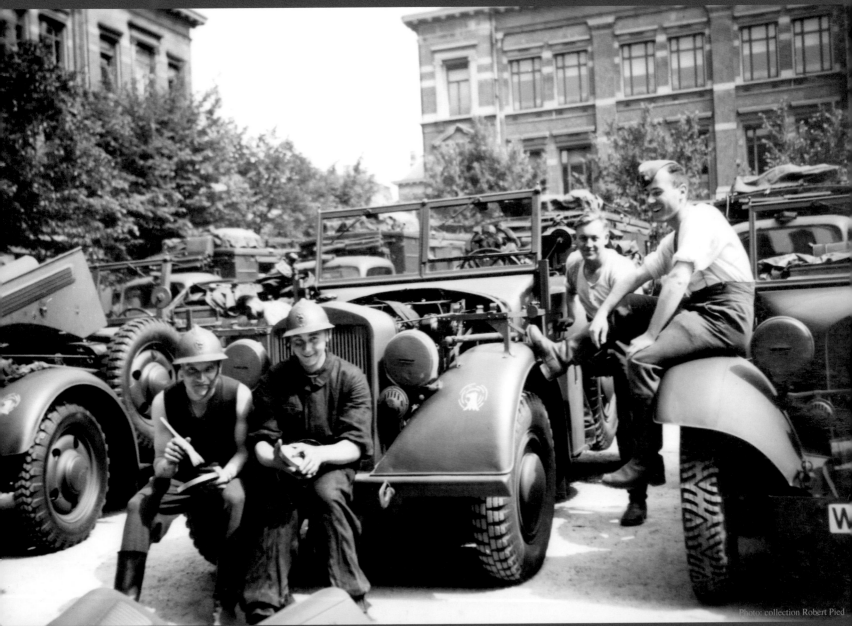

Photo: collection Robert Pied

Une unité des transmissions de la Luftwaffe prépare de façon très détendue une inspection de ses véhicules dans la cour principale de l'Ecole Royale Militaire. Assis sur le pare choc avant d'un tout neuf Horch Kfz 15, deux soldats coiffent des casques belges M 31, très probablement découverts lors de l'exploration des nombreux bâtiments.

Members of a Luftwaffe transmissions unit is preparing in a very relaxed way the inspection of their vehicles in the main courtyard of the Royal Military Academy. Sitting on the front bumper of a brand new Horch Kfz 15, two soldiers are wearing Belgian M 31 helmets, most likely discovered while exploring the many buildings.

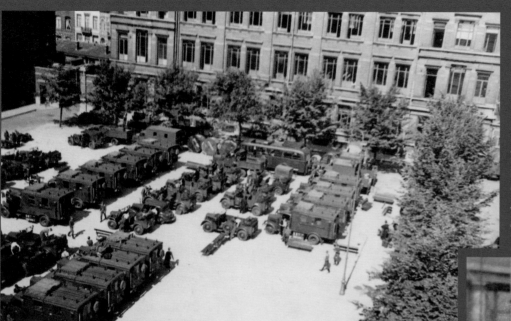

Photo: collection Robert Pied

Quelques camions radio, Opel Blitz Kfz 305/22, stationnent majoritairement dans la cour principale de l'ERM, qui retrouve de temps à autres sa fonction originale de rassemblement des troupes.
Une importante diversité de militaires aux fonctions multiples envahit l'enceinte de la prestigieuse école.

A few radio trucks, Opel Blitz Kfz 305/22, park mainly in the main courtyard of the ERM, which occasionally returns to its original function of assembling troops.
A large diversity of military personnel with many different units occupy the grounds of the prestigious school.

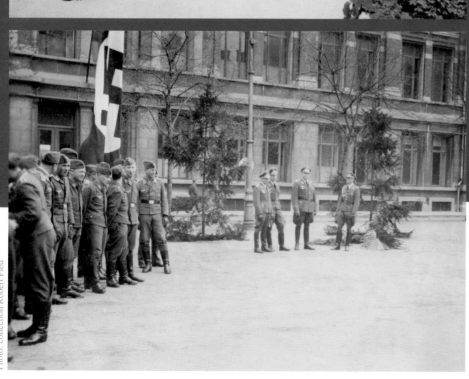

Photo: collection Robert Pied

Photo: collection Robert Pied

Occupation

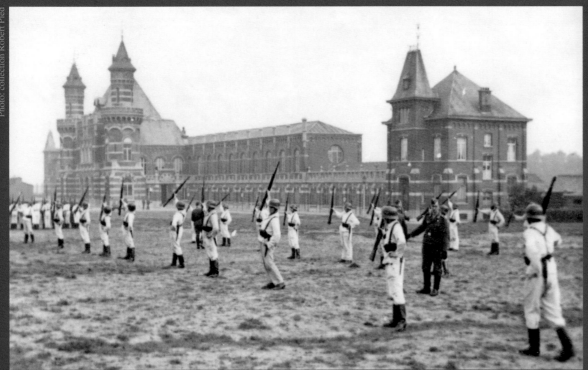

Gauche: Le centre d'entrainement aux tirs de l'armée belge, le Tir National à Schaerbeek, sert aux unités d'occupation pour de multiples exercices et manipulations d'armes. Le lieu restera néanmoins gravé à la triste mémoire du bon nombre de résistants et patriotes belges qui y furent fusiliés par l'occupant.

Left: The Belgian Army's fire training center, Tir National in Schaerbeek, is used by occupation units for multiple exercises and handling of weapons. The place will nevertheless remain engraved in the sad memory of the many Belgian resistance fighters and patriots who were setenced to death and shot at this place by the occupier.

Droite: Les soldats en tenue blanche de corvée et d'exercices, le "Drillich", font face au boulevard Reyers, en lisière du domaine militaire.

Right: The soldiers in white dress, drill and drill some more; the "Drillich", face the Boulevard Reyers, on the edge of the military domain.

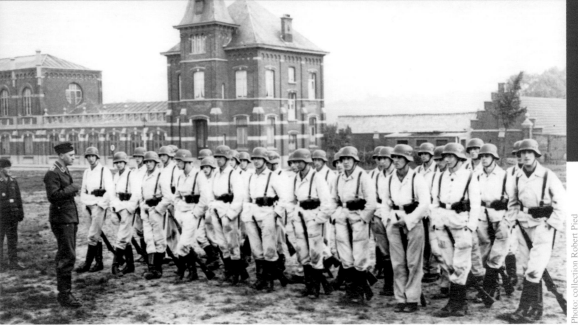

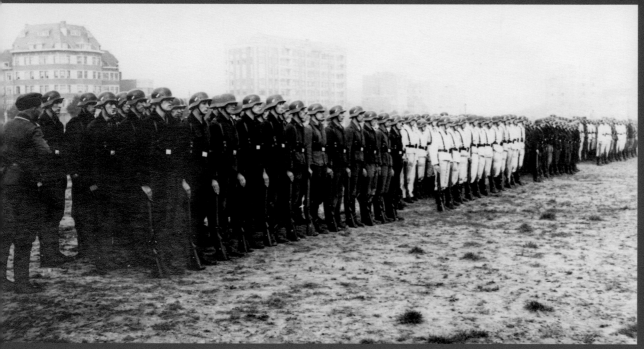

Gauche: Un grand nombre de soldats de la Luftwaffe attend au garde à vous devant l'entrée du Tir National. Ceux-ci font dos au boulevard Reyers dont on aperçoit le building du n° 35 au centre de la photo.

Left: A large number of Luftwaffe soldiers are waiting at attention outside the entrance to the fire training center. These face back to Boulevard Reyers, the building of which can be seen at no 35 in the center of the photo.

Droite: C'est à deux pas de là, à la caserne Prince Baudouin, place Dailly, que l'on retrouve ces militaires de la Fahrschule (école de conduite) de la Luftwaffe.

Right: The fire training center is only a stone's throw away from the Prince Baudouin army barracks at Place Dailly, where we find these soldiers of the Fahrschule (driving school) of the Luftwaffe.

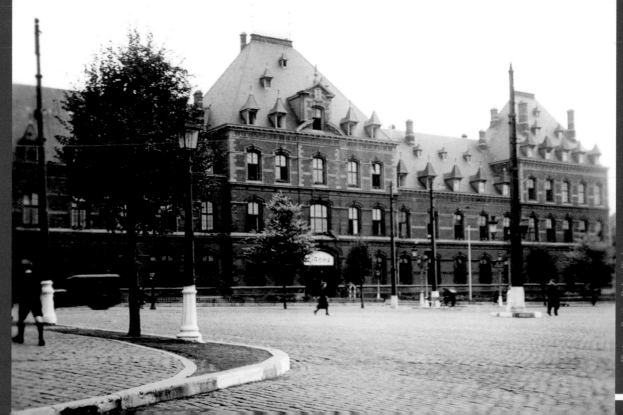

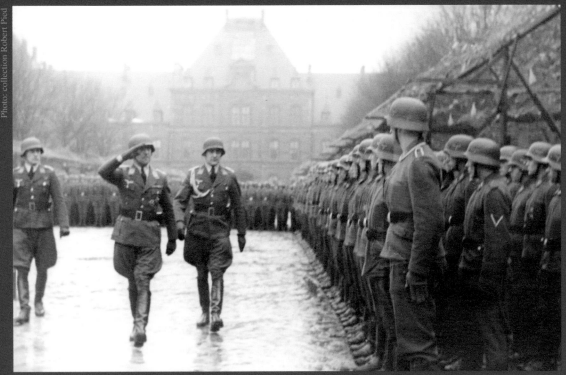

Photo: collection Robert Pied

Gauche: L'Oberstleutnant Schröder passe ses troupes en revue dans la cour principale de la caserne Prince Baudouin, place Dailly.

Left: Oberstleutnant Schröder inspects his troops in the main courtyard of Prince Baudouin Army Barracks, Place Dailly.

Droite: Des véhicules de toutes origines de la Luftwaffe stationnent, alignés sur le côté gauche de la cour de l'ancienne caserne des Carabiniers belges de Schaerbeek.

Right: Vehicles of all origins and types of the Luftwaffe park are lined up on the left side of the courtyard of this former army barracks of the Belgian Carabiniers of Schaerbeek.

Photo: collection Robert Pied

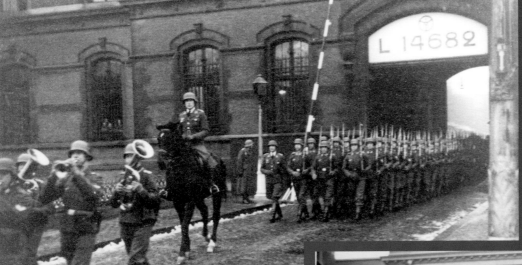

Ci-dessous: Depuis que les prisonniers belges ont quitté les murs de la caserne Prince Albert au centre ville (voir page 73), les unités allemandes s'y succèdent.

Below: Since the Belgian prisoners left the Prince Albert Army barracks in the city center (see page 73), one German unit after another have occupied it.

Ci-dessus: La Kraftfahr.Ausbildungs-u.Sammelstelle I a placardé son numéro Feldpostnummer L 14682 au sommet du porche d'entrée de la caserne Prince Baudouin. Difficile d'hésiter sur l'identification des occupants de cette école de conduite. Juché sur son cheval, l'Oberleutnant Klages effectue une sortie en fanfare dans les rues de Schaerbeek.

Above: The Kraftfahr.Ausbildungs-u.Sammelstelle I posted its Feldpostnummer number L 14682 at the top of the entrance of the Prince Baudouin Army barracks. There is clearly no way to hesitate on the identification of the occupants of this driving school. Perched on his horse, Oberleutnant Klages performs with an army music band in the streets of Schaerbeek.

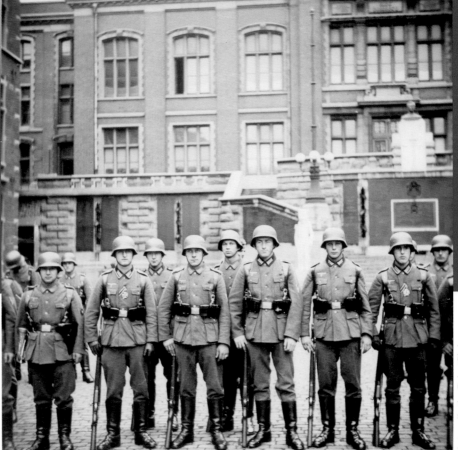

Occupation

Préparation d'une Wachtparade au
départ de la caserne Prince Albert, rue
des Petits Carmes. Ces déplacements
récurrents en ville impriment la
présence militaire et l'autorité de
l'occupant, pourtant déjà bien visibles
en tous lieux.

*Preparation of a Wachtparade
departing from the Prince Albert army
barracks at the Rue des Petits Carmes.
These recurring parades in the city
imprint the military presence and the
authority of the occupier, even if they
are already clearly visible everywhere.*

Ci-dessus: Plaque directionelle allemande d'un park-
ing d'unité médicale.

*Above: German road sign for a parking for a medical
unit.*

Suivant les époques, la caserne Prince Albert sera tantôt occupée par des troupes ordinaires, tantôt par des unités motorisées. Sur les deux clichés apparaissent un grand nombre de véhicules du Luftnachrichten Regiment 2, photo du haut et du Kraftwagen-Transport Regiment 982, photo du bas.

Depending on the period, the Prince Albert army barracks will sometimes be occupied by ordinary troops, sometimes by motorised units. Both photos show a large number of vehicles from Luftnachrichten Regiment 2, top photo, and Kraftwagen-Transport Regiment 982, bottom photo.

Photo: collection Robert Pied

CRP Archives

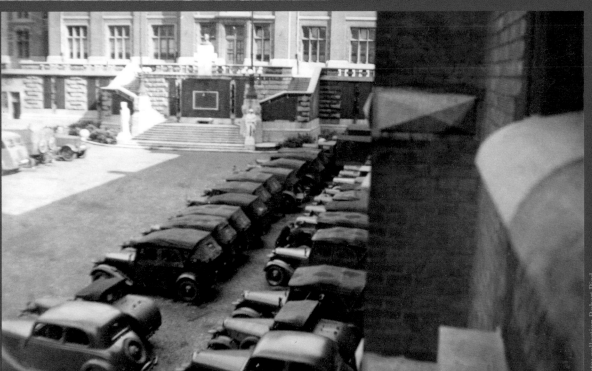

Photo: collection Robert Pied

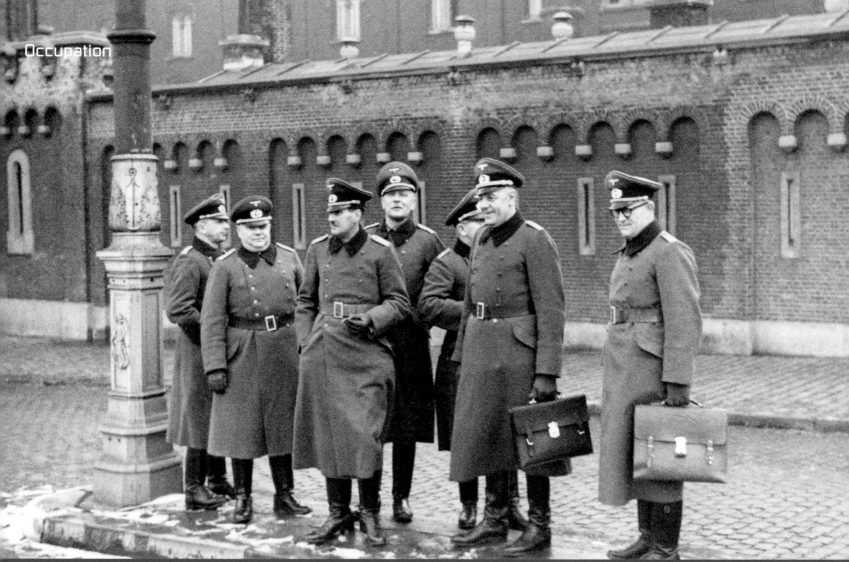

La caserne du Petit-Château, boulevard de Nieuport,
est un exemple encore plus parlant d'une occupation
partagée des plus variée. On y retrouve notamment des
bureaux du NSKK Transport Regiment, du Posthelfer-
Kommando Lw.Btl. 5/VIII, de la Wallonische Eisenbahn-
Wachtabteilung, de la Pferde Transport Kolonne 2/521 et
de la Bächerei Kompanie 687, pour ne citer que ceux là.

*The Petit-Château army barracks at the Boulevard de
Nieuport, is an even more glaring example of a very varied
shared presence. There are notably offices of the NSKK
Transport Regiment, the Posthelfer-Kommando Lw.Btl.
5 / VIII, the Wallonische Eisenbahn-Wachtabteilung,
the Pferde Transport Kolonne 2/521 and the Bächerei
Kompanie 687, to name just a few.*

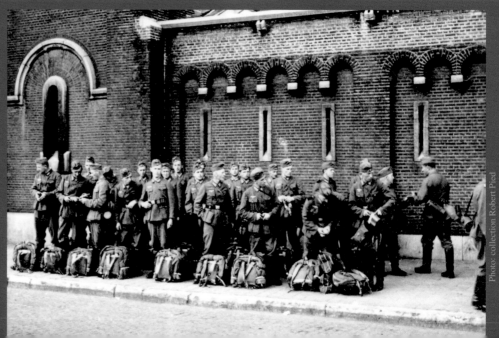

Photo: collection Robert Pied

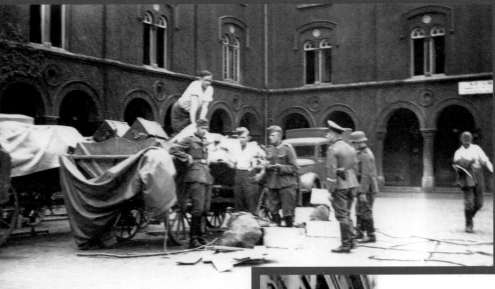

Photo: collection Robert Pied

Gauche: La Bäckerei Kompanie 687 prépare un transport dans la cour de la caserne du Petit-Château.

Left: *The Bäckerei Kompanie 687 is preparing a transport in the courtyard of the barracks of the Petit-Château.*

Droite: S'il existe des lieux emblématiques à Bruxelles, le Résidence Place, joyau de l'art déco, en fait bien partie. Bon nombre de bureaux de la Luftwaffe s'y installeront pour tout la durée de l'occupation. A sa sortie du bâtiment, un officier allemand de l'armée de l'air rejoint la rue de la Loi.

Right: *There are many emblematic places in Brussels and the Résidence Place, a jewel of art deco, is most definitally one of them. Many Luftwaffe offices will be located there for the duration of the occupation. he left the building, a German air force officer walkes towards the Rue de la Loi.*

Photo: collection Robert Pied

Droite: Répétition confidentielle d'une musique de la Luftwaffe devant la fontaine du très beau hall d'entrée du Résidence Palace.

Right: A private rehearsal of the Luftwaffe music band in front of the fountain in the beautiful entrance hall of the Residence Palace.

Photo: collection Robert Pied

Gauche: Les superbes salles du Résidence Palace accueillent fréquemment des réceptions orchestrées par l'occupant, comme pour ce petit comité de militaires et civils, le jour de Noël 1941.

Left: The superb rooms of the Residence Palace frequently host receptions organised by the occupant, like for this small committee of soldiers and civilians, on Christmas Day 1941.

Photo: collection Robert Pied

Droite: La Reichskreditkasse centrale de Belgique au n°
30 de l'avenue des Arts, caisse de crédit du Reich, était un
établissement public doté d'une autonomie financière par
où transitaient, notamment l'or et les devises achetés, voire
confisqués par les Allemands.

*Right: The central Reichskreditkasse of Belgium at no.30
Avenue des Arts, the Reich credit union, was a public
establishment endowed with financial autonomy through
which gold and foreign currencies were transferred,
purchased, or even confiscated by the Germans.*

Droite, en bas: L'hôpital Brugmann réquisitionné est
immédiatement vidé de ses patients, répartis dans divers
hôpitaux de la capitale. L'établissement au nouveau nom de
Kriegslazarett 2/164 (place A. Van Gehuchten) accueillera
principalement les malades et les blessés de la Wehrmacht.
Le Kriegslazarett 1/164 se situe, lui, avenue de la Couronne.
Citons pour information les emplacements de quelques
autres établissements sanitaires à Bruxelles, comme le
Sonderlazarett à l'Institut Bordet, bd. de Waterloo, le
Kieferchirurgisches Lazarett 614, au 135, rue Belliard et le
Luftgau. Sanitätspark Belgien au 1517 de la chée de Wavre.

*Right: The requisitioned Brugmann Hospital was
immediately emptied of its patients, which were distributed
to various hospitals in the capital. The facility under the
new name of Kriegslazarett 2/164 (A. Van Gehuchten
Square) would mainly accommodate the sick and wounded
of the Wehrmacht.
Kriegslazarett 1/164 is located on Avenue de la Couronne.
Other locations of health establishments in Brussels were,
among others the Sonderlazarett at the Bordet Institute, bd.
de Waterloo, the Kieferchirurgisches Lazarett 614, at 135,
rue Belliard, and the Luftgau. Sanitätspark Belgien at 1517
de la Chaussée de Wavre.*

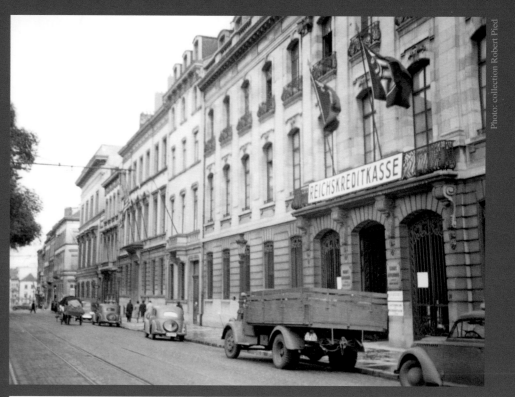

Photo: collection Robert Pied

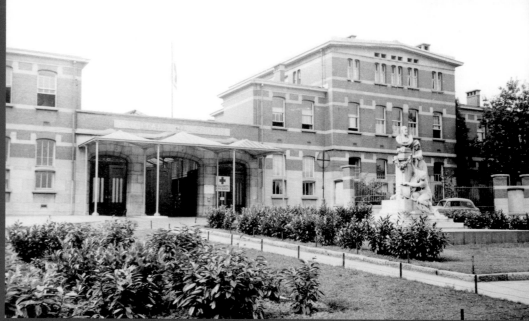

Photo: collection Robert Pied

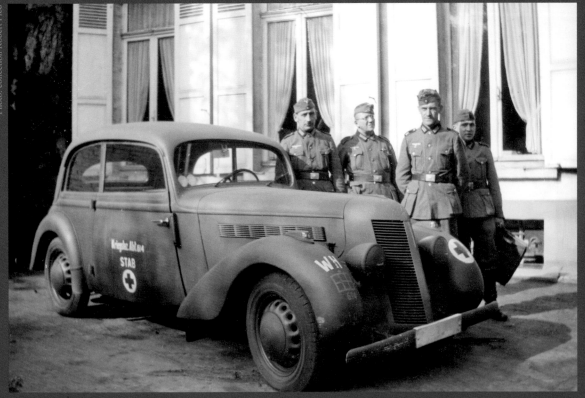

Photo: collection Robert Pied

Le commandement médical, le Stab Kriegslazarett Abteilung 614, a pris possession de l'hôtel Windsor au boulevard du Régent, sans discontinuité de mai 1940 au 2 septembre 1944. En 1945 le bâtiment sera occupé par la légation du Luxembourg. Le véhicule de fonction présent devant le bâtiment, n'est autre qu'une Impéria TA 7 belge prise comme butin de guerre.

The medical command, Stab Kriegslazarett Abteilung 614, took possession of the Hotel Windsor at Boulevard du Régent, without interruption from May 1940 to September 2, 1944. In 1945 the building will be occupied by the Luxembourg Legation. The official vehicle in front of the building is none other than a Belgian Imperial TA 7 taken as spoils of war.

Ci-dessous: Avis mortuaire d'un soldat allemand blessé au début de la campagne de Russie et ensuite soigné à Bruxelles.

Below: Death notice of a German soldier injured at the start of the Russian campaign and subsequently treated in Brussels.

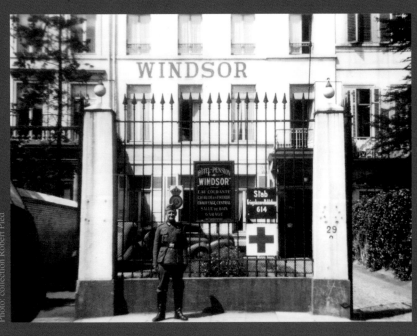

Photo: collection Robert Pied

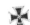

CRP Archives

Zum Gebetsandenken
an
Emil Gschwendtner
Bauerssohn von Thalham
Soldat in einem Inf.-Regt.
welcher am 20. Juli 1941 in Rußland schwer verwundet wurde und am 30. Januar 1942 im Sonderlazarett in Brüssel im Alter von 22 Jahren den Heldentod starb.

Er ruhe in Frieden!

O, Eltern und Geschwister mein,
Ich kehre nicht mehr zu Euch heim.
Der letzte Gedanke, der letzte Blick,
Der eilte noch zu Euch zurück.
Als ich starb im Feindesland,
Reichte mir der Vater noch die Hand,
Doch als mein Auge war gebrochen,
Sah den Himmel ich schon offen.

Ablaßmayer & Penninger, Passau

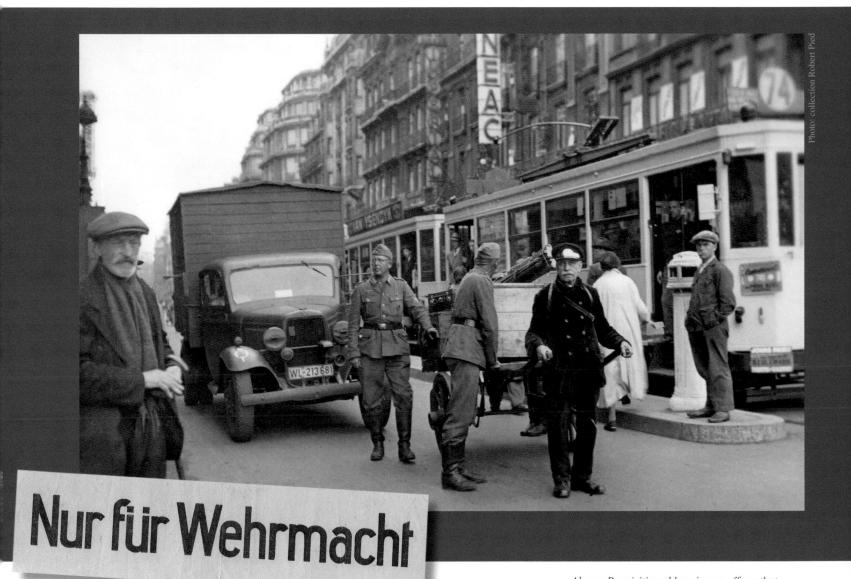

Photo: collection Robert Pied

Nur für Wehrmacht

Ci-dessus: Etiquette collée par l'occupant lors de réquisitions de trams ou de trains.

Above: Label affixed by the occupant when requisitioning trams or trains.

Ci-dessus: Des logements ou des bureaux réquisitionnés devenus trop exigus se déplacent quelque fois à un pâté de maisons. Un porteur à bras achemine des effets militaires qu'escortent deux soldats devant le cinéma Cineac et le n°146 du boulevard Adolph Max.

Above: Requisitioned housing or offices that have become too cramped sometimes move a block away. A porter carries military equipment escorted by two soldiers in front of the Cineac cinema and no 146 on the Boulevard Adolph Max.

Photo: collection Robert Pied

Un peu plus à l'écart du centre ville, les Allemands mettent leur dévolu sur le château du parc Duden à Forest (Institut National de Radio et de Cinématographie). Quatre vingt hommes du Luftnachrichten Regiment 2 y résident dans les écuries et le château du parc, de juin à août 1940.

A little further from the city center, the Germans set their sights on the castle in the Duden Park in Forest (National Institute of Radio and Cinematography). Eighty men from the Luftnachrichten Regiment 2 lived there in the stables and the castle of the park, from June to August 1940.

Fliegermütze Luftwaffe de la troupe.

A soldier's Luftwaffe Fliegermütze.

Photo: collection Robert Pied

CRP Archives

Ci-dessous: Le contrôle de l'exploitation du réseau des chemins de fer belges, pour les besoins de l'armée d'occupation, est pris en charge par la WVD Wehrmachtverkehrsdirecktion au départ des bureaux centraux installés au siège de la SNCB, au n°21 de la rue de Louvain.

Below: The control of the operation of the Belgian railway network, for the needs of the occupying soldiers, is taken over by the WVD - Wehrmachtverkehrsdirecktion - from the central offices located at the SNCB headquarters, at no 21 of the Rue de Louvain.

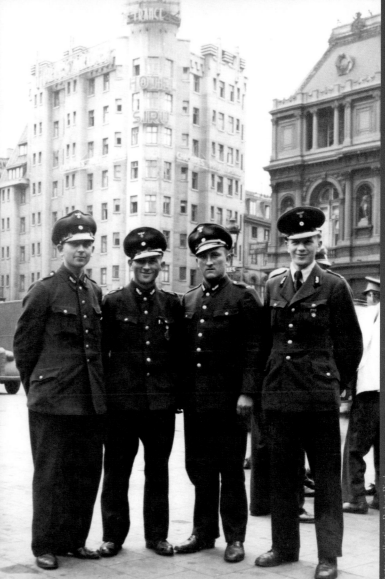

C'est un important personnel d'administratifs et de techniciens de l'organisation qui est en charge de la surveillance du réseau. Quatre membres de la WVD dans leur tenue de la Reichsbahn, devant la gare du Nord.

This monitoring of the Belgian railway network is carried out by a large administrative and technical staff. Four members of the WVD in their Reichsbahn uniform, in front of the Gare du Nord.

Occupation

Outre la WVD (photo de gauche) qui s'attache au trafic militaire, la HVD Hauptverkehrsdirektion (photo de dessous) se charge du trafic civil.

Besides the WVD (photo on the left) which focuses on military traffic, the HVD Hauptverkehrsdirektion (photo below) handles civilian traffic.

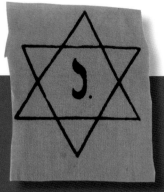

CRP Archives

Photo: collection Robert Pied

Ci-dessus: En mai 1942, une ordonnance allemande impose à tout Juif au delà de l'âge de 6 ans, de porter une étoile jaune avec la lettre "J" (Juif en français, Jood en néerlandais) sur le côté gauche de la poitrine.

Above: In May 1942, a German order is imposed that each Jew, over the age of 6, has to carry a yellow star with the letter "J" on the left chest (Juif in french, Jood in Dutch).

Ci-dessus: De bien triste mémoire la prison de St-Gilles, la Kriegswehrmacht-gefängnis Brüssel-St-Gilles, enfermera un grand nombre de personnes jugées ennemies du Reich. La torture, les condamnations à mort et les déportations vers des camps d'extermination y étaient le quotidien. Seuls quelques uns en réchappèrent. Résistants, juifs, communistes, franc-maçons et tant d'autres souffrirent ou agonisèrent entre ces murs.

Above: The prison of St-Gilles, the Kriegswehrmachtgefängnis Brüssel-St-Gilles, a witness of a sad part of history. Here, a large number of people considered enemies of the Reich were locked up. Torture, death sentences and deportations to death camps were a daily occurrence. Only a few escaped. Resistance fighters, Jews, Communists, Freemasons and so many others suffered or agonized within these walls.

Gauche: Documents d'un Résistant du MNB malheureusement passé en ces lieux et décédé par manque de soins en 1944.

Left: Documents from an MNB Resistant who unfortunately passed through this place, and died from lack of medical care in 1944.

CRP Archives

117

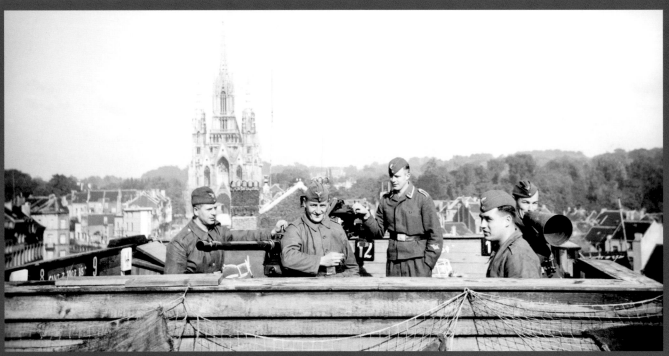

Photo: collection Robert Pied

Ci-dessous: Un des deux autres Flak 30, partiellement camouflé au dessus du n° 266 voisin de l'avenue de la Reine.

Below: One of the two other Flak 30s, partially camou-flaged above n ° 266, next to Avenue de la Reine.

Outre les batteries anti-aériennes de gros calibres placées en périphérie des aérodromes de Haren/Evere, Melsbroek et Grimbergen, la Luftwaffe disperse quelques pièces légères sur des toits d'immeubles à Laeken. Ce très beau cliché d'un canon Flak 30 de 20mm sur le toit du n°299 de l'avenue de la Reine offre un très bon aperçu des installations étonnantes qui ont été hissées par poulies depuis la rue. Cette pièce, de la 5/363 Batterie du Flakregiment 41, n'est pas isolée, le dispositif en concentre deux autres dans un espace réduit, au dessus d'un même pâté de maisons. On remarquera le porte-voix utilisé par un soldat pour communiquer avec les artilleurs d'un toit voisin (en l'occurrence les n°289/291 sur le même trottoir).

Above: In addition to the large-caliber anti-aircraft batteries placed on the outskirts of the airfields of Haren/Evere, Melsbroek, and Grimbergen, the Luftwaffe places a few light guns on the rooftops in Laeken. This beautiful shot of a 20mm Flak 30 cannon on the roof of Queen Avenue nr. 299, offers a good view of the astonishing installations that have been hoisted by pulleys from the street. This gun of the 5/363 Battery of Flakregiment 41, is not isolated, two others are installed in small spaces, above the same block of houses. Note the megaphone used by a soldier to communicate with the artillerymen from a neighboring roof (in this case the numbers 289/291 on the same sidewalk).

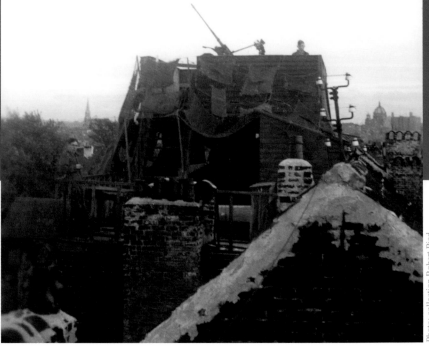

Photo: collection Robert Pied

Gauche: Sur cette vue plongeante du n° 266 de l'avenue de la Reine, on remarquera quelques servants de canon affairés à hisser le bâti de la pièce au moyen d'un bras articulé placé en toiture. La maison communale de Laeken émerge à l'arrière du curieux appendice rapporté sur le toit.

Left: In this bird's eye view of No. 266 Avenue de la Reine, notice a few cannon workers busy hoisting the frame of the gun using a crane placed on the roof. The town hall of Laeken emerges behind the contraption attached to the roof.

Below: The Flak 30 located on top of No 289/291, completes the trio of this anti-aircraft island. During the numerous interventions on Allied planes passing at low altitude, shrapnells inevitably fell into the streets, repeatedly injuring passers-by. The Church of St. Elisabeth in Schaerbeek, and the chimneys of the town's power plant stand out behind the building.

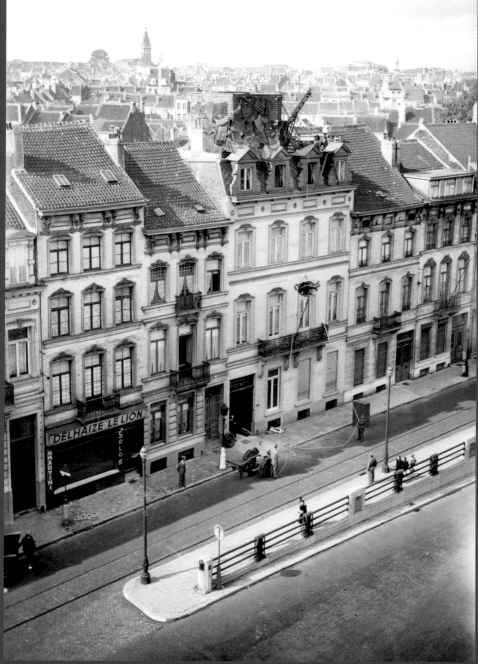

Photo: collection Robert Pied

Droite: Le Flak 30 du n°289/291 boucle le trio de cet ilot anti-aérien. Lors des nombreuses interventions sur des avions alliés passant à basse altitude, des shrapnells retombent inévitablement dans les rues, blessant maintes fois des passants. L'église Ste Elisabeth de Schaerbeek et les cheminées de l'usine électrique de la ville se dégagent à l'arrière.

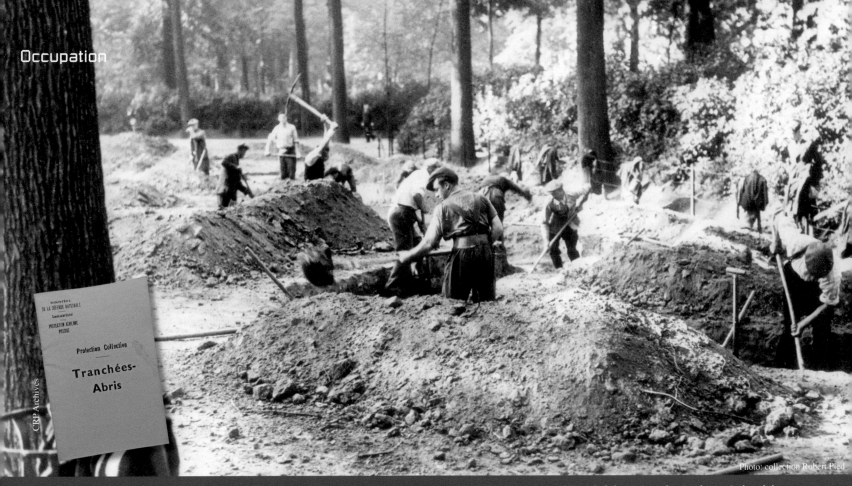

CRP Archives

MINISTÈRE
DE LA DÉFENSE NATIONALE

Commissariat Général
de la
PROTECTION AÉRIENNE
PASSIVE

Protection Collective

**Tranchées-
Abris**

Photo: collection Robert Pied

Ci-dessus: Les incursions de chasseurs britanniques au dessus de la capitale et le passage de raids de bombardiers en route vers l'Allemagne s'accentuent depuis le mois de septembre 1940. La menace aérienne oblige les autorités belges à faire creuser, dans un premier temps, des tranchées abris. Les travaux sont conduits dans l'urgence sur base des instructions d'avant guerre de la protection aérienne passive, comme ici dans le parc de Bruxelles (photo du 17/09/1940).

Above: The incursions of British fighter aircraft over the capital and the passage of bombers en route to Germany have been increasing since September 1940. The aerial threat forced the Belgian authorities to dig shelter trenches. The work is being carried out urgently on the basis of the pre-war passive air protection instructions, like here in the city park of Brussels (photo of 09/17/1940).

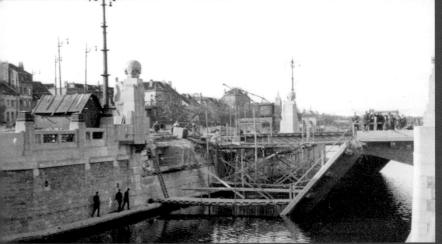

Photo: collection Robert Pied

Gauche: Afin de rétablir au plus vite la circulation des personnes, des trams et des véhicules, des ponts provisoires fleurissent rapidement en quelques points des axes majeurs le long du canal (ici au pont du square Sainctelette). La nature du travail, la pénurie de main-d'oeuvre qualifiée et le coût élevé des travaux obligeront l'abandon de la reconstruction de certains ouvrages d'art jugés non prioritaires. Il faudra attendre l'année d'après guerre pour que renaisse progressivement la normalité dans les communications.

Left: In order to restore the movement of people, trams and vehicles as quickly as possible, temporary bridges are rapidly popping up at a few points of the major axes along the canal (here at the square Sainctelette). The nature of the work, the shortage of skilled labor and the high cost of the works will force the abandonment of certain structures deemed not to be a priority. It was not until the post-war years that normalcy in communications gradually returned.

Droite: Depuis le quai des Charbonnages, le photographe fixe sur sa pellicule le trou béant laissé par la destruction du pont du square Sainctelette. La distance entre les berges du canal impose le placement de deux impressionnantes poutrelles métalliques provisoires pour supporter la circulation des trams.

Right: From the Quai des Charbonnages, this photo shows the gaping hole left by the destruction of the Sainctelette bridge. The distance between the banks of the canal requires the placement of two impressive temporary metal beams to support the traffic of trams.

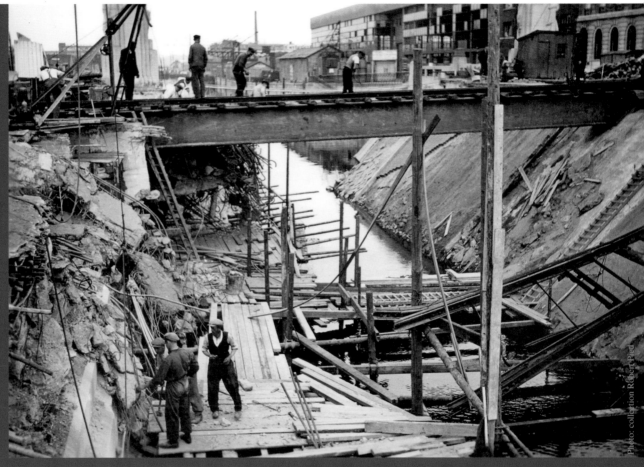

Photo: collection Robert Pied

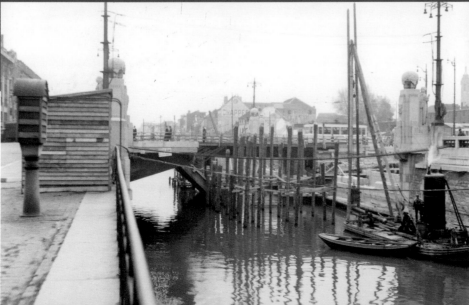

Photo: collection Robert Pied

Gauche: Cette fois, vue depuis le quai des Péniches, la structure temporaire est terminée, la communication des trams est à nouveau assurée. L'ensemble de l'ouvrage est complété parallèlement d'un pont en bois, autorisant le passage des véhicules ordinaires et des piétons.

Left: This time, seen from the Quai des Péniches, the temporary structure has been completed, tram routes are once again assured. The entire structure is built next to a wooden bridge, allowing the passage of ordinary vehicles and pedestrians.

Occupation

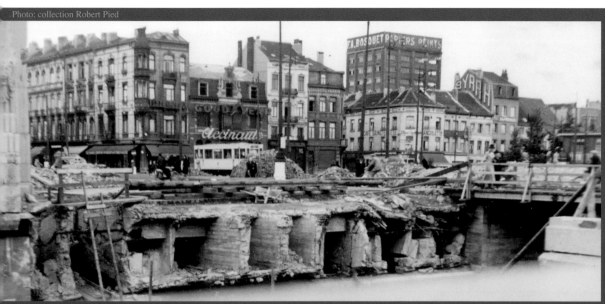

Préalablement à la mise en oeuvre du franchissement temporaire, la culée meurtrie et les fragments du tablier de la rive du boulevard Léopold II ont été rognés à coup de marteaux piqueurs. Seule la moitié du tablier de la rive opposée, tombé en un morceau, subsistera plongé à 45° dans le canal (vue vers l'avenue du Port).

Les péniches coulées par les britanniques ont été renflouées ou évacuées et la navigation se rétablit progressivement (à gauche, se détache la travée centrale de l'Entrepôt Royal, actuel site de Tour et Taxis, avenue du Port).

Prior to the installation of the temporary crossing, the destroyed banks and the debris on Boulevard Léopold II were cut with jackhammers. Half of the construction on the opposite bank has fallen in one piece, and remains submerged at a 45° degree angle into the canal (view towards Avenue du Port).
The barges sunk by the British have been refloated or evacuated and circulation will gradually be restored - on the left, the central span of the Royal Depot stands out, the current site of Tour and Taxis on avenue du Port.

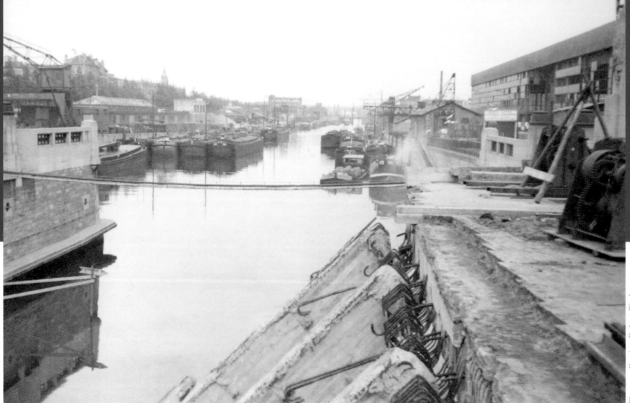

Photo: collection Robert Pied

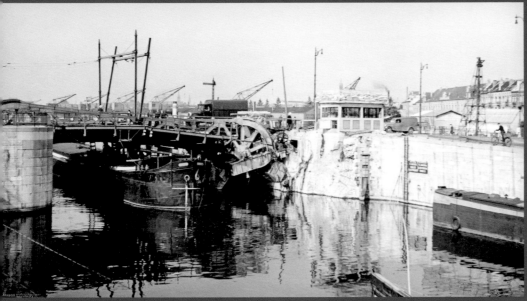

Gauche: Au début de l'été 40, la situation se restaure également peu à peu au pont du square de Trooz à Laeken. La péniche qui supporte la structure en bois jetée au dessus de la rupture reste en place, alors que le tablier se voit renforcé d'épaisses poutres en bois. Des garde-corps sécurisent les flancs et le poste de surveillance allemand logé au dessus du local de commande de levée du pont a vidé les lieux.

Left: At the start of the summer of 1940, the situation at the square de Trooz bridge in Laeken was getting slightly better. The barge, which supports the wooden structure thrown over the rubble, remains in place, while the deck is reinforced with thick wooden beams. Guardrails secure the flanks, and a German surveillance post above the bridge command room has been removed.

Droite: Place Rogier, devant la gare du Nord, quelques photographes profitent du passage incessant de soldats d'unités diverses pour fixer des clichés souvenirs destinés aux familles de ses occupants bien éloignés de chez eux. Pour attirer la clientèle devant le Bon Marché, ce photographe exhibe, comme enseigne, une ancienne chambre photographique garnie de prises de vues témoins.

Place Rogier, in front of the Gare du Nord, a few photographers take advantage of the incessant passage of soldiers from various units to take souvenir photos for the families of the occupants far from home. To attract customers in front of the Bon Marché, this photographer exhibits, as a sign, an old camera with snapshots on it.

BRÜSSEL 1940

Photo: collection Robert Pied

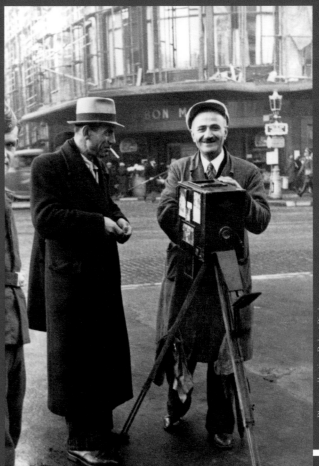

Photo: collection Robert Pied

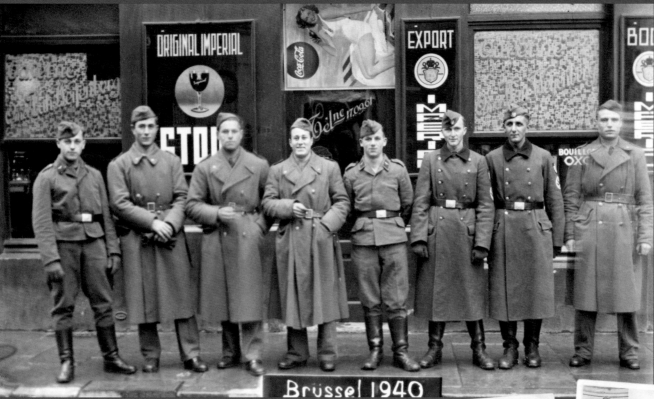

Photo: collection Robert Pied

Brüssel 1940

Ci-dessous: Quelquefois, des clichés souvenir insérés dans un montage, au format carte postale, reprennent les édifices les plus représentatifs de la ville.

Below: Sometimes, souvenir pictures are inserted in a montage in postcard size, surrounded by the most representative buildings of the city.

Ci-dessus: Intéressante photo de groupe d'un panaché de soldats affectés à l'aérodrome de Melsbroek durant l'automne 1940. Les "rampants" de la Luftwaffe accompagnent quatre soldats italiens du 13° Stormo ou de la 179a Squadriglia du Corpo Aereo Italiano (CAI), arrivés depuis peu sur la base aérienne, pour prendre part aux missions de bombardement sur l'Angleterre. Deux membres de l'Abteilung 4/230 du RAD, logés au collège St-Michel, se sont joints à l'excursion au centre de la capitale.

Above: Interesting group photo of a mix of soldiers assigned to the Melsbroek airfield during the fall of 1940. The non-flying personnel of the Luftwaffe accompany four Italian soldiers of the 13th Stormo or of the 179a Squadriglia of the Corpo Aereo Italiano (CAI), recently arrived at the air base to take part in bombing missions over England. Two members of RAD's Abteilung 4/230, housed at St-Michel College, joined the excursion to the center of the capital.

CRP Archives

Souvenir de Bruxelles

Brüssel 1940

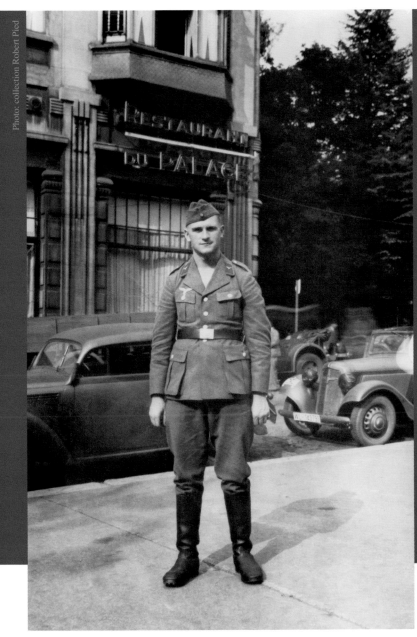

Ci-dessus: Pause d'un troupier devant le Palace Hôtel, au coin de la place Rogier et de la rue Gineste en juin 1940.

Above: A soldier takes a break in front of the Palace Hotel, at the corner of Place Rogier and Rue Gineste in June 1940.

Ci-dessous: Juillet 1940, devant la gare du Nord, deux fiers Unteroffiziere portent la Flieger Blouse sans l'insigne pectoral de la Luftwaffe, comme c'était le cas pour cette tenue au début de la guerre.

Below: July 1940, in front of the Gare du Nord, two proud Unteroffiziere wear the Flieger Blouse without the Luftwaffe badge, as was the case for this outfit at the start of the war.

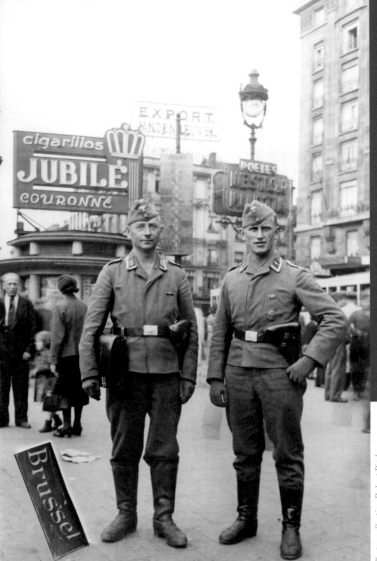

Photo: collection Robert Pied

Occupation

Ci-dessous: Sans cesse liés aux tâches sur les deux aérodromes d'Evere et de Melsbroek, les membres du RAD et de la Luftwaffe lient d'inévitables relations de camaraderie (place Rogier).

Below: Endlessly tied to the tasks at the two airfields, Evere and Melsbroek, members of the RAD and the Luftwaffe inevitably form a bond of camaraderie (Place Rogier).

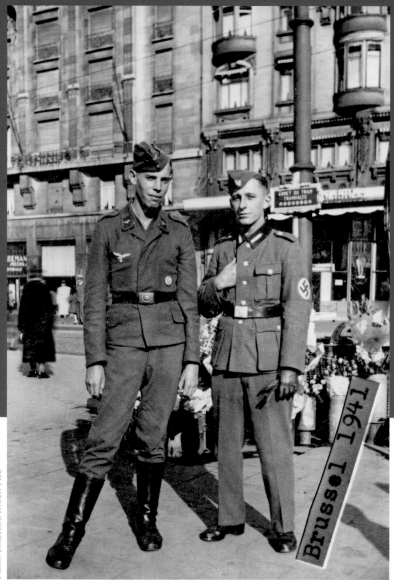

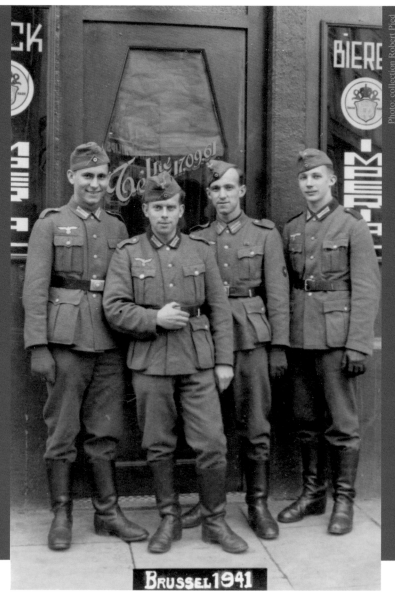

Ci-dessus: Les photographes affectionnent particulièrement la place Rogier, et la sortie de la gare du Nord. Les "clients" y sont nombreux mais la devanture des bistrots fait également recette.

Above: Photographers are particularly fond of Place Rogier, and at the exit from the Gare du Nord, there are many "customers". The front of the bistros are also popular.

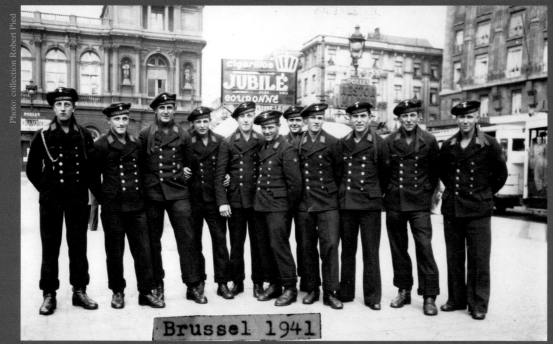

Photo: collection Robert Pied

Brussel 1941

Gauche: Bruxelles ne cesse de voir se répandre des soldats en permission, venant de divers lieux d'occupation en Belgique et dans le nord de la France. Ce groupe de marins de la Kriegsmarine provient probablement d'un des trois ports de Flandre Occidentale (Zeebruges, Ostende, ou Nieuport).

Left: Brussels continues to see the spread of soldiers on leave, coming from various places of occupation in Belgium and northern France. This group of sailors from the Kriegsmarine probably came from one of the three ports of the province of Western Flanders (Zeebrugge, Ostend, or Nieuport).

Droite: Décidément choyé par les preneurs de photos, ce bistrot attire du monde (voir également pages 126 et 128). La très belle Ford Eifel type 20 C de la Wehrmacht fait presque oublier le personnage.

Right: Decidedly pampered by photo takers, this bistro attracts a lot of people (see also pages 126 and 128). The beautiful Ford Eifel type 20 C of the Wehrmacht, almost makes you forget the person in front of it.

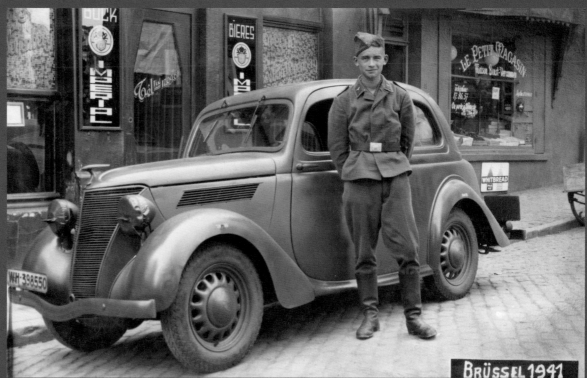

Photo: collection Robert Pied

BRÜSSEL 1941

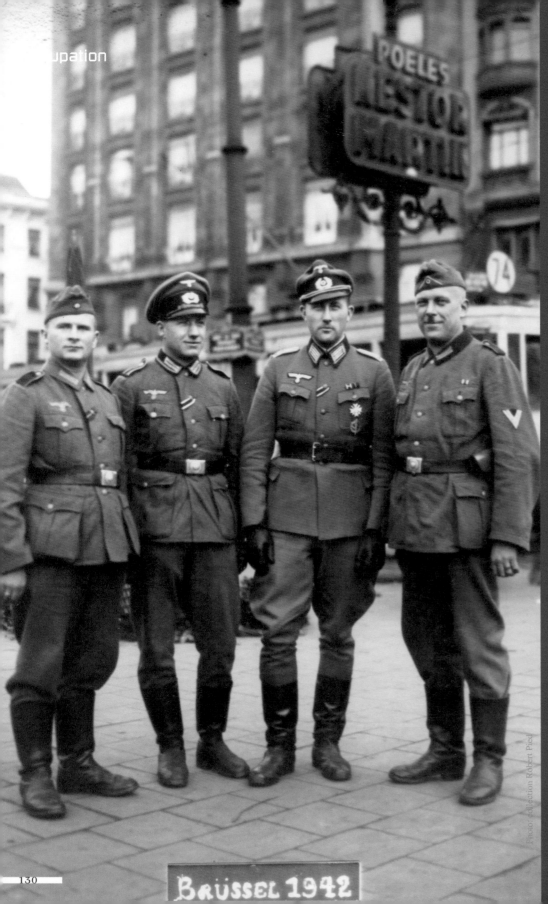

Photo: collection Robert Pied

BRÜSSEL 1942

Gauche: A voir l'âge des soldats aux extrémités de la photo, on peut supposer qu'il s'agit de membres d'un Landesschützen-Bataillon.

Left: Looking at the ages of the soldiers at the ends of the photo, one can assume that they are members of a Landes-schützen-Bataillon.

Ci-dessous: Trois Helferinnen da la DRK (Deutsches Rotes Kreuz) visitent la capitale. Ces dernières sont présentes en grand nombre dans les hôpitaux militaires de la ville qui accueillent des blessés revenant majoritairement du front russe.

Below: Three Helferinnen from the DRK (Deutsches Rotes Kreuz) visit the capital. The latter are present in large numbers in the city's military hospitals, which take in the wounded, mostly returning from the Russian front.

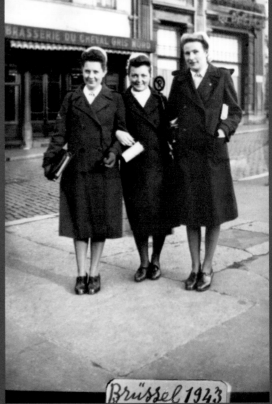

Brüssel 1943

Photo: collection Robert Pied

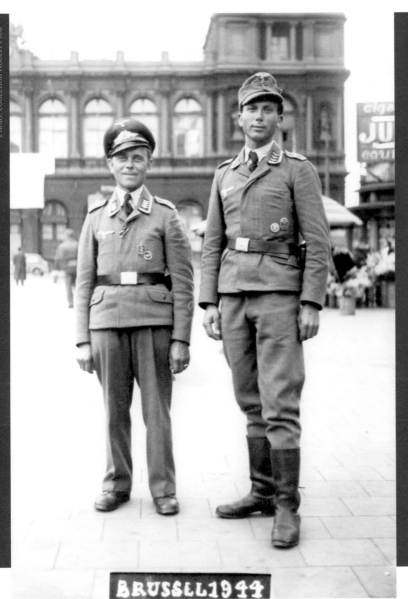

Photo: collection Robert Pied

Ci-dessous: L'armée allemande vit ses dernières heures à Bruxelles. Les uniformes, bien moins taillés qu'au début de la guerre, habillent de très jeunes soldats et des hommes mûrs qui se côtoient de plus en plus au sein des mêmes unités.

Below: The German army is living its last hours in Brussels. The uniforms, much less tailored than at the start of the war, dress very young soldiers as well as mature men who increasingly come together in the same units.

Ci-dessus: Ces deux sous-officiers de la Luftwaffe (gare du Nord), probablement de la Flakartillerie, arborent chacun un Segelflieger Abzeichen de niveau différent (brevet de pilote de planeur de la NSFK).

Above: These two non-commissioned officers of the Luftwaffe (Gare du Nord), probably of the Flakartillery, each sport a Segelflieger Abzeichen of different level (glider pilot license of the NSFK).

Photo: collection Robert Pied

Occupation

Centre névralgique des mouvements de l'occupant à Bruxelles, la place Rogier voit circuler d'innombrables militaires et membres des Administrations du Reich. La jonction entre les gares du Midi et du Nord, n'étant pas encore terminée à l'époque, tout le trafique ferroviaire à destination de l'Allemagne part de cette dernière. En ville, les plaques indicatrices réalisées par l'occupant prennent le pas sur les locales. Elles se multiplient dans toutes les agglomérations du grand Bruxelles.

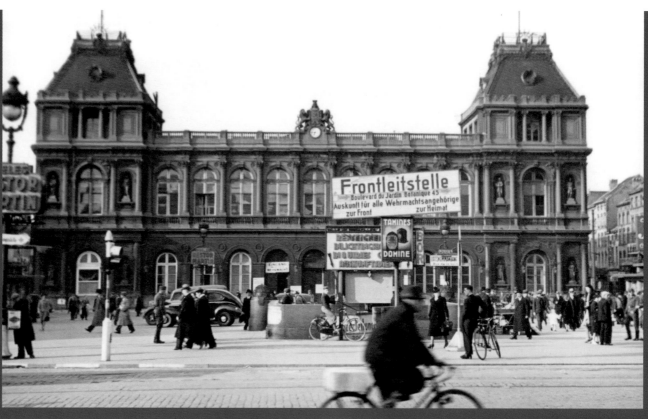

The nerve center of the occupier's movements in Brussels is the Place Rogier, which sees the movement of countless soldiers and members of the Reich administrations.
As the junction between Gare du Midi and Gare du Nord was not yet completed at the time, all rail traffic to Germany leaves from the latter.
In the city, the signs made by the occupier take precedence over the local signs.
They are multiplying in all the agglomerations of greater Brussels.

Photo: collection Robert Pied

Ci-dessus: Il ne se passe pas un jour sans que le centre de la place Rogier soit envahi de véhicules allemands de tous ordres et de toutes unités. Certains véhicules civils parviennent quelques fois à se garer, comme ce cabriolet DKW F7.

Above: Not a day goes by without the center of Place Rogier being invaded by German vehicles of all kinds and units. Some civilian vehicles sometimes manage to park, such as this DKW F7 convertible.

Droite: Bruxelles est allemande, tout y est indiqué pour le rappeler. Les priorités sont à l'occupant, l'atmosphère devient très pesante et le cortège des privations ne fait pourtant que débuter pour les Bruxellois.

Right: Brussels is German, everything is indicated to remind it. The priorities are with the occupiers, the atmosphere becomes very heavy, and the deprivation is only just beginning for the people of Brussels.

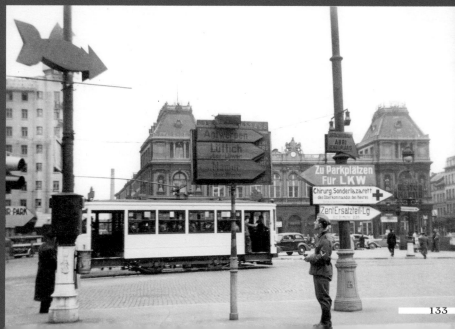

Occupation

Droite: Les rues sont très animées malgré cette cohabitation forcée et les inquiétudes sur l'avenir. Un camion de la Coutellerie Meurice reprend son commerce d'articles de boucherie alors qu'un camion citerne de la Wehrmacht manoeuvre devant trois trams des lignes 53, 58 et 83.

Right: The streets are very lively despite this forced cohabitation and concerns about the future. A Meurice Cutlery truck resumes its butchery trade, while a Wehrmacht tanker truck maneuvers in front of three trams on lines 53, 58 and 83.

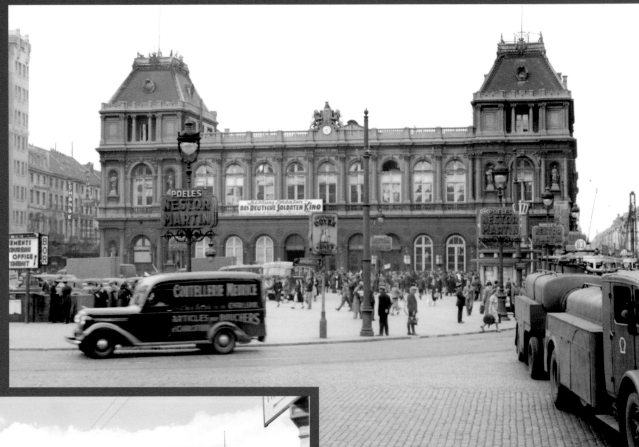

Photo: collection Robert Pied

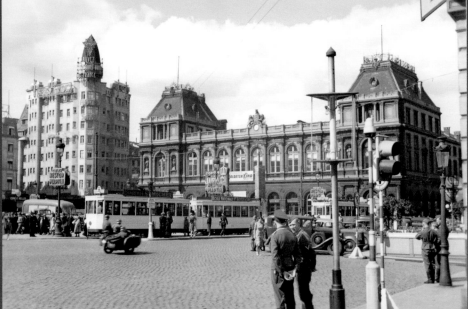

Photo: collection Robert Pied

Gauche: L'animation est constante autour de la gare et comme partout en ville on s'observe, on reste prudent et on évite d'être trop proche de ces intrus qui semblent, au début, plus fréquentables que durant la guerre précédente.

Left: The activity is constant around the station, and like everywhere else in the city, people observe each other and remain cautious. Everyone avoids being too close to these intruders who seem, at the beginning, more present in daily life than during the previous war.

Photo: collection Robert Pied

Gauche: Rue du Progrès, sur la gauche de la gare du Nord, l'agent de quartier préposé à la circulation est remonté sur son estrade et semble résigné à observer le remous militaire constant.

Left: Rue du Progrès, on the left of the Gare du Nord, the neighborhood traffic officer has climbed back to his platform, and seems resigned to observe the constant military turmoil.

Droite: Halte photographique au coin gauche de la gare du Nord, s'ouvrant sur la rue du Progrès.

Right: Photographic stop at the left corner of the Gare du Nord, opening onto the rue du Progrès.

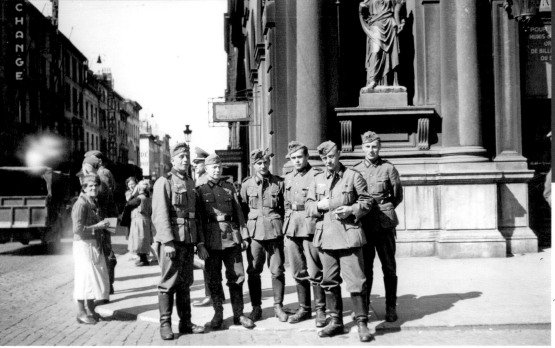

Photo: collection Robert Pied

Occupation

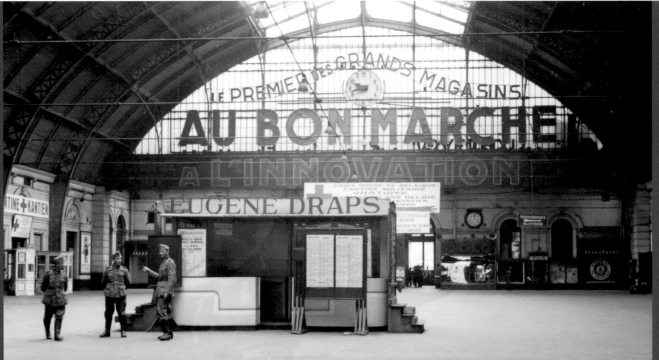

Ci-dessous: Presque au même endroit, un an plus tard devant le quai n° 9, des soldats allemands entament le chant pour accueillir un train de blessés revenant du front russe.

Below: Almost at the same place, a year later in front of platform n ° 9, German soldiers began to sing to welcome a train of wounded returning from the Russian front.

Ci-dessus: Bout d'une des marquises à l'intérieur de la gare du Nord, donnant directement sur la place Rogier (juin 1940). Malgré la toute nouvelle présence allemande, tout est figé, resté intact depuis le dépôt des armes. La cantine de la Croix Rouge belge destinée aux militaires à la mobilisation, les affiches et les renseignements dans les deux langues nationales n'ont pas bougés. Tout cela va très vite changer au profit de signalétiques principalement germanophones.

Above: End of one of the marquees inside the Gare du Nord, directly overlooking Place Rogier (June 1940). Despite the brand new German presence, everything is frozen, remained intact since the deposit of arms. In the Belgian Red Cross canteen intended for soldiers for mobilization, posters, and information are still in the two national languages. All this will very quickly change in favor of mainly German-speaking signage.

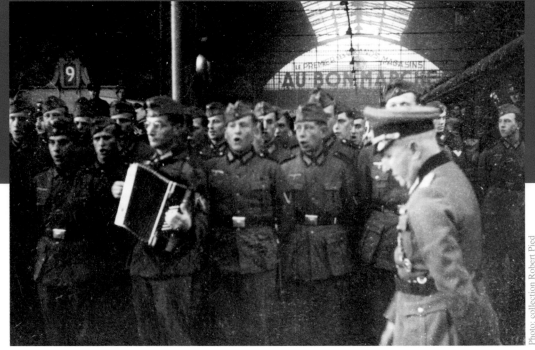

Droite: Ce groupe de soldats affecté à la capitale, ou permissionnaire, pose derrière une des plaques de wagon indiquant l'arrivée à destination.

Right: This group of soldiers, assigned to the capital or on leave, pose behind one of the wagon plates indicating the arrival at their destination.

Ci-dessous: Les contingents de la Luftwaffe, particulièrement présents sur tout le territoire belge, viennent tour à tour faire du tourisme. Tout ce personnel non volant de la Luftwaffe, place Rogier, attend probablement un transport pour sillonner la ville.

Below: The Luftwaffe contingents, particularly present throughout Belgian territory, come to do some tourism. All these non-flying Luftwaffe personnel in the Rogier Square are probably waiting for transport to roam the city.

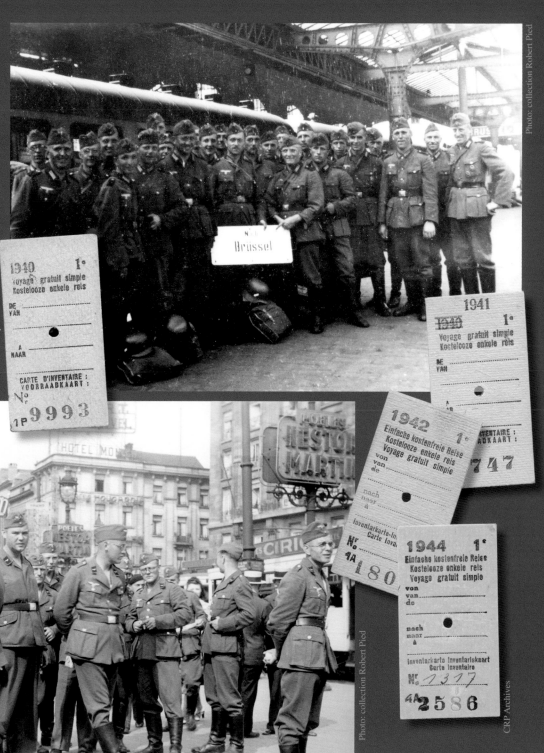

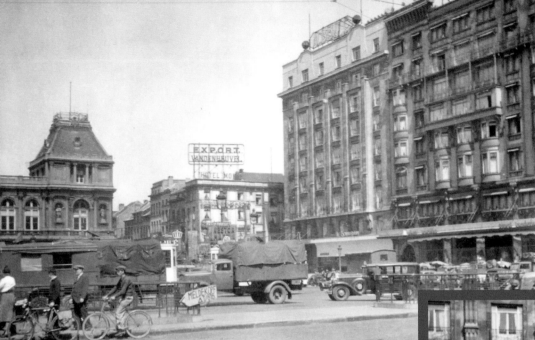

Gauche: Les choix de logements sont multiples à la sortie de la gare. Côté gauche de la place, les hôtels Albert Ier et Palace s'imposent, épaulés l'un à l'autre. Des réquisitions de logements affecteront bon nombre de ces établissements jusqu'à la libération.

Left: There are many choices of accommodation at the exit of the station. On the left side of the square, the Albert I and Palace hotels stand out. Housing requisitions will affect many of these establishments until liberation.

Ci-dessous: Fourmillement de troupes devant l'hôtel Albert Ier, comme chaque jour au début de l'occupation. La fréquence de ces nouveaux "touristes" se réduira fortement dès 1941, avec l'ouverture de nouveaux fronts.

Photo: collection Robert Pied

Right: Troops swarm in front of the Hotel Albert I, as they did every day at the start of the occupation. The frequency of these new "tourists" fell sharply from 1941, with the opening of new fronts.

Photo: collection Robert Pied

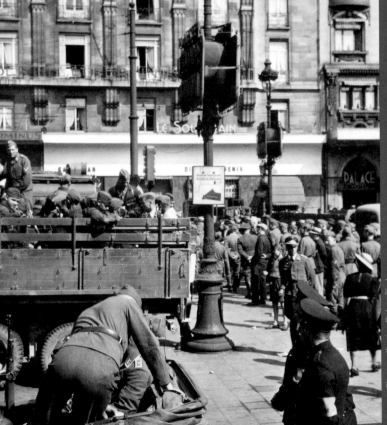

Photo: collection Robert Pied

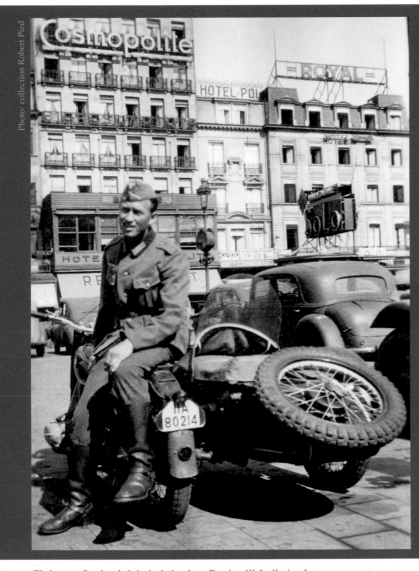

Ci-dessous: L'hôtel Siru se dresse à l'angle des rues des Croisades et du Progrès, juste derrière cette Opel Kapitän de la Kriegsmarine et un camion de la Polizei.

Below: The Hotel Siru sits at the corner of the rue des Croisades and the rue du Progrès, just behind this Opel Kapitän of the Kriegsmarine and a truck from the Polizei.

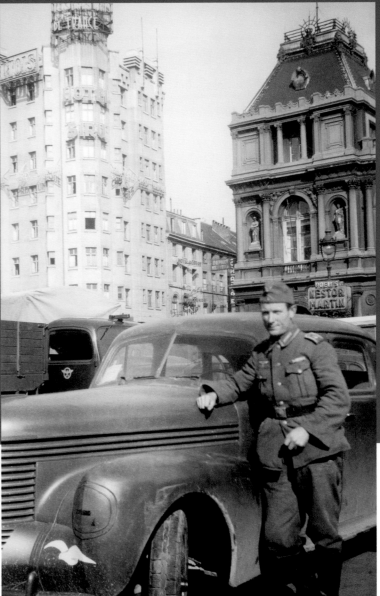

Ci-dessus: Sur le côté droit de la place Rogier, l'hôtellerie n'est pas en reste. Quatre établissements s'y disputent le trottoir, seuls trois sont ici visibles, le Cosmopolite qui se dresse derrière le side-car, le Pol et enfin le Royal qui termine l'espace pour aboutir à la rue des Croisades.

Above: On the right side of Place Rogier, the hotel industry is not to be outdone. Four establishments compete for the sidewalk there - only three are visible in the photo - the Cosmopolitan which rises behind the sidecar, the Pol, and finally the Royal which is at the corner with the rue des Croisades.

Occupation

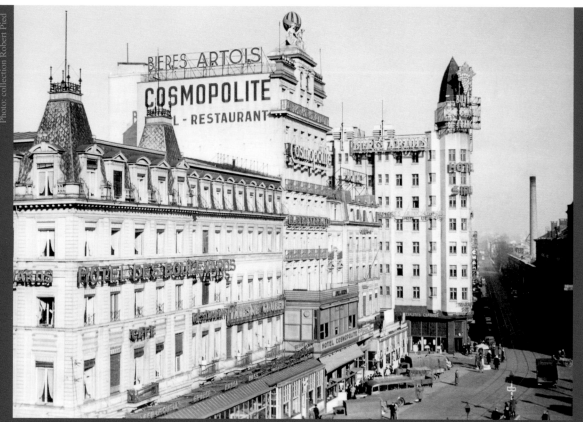

Gauche: Belle vue en enfilade des hôtels implantés coté gauche de la place Rogier (à la droite de la sortie de la gare) et du départ de la rue du Progrès.

Left: Beautiful view of the row of hotels on the left side of Place Rogier (to the right of the station exit) and of the start of Rue du Progrès.

Ci-dessous: Face à la Gare du Nord, l'imposant bâtiment du Bon Marché ne peut s'ignorer sur le boulevard du Jardin Botanique.

Below: Opposite Gare du Nord, the imposing Bon Marché building is apparent on the Boulevard du Jardin Botanique.

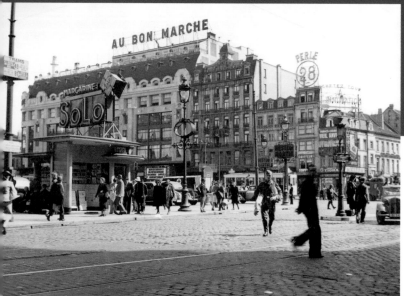

Photo: collection Robert Pied

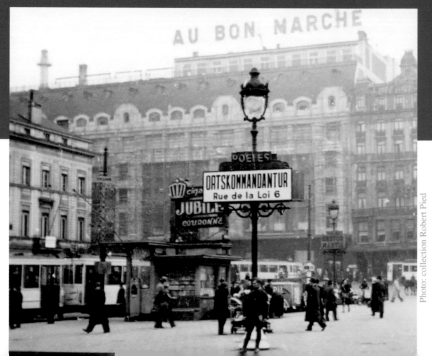

140

Chaque jour la place Rogier est envahie de soldats de toutes armes. La proximité de la gare du Nord, des grands magasins, des hôtels et bâtiments réquisitionnés n'y sont pas étrangers.

Every day Place Rogier is invaded by soldiers of all arms. The proximity of the Gare du Nord, department stores, hotels and requisitioned buildings are a big reason for their presence.

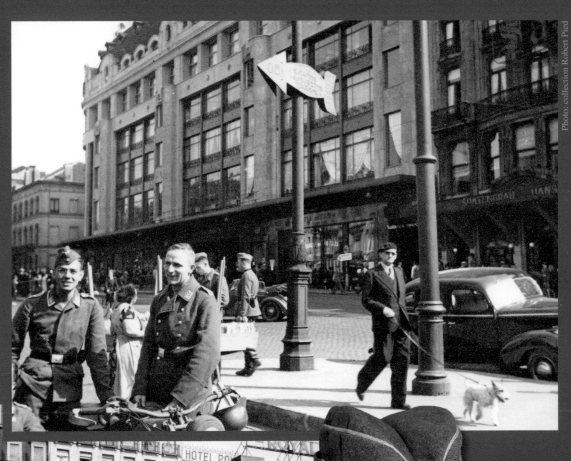

Photo: collection Robert Pied

Photo: collection Robert Pied

CRP Archives

Ci-dessus: Feldmütze de l'infanterie modifié pour officier.

Above: An infantry Feldmütze, that has been modified for officers.

Occupation

Droite: Une des premières ordonnances de l'occupant publiée dans les trois langues nationales.

Left: One of the first public orders of the occupants, published in the three national languages.

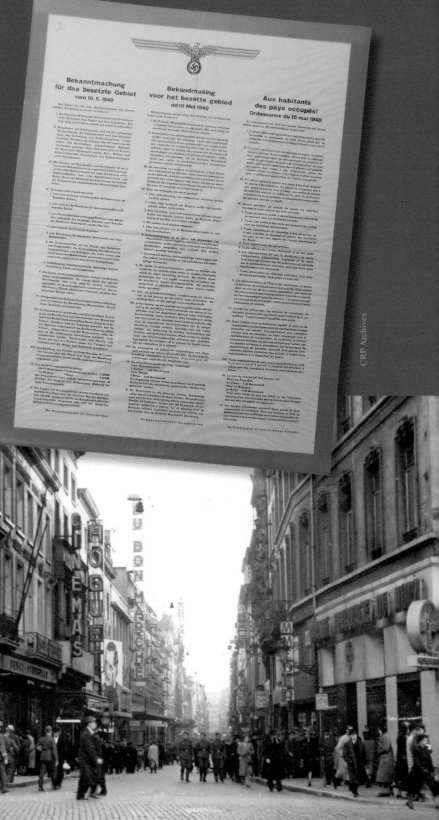

Ci-dessus: Plaque minéralogique émaillée de véhicule automobile belge.

Above: Enamelled number plate of a Belgian motor vehicle.

Droite: Malgré les évènements, la vie reprend le dessus rue Neuve. La population devra s'habituer à la présence de ces indésirables.

Right: Despite the events, life returns on the Rue Neuve. The population will have to get used to the presence of these undesirables.

Photo: collection Robert Pied

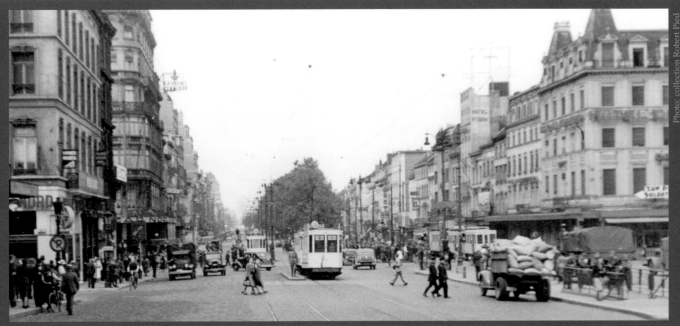

Photo: collection Robert Pied

Ci-dessus: Vue décalée depuis la place Rogier, en direction des boulevards d'Anvers et Baudouin, juste avant l'entrée du boulevard Adolph Max (à gauche).

Above: A side view from Place Rogier, towards the boulevards d'Anvers and Baudouin, just before the entrance to the Boulevard Adolph Max (on the left).

Gauche: En 1940, dès la fin de la campagne des dix-huit jours, beaucoup de curieux s'enquièrent de la moindre nouvelle, inquiets et curieux se côtoient sur les trottoirs. La place Rogier voit converger maints retours d'exodes et militaires belges ou allemands sans que cela ne pose de questions. Tous s'y croisent, militaires et civils en quête d'une information utile.

Left: In 1940, by the end of the eighteen-day campaign, many people were curious and inquired about the slightest news, worried rubbing shoulders on the sidewalks. The Place Rogier sees many Belgian soldiers returning and converging with German soldiers without anyone talking or asking questions. All meet there, soldiers and civilians hoping for useful information.

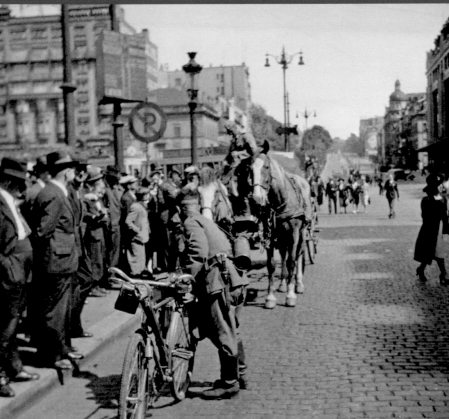

Photo: collection Robert Pied

143

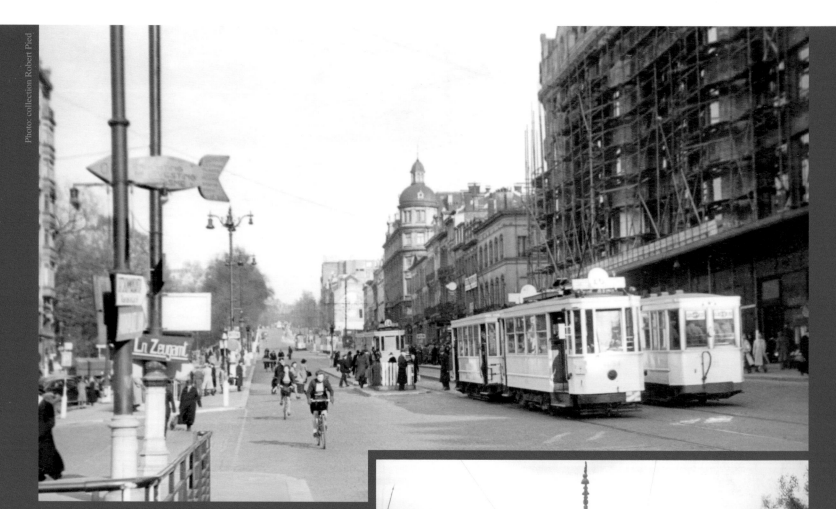

Photo: collection Robert Pied

Photo: collection Robert Pied

Ci-dessus: Juste devant le Bon Marché, le boulevard du Jardin Botanique s'élance vers le haut de la ville. En 1941, les militaires allemands y sont moins visibles, bien que toujours présents en tous lieux.

Above: Just in front of the Bon Marché, the Boulevard du Jardin Botanique stretches towards the top of the city. In 1941, the German soldiers were less visible, although they were still present everywhere.

Droite: Vue dans le sens opposé vers le centre ville. Remarquons les beaux poteaux de caténaires du tram.

Right: View in the opposite direction towards the city center. Note the beautiful catenary poles for the trams.

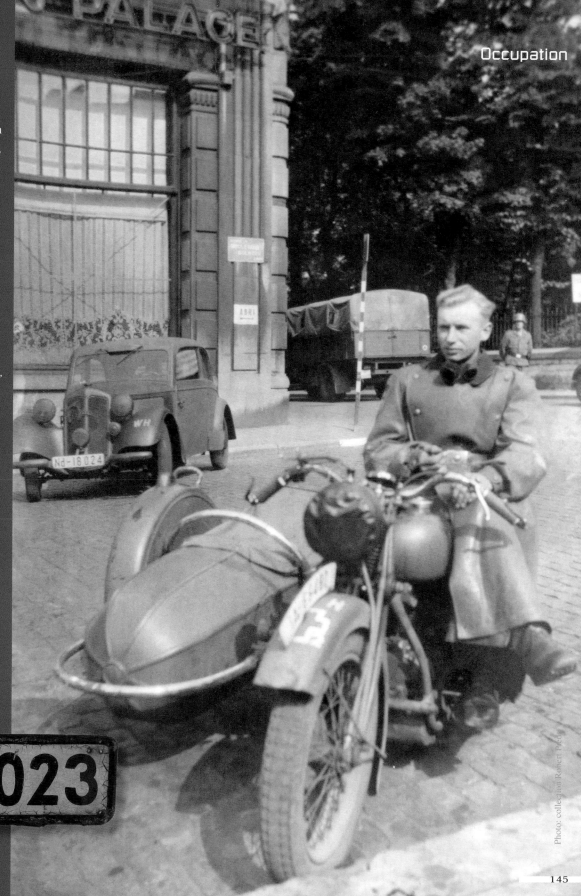

Droite: Au coin de la rue Gineste et de l'avenue du Boulevard (en avant du parc du Jardin Botanique), un motard allemand patiente, assis sur sa NSU 501 TS, attelée à un side typique Steib. En retrait, une DKW F7 de la Wehrmacht, immatriculée en Autriche (région de Niederdonau - Nd), en fait autant, devant un panneau signalant la direction d'un abri anti-aérien.

Right: At the corner of the Rue Gineste and Avenue du Boulevard (in front of the Parc du Jardin Botanique), a patient German biker, seated on his NSU 501 TS, harnessed to a typical Steib sidecar. In the background, a Wehrmacht DKW F7, registered in Austria (Niederdonau region - Nd), does the same, in front of a sign indicating the direction of an air raid shelter.

Ci-dessous: Plaque de véhicule de la Wehrmacht.

Below: Licence plate of a vehicle of the Wehrmacht.

WH-661023

CRP Archives

Photo: collection Robert Pied

Droite: Un motard allemand, penché à l'entrée du Jardin Botanique (rue Royale), contemple l'Orangerie et sa rotonde centrale.

Right: A German biker, leaning over the entrance to the Botanical Garden (rue Royale), contemplates the Orangery and its central rotunda.

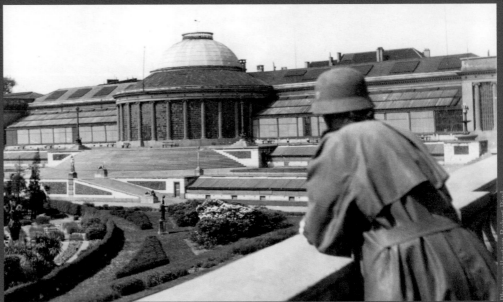

Photo: collection Robert Pied

Gauche: Ces visiteurs du moment font une halte le long du Jardin Botanique. La vue arrière dévoile une partie de la rue Royale, avec la nouvelle extension de façade de l'église du Gesù (voir également page 220) dont le style Art déco dénote avec le quartier.

Left: These casual visitors also make a stop along the Botanical Garden. The rear view reveals part of the Rue Royale, with the new facade extension of the Gesù church (see also page 220) whose Art Deco style reflects the neighborhood.

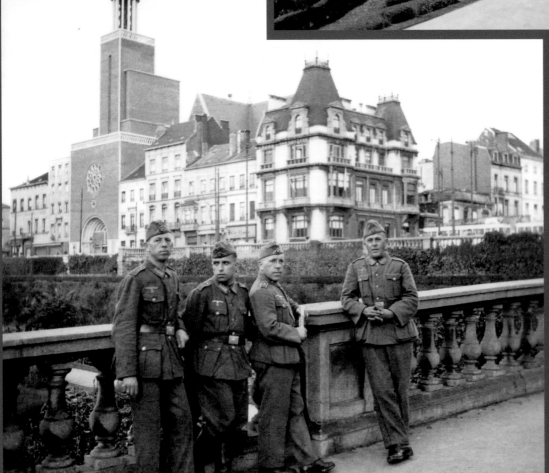

Photo: collection Robert Pied

Droite: Cliché souvenir dans le parc du Jardin Botanique, un Oberschütze vient d'enfourcher le lion en bronze du sculpteur Samuel Charles.

Right: Souvenir photo in the park of the Botanical Garden, an Oberschütze has just straddled the bronze lion by sculptor Samuel Charles.

Ci-dessous: Un grand nombre d'administratifs de la Luftwaffe travaillent dans des bureaux du centre ville. Ces deux sous-officiers, qui empruntent le boulevard du Jardin Botanique, s'y arrêtent pour la photo.

Below: Many Luftwaffe administrators work in downtown offices. These two non-commissioned officers, who take the Boulevard du Jardin Botanique, stop there for the photo.

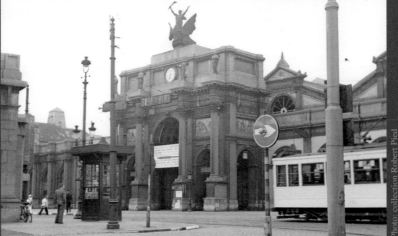

Le très beau bâtiment de la gare du Midi verra défiler, dans un premier temps le retour du front de très nombreux militaires belges. Prisonniers pour l'essentiel, ils rejoindront à pied et en colonne la gare du Nord afin d'être acheminés vers les Stalags et Offlags en Allemagne. Ensuite, le trafic ordinaire se rétablira nottement au profit des retours d'exode de civils et des permissionnaires allemands casernés à la côte.

Above: The beautiful building of the Gare du Midi will see the return of a large number of Belgian soldiers from the front. For the most part prisoners, they will march on foot and in column towards the Gare du Nord in order to be transported to the Stalags and Offlags in Germany. After, ordinary traffic will be re-established mostly in favor of the exodus of civilians and German on leave from the coast.

147

Occupation

Droite: Visite d'un jour pour ce groupe devant la succession des colonnades et arcades de la façade principale de la gare du midi.

Right: Visit for a day for this group in front of the collums and arcades of the main facade of the Gare du Midi.

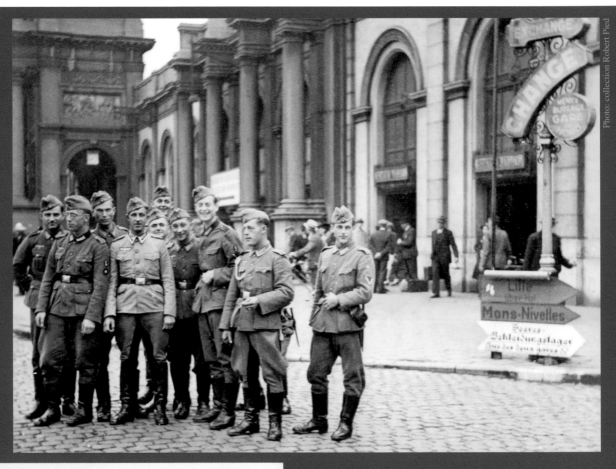

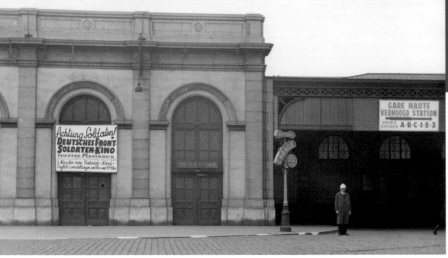

Gauche: Les premières indications au profit des troupes d'occupation s'affichent en tous lieux, ici à l'extrémité droite de la gare du Midi, rue d'Argonne (face à la place de la Constitution).

Left: The first indications in favor of the occupation troops are displayed everywhere, here at the right end of the Midi station, rue d'Argonne (opposite the Place de la Constitution).

Droite: Place de la Constitution, la concentration de véhicules allemands devant la gare du Midi est notablement moins importante. Quelques immeubles du boulevard Jamar se détachent à l'arrière plan.

Right: Place de la Constitution and the concentration of German vehicles in front of the Midi station is notably less important. A few buildings on the Boulevard Jamar stand out in the background.

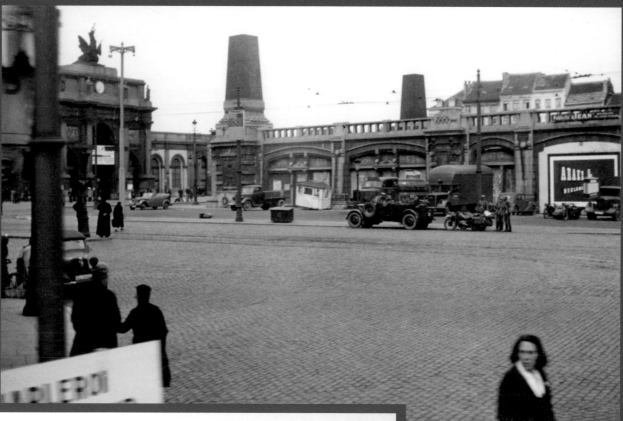

Photo: collection Robert Pied

Photo: collection Robert Pied

Gauche: Le côté opposé de la place de la Constitution. Vue prise du dessus de la gare du Midi en direction de l'imposant Palais de Justice. Le coin gauche de l'hôtel de l'Espérance, avenue Fonsny, apparaît timidement à la limite droite de la photo.

Left: The opposite side of Constitution Square. This photo was taken from above the Gare du Midi towards the imposing Palais de Justice. The left corner of the Hôtel de l'Esperance, Avenue Fonsny, is just visible at the right in the photo.

Occupation

Droite: Place de la Constitution, quelques évacués reviennent d'exode durant l'été 1940. Les bagages encombrants, arrimés tant bien que mal sur le toit, semblent avoir tenu le voyage. Un retour souvent semé d'embuches, qui réserva encore bien des surprises à l'entrée au foyer. Quelques fois cambriolé, voire approprié par l'armée allemande.

Right: Constitution Square, a few evacuees returned after having fled in the summer of 1940. The bulky luggage, which was somehow stowed on the roof, seemed to have held up the trip. A return often strewn with pitfalls, which still had many surprises in store before entering the home. Sometimes their homes were burgled, or even appropriated by the German army.

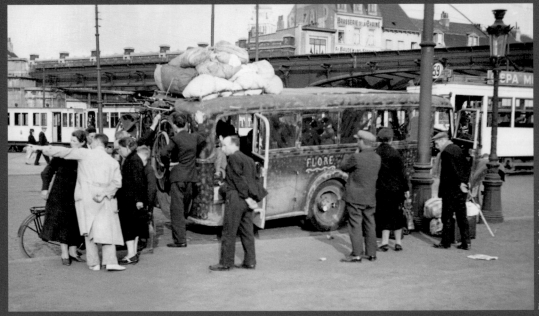

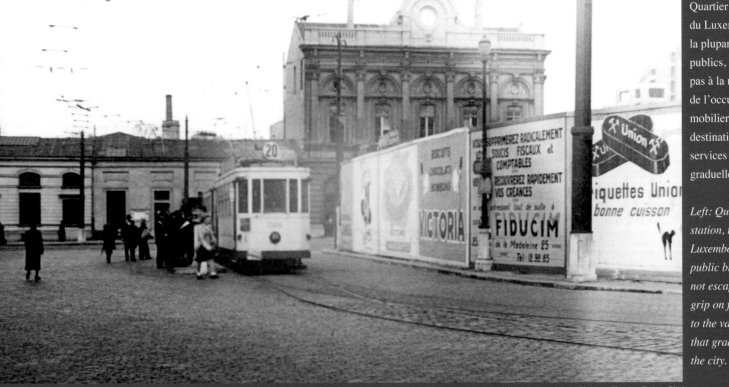

Gauche: La gare du Quartier Léopold, place du Luxembourg. Comme la plupart des édifices publics, il n'échappa pas à la main mise de l'occupant sur son mobilier, détourné à destination des différents services qui s'installent graduellement en ville.

Left: Quartier Léopold station, the Place du Luxembourg. Like most public buildings, it did not escape the occupier's grip on furniture, diverted to the various services that gradually settled in the city.

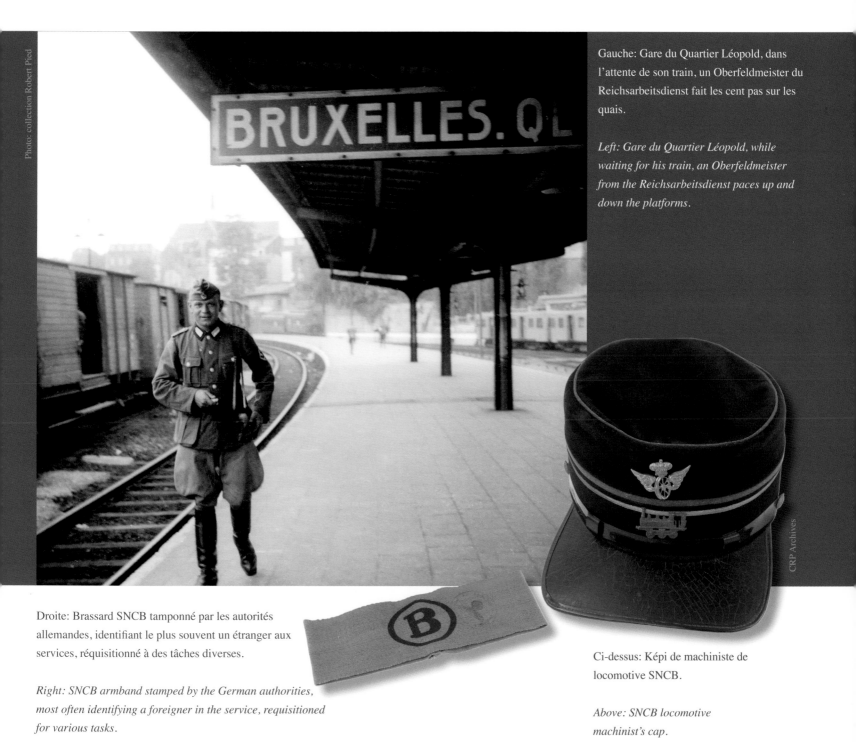

Photo: collection Robert Pied

CRP Archives

Gauche: Gare du Quartier Léopold, dans l'attente de son train, un Oberfeldmeister du Reichsarbeitsdienst fait les cent pas sur les quais.

Left: Gare du Quartier Léopold, while waiting for his train, an Oberfeldmeister from the Reichsarbeitsdienst paces up and down the platforms.

Droite: Brassard SNCB tamponné par les autorités allemandes, identifiant le plus souvent un étranger aux services, réquisitionné à des tâches diverses.

Right: SNCB armband stamped by the German authorities, most often identifying a foreigner in the service, requisitioned for various tasks.

Ci-dessus: Képi de machiniste de locomotive SNCB.

Above: SNCB locomotive machinist's cap.

Occupation

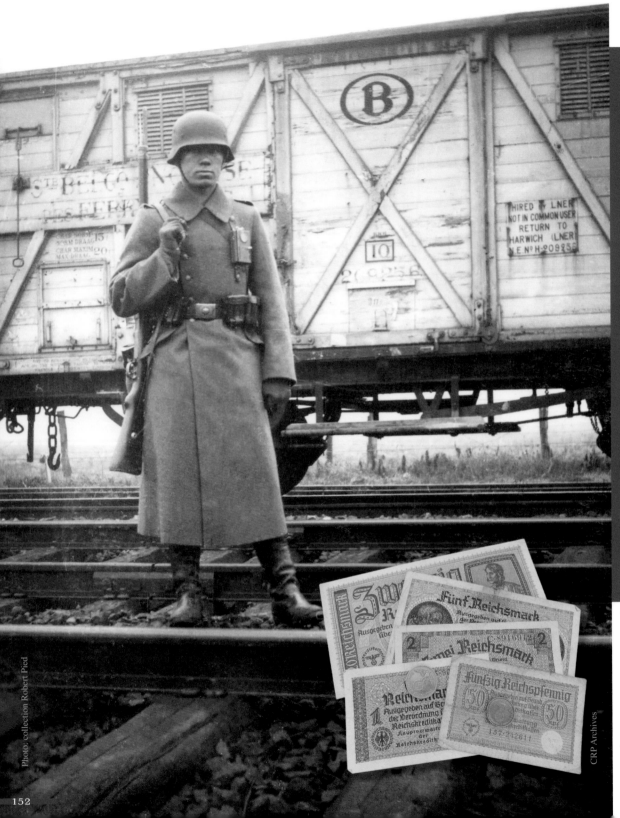

Gauche: Lorsqu'un transport de marchandise d'intérêt particulier pour l'occupant séjourne en gare, une garde renforcée du convoi est immédiatement dépêchée sur place.

La SNCB se soumettra à l'autorité allemande, mais bon nombre de ses membres entrera néanmoins dans la Résistance active ou passive en sabotant ce qui le pouvait, le payant parfois de leur vie.

Left: When a transport of goods of particular interest to the occupant stayed at the station, an armed guard was immediately dispatched to the site of the convoy.
The SNCB will submit to German authority, but many members will nonetheless enter the Resistance actively or passively by sabotaging whatever they could, sometimes paying for it with their lives.

Gauche: Dès juin 1940, la Trésorerie du Reich met en circulation une monnaie d'occupation qui, comme les coupures en francs belges, doit être acceptée par les commerçants.

Left: As of June 1940, the Reich's Treasury puts occupation money in circulation, which, like the Belgian franks, have to be accepted by the shop owners.

Photo: collection Robert Pied

CRP Archives

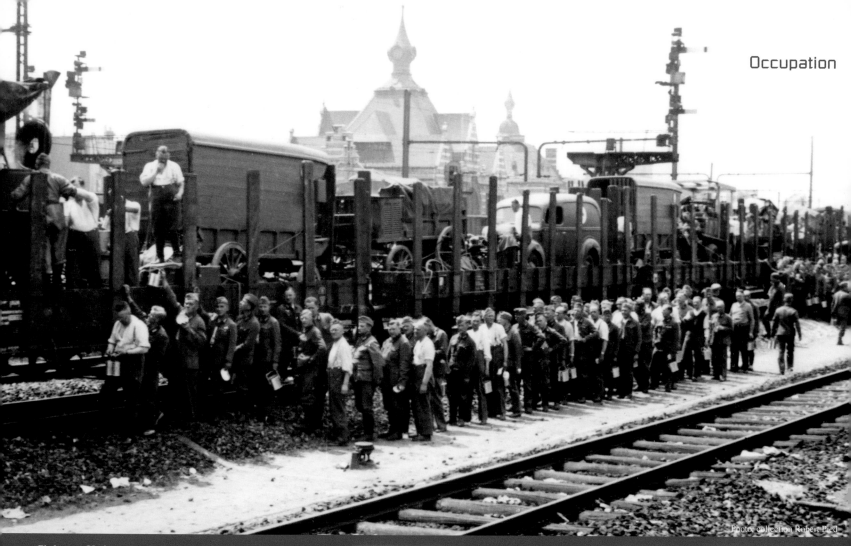

Photo: collection Robert Pied

Ci-dessus: Un important convoi de véhicules et de troupes allemands fait halte en gare de Schaerbeek durant le mois de juillet 1940. Les soldats descendus des wagons patientent pour la distribution du repas chaud cuisiné dans une popote arrimée sur un des plateaux du train.

Above: A large convoy of German vehicles and troops stopped at Schaerbeek station during July 1940. The soldiers got out of the wagons, wait for the distribution of a hot meal cooked in a cooking pot stowed on one of the trays of the train.

Droite: Grande agitation et circulation devant la Bourse, boulevard Anspach.

Right: Great commotion and traffic in front of the Stock Exchange at the Boulevard Anspach.

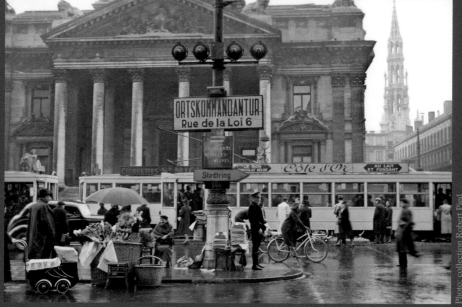

Photo: collection Robert Pied

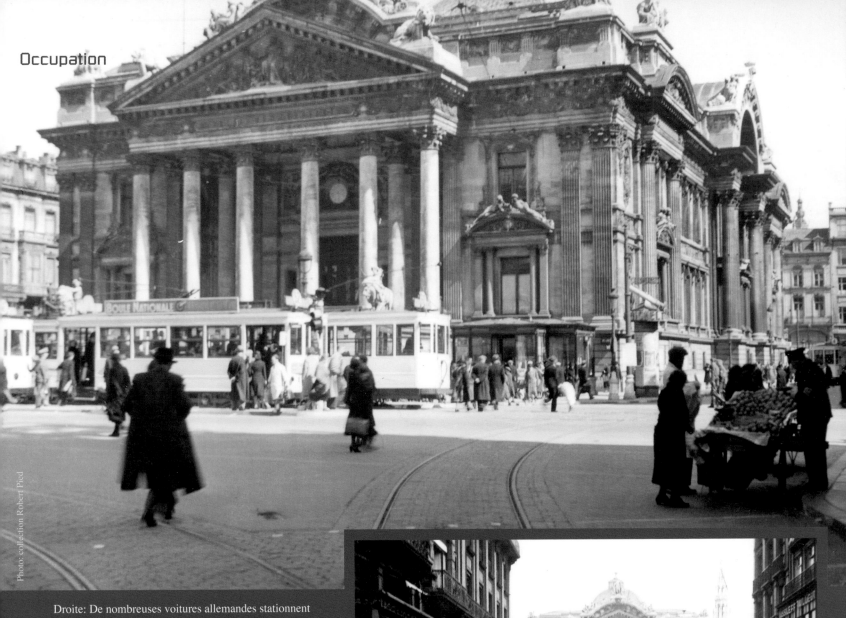

Droite: De nombreuses voitures allemandes stationnent près de la place de la Bourse, là où se situent notamment les bureaux de la Transportkommandantur Brüssel Abt.III, à l'hôtel Central. Le premier véhicule à gauche est attribué à la Kompanie 222 de la Reichsbahn.

Right: Many German cars are parked near the Place de la Bourse, where the offices of the Transportkommandantur Brüssel Abt.III are located, at the Hotel Central. The first vehicle on the left is assigned to Kompanie 222 of the Reichsbahn.

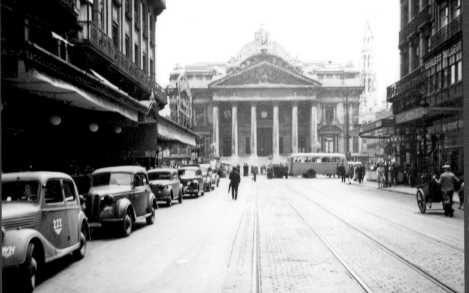

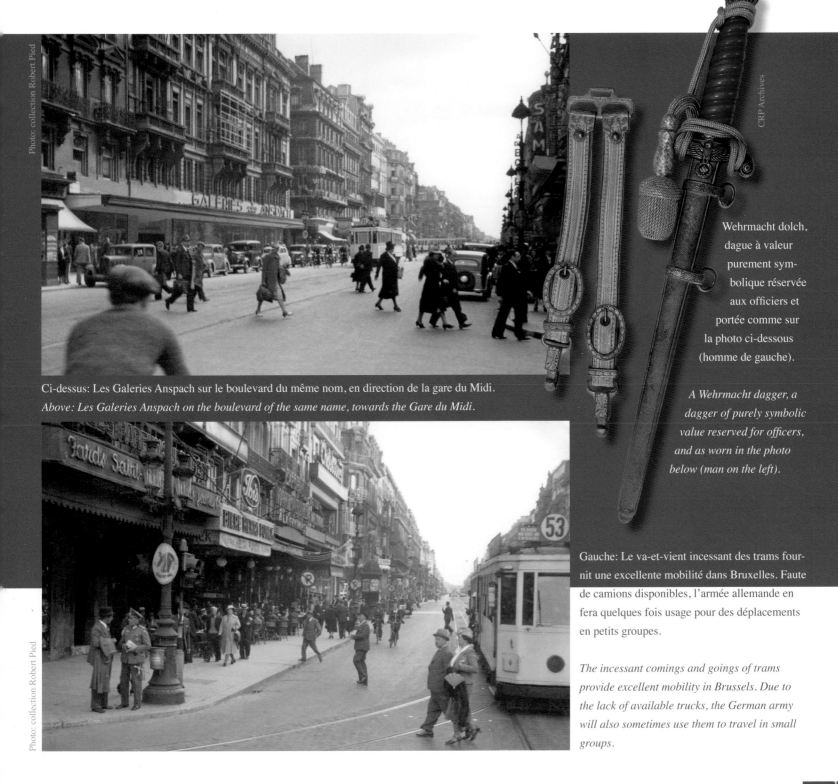

Photo: collection Robert Pied

CRP Archives

Ci-dessus: Les Galeries Anspach sur le boulevard du même nom, en direction de la gare du Midi.
Above: Les Galeries Anspach on the boulevard of the same name, towards the Gare du Midi.

Wehrmacht dolch, dague à valeur purement symbolique réservée aux officiers et portée comme sur la photo ci-dessous (homme de gauche).

A Wehrmacht dagger, a dagger of purely symbolic value reserved for officers, and as worn in the photo below (man on the left).

Photo: collection Robert Pied

Gauche: Le va-et-vient incessant des trams fournit une excellente mobilité dans Bruxelles. Faute de camions disponibles, l'armée allemande en fera quelques fois usage pour des déplacements en petits groupes.

The incessant comings and goings of trams provide excellent mobility in Brussels. Due to the lack of available trucks, the German army will also sometimes use them to travel in small groups.

Occupation

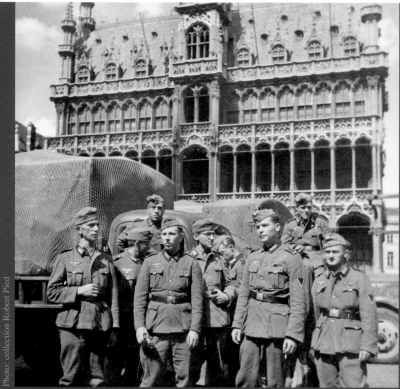

Photo: collection Robert Pied

Gauche: La Grand-Place, le choeur de ville, l'endroit sans conteste le plus visité par les troupes d'occupation. Comment ne pas tomber sous le charme d'un ensemble monumental aussi exceptionnel.
Son espace central est fréquemment embouteillé par une multitude de véhicules militaires de tous gabarits.

Left: The Brussels Grand-Place, the heart of the city, undoubtedly the most visited place by the occupation troops. How not to be under the spell of such an exceptional monumental complex.
Its central space is frequently congested by a multitude of military vehicles of all sizes.

Photo: collection Robert Pied

Droite: Ces camions d'une unité médicale de la Wehrmacht laissent à penser que des blessés convalescents profitent d'une sortie de quelques heures.

Right: These trucks from a Wehrmacht medical unit suggest that recovering wounded soldiers are having an outing of a few hours.

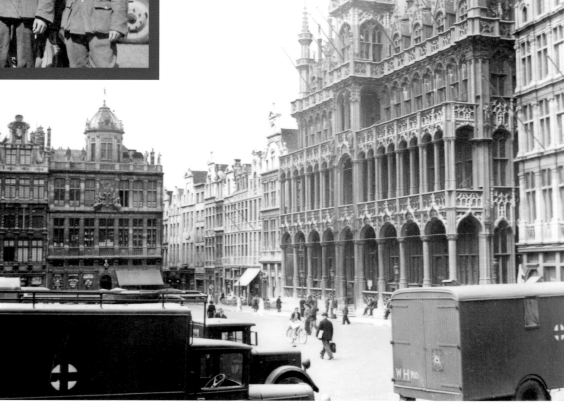

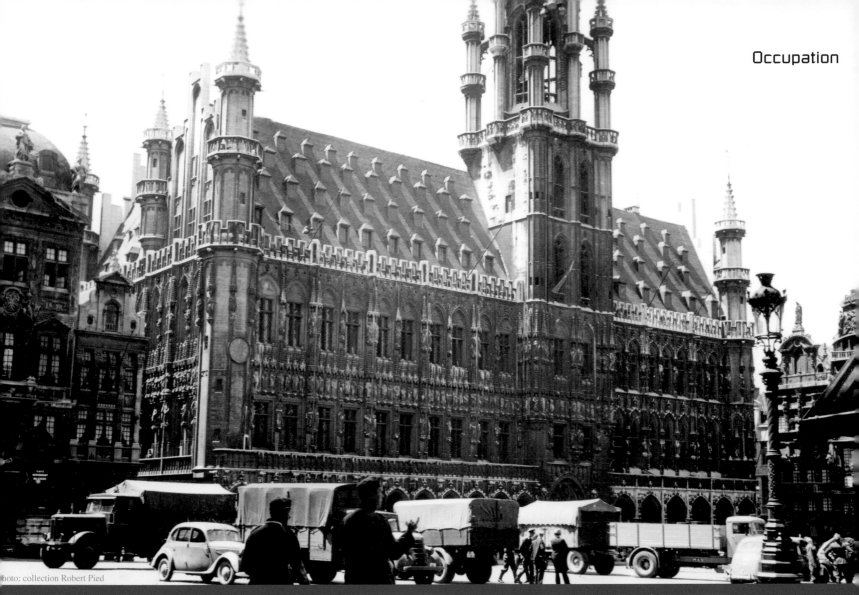

Photo: collection Robert Pied

La Grand-Place de Bruxelles rassemble, au fil de l'occupation, bon nombre de manifestations d'ordre politique. Quotidiennement, l'espace y est animé par un concert du Musikkorps OFK 672 de la Kommandantur, interprétant principalement de la musique martiale. Les musiciens logent au n°129 de la rue de Livourne et au n°7 de la rue Blanche à Ixelles.

The Grand-Place in Brussels brought together a number of political demonstrations over the course of the occupation. Daily, the space is brought to life by a concert by the Kommandantur's Musikkorps OFK 672, performing mainly martial music. The musicians stay at n°129 Rue de Livourne, and n°7 Rue Blanche in Ixelles.

Photo: collection Robert Pied

Théâtre Royal de la Monnaie. Quelques maigres curieux assistent à ces démonstrations que le groupe musical militaire déplace de points en points emblématiques au centre de la capitale. Une manière pour l'occupant d'affirmer encore un peu plus sa possession des lieux.

Theater Royal de la Monnaie. A few curious people attend these demonstrations that the military musical group moves from one emblematic point to another in the center of the capital. A way for the occupier to assert even more his possession of the the city and its buildings.

Photo: collection Robert Pied

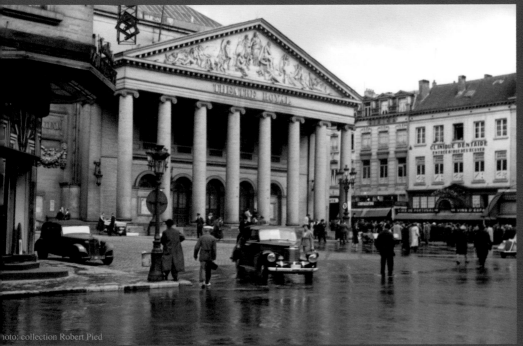

Ci-dessous: Le coin des rues de l'Etuve et du Chêne désemplit rarement. Le Manneken Pis, symbole de l'esprit humoristique (la Zwanze) et d'indépendance des Bruxellois attire ces groupes de soldats de la Luftwaffe. Les petits magasins périphériques aux noms disparus aujourd'hui ne manquent pas d'appâter les militaires en quête de souvenirs pour leur retour au pays (Au bazar de Manneken Pis, Au Vrai Manneken Pis, Historique de Manneken Pis).

Below: The corner of the Rue de l'Etuve and Rue du Chêne are rarely empty. Manneken Pis, symbol of the humoristic spirit (the Zwanze) and the independence of the people of Brussels attracts these groups of Luftwaffe soldiers. The small peripheral stores with names that have disappeared since then do not fail to attract soldiers in search of souvenirs for their return to the country (Au bazar de Manneken Pis, Au Vrai Manneken Pis, Histoire de Manneken Pis).

Photo: collection Robert Pied

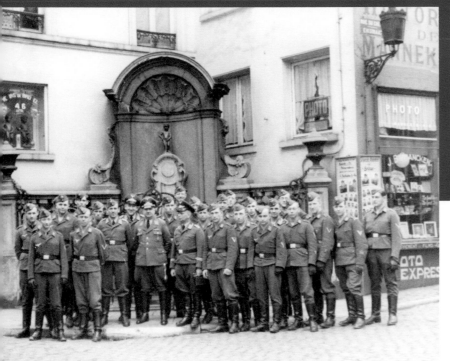

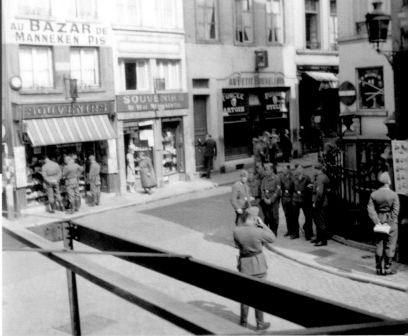

Photo: collection Robert Pied

Photo: collection Robert Pied

159

Photo: collection Robert Pied

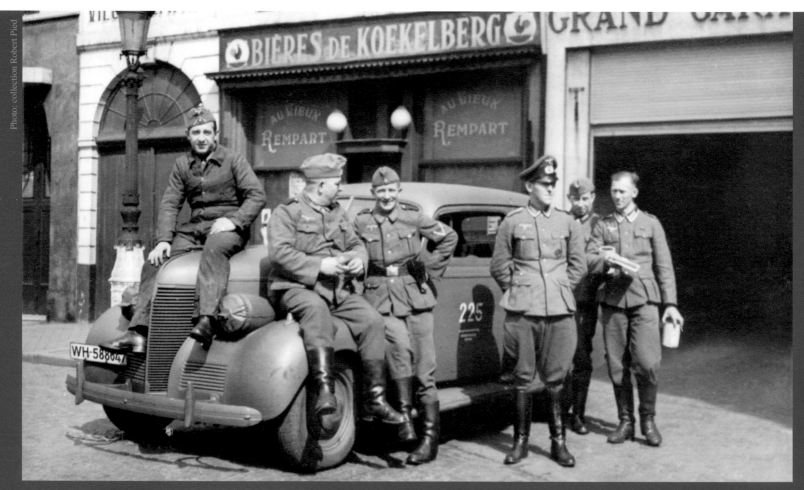

Photo: collection Robert Pied

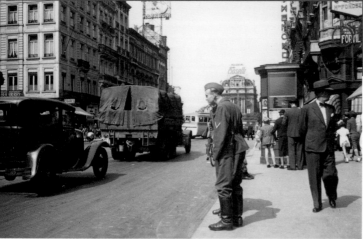

Ci-dessus: Dans le centre ville, un groupe de soldats se positionne pour un cliché souvenir, devant une Chevrolet Master de la Kompanie 225 de la Reichsbahn. Il n'est pas exclu que le petit rassemblement finisse au café Au Vieux Rempart juste derrière.

Above: In the city center, a group of soldiers positions itself for a souvenir photo, in front of a Chevrolet Master of the Kompanie 225 of the Reichsbahn. It is not excluded that the small gathering will end at the café, Au Vieux Rempart just behind.

Gauche: Boulevard Anspach en direction de la place de Brouckère, où l'on distingue en enfilade la belle façade de l'hôtel Continental.

Left: Boulevard Anspach towards the Place de Brouckère, where you can see the beautiful facade of the Hotel Continental.

Droite: En juin 1940, devant le cinéma Eldorado de la place de Brouckère, ces soldats semblent aux anges. Le policier bruxellois, bien moins. La sympathie et l'euphorie des conquérants se transformera petit à petit en un sans-gêne et une arrogance bien plus marquée.

Right: In June 1940, in front of the Eldorado cinema at the Place de Brouckère, these soldiers seemed over the moon. The Brussels police officer, much less. The sympathy and euphoria of the conquerors will gradually turn into a selflessness and a much more marked arrogance.

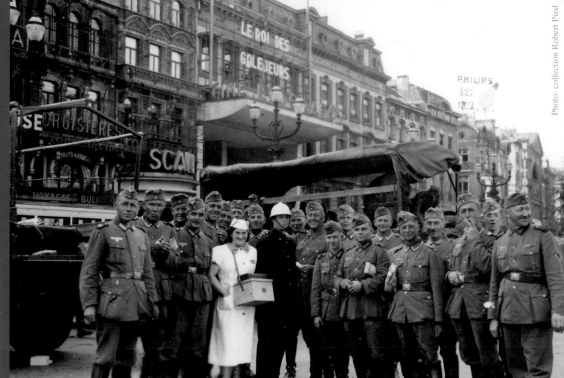

Photo: collection Robert Pied

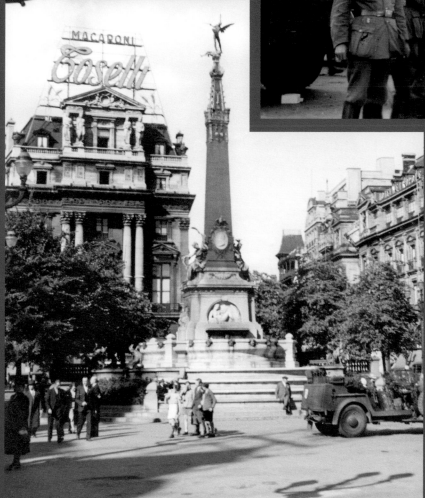

Photo: collection Robert Pied

Gauche: L'élégante fontaine Anspach de la place de Brouckère s'inscrit parmi les points de rendez-vous les plus fréquents, tant pour la population que l'occupant. Elle sera démontée en 1973 puis déplacée en un autre lieu.

Left: The elegant Anspach fountain on the Place de Brouckère is one of the most frequent meeting points, both for the population and the occupant. It will be dismantled in 1973, then moved to another location.

Occupation

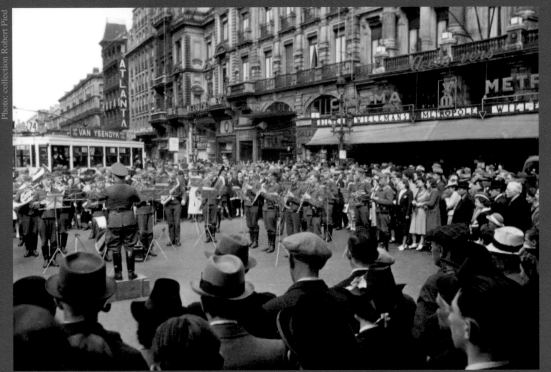

Photo: collection Robert Pied

Cette fois, c'est la Luftwaffe qui dépêche une clique devant l'hôtel Métropole, à la place de Brouckère. L'audience est plus marquée, il semble que la musique soit plus audible pour les oreilles citadines. Les marches militaires tonitruantes ne font pas vraiment recette. La fréquence de ces démonstrations se rythme au gré des beaux jours.

This time, it is the Luftwaffe which sends an orchestra in front of the Hotel Métropole, at the Place de Brouckère. The audience is more pronounced, it seems that the music is more audible to city ears. The thunderous military marches are not really successful. The frequency of these demonstrations changes according to the beautiful days.

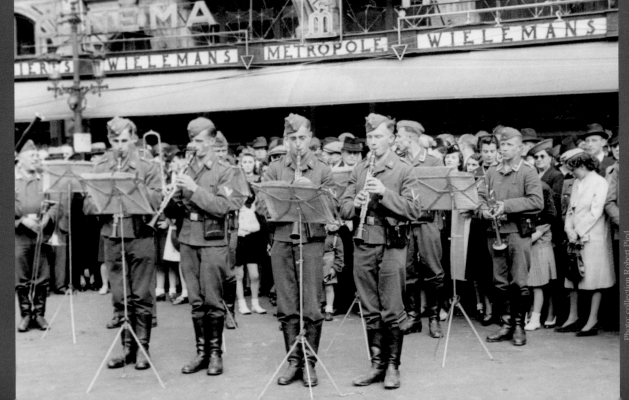

Photo: collection Robert Pied

Ci-dessous: Trois marins de la Kriegs-marine flânent dans le Parc de Bruxelles et font halte devant le Palais des Nations.

Below: Three sailors from the Kriegs-marine stroll in the Parc of Bruxelles, and stop in front of the Palais des Nations.

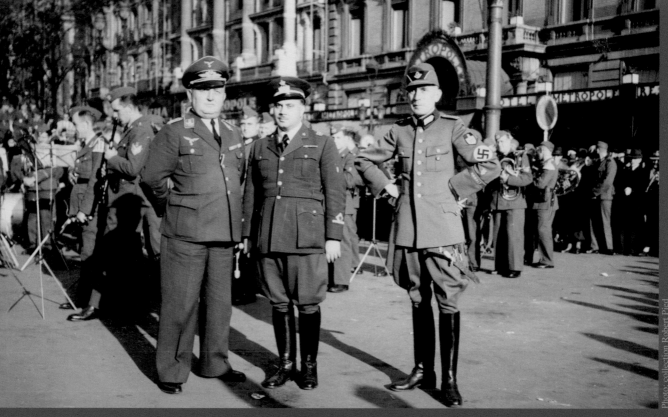

Photo: collection Robert Pied

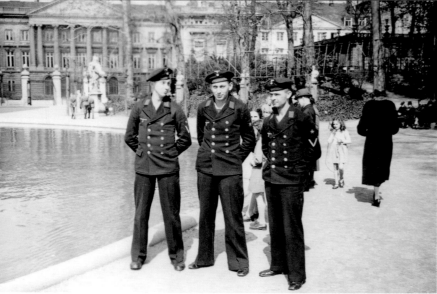

Photo: collection Robert Pied

Ci-dessus: Un rassemblement déjà rencontré page 126, durant l'automne 1940, Luftwaffe, Corpo Aereo Italiano (CAI) et Reichsarbeitsdienst (RAD). Ces trois officiers liés par leurs activités sur l'aérodrome de Melsbroek, sont descendus au centre ville pour écouter la clique dépêchée place de Brouckère (de gauche à droite, Verwaltungsoberinspektor Luftwaffe, Sottotenente CAI et Oberstfeldmeister RAD - ce dernier porte la bande de bras commémorative "Anhalt", premier Land à avoir introduit le RAD).

Above: A group already encountered on page 126, in the fall of 1940, Luftwaffe, Corpo Aereo Italiano (CAI), and Reichs-arbeitsdienst (RAD). These three officers linked by their activities at Melsbroek airfield came down to the city center to listen to the music at the Place de Brouckère (from left to right, Verwaltungsoberinspektor Luftwaffe, Sottotenente CAI, and Oberstfeldmeister RAD - the latter wears the commemorative arm band "Anhalt", the first Land to have introduced the RAD).

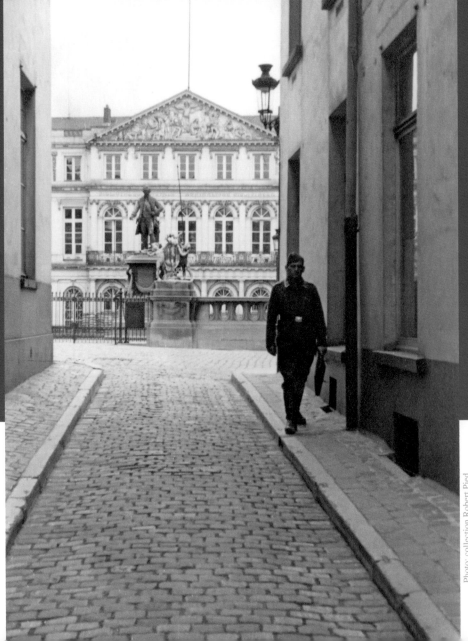

Gauche: Avec la guerre, puis l'occupation, les travaux de la jonction ferroviaire repris en 1936 entre les gares du Nord et du Midi sont à l'arrêt. Pour cheminer du Mont des Arts en direction de la Grand Place, une passerelle en bois enjambe le chantier temporairement abandonné.

Photo: collection Robert Pied

Above: With the war and then the occupation, work on the railway junction, resumed in 1936 between the Gare du Nord and Gare du Midi, came to a standstill. To walk from the Mont des Arts towards the Grand Place, a wooden footbridge is constructed over the temporarily abandoned site.

Droite: Place du Musée, le palais Charles de Lorraine (voir page 8) est toujours partiellement protégé de sacs de sables au bas des portes. Derrière le soldat allemand, le monument de Charles de Lorraine remplit l'espace central de la place.

Right: Place du Musée, the Charles de Lorraine palace (see page 8) is still partially protected by sandbags at the bottom of the doors. Behind the German soldier, the monument of Charles of Lorraine fills the central space of the square.

Photo: collection Robert Pied

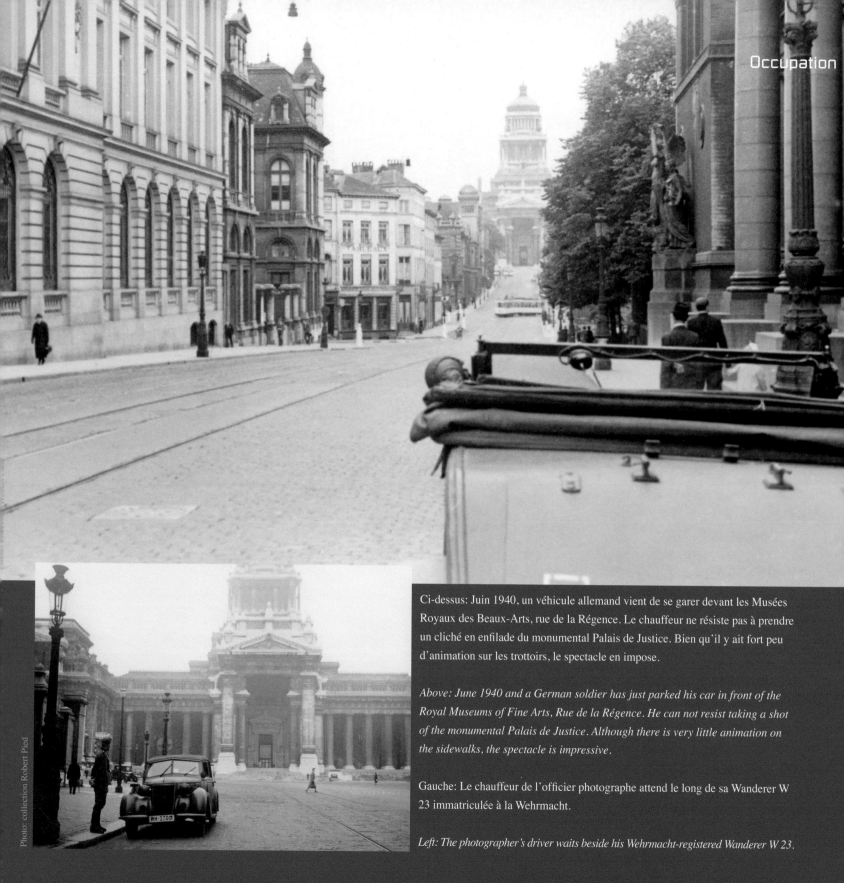

Photo: collection Robert Pied

Ci-dessus: Juin 1940, un véhicule allemand vient de se garer devant les Musées Royaux des Beaux-Arts, rue de la Régence. Le chauffeur ne résiste pas à prendre un cliché en enfilade du monumental Palais de Justice. Bien qu'il y ait fort peu d'animation sur les trottoirs, le spectacle en impose.

Above: June 1940 and a German soldier has just parked his car in front of the Royal Museums of Fine Arts, Rue de la Régence. He can not resist taking a shot of the monumental Palais de Justice. Although there is very little animation on the sidewalks, the spectacle is impressive.

Gauche: Le chauffeur de l'officier photographe attend le long de sa Wanderer W 23 immatriculée à la Wehrmacht.

Left: The photographer's driver waits beside his Wehrmacht-registered Wanderer W 23.

Photo: collection Robert Pied

Gauche: Gros plan sur trois chauffeurs de la Luftwaffe en avant du péristyle droit de l'entrée principale du Palais de Justice.

Left: Close-up of three Luftwaffe drivers in front of the right peristyle of the main entrance to the Palais de Justice.

Droite: Penchés sur les balustres en pierre de l'extrémité de la place Poelaert, surplombant la rue des Minimes, deux troupiers contemplent la remarquable vue qui s'étend sur la ville. Le clocher-porche de l'église Notre-Dame de la Chapelle émerge du magnifique panorama.

Right: Leaning over the stone balusters at the end of Place Poelaert, overlooking Rue des Minimes, two troopers contemplate the remarkable view that stretches out over the city. The bell tower of the Notre-Dame de la Chapelle church emerges from the impressive view.

Photo: collection Robert Pied

Place Poelaert, comment ne pas admirer le spectaculaire monument à la gloire de l'infanterie belge et de ses milliers de soldats tombés durant la première guerre. Le véhicule de l'occupant qui attend sur la droite n'est autre qu'une Opel Kadett K 38.

Place Poelaert and how can you not admire the spectacular monument to the glory of the Belgian infantry and its thousands of soldiers who fell in the 4 years of the First World War.
The occupant's vehicle waiting on the right is non other than an Opel Kadett K 38.

Photo: collection Robert Pied

167

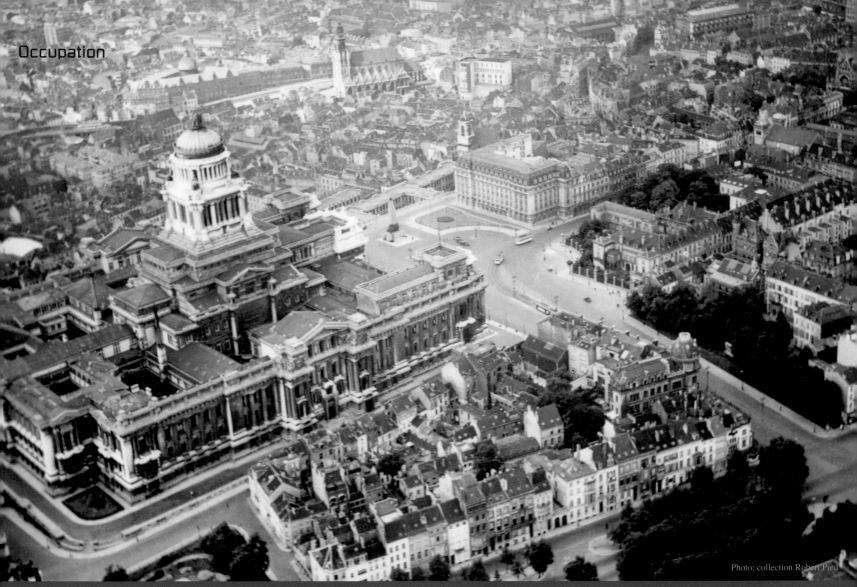

Photo: collection Robert Pied

Photo: collection Robert Pied

Ci-dessus: Très belle vue d'ensemble saisie à partir d'un Fieseler Storch de la Luftwaffe, au dessus du Palais de Justice de Bruxelles.

Above: Very nice aerial view taken from a Luftwaffe Fieseler Storch, above the Palais de Justice in Brussels.

Gauche: Porte de Namur, plusieurs panneaux indicateurs allemands placés devant la fontaine de Brouckère indiquent notamment les directions des Oberfeldkommandantur, Stadtkommandantur et Orts-kommandantur.

Left: Porte de Namur, several German signs placed in front of the Brouckère fountain, indicate in particular the directions of Oberfeld-kommandantur, Stadtkommandantur, and Ortskommandantur.

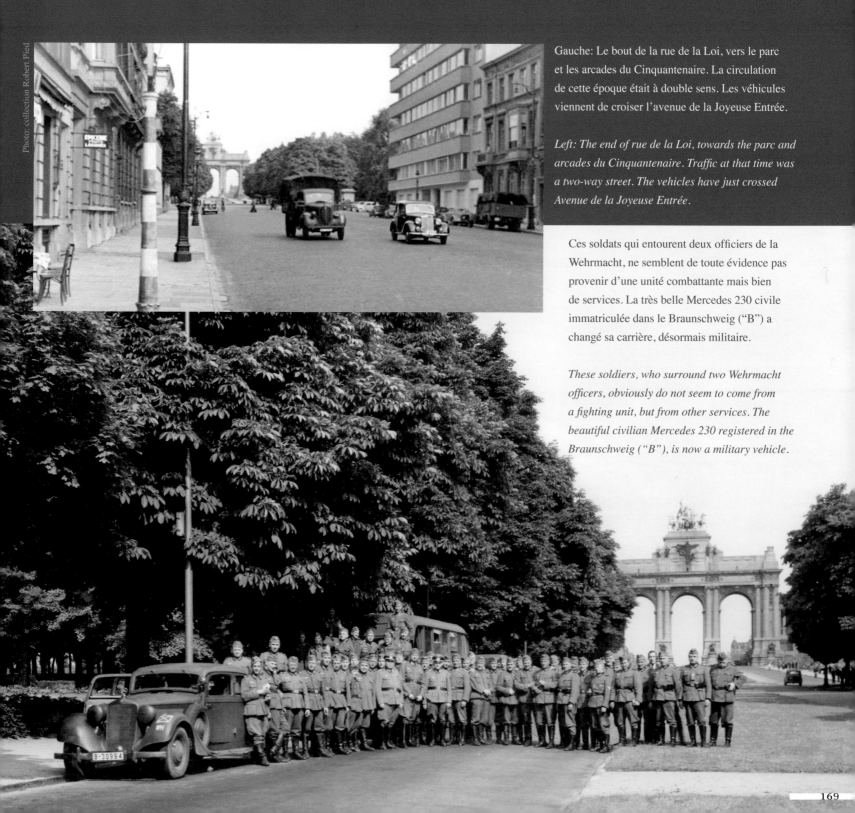

Photo: collection Robert Pied

Gauche: Le bout de la rue de la Loi, vers le parc et les arcades du Cinquantenaire. La circulation de cette époque était à double sens. Les véhicules viennent de croiser l'avenue de la Joyeuse Entrée.

Left: The end of rue de la Loi, towards the parc and arcades du Cinquantenaire. Traffic at that time was a two-way street. The vehicles have just crossed Avenue de la Joyeuse Entrée.

Ces soldats qui entourent deux officiers de la Wehrmacht, ne semblent de toute évidence pas provenir d'une unité combattante mais bien de services. La très belle Mercedes 230 civile immatriculée dans le Braunschweig ("B") a changé sa carrière, désormais militaire.

These soldiers, who surround two Wehrmacht officers, obviously do not seem to come from a fighting unit, but from other services. The beautiful civilian Mercedes 230 registered in the Braunschweig ("B"), is now a military vehicle.

Occupation

Droite: Plusieurs Plymouth P6 1938 (2 et 4 portes), plus que probablement de la 14. Infanteriedivision, stationnent en avant de l'esplanade du Cinquantenaire, autour de la fontaine du square de la Bouteille. Compte tenu de la présence de cette unité, on peut valablement dater cette photo de la deuxième quinzaine du mois de mai 1940.

Right: Several 1938 Plymouth P6s (2 and 4 doors), more than likely from the 14.Infanteriedivision, park in front of the Cinquantenaire esplanade, around the fountain in Square de la Bouteille. Given the presence of this unit, there's a good possibility that this photo was taken around the second half of May 1940.

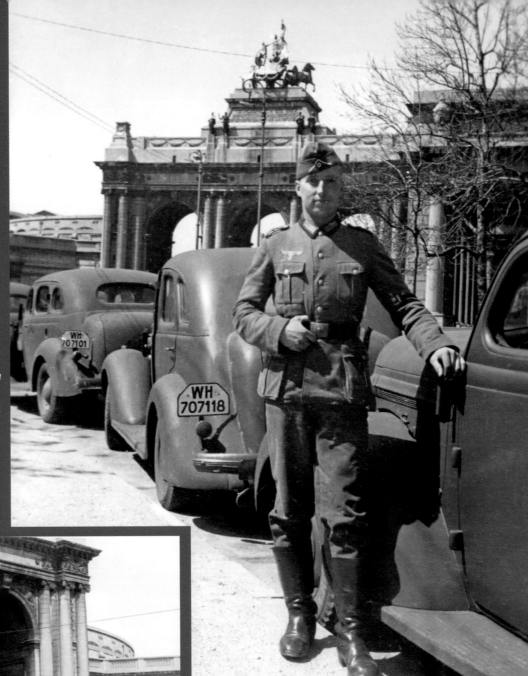

Photo: collection Robert Pied

Photo: collection Robert Pied

Gauche: La circulation passe sous les arcades reliant la rue de la Loi et l'avenue de Tervuren. Le prestige du lieu et l'espace ouvert engagent l'armée d'occupation à y organiser divers défilés et manifestations.

Left: Traffic passes under the arcades, connecting the Rue de la Loi and Avenue de Tervuren. The prestige of the place and the open space will prompt the occupation army to organize various parades and demonstrations here.

Droite: A l'entrée du Musée Royal de l'Armée au Cinquantenaire, un groupe de soldats s'est installé près d'une bombarde et de canons de la première guerre mondiale. L'établissement restera fermé tout au long de l'occupation.

Right: At the entrance to the Royal Army Museum, at the Cinquantenaire square, a group of soldiers is sitting near a historical gun and some cannons from the First World War. The museum will remain closed throughout occupancy.

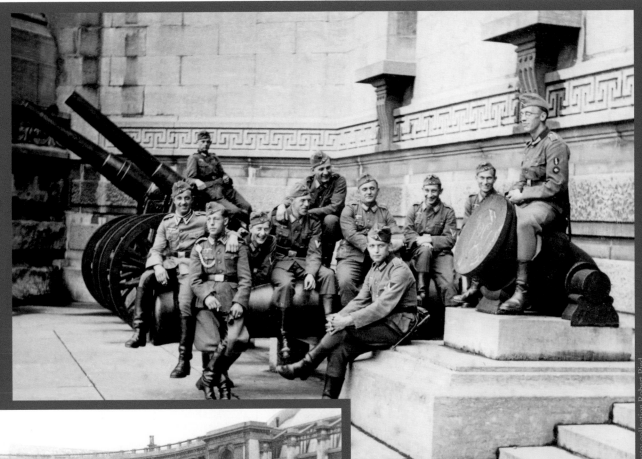

Photo: collection Robert Pied

Gauche: De nombreux défilés et manifestations divers ont lieu sur l'esplanade du Cinquantenaire. Ces hommes de la Luftwaffe proviennent probablement de la Caserne Dailly.

Left: Many parades and various events take place at the esplanade of the Cinquantenaire. These Luftwaffe men probably came from the barracks of the Dailly Military base.

Photo: collection Robert Pied

Occupation

Photo: collection Robert Pied

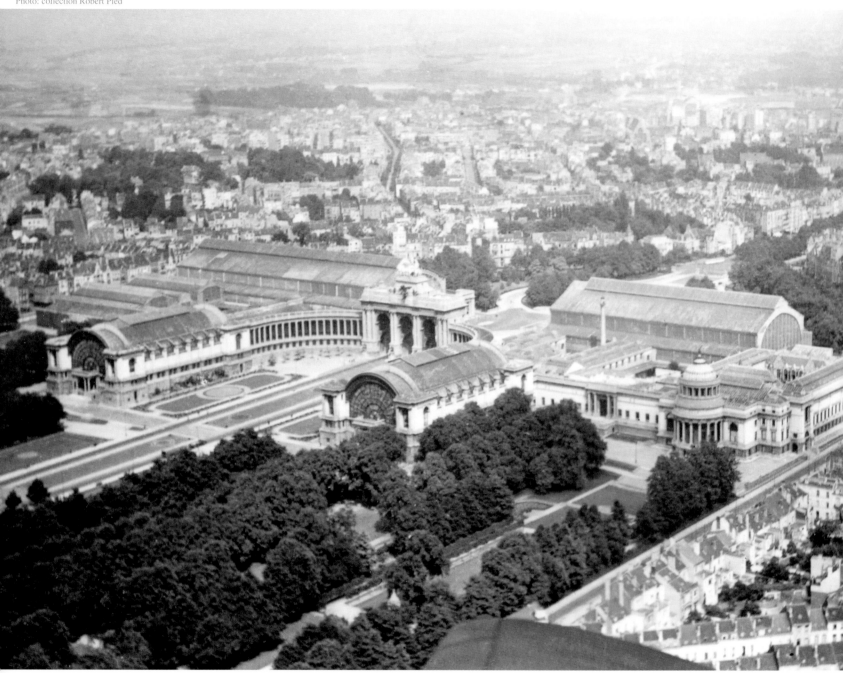

Ci-dessus: Après avoir photographié le Palais de Justice à basse altitude (page 168), le pilote de la Luftwaffe rejoint l'aérodrome de Melsbroek et fixe au retour un très beau cliché de l'ensemble du Cinquantenaire.

Above: After having photographed the Palais de Justice at low altitude (page 168), the Luftwaffe pilot joined the Melsbroek aerodrome, but not before he made a beautiful shot of the Cinquantenaire and its buildings.

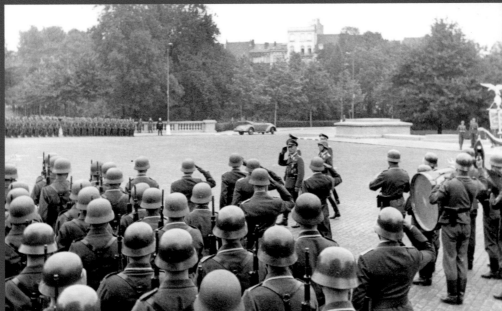

Photo: collection Robert Pied

Gauche: Grand rassemblement de troupes et passage en revue d'unités de la Luftwaffe en septembre 1943 sur l'esplanade du Cinquantenaire. A l'arrière, on peut distinguer quelques immeubles de l'avenue de l'Yser.

Left: A large gathering of troops and review of Luftwaffe units at the Cinquantenaire esplanade in September of 1943. At the back, you can see buildings on Avenue de Yser.

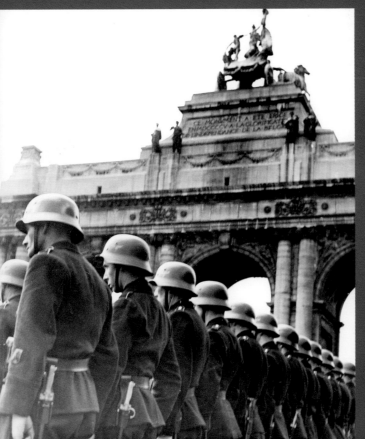

Photo: collection Robert Pied

Gauche: A l'opposé du groupe de la photo précédente, des membres de la Vlaamse Fabriekswacht (collaboration flamande depuis avril 1941) sont invités au rassemblement. Affectés à la Luftwaffe, principalement pour la garde des aérodromes, ils portent un uniforme noir qui rappelle leur appartenance au VNV. Ils sont néanmoins coiffés du casque de la Luftwaffe et dotés d'une baïonnette de la première guerre mondiale s'enfourchant sur de vieux fusils français, Lebel ou Berthier, qui leur ont été fournis par l'occupant.

Left: In contrast to the group in the photo above, members of the Vlaamse Fabriekswacht (Flemish collaboration since April 1941) are invited to the rally. Assigned to the Luftwaffe, mainly for the guard of the airfields, they wear a black uniform which reminds of their membership with the VNV. They are nevertheless wearing the helmets of the Luftwaffe and carry a French bayonet of the First World War, mounted on old French rifles, Lebel or Berthier which were supplied to them by the occupier.

Occupation

Droite: La rue commerçante Sainte-Gudule aboutissant immédiatement devant la façade de la cathédrale Saints-Michel-et-Gudule. Cette petite artère vit ses dernières années. Quatre ans après l'occupation allemande, elle sera détruite au profit des travaux de la jonction ferroviaire entre les gares du Nord et du Midi.

Right: The Sainte-Gudule shopping street ending immediately in front of the facade of the Saints-Michel-et-Gudule cathedral.
This small artery is in its final years.
Four years after the German occupation, it will be destroyed in favor of the work of the railway junction between the North and South stations.

Gauche: Place de la Grue, à l'arrière de l'église Sainte-Catherine.

Left: Place de la Grue, behind the Sainte-Catherine Church.

Photo: collection Robert Pied

174

Ci-dessous: Un side-car allemand quitte la rue Royale pour s'engager place de la Reine, devant l'église Royale Sainte-Marie.

Below: A German sidecar leaves Rue Royale to enter the Place de la Reine, in front of the Royal Church of Sainte-Marie.

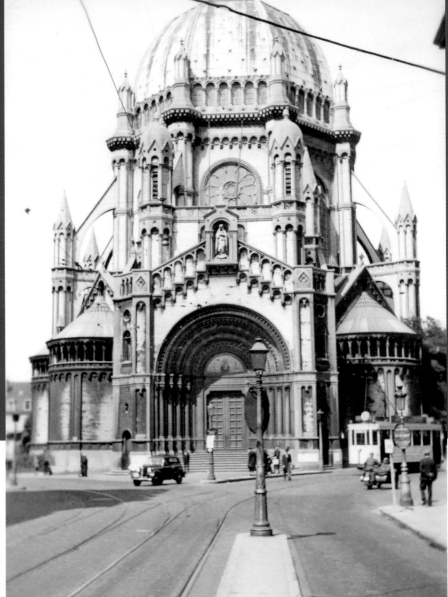

Photo: collection Robert Pied

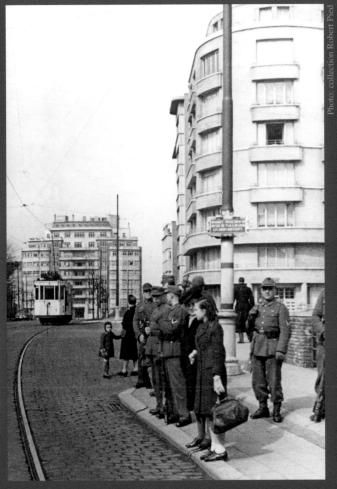

Photo: collection Robert Pied

Ci-dessus: Rare cliché de mars 1944 à l'arrière de l'Université de Bruxelles, avenue Adolphe Buyl, au carrefour de l'avenue de l'Université. Au loin se devine l'entrée de l'avenue Brillat-Savarin. Tous les soldats du groupe présent sont en armes.

Above: A rare photo from March 1944 at the back of the University of Brussels, at the Avenue Adolphe Buyl, at the crossroads of Avenue de l'Université. In the distance you can see the entrance to Avenue Brillat-Savarin. All the soldiers in the group present are armed.

Occupation

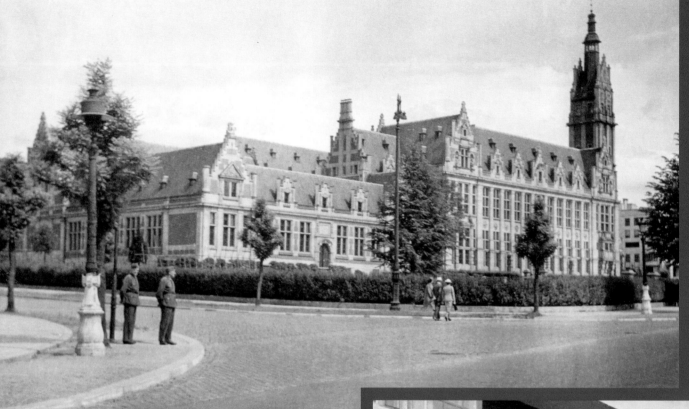

Ci-dessous: Place de l'Yser, le grand garage Citroën est occupé par une station de carburant militaire, la Wehrmachttankstelle, qu'elle partage avec un atelier de réparation, l'Instandsetzungskolonne 110.

Below: The Place de Yser, the large Citroën garage is taken over by a military fuel station, the Wehrmachttankstelle, which it shares with a repair shop, the Instandsetzungskolonne 110.

Ci-dessus: L'université Libre de Bruxelles, avenue des Nations, ferme ses portes fin 1941, en réaction aux obligations imposées par l'autorité allemande au sujet du corps professoral. Des lieux investis, en partie, par la compagnie de surveillance radio, la Funküberwachtungs Kompanie 616.

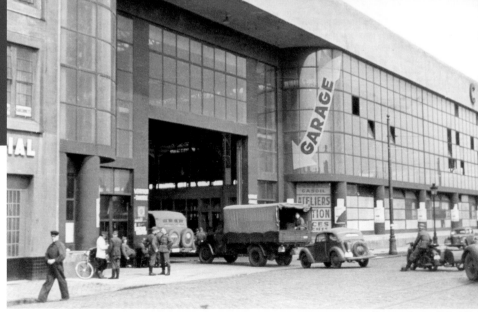

Above: The Université Libre de Bruxelles at the Avenue des Nations, closed its doors at the end of 1941, in reaction to the restrictionss imposed by the German authority regarding the teaching staff. The infrastructure was taken over, in part, by the radio surveillance company, the Funküberwachtungs Kompanie 616.

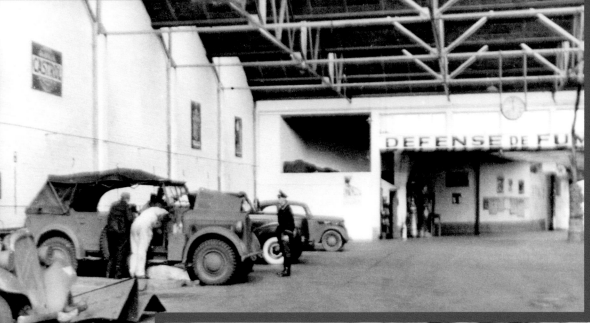

Gauche: Un peu plus loin, sur le quai de Willebroek, au n°8, une école de conduite prend possession des lieux dès juillet 1940. Il s'agit du Heeres-Kraftfahr-Park 520 (HKP 520).

Left: Remaining at the Willebroek Quay, a little further at nr. 8, a driving school took possession of the premises in July 1940. It is the Heeres-Kraftfahr-Park 520 (HKP 520).

Droite: Lorsque des visites en groupes fondent sur la capitale, les cafés et les marchands ambulants des quatre saisons sont pris d'assaut.

Right: Whenever groups of soldiers visit the capital, cafes and street vendors throughout from every corner are taken by storm.

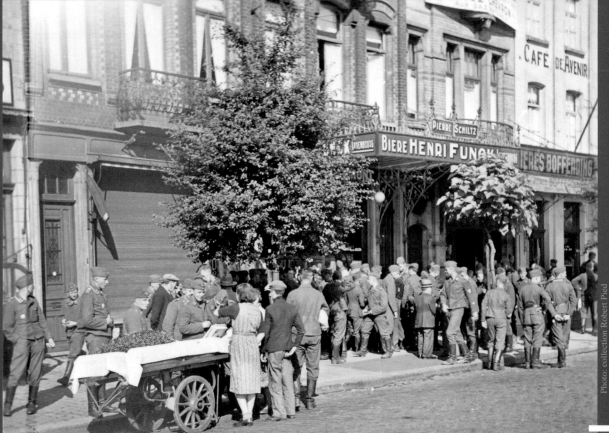

Occupation

Droite: Les étrilles de la côte belge, vendues par cette commerçante ambulante, ne manquent pas d'intéresser les troupiers. Cuites sur place, elles se dégustent tout aussi vite. Une curiosité parmi tant d'autres que l'occupant découvre en déambulant au coeur de la capitale.

Right: The crabs from the Belgian coast, sold by this local seller do not fail to interest the troops. Cooked on the spot, they are eaten just as quickly. It is just one of the local specialities that the occupant discovers while strolling through the heart of the capital.

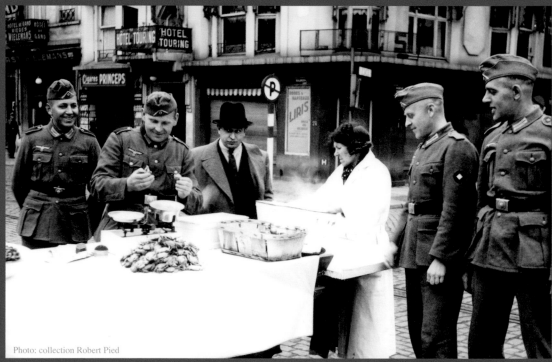

Photo: collection Robert Pied

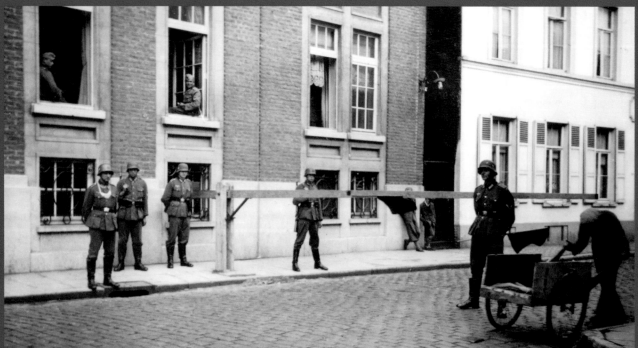

Photo: collection Robert Pied

Gauche: Assez vite, la vie se complique, la Feldgendarmerie met en place des contrôles d'accès à Bruxelles, comme ici près de Berchem-Sainte-Agathe.

Left: Soon enough, life gets complicated when the Feldgendarmerie sets up check points in Brussels, such as this one near Berchem-Sainte-Agathe.

Ci-dessus: Septembre 1940, pommes et pommes de terre se proposent en rue. Le choix basique est limité, tout commence à manquer et les prix flambent.

Above: September 1940, apples and potatoes are being sold in the streets. The basic choice is limited, everything is scarce and prices are skyrocketing.

Ci-dessous: Contrôle d'accès à Berchem-Sainte-Agathe.

Below: A check point near Berchem-Sainte-Agathe.

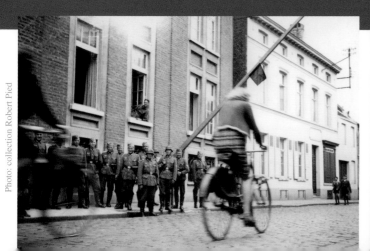

Ci-dessous: La vente de produits alimentaires courants, comme ces tresses d'ail, anime les trottoirs des grandes artères du centre ville. Malgré le caractère pittoresque de ces petits étals éphémères, tout se complique pour remplir les assiettes. Les Bruxellois manquent progressivement de l'ordinaire et doivent faire preuve d'imagination pour remplacer ce qui fait défaut.

Below: Selling everyday food products, such as these garlic braids, animates the sidewalks of the main arteries of the city center. Despite the picturesque character of these small makeshift stalls, it is complicated to fill the plates. The people of Brussels are gradually lacking normal life and need to be creative to replace what is lacking.

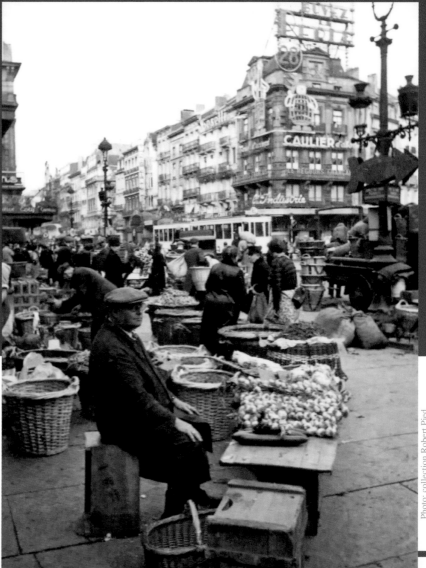

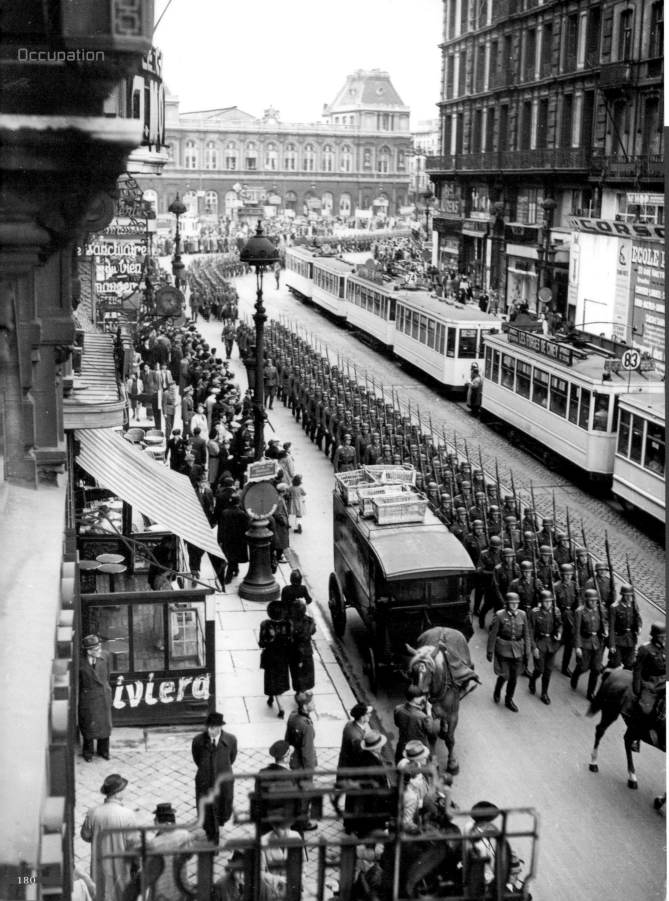

Tous les trams sont à l'arrêt sur le boulevard Adolph Max ainsi que devant la gare, place Rogier. S'il y bien une chose dans laquelle l'occupant excelle, c'est la démonstration de puissance. Orgueil du vainqueur, les défilés en ville se multiplient avec une rigueur qui impressionne et effraie à la fois le public.

All trams are stopped at the Boulevard Adolph Max as well as in front of the station at Place Rogier.
If there's one thing the occupant is good at, it's to show its power. Exhibiting the pride of the winner, the parades in town multiply in such a way that they both impress and frighten the general public.

Photo: collection Robert Pied

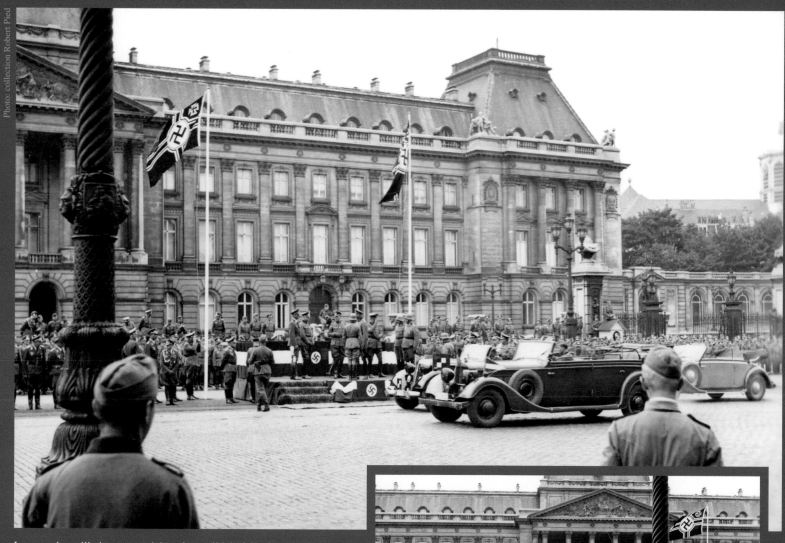

Photo: collection Robert Pied

Les parades militaires se succèdent durant l'été 1940 place des Palais. Les officiers supérieurs invités à la tribune d'honneur prennent place avant que le défilé des différentes armes s'engage, précédé d'une fanfare.

Military parades follow one another at high pace during the summer of 1940 at Place des Palais. Senior officers are invited to the podium of honor take their places before the parade of the various arms begins, preceded by a marching band.

Photo: collection Robert Pied

Occupation

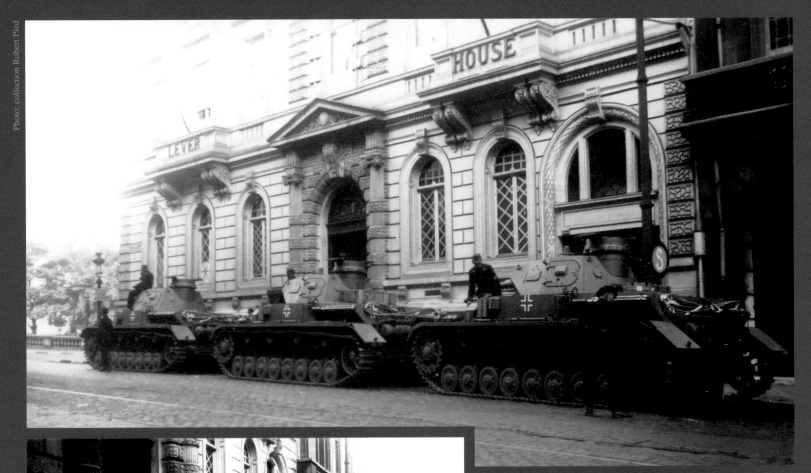

Photo: collection Robert Pied

Photo: collection Robert Pied

Lors des premiers défilés, place des Palais, les Allemands font étalage du fleuron de leur matériel en y joignant la rare présence de leur meilleur char du moment, le Panzer IV D. Ces trois seuls exemplaires présentés attendent devant la "Lever House", au n° 150 de la rue Royale (juste avant la colonne du Congrès), avant de s'intégrer au cortège.

During the first parades at the Place des Palais, the Germans display their most impressive equipment, among which the rare presence of their best tank of the moment, the Panzer IV D. These three examples of the tank are waiting in front of the "Lever House", at no 150 Rue Royale (just before the congress column), before joining the parade.

Ci-dessous: Des véhicules libérés du défilé rejoignent leur casernement en empruntant la rue Royale pour ensuite s'engager boulevard du Jardin Botanique.

Below: Vehicles return after the parade to their army barracks by taking the Rue Royale, then onto Boulevard du Jardin Botanique.

Photo: collection Robert Pied

Photo: collection Robert Pied

Ci-dessus: L'autorité allemande interdira toute manifestation patriotique à la colonne du Congrès, tombe du soldat inconnu et symbole de l'Armistice de 1918. Premier acte de résistance collective en 1940, la population narguera l'occupant en s'y rassemblant le jour juste avant la célébration interdite du 11 novembre.

Above: The German authorities will ban all patriotic demonstrations at the Congress Column, the tomb of the Unknown Soldier and symbol of the Armistice of 1918. In a first act of resistance of 1940, the people ignore the occupant by assembling the day before the forbidden celebration of November 11.

Occupation

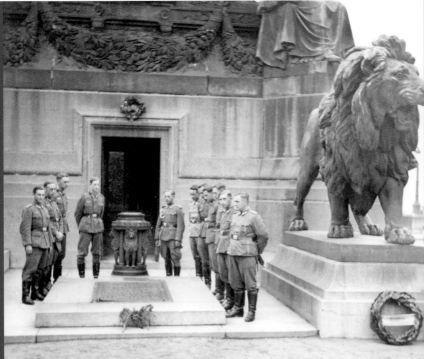

Ville de Bruxelles
Mes chers Concitoyens

Par ordre de l'Autorité Allemande, les manifestations sur la voie publique ou dans un lieu public, sont interdites le 11 novembre prochain.

Aucune cérémonie ne peut avoir lieu devant la Tombe du Soldat Inconnu ou devant d'autres monuments.

En vue d'éviter des incidents regrettables dont les conséquences ne manqueraient pas de retomber sur la population tout entière, je vous invite à vous abstenir de suivre les conseils donnés par des gens qui gardent l'anonymat.

Rester digne dans l'ordre constitue dans les circonstances actuelles un impérieux devoir civique auquel, j'en suis persuadé, les habitants de la Capitale ne se déroberont pas.

Bruxelles, le 8 novembre 1940.

Le Bourgmestre,

Dʳ F. J. VAN DE MEULEBROECK.

Ci-dessous: Vue aérienne de la place des Palais photographiée depuis un appareil de reconnaissance Henschel Hs 126 de la Luftwaffe.

Aerial view of Palace Square from a Luftwaffe Henschel Hs 126 reconnaissance device.

Ci-dessus: Au début de l'occupation, il n'était pas rare d'assister à des témoignages de respect de permissionnaires allemands de passage, se recueillant sur la tombe du soldat inconnu.

Above: At the beginning of the occupation, it was not uncommon to witness testimonies of respect from visiting Germans on leave, passing at the tomb of the unknown soldier.

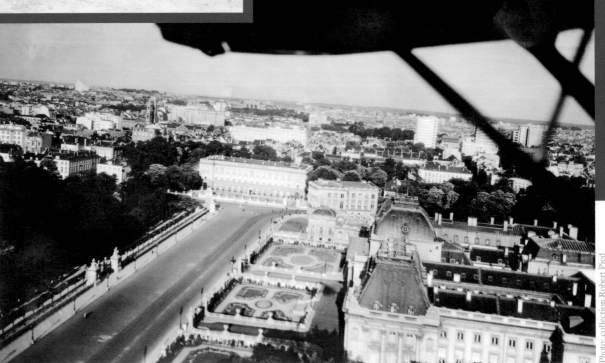

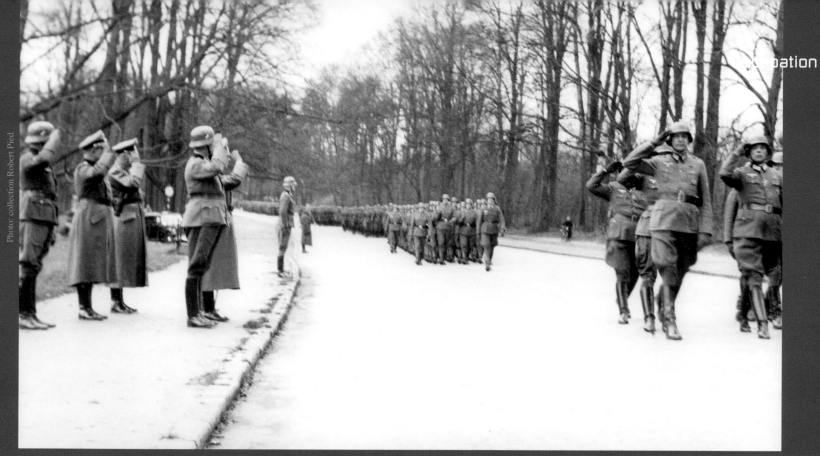

Photo: collection Robert Pied

Grande parade du Kw.Transport Regiment Luftwaffe 602 avenue de la Sapinière, dans le bois de la Cambre. Des immeubles de l'avenue des Nations (aujourd'hui av. Franklin Roosevelt) apparaissent derrière les arbres sur le cliché du bas, à droite.

A large parade of troops of the 602 Luftwaffe KW.Transport Regiment at the Avenue de la Sapinière, in the Bois de la Cambre. Buildings on the Avenue des Nations (now the Avenue Franklin Roosevelt) appear behind the trees in the photo below right.

Photo: collection Robert Pied

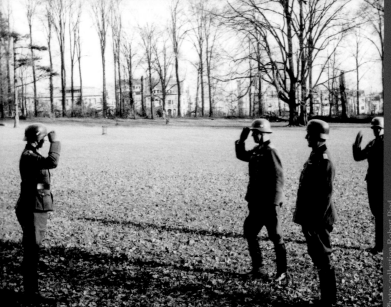

Photo: collection Robert Pied

Occupation

Photo: collection Robert Pied

Samedi 10 mai.

Anniversaire de Deuil.

BELGES !

N'achetez pas de JOURNAUX.

De 14 à 16 heures, abandonnez la rue aux Allemands.

Faites l'effort de vivre cette après-midi et cette soirée chez vous : PAS DE CINÉMA, PAS DE THÉATRE.

Que Bruxelles ait l'air aussi lugubre que lors de l'entrée des Allemands.

Souvenons-nous en famille.

Ecoutons la voix de l'espérance.

Vive la Belgique Libre et Indépendante !

Veuillez recopier et distribuer à vos amis.

T.S.V.P

CRP Archives

Ci-dessus: Les Bruxellois résistent. Les premiers tracts clandestins apparaissent.

Above: The inhabitants of Brussels resist. The first clandestine leaflets appear.

Lorsque le temps le permet, les militaires dispensés de service quittent leur casernement pour se détendre au Chalet Robinson, taverne incontournable du bois de la Cambre où l'on accède par un bac depuis la berge opposée.

When the weather permits, soldiers on leave exit their army barracks to relax at Chalet Robinson, a must-see tavern in the Bois de la Cambre, which can be accessed by ferry from the opposite bank.

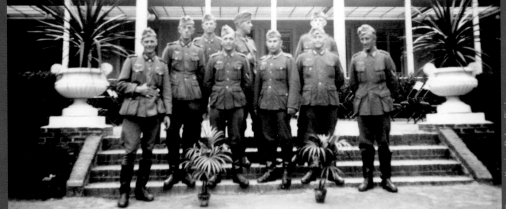

Photo: collection Robert Pied

S'il est bon de se promener au bois de la Cambre, de gouter aux plaisirs d'une détente pour évacuer les difficultés de vie de l'Occupation, la forêt de Soignes est quelque fois à éviter. Les rencontres occasionnelles de curieux promeneurs en armes de la Wehrmacht, progressant parmi les grands hêtres, n'engagent pas vraiment à la balade.

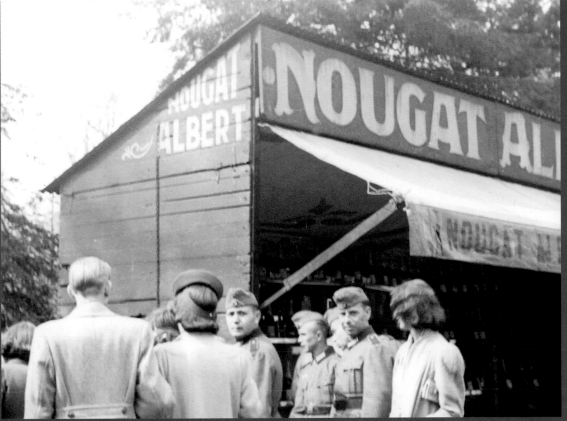

Photo: collection Robert Pied

While it is good to take a walk in the Bois de la Cambre, to taste the pleasures of relaxation and to overcome the difficulties of life of the occupation, the forest Forêt de Soignes is sometimes to be avoided. The occasional encounters of curious and armed Wehrmacht walkers, progressing among the tall plants, do not encourage people to go there for long walks.

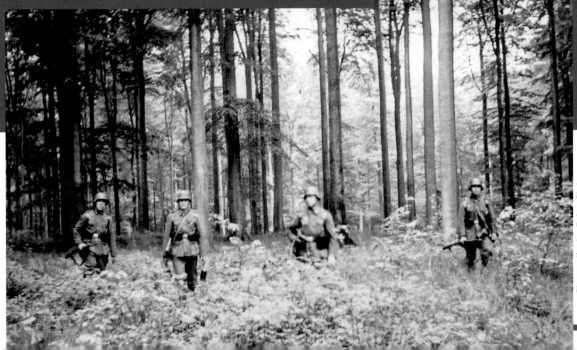

Photo: collection Robert Pied

185

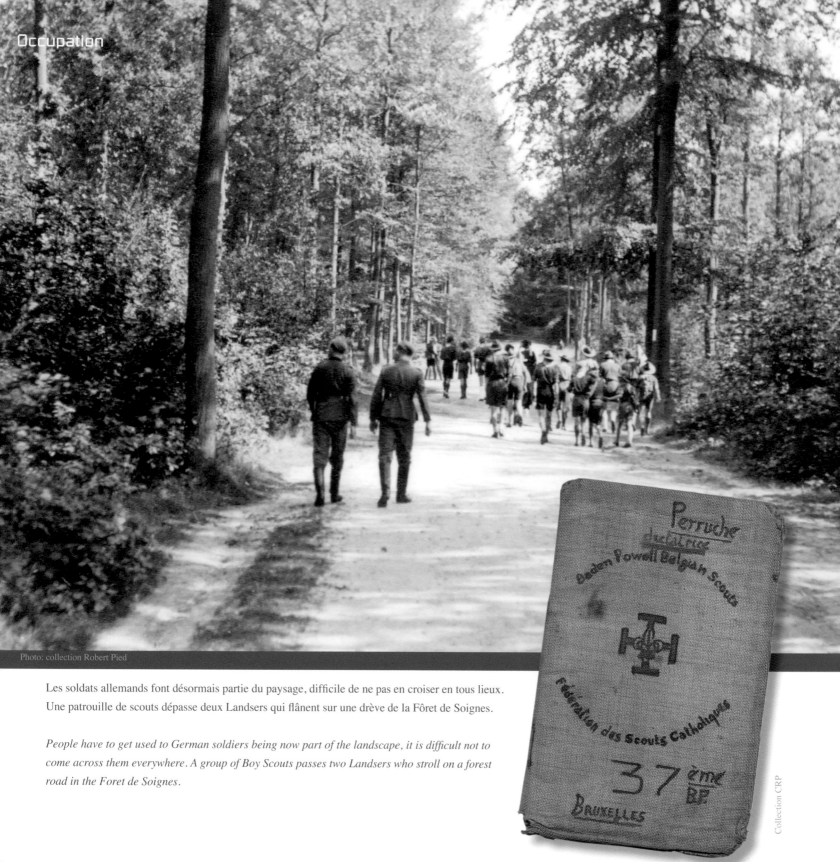

Photo: collection Robert Pied

Les soldats allemands font désormais partie du paysage, difficile de ne pas en croiser en tous lieux. Une patrouille de scouts dépasse deux Landsers qui flânent sur une drève de la Fôret de Soignes.

People have to get used to German soldiers being now part of the landscape, it is difficult not to come across them everywhere. A group of Boy Scouts passes two Landsers who stroll on a forest road in the Foret de Soignes.

Perruche
ductatrice
Baden Powell Belgian Scouts

Fédération des Scouts Catholiques

37ème BF

Bruxelles

Collection CRP

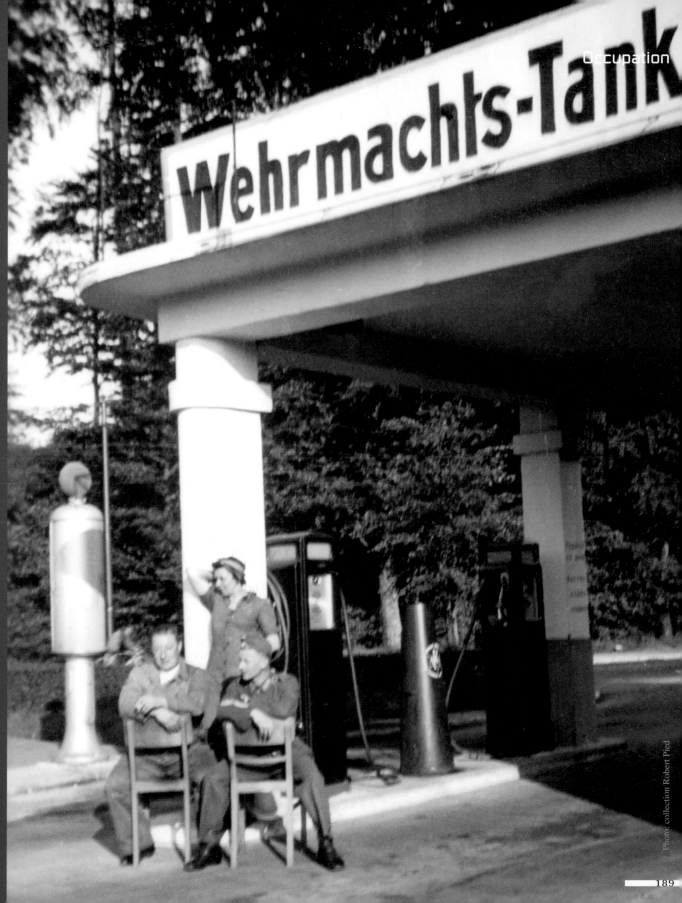

Très gourmande en carburants pour ses nombreux véhicules, la Wehrmacht a réquisitionné plusieurs points d'approvisionnements dans et autour de Bruxelles. A la sortie sud de la capitale, les Allemands se ravitaillent à la Wehrmachts-Tankstelle de la Petite Espinette, chaussée de Waterloo à la limite d'Uccle et de Rhode-St.-Genèse.

Very greedy for fuel for its many vehicles, the Wehrmacht requisitioned several supply points, in and around Brussels. At the southern exit of the capital, the Germans refueled at the Wehrmachts-Tankstelle of la Petite Espinette, at the Chaussée de Waterloo near the border of Uccle and Rhode-St.-Genèse.

Photo: collection Robert Pied

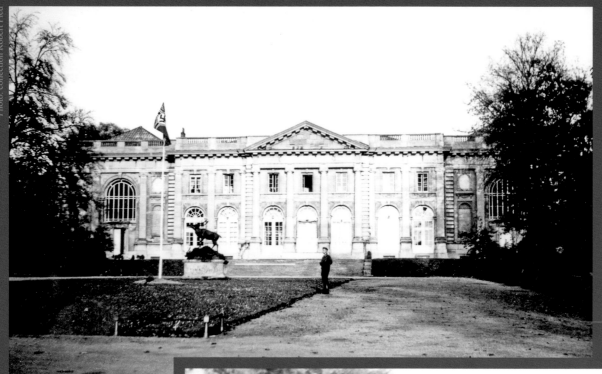

Photo: collection Robert Pied

Gauche: Comme devant la plupart des édifices publics, les Allemands hissent le drapeau nazi à la hampe du Musée du Congo belge au parc de Tervuren.

Left: Like in front of most public buildings, the Germans also hoist the Nazi flag on the pole in front of the Belgian Congo Museum in Tervuren Park.

Droite:: Halte momentanée au parc de Tervuren pour cette section de cyclistes de la Luftwaffe revenant d'exercice.

Right: A momentary stop at the Park of Tervuren for this section of Luftwaffe cyclists returning from exercise.

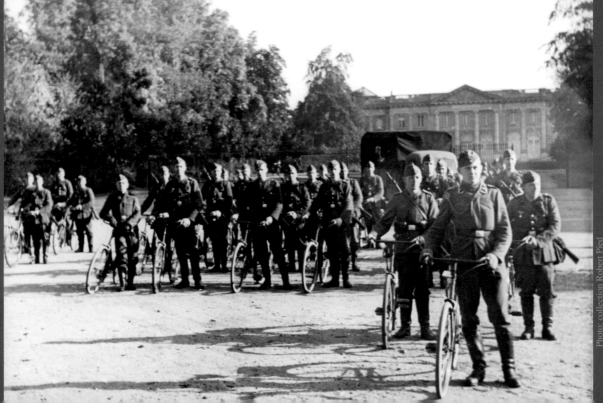

Photo: collection Robert Pied

Piqués de curiosité, quelques soldats s'aventurent à la visite du Musée du Congo belge à Tervuren. Dans le parc, trois soldats posent en avant de la monumentale sculpture d'éléphant d'Albéric Collin, inaugurée juste avant guerre.

Filled with curiosity, a few soldiers set out to visit the Museum of the Belgian Congo in Tervuren. In the park, three soldiers pose in front of the monumental elephant sculpture by Alberic Collin, inaugurated just before the war.

Aérodrome Haren/Evere

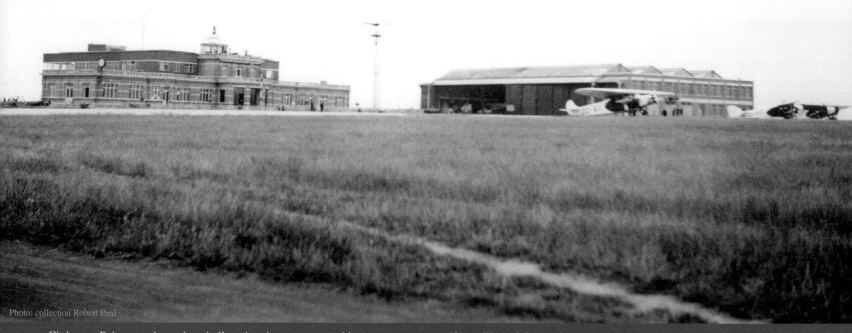

Ci-dessus: Prévenues durant la nuit d'une imminente attaque aérienne ennemie, le 10 mai 40 à l'aube, toutes les escadrilles belges du 3ème Régiment d'Aéronautique Militaire à Evere parviennent à faire décoller leurs appareils vers leurs terrains respectifs de campagne, juste avant l'arrivée allemande. Quelques avions en révision ou de moindre intérêt y sont abandonnés côté militaire de la plaine (voir pages 12 et 13). Côté civil, à Haren, trois trimoteurs SABCA/Fokker FVII de la Sabena sont sacrifiés sur le terrain. On les voit ici lors de l'arrivée ennemie le 17 mai.

Above: Warned during the night of an imminent enemy air attack, on May 10, 1940 at dawn, all the Belgian squadrons of the 3rd Military Aeronautical Regiment in Evere, managed to make their aircraft take off towards their respective field sites, just before German arrival. A few planes under revision or of lesser interest were abandoned in Evere, on the military side of the plain (see pages 12 and 13). On the civilian side, in Haren, three SABCA / Fokker FVII three-engined Sabena aircraft were abandoned on the ground. They are seen here during the enemy arrival on May 17th.

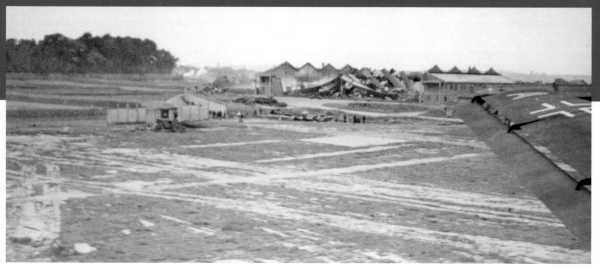

Gauche: Un avion de transport allemand Junker 52 prend son envol de l'aérodrome de Haren/Evere. Au passage, un membre d'équipage fixe des hangars bombardés du côté militaire le 10 mai.

Left: A German Junker Ju-52 transport aircraft takes off from Haren/Evere airfield. In passing, a crew member photographs the hangars on the military side that have been bombed on May 10.

Photo: collection Robert Pied

Gauche: Début juillet 1940 le II.Fliegerkorps de la Luftwaffe déplace certaines de ses unités, en préparation à des frappes massives sur l'Angleterre. L'installation de Kampfgeschwader (Escadrilles de bombardement) en Belgique, au Culot (Beauvechain), à Deurne, à St.-Trond et à Chièvres ne passe pas totalement inaperçue. La RAF, informée partiellement sur ces mouvements, ne tarde pas à cibler des aérodromes du continent. Le 6 juillet, un de ces premiers bombardement vise Haren/Evere où stationnent majoritairement des avions de transport. Le même jour, le Bomber Command de la RAF planifie des attaques sur d'autres champs d'aviation en France et en Hollande. Un chapelet d'une dizaine de bombes britanniques chute en direction du hangar le plus écarté des installations civiles, à l'est de la plaine.

Left: In early July 1940 the II.Fliegerkorps of the Luftwaffe moved some of its units in preparation for massive strikes on England. The installation of Kampfgeschwader (Bombardment squadrons) in Belgium, at Culot (Beauvechain), Deurne, St.-Trond, and Chièvres did not go completely unnoticed. The RAF, partially informed about these movements, was quick to target aerodromes. On July 6, one of these first bombardments targeted Haren / Evere where mainly transport aircraft were stationed. The same day RAF Bomber Command planned attacks on other airfields in France and Holland. A series of a dozen British bombs fall in the direction of the most remote hangar of the civilian installations, in the east of the plain.

Droite: Ce cliché, pris depuis le toit de l'aérogare de Haren en mai 1941, dévoile les derniers hangars des installations civiles en direction des bâtiments militaires. Quelques Junker 52, Heinkel 111 et Junker 88 se partagent l'aire de parking.

Right: This photo, taken from the roof of Haren airport in May 1941, reveals the last hangars of civilian installations in the direction of military buildings. A few Junker 52, Heinkel 111 and Junker 88 share the parking area.

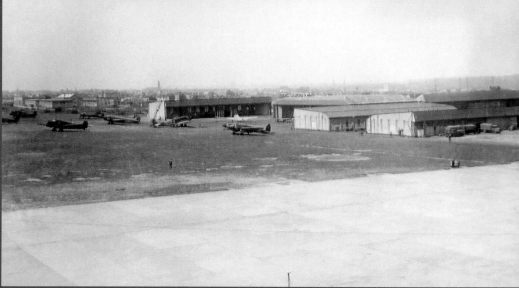

Photo: collection Robert Pied

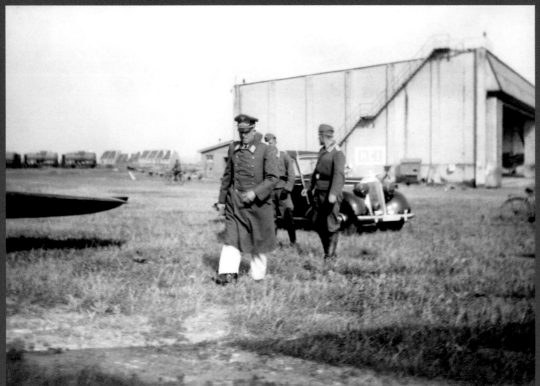

Photo: collection Robert Pied

Gauche: Un général de la Luftwaffe (non identifié) quitte son véhicule pour embarquer dans un Junker 52, au départ d'Evere. L'autorité militaire de l'aérodrome, la Fliegerhorst-Kommandantur, va à plusieurs fois changer d'appellation : E 4/VI Brüssel-Evere (07/1940 à 10/1942) - A 203/XI Brüssel-Evere (10/1942 - 04/1944) - E (v) 210/XI Brüssel-Evere (04/1944 - 09-1944). Le nom de Haren ne subsiste pas dans ces désignations allemandes.

Left: An unidentified Luftwaffe general leaves his vehicle to board a Junkers 52, departing from Evere. The aerodrome's military authority, the Fliegerhorst-Kommandantur, will change its name several times: E4 / VI Brüssel-Evere (07/1940 to 10/1942) - A203 / XI Brüssel-Evere (10 / 1942 - 04/1944) - E(v)210 / XI Brüssel-Evere (04/1944 - 09-1944). The name of Haren does not persist in these German designations.

Droite: A Evere comme en périphérie de tous les aérodromes occupés par la Luftwaffe, la concentration des batteries anti-aériennes de la Flak est conséquente. Deux canons de 88 mm récemment parvenus à Evere doivent encore rejoindre leur encuvement, dans le périmètre de défense de la plaine.

Right: In Evere as on the outskirts of all the aerodromes occupied by the Luftwaffe, the concentration of the anti-aircraft batteries of the Flak is impressive. Two 88 mm guns recently arrived at Evere still have to reach their containment, in the perimeter of the defense of the airfield.

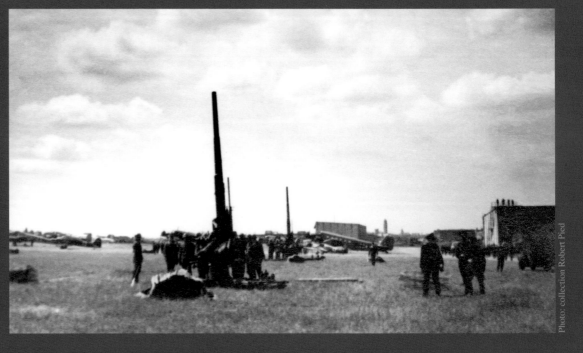

Photo: collection Robert Pied

Ci-dessous: Les jeunes de l'Abteilung 4/230 du RAD qui logent au Collège St.-Michel d'Etterbeek (voir pages 98-99) sont entre autres affectés à l'approvisionnement du dépôt de munitions de la plaine d'Evere.

Below: The young men of the Abteilung 4/230 of the RAD who live at the St.-Michel College in Etterbeek (see pages 98-99) are among other things assigned to the supply of the munitions depot on the airfield of Evere.

Photo: collection Robert Pied

Ci-dessus: Durant la période qui s'étale de juillet 40 au printemps 41, le ciel de la capital est fréquemment sillonné de nombreux appareils de la Luftwaffe qui prennent, en soirée, le chemin de l'Angleterre. Les effectifs sont généralement réduits au retour.

Above: During the period from July 40 to spring 41, the skies of the capital are frequently filled by numerous aircraft of the Luftwaffe which fly, in the evening, in the direction of England. Very often, the number or aircraft returning is smaller.

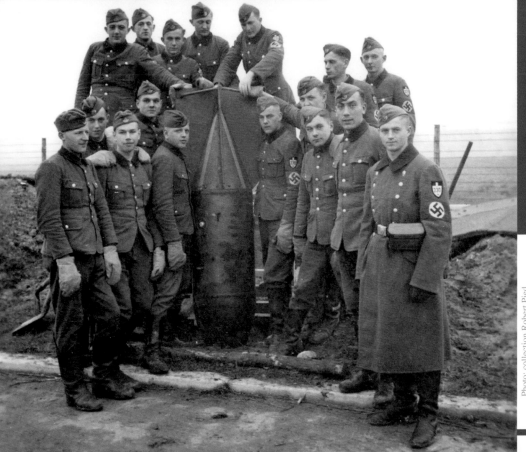

Photo: collection Robert Pied

195

Photo: collection Robert Pied

La majorité des unités volantes de la Luftwaffe qui opèrent depuis Evere ne sont pas combattantes à proprement dit, outre le bref passage d'un Staffel de la chasse, le I./JG 76, de juin à juillet 40 et de celui du III./JG 26 d'août 44 aux tout premiers jours de septembre. Pour le reste de l'occupation, de juillet 40 à mai 1941, le terrain abrite des unités de reconnaissance. Un Staffel de l'Aufklärungs Gruppe 122 (2.(F)/Aufkl. Gr.122), l'Etat-Major du groupe, le Stab/Aufkl.Gr.122, et le 5.(H)/Aufkl.Gr.13 d'août 40 à janvier 41. La part la plus importante des avions crashés sur l'aérodrome provient d'autres unités. Touchés lors d'une mission ou affectés d'une avarie technique, les raisons sont multiples.

The majority of the flying units of the Luftwaffe which operate from Evere, are not fighting units strictly speaking, apart from the brief passage of a Staffel of the fighters of I./JG 76, from June to July 40, and of III./JG 26 from August 44 to the very first days of September. For the remainder of the occupation, from July 40 to May 1941, the terrain housed reconnaissance units. A Staffel from the Aufklärungs Gruppe 122 (2.(F)/Aufkl.Gr.122), the group headquarters, the Stab/Aufkl.Gr.122, and the 5.(H)/Aufkl.Gr.13 from August 40 to January 41. Most of the aircraft that crippled at the airfield come from other units. Shot during a mission, or victim of technical damage, there are many reasons.

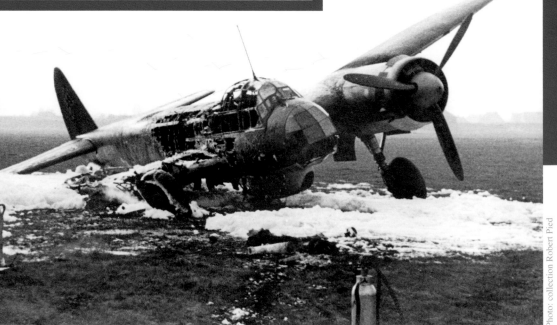

Photo: collection Robert Pied

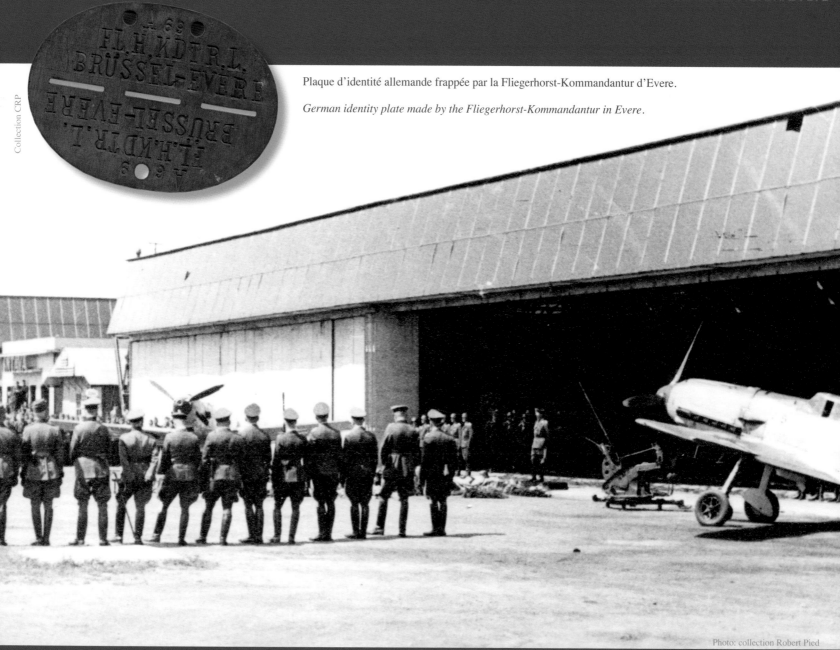

Collection CRP

Plaque d'identité allemande frappée par la Fliegerhorst-Kommandantur d'Evere.

German identity plate made by the Fliegerhorst-Kommandantur in Evere.

Photo: collection Robert Pied

Le 24 juin 1940, en présence du Generalfeldmarschall Göring, une cérémonie mortuaire est organisée sur le tarmac de l'aérodrome de Haren/Evere, en avant des grands hangars de l'ancienne section civile de la plaine. Il s'agit du dernier hommage rendu aux tués du crash d'un Junkers 52 accidenté à l'atterrissage deux jours plutôt et parmi lesquels figurait le Generalmajor Friedrich Löb, Kommandierender General und Befehlshaber im Luftgau Belgien/Nordfrankreich.

On June 24, 1940, in the presence of Generalfeldmarschall Göring, a funeral ceremony was organized on the tarmac at Haren / Evere airfield, in front of the large hangars of the former civilian section of the plain. This is the latest tribute to those killed in the crash of a Junkers Ju-52 in a landing accident two days earlier. Among them was General Major Friedrich Löb, Kommandierender General und Befehlshaber im Luftgau Belgien / Nordfrankreich.

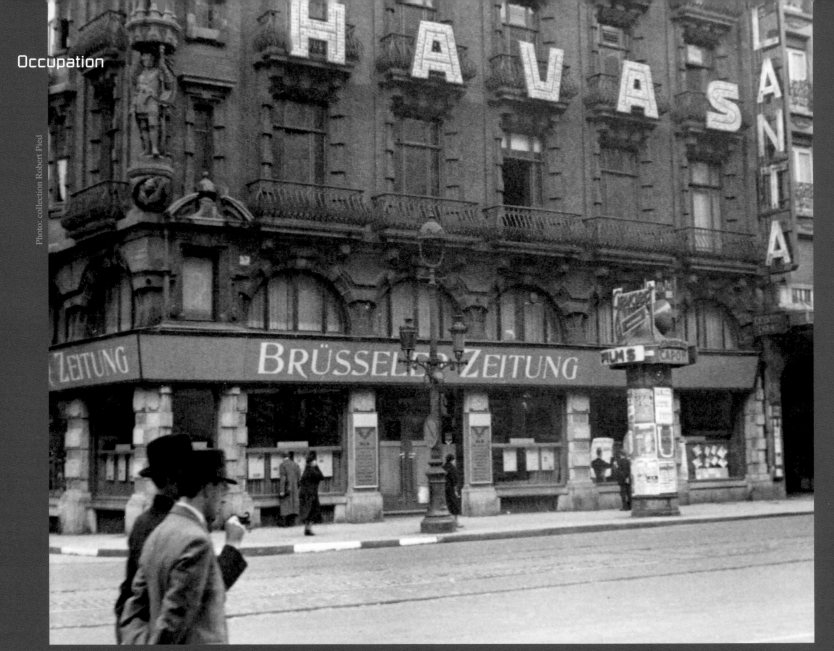

Dès le mois de juin 1940, l'autorité allemande fait main basse sur les installations sabotées de l'INR (Institut National belge de Radiodiffusion) à la place Flagey. Une fois de nouveaux émetteurs rendus opérationnels, la nouvelle "Radio Bruxelles" diffuse ses émissions tendancieuses. Pour les néérlandophones, "Zender Brussel" en fera de même. La liberté de la presse écrite n'existe désormais plus, tout est muselé et sous contrôle principal de la Propaganda Abteilung. Rédaction, fournitures de papiers et autres passent au peigne fin. En langue allemande, c'est désormais le Brüsseler Zeitung qui publie les lignes de "sa vérité". Face à l'hôtel Atlanta au boulevard Adolph Max, les vitrines des n°15 et 17 font l'étalage et la promotion de la presse allemande.

As early as June 1940, the German authorities took control of the sabotaged installations of the INR (Belgian National Broadcasting Institute) at the Place Flagey. Once new transmitters are installed, the new "Radio Bruxelles" broadcasts its biased programs. For Dutch speakers, "Zender Brussel" will do the same. The freedom of the written press no longer exists, everything is muzzled and under the main control of the Propaganda Abteilung. Writing, paper supplies and more are combed through. In German, it is now the Brüsseler Zeitung that publishes the lines of "its truth". Opposite the Hotel Atlanta on Adolph Max Boulevard, the windows of Nos. 15 and 17 display and promote the German press.

BRÜSSELER ZEITUNG

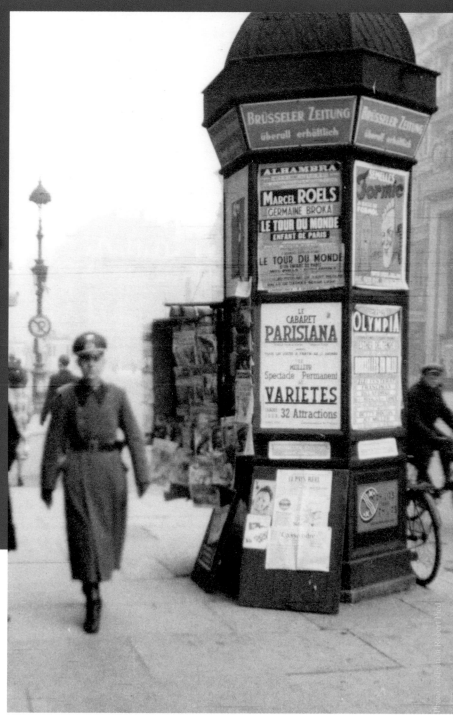

Dans les casernes allemandes de la capitale, le Brüsseler Zeitung partage le coin lecture des Kantinen en compagnie de quelques autres magazines favoris, comme le JB Illustrierter Beobachter, Die Wehrmacht et Der Adler. La grande majorité des Bruxellois rejette ces lectures de propagande proposées à grand renfort de publicité dans les kiosques à journaux. Seule la revue Signal, imprimée dans les deux langues nationales, attire quelques curieux fascinés par les grandes photos couleurs.

In the German army barracks of the capital, the Brüsseler Zeitung shares the Kantinen reading corner along with a few other favorite magazines, such as the JB Illustrierter Beobachter, Die Wehrmacht, and Der Adler. The vast majority of Brussels residents reject these propaganda readings offered with a lot of advertisements in newsstands. Only the Signal magazine, printed in the two national languages, attracts a few curious people fascinated by large color photos.

Droite: L'intense propagande du Brüsseler Zeitung s'impose en tous lieux, comme sur la frise de cette borne publicitaire du centre ville.

Right: The intense propaganda of the Brüsseler Zeitung is imposed everywhere, as on the frieze of this advertising terminal in the city center.

Occupation

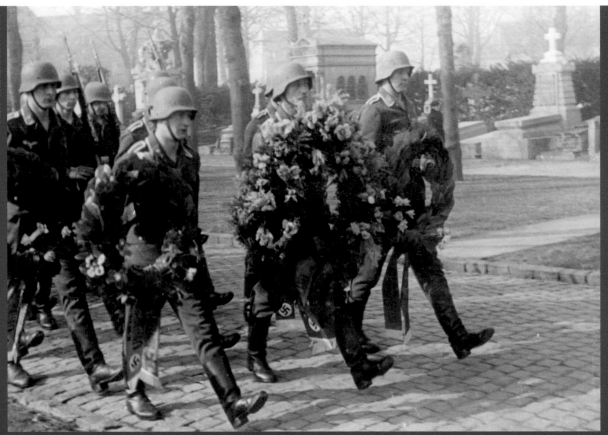

Décrété par les nazis depuis 1934, l'Heldengedenktag, le jour des héros, se célèbre en mémoire aux victimes de la première guerre mondiale. Le 16 mars 1941, une section de la Luftwaffe s'avance pour déposer quelques couronnes au cimetière de Bruxelles, à Evere.

Declared by the Nazis since 1934, the Heldengedenktag, Heroes' Day, is celebrated in memory of the victims of the First World War. On March 16, 1941, a section of the Luftwaffe advanced to lay some wreaths in the Brussels cemetery in Evere.

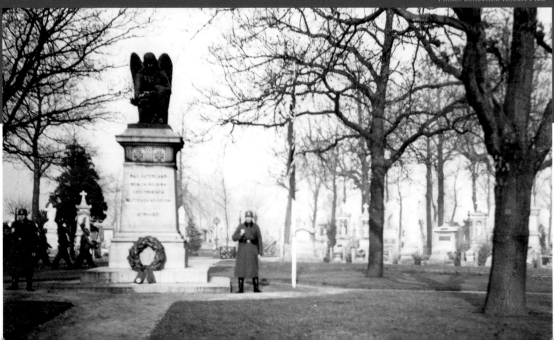

Au croisement de la rue de la Régence et de la place du Petit Sablon, il serait simple de croire à une vie paisible à Bruxelles. Mais cette vision occulte les côtés sombres moins perceptibles, avec ses carences alimentaires croissantes, ses privations de tous ordres et ses contraintes multiples pour la grande majorité des citadins. La police poursuit ses missions malgré la cohabitation forcée.

At the intersection of rue de la Régence and place du Petit Sablon, it would be easy to believe in a peaceful life in Brussels. But this vision obscures the darker sides that are less noticeable, with its growing nutritional deficiencies, its deprivations of all kinds, and its multiple constraints for the vast majority of the people. The police continue their work despite the forced cohabitation.

Boucle de ceinturon de la police de Bruxelles.

Brussels police belt buckle.

Occupation

Ci-dessous: Plaque arrière de véhicule de la Luftwaffe.

Below: Backplate of a Luftwaffe vehicle.

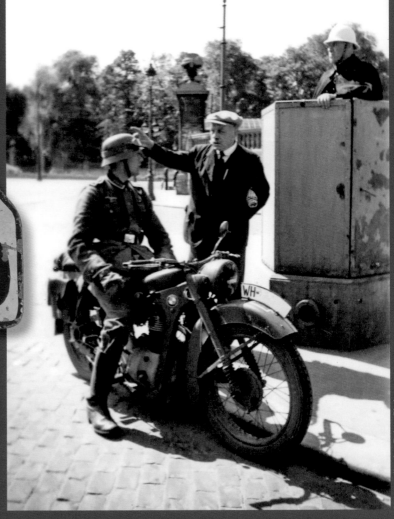

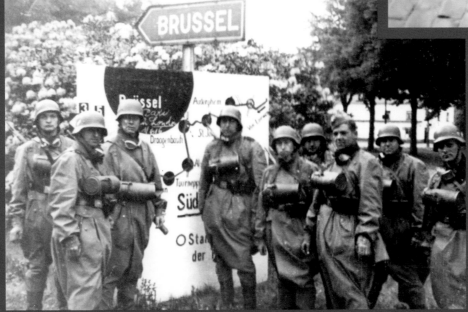

L'établissement d'unités et d'administrations allemandes ne fait que s'amplifier dans tout le pays. Il en découle un accroissement de la circulation d'estafettes à la recherche d'adresses en tous genres. Les Allemands mettent en place une signalétique qui leur est propre.

The establishment of German units and administrations is growing all over the country. The result is an increase in the circulation of dispatch riders looking for addresses of all kinds. The Germans set up their own signage.

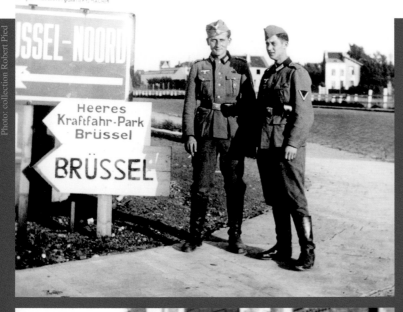

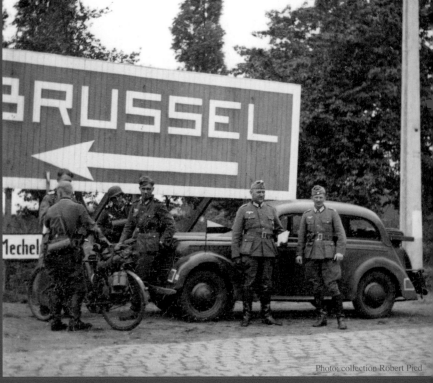

Photo: collection Robert Pied

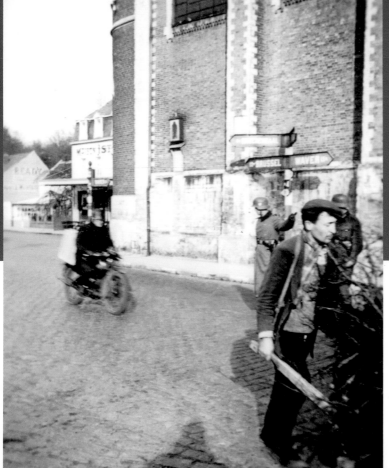

Photo: collection Robert Pied

Ci-dessus: Des plaques et panneaux fleurissent en peu partout, dans et autour de la capitale, dont les accès sont fréquemment contrôlés.

Gauche: Brusselsesteenweg, devant l'église de Notre-Dame-au-Bois, des Feldgendarmes semblent ordonner une direction aux usagers.

Above: Road indications and panels are popping up everywhere, in and around the Capital. The access roads are frequently checked by the Germans.

Left: Brusselsesteenweg, in front of the Notre-Dame-au-Bois church, the Feldgendarmes seem to give direction to users.

Photo: collection Robert Pied

Gauche: A partir de juin 1941, il n'est pas rare de rencontrer des trams réquisitionnés acheminant des troupes en divers points de manoeuvre en lisère de la ville. Le matériel roulant de l'occupant s'est partiellement réduit depuis qu'il a lancé l'essentiel de son charroi au profit du gigantesque front russe.

Left: From June 1941 on, it was not uncommon to encounter requisitioned trams carrying troops to various manoeuvre points on the outskirts of the city.
The occupier's rolling stock has partially shrunk since a lot of equipment has been transported out of the country for the benefit of the gigantic Russian front.

Photo: collection Robert Pied

Droite: Rassemblement de soldats d'une unité de la Feldgendarmerie à l'exercice, devant la gare de Zellik, en périphérie nord de la capitale.

Right: A gathering of soldiers from a Feldgendarmerie unit out on an exercise, is standing in front of Zellik railway station, on the northern outskirts of the capital.

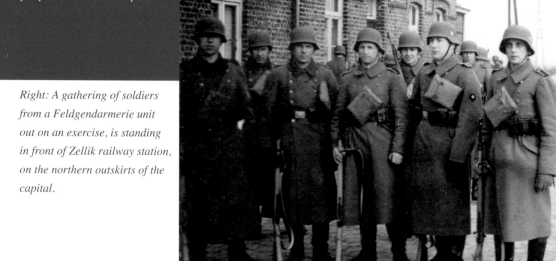

Photo: collection Robert Pied

Gauche: Durant l'été 1941, un marchand de glace ambulant s'assure de bonnes ventes à la sortie de la caserne du Petit-Château.

Left: During the summer of 1941, an mobile ice cream seller made sure of good sales at the entrance gate of the Petit-Château army barracks.

Ci-dessous: Grande manifestation musicale devant le cinéma Eldorado à la place de Brouckère. Une soixantaine de musiciens allemands captivent l'intérêt d'un grand nombre. La brasserie qui jouxte le cinéma s'est mise au goût des nouveaux occupants, proposant une ambiance tyrolienne.

Below: A large musical event in front of the Eldorado cinema at the Place de Brouckère. Around sixty German musicians captivate the interest of many. The brasserie which adjoins the cinema has caught the taste of the new occupants, offering a Tyrolean atmosphere.

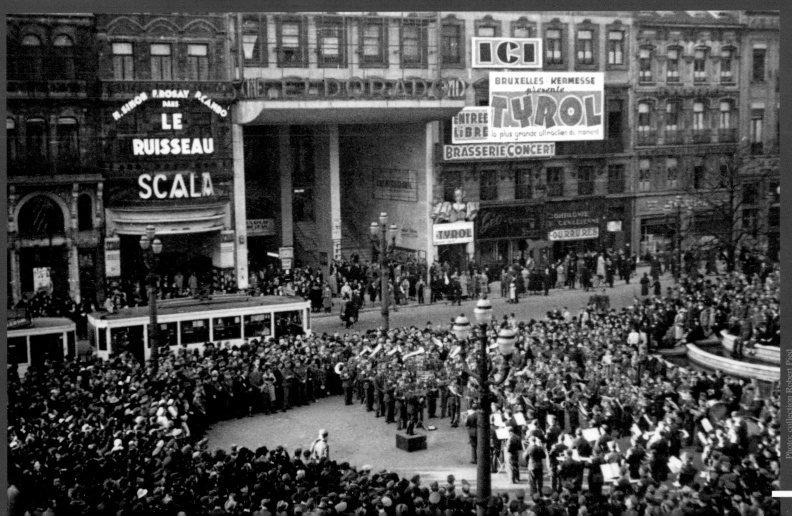

Photo: collection Robert Pied

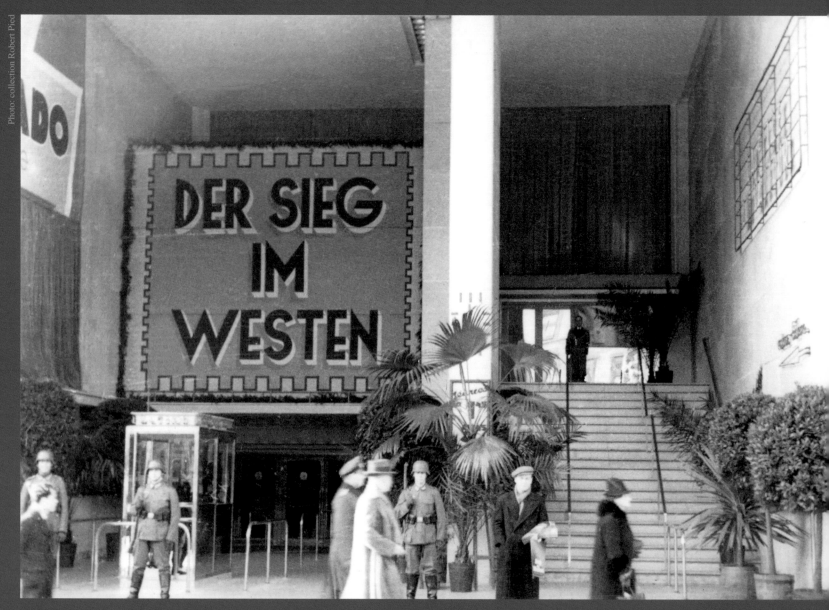

Photo: collection Robert Pied

Ci-dessus: Les cinémas, comme la presse, ne proposent plus que des sélections autorisées par l'occupant. Très vite la propagande inonde les écrans. En 1941, le cinéma Eldorado de la place de Brouckère fait tourner en boucle "Der Sieg im Westen", un documentaire à la gloire des victoires allemandes du printemps 40, en Hollande, en Belgique et en France. Certaines séances se tiennent sous la garde de sentinelles.

Above: Movie theaters, much like the press, now only offer selections authorized by the occupant. Very quickly propaganda flooded the screens. In 1941, the Eldorado cinema on the Place de Brouckère, made a loop of "Der Sieg im Westen", a documentary celebrating the German victories in the spring of 40 in Holland, Belgium and France. Some sessions are held under the guard of sentries.

Droite: Place de Brouckère devant l'imposante entrée du cinéma Eldorado.

Right: The Place de Brouckère in front of the imposing entrance to the Eldorado movie theater.

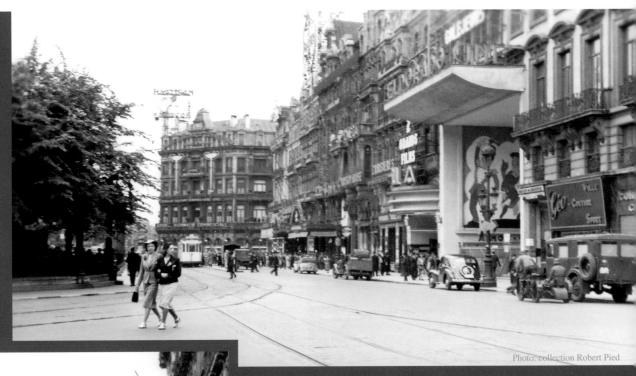

Photo: collection Robert Pied

Gauche: Une quantité impressionnante de cinémas se partage les affiches à Bruxelles. A peine arrivés, les Allemands jettent leur dévolu sur quelques établissements du centre ville, aussitôt renommés Soldatenkino et réservés exclusivement aux militaires allemands.

Left: An impressive number of movie theaters share the posters in Brussels. As soon as they arrived, the Germans set their sights on a few establishments in the city center and immediately renamed them Soldatenkino, reserved exclusively for German soldiers.

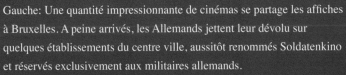

Photo: collection Robert Pied

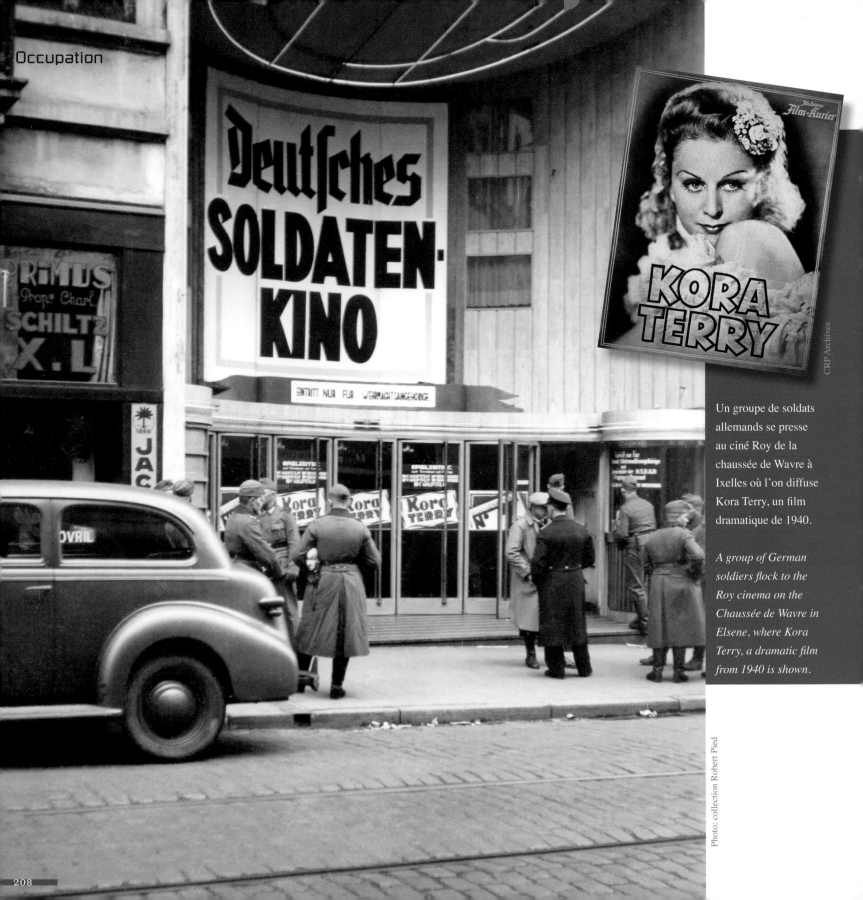

Deutsches
SOLDATEN-
KINO

EINTRITT NUR FÜR WEHRMACHTSANGEHÖRIGE

KORA
TERRY

Un groupe de soldats allemands se presse au ciné Roy de la chaussée de Wavre à Ixelles où l'on diffuse Kora Terry, un film dramatique de 1940.

A group of German soldiers flock to the Roy cinema on the Chaussée de Wavre in Elsene, where Kora Terry, a dramatic film from 1940 is shown.

Photo: collection Robert Pied

CRP Archives

Gauche: Ampoule d'occultation.
Left: Black out light

Droite: Lorsque qu'il n'y a pas de couvre-feu, l'ambiance nocturne de Bruxelles est assurée pour les occupants dans les multiples brasseries, cabarets, cinémas et salles de spectacles. Rare vue de nuit sous l'occupation en direction de l'hôtel Atlanta du boulevard Adolph Max.

Right: When there is no curfew, the nightlife of Brussels is guaranteed for the occupants, in the many brasseries, cabarets, cinemas and performance halls. This is a rare night view under occupation towards Hotel Atlanta seen from Boulevard Adolph Max.

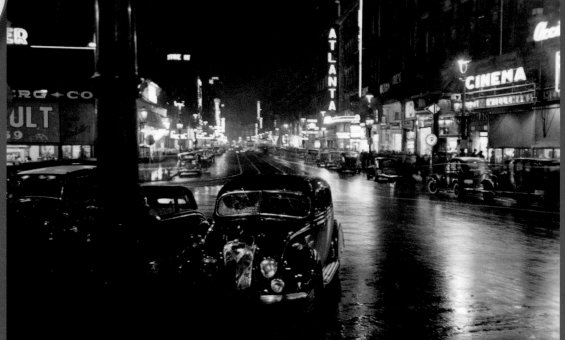

Photo: collection Robert Pied

Gauche: Le 20 avril 1941 le Generalmusikdirektor et chef d'orchestre Fritz Lehmann dirige un concert de Schubert et de Bruckner au palais des Beaux Arts. Il n'y a dans le public que des sympathisants au régime nazi.

Left: On April 20, 1941 the Generalmusikdirektor and conductor Fritz Lehmann conducted a concert by Schubert and Bruckner at the Palais des Beaux Arts. The public consists only of sympathizers of the Nazi regime.

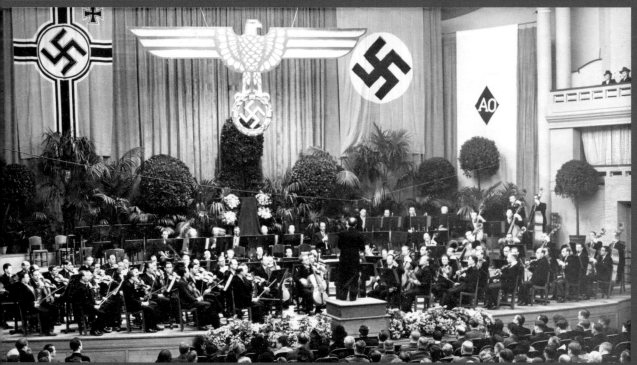

Photo: collection Robert Pied

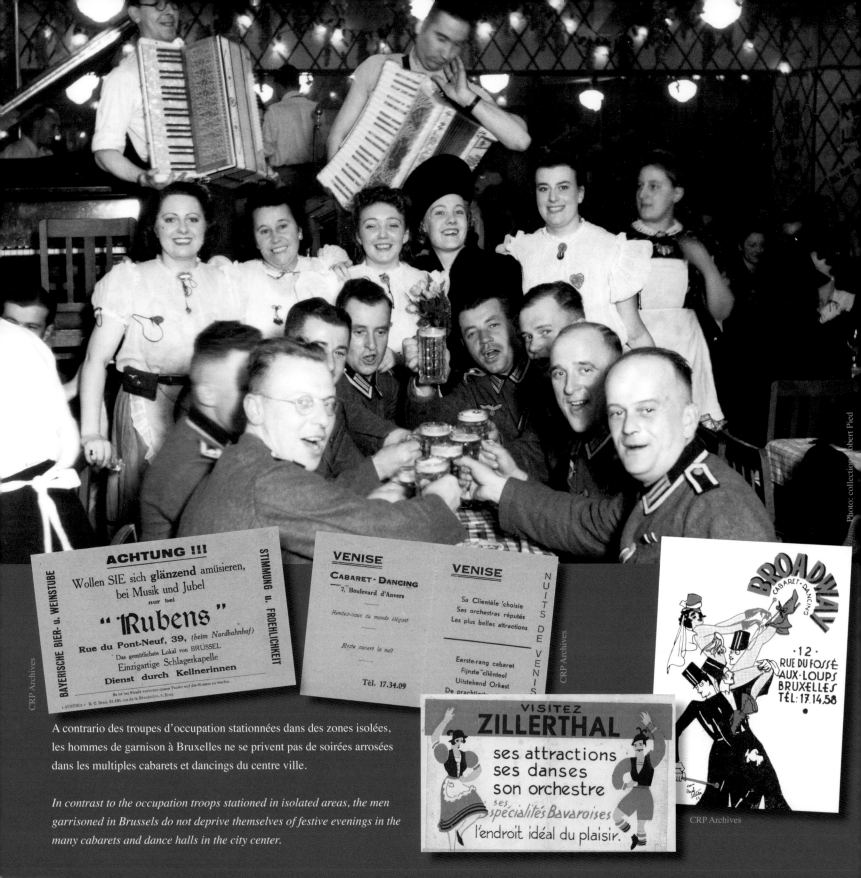

STIMMUNG u. FROEHLICHKEIT

BAYERISCHE BIER- u. WEINSTUBE

ACHTUNG !!!

Wollen SIE sich **glänzend amüsieren,**
bei Musik und Jubel

nur bei

" Rubens "

Rue du Pont-Neuf, 39, *(beim Nordbahnhof)*

Das gemütlichste Lokal von BRÜSSEL

Einzigartige Schlagerkapelle

Dienst durch Kellnerinnen

Es ist bei Strafe verboten dieses Papier auf die Strasse zu werfen.

« AUSTRIA » R. C. Brux. 81.430, rue de la Révolution, 5, Brux.

VENISE

CABARET · DANCING

7, Boulevard d'Anvers

Rendez-vous du monde élégant

Reste ouvert la nuit

Tél. 17.34.09

VENISE

Sa Clientèle choisie
Ses orchestres réputés
Les plus belles attractions

Eerste-rang cabaret
Fijnste cliënteel
Uitstekend Orkest
De prachtigst

NUITS DE VENISE

BROADWAY

CABARET · DANCING

· 12 ·
RUE DU FOSSÉ
AUX · LOUPS
BRUXELLES
TÉL: 17.14.58

VISITEZ
ZILLERTHAL

ses attractions
ses danses
son orchestre

ses spécialités Bavaroises

l'endroit idéal du plaisir.

A contrario des troupes d'occupation stationnées dans des zones isolées,
les hommes de garnison à Bruxelles ne se privent pas de soirées arrosées
dans les multiples cabarets et dancings du centre ville.

*In contrast to the occupation troops stationed in isolated areas, the men
garrisoned in Brussels do not deprive themselves of festive evenings in the
many cabarets and dance halls in the city center.*

Droite: En 1944, Elisabeth Müller, toute jeune actrice, fait ses premières apparitions sur scène. On la retrouve ici à la gare du Nord, en présence de quelques officiers allemands.

Ci-dessous: Grande animation et toute autre ambiance, place du Jeu de Balle, aux Puces du Vieux Marché. Une grande partie de ce qu'on y vendait avant guerre a laissé la place à des biens plus personnels. Contraints, des Bruxellois en grandes difficultés financières s'y séparent d'objets précieux à vil prix pour, parfois, simplement s'alimenter.

Below: At the Place du Jeu de Balle, there is a lot of movement at the Flea Market held there. Contrary to much of what was sold there before the war, more personal belongings are on sale now. The people of Brussels have been pushed into selling their goods; many are in great financial difficulty due to the war and parted with some of their precious objects at the Flea Market in order to sometimes, just get something to eat.

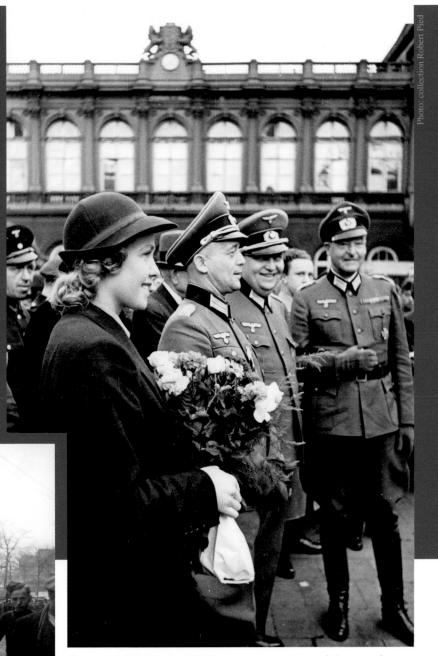

Above: In 1944, Elisabeth Müller, a young actress, made her very first appearances on stage. We find her here at the Gare du Nord, in the company of some officers.

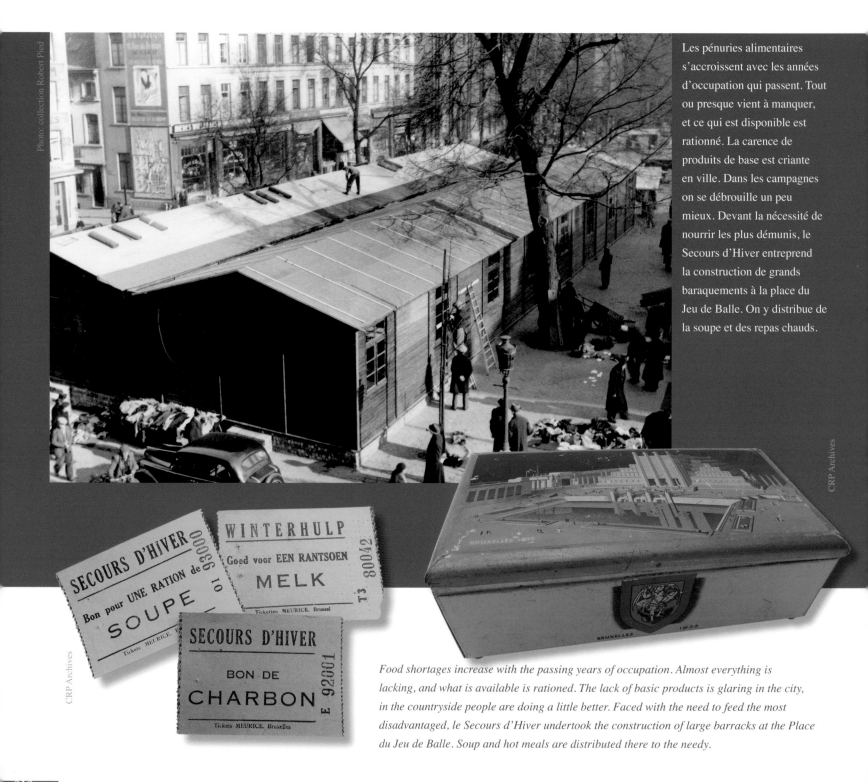

Photo: collection Robert Pied

CRP Archives

CRP Archives

Les pénuries alimentaires s'accroissent avec les années d'occupation qui passent. Tout ou presque vient à manquer, et ce qui est disponible est rationné. La carence de produits de base est criante en ville. Dans les campagnes on se débrouille un peu mieux. Devant la nécessité de nourrir les plus démunis, le Secours d'Hiver entreprend la construction de grands baraquements à la place du Jeu de Balle. On y distribue de la soupe et des repas chauds.

SECOURS D'HIVER
Bon pour UNE RATION de 93000
SOUPE
Tickets MEURICE.

WINTERHULP
Goed voor EEN RANTSOEN
MELK
Ticketten MEURICE, Brussel

SECOURS D'HIVER
BON DE
CHARBON
E 92001
Tickets MEURICE, Bruxelles

Food shortages increase with the passing years of occupation. Almost everything is lacking, and what is available is rationed. The lack of basic products is glaring in the city, in the countryside people are doing a little better. Faced with the need to feed the most disadvantaged, le Secours d'Hiver undertook the construction of large barracks at the Place du Jeu de Balle. Soup and hot meals are distributed there to the needy.

Droite: Les Allemands ne se sentent pas concernés par les préoccupations de la population. Trop soucieux de se distraire de la vie militaire, les nouveaux venus sillonnent le pays à la découverte des incontournables lieux de visites. Dirigé sur Bruxelles, ce petit groupe prend la pose devant le Palais 5 du Heysel, emblème de l'exposition universelle de 1935.

Right: The Germans do not feel concerned by the problems of the population. More occupied with distracting themselves from military life, the newcomers crisscross the country to discover the unmissable places to visit. Headed to Brussels, this small group strikes a pose in front of the Heysel Palace 5, emblem of the 1935 World's Fair.

Photo: collection Robert Pied

Photo: collection Robert Pied

Gauche: Bien que décentré, le Pavillon Chinois de Laeken, commandé par le roi Léopold II au début du 20ème siècle, éveille également la curiosité.

Left: Although at quite a distance of the center, the Chinese pavilion of Laeken, commissioned by King Leopold II at the turn of the 20th century, also arouses curiosity.

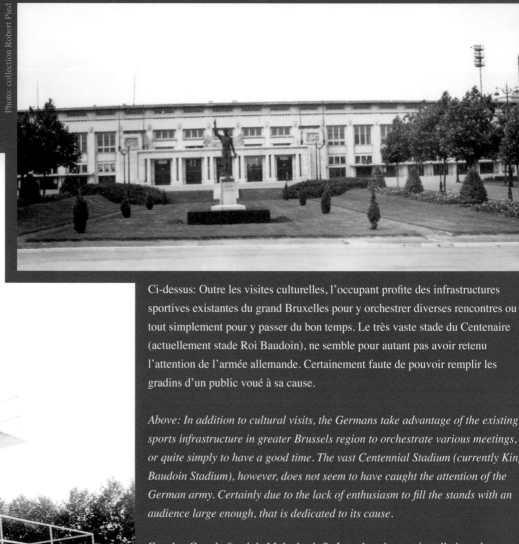

Photo: collection Robert Pied

Photo: collection Robert Pied

Ci-dessus: Outre les visites culturelles, l'occupant profite des infrastructures sportives existantes du grand Bruxelles pour y orchestrer diverses rencontres ou tout simplement pour y passer du bon temps. Le très vaste stade du Centenaire (actuellement stade Roi Baudoin), ne semble pour autant pas avoir retenu l'attention de l'armée allemande. Certainement faute de pouvoir remplir les gradins d'un public voué à sa cause.

Above: In addition to cultural visits, the Germans take advantage of the existing sports infrastructure in greater Brussels region to orchestrate various meetings, or quite simply to have a good time. The vast Centennial Stadium (currently King Baudoin Stadium), however, does not seem to have caught the attention of the German army. Certainly due to the lack of enthusiasm to fill the stands with an audience large enough, that is dedicated to its cause.

Gauche: Grande fierté de Molenbeek-St-Jean, les récentes installations du Daring-Solarium attirent les troupes d'occupation en grand nombre lors des belles journées d'été. Son grand plongeoir et sa piscine olympique en plein air ne souffrent d'aucune concurrence environnante (emplacement actuel du stade Edmond Machtens).

Left: Great pride of Molenbeek-St-Jean, the recent installations of the Daring-Solarium attract the occupying troops in large numbers on beautiful summer days. Its large diving board and outdoor Olympic swimming pool do not suffer from any competition from the surrounding area (current location of the Edmond Machtens stadium).

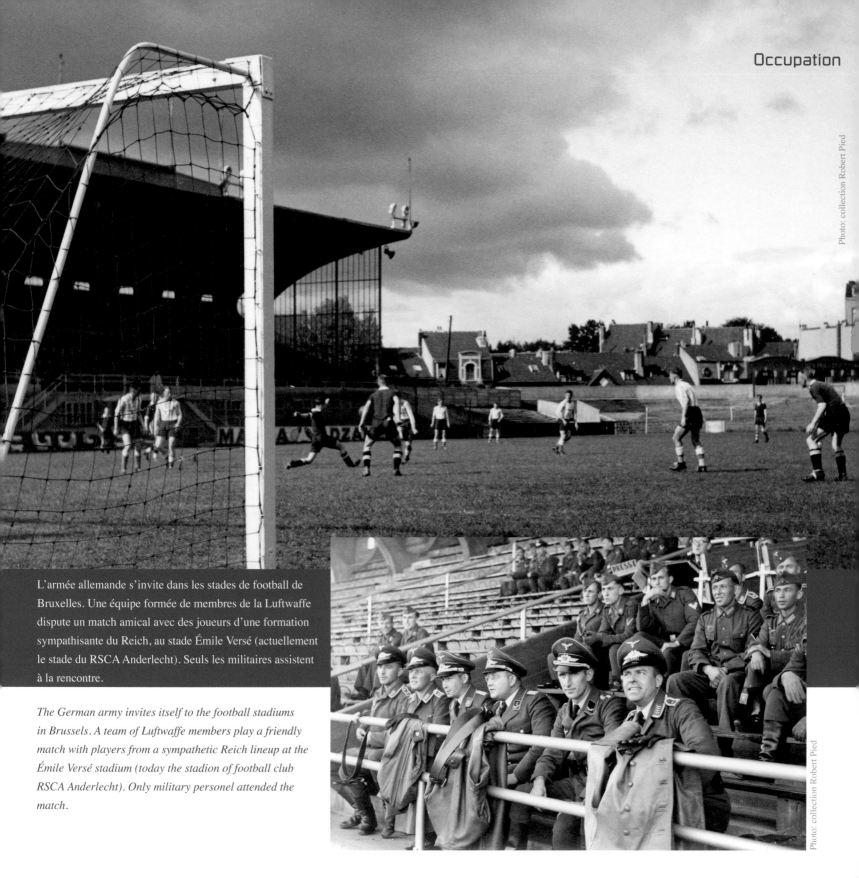

Photo: collection Robert Pied

L'armée allemande s'invite dans les stades de football de Bruxelles. Une équipe formée de membres de la Luftwaffe dispute un match amical avec des joueurs d'une formation sympathisante du Reich, au stade Émile Versé (actuellement le stade du RSCA Anderlecht). Seuls les militaires assistent à la rencontre.

The German army invites itself to the football stadiums in Brussels. A team of Luftwaffe members play a friendly match with players from a sympathetic Reich lineup at the Émile Versé stadium (today the stadion of football club RSCA Anderlecht). Only military personel attended the match.

Photo: collection Robert Pied

Occupation

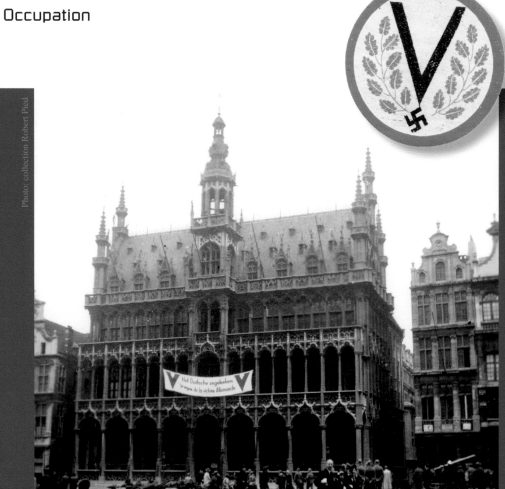

Début 1941, la résistance à l'occupant est encore fort timide et son organisation tarde à prendre forme, même si des premiers écrits clandestins commencent à circuler. Soucieux de trouver une idée qui rendrait de l'espoir sur le territoire national et enracinerait l'idée de résistance au nazisme, Victor de Laveleye de Radio-Belgique, en exil à Londres, propose que la lettre "V" devienne le signe de ralliement patriotique des adeptes de la liberté et de l'opposition à l'occupant.

L'idée géniale transmise par la voie des ondes de la BBC est d'une très grande simplicité et fait mouche dès sa diffusion, le 14 janvier 1941. L'essai n'en reste pas là et dès le 2 février suivant, la RAF dissémine par voie aérienne des tracts imprimés au sigle de la "Victoire" dans les deux langues nationales, "V" Victoire pour les francophones, "V" Vrijheid pour les néerlandophones.

Le sigle qui se retrouve très rapidement un peu partout, sur les murs, à la sauvette sur un bout de papier ou en signe de deux doigts de la main, irrite fortement les Allemands.

La réplique ne se fait pas attendre et l'occupant tente de noyer l'affaire en reprenant en vain à son compte la même lettre "V", pour Viktoria. Tout le monde s'en amuse et le "V" de victoire persiste jusqu'à la libération du pays.

At the beginning of 1941, resistance to the occupier was still very timid and its organisation was slow to take shape, even if the first clandestine writings began to circulate. Anxious to find an idea that would bring hope to the national territory and root the idea of resistance to Nazism, Victor de Laveleye of Radio-Belgium, in exile in London, proposed that the letter "V" become the sign of patriotic rallying of supporters of freedom and the opposition to the occupier. The brilliant idea transmitted over the BBC, is very simple, and hits the mark as soon as it was broadcast on January 14, 1941. The initiative did not stop there, and from the following February 2 , the RAF dropped leaflets from the air printed with the acronym of "Victory" in the two national languages, "V" Victory for French speakers, "V" Vrijheid for Dutch speakers. The acronym which is found very quickly everywhere, on the walls, on the sly on a piece of paper, or as a sign of two fingers of the hand, strongly irritates the Germans.

It wasn't long before the Germans reacted and tried to drown the affair by taking up in vain the same letter "V", for Viktoria. Everyone is somewhat laughing with the attempt and the "V" for victory persists until the country is liberated.

Photo: collection Robert Pied

CRP Archives

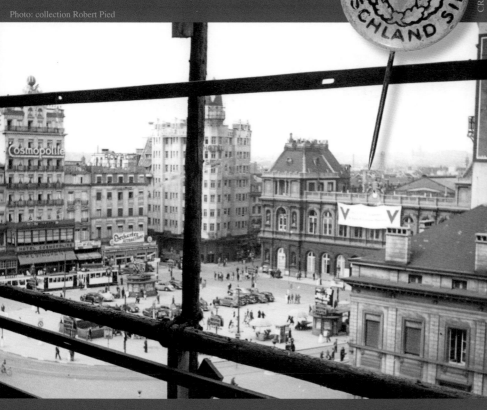

Gauche: Les banderoles du "V" allemand apparaissent simultanément sur les bâtiments principaux de la capitale. Comme ici, gare du Nord, mais également sur la façade de la Bourse au boulevard Anspach, à la gare gare du Midi, à la Grande-Place et à la place de Brouckère.

Left: The banners of the German "V" appear simultaneously on the main buildings of the capital. Like here, Gare du Nord, but also on the façade of the Bourse on the Boulevard Anspach, at the Gare du Midi station, at the Grande-Place and at the Place de Brouckère.

Droite: 1941, l'année de l'invasion allemande en Russie, marque un tournant majeur dans la collaboration militaire flamande et wallonne avec l'occupant.
Le 6 août 1941, plus de 400 volontaires flamands de la Vlaams Legioen quittent Bruxelles pour le front russe. Ces derniers défilent rue du Lombard, au croisement de la rue de l'Etuve, avant de rejoindre la Grand-Place pour une célébration organisée en leur honneur.

Right: 1941, the year of the German invasion of Russia, marked a major turning point in Flemish and Walloon military collaboration with the occupier.
On August 6, 1941, more than 400 Flemish volunteers from the Vlaams Legioen left Brussels for the Russian front. The latter parade on the Rue du Lombard, at the intersection of the Rue de l'Etuve, before joining the Grand-Place for a celebration organised in their honor.

Photo: collection Luc De Bast

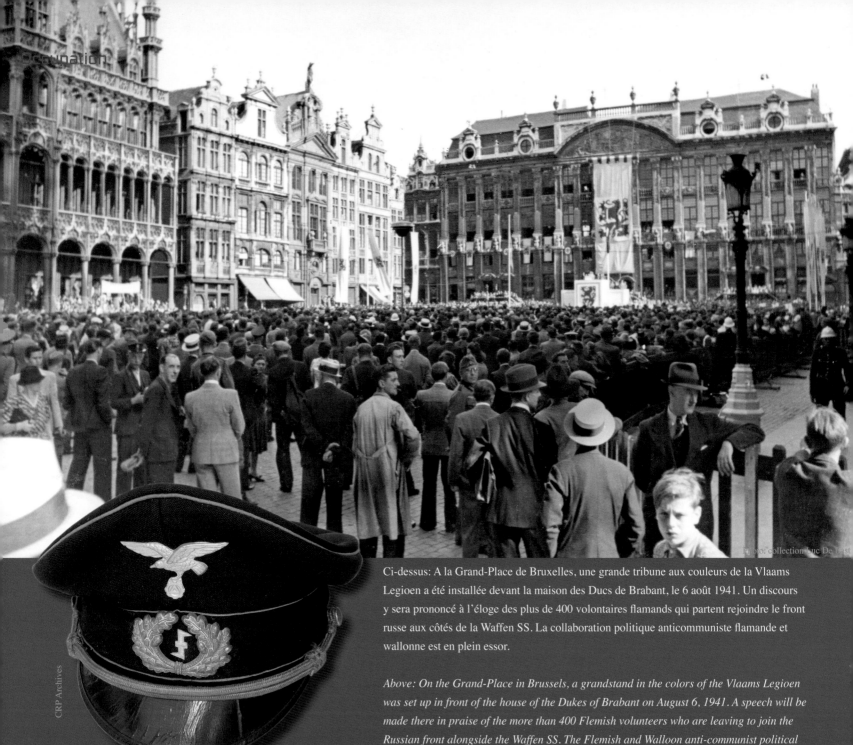

CRP Archives

photo: collection Luc De Vos

Ci-dessus: A la Grand-Place de Bruxelles, une grande tribune aux couleurs de la Vlaams Legioen a été installée devant la maison des Ducs de Brabant, le 6 août 1941. Un discours y sera prononcé à l'éloge des plus de 400 volontaires flamands qui partent rejoindre le front russe aux côtés de la Waffen SS. La collaboration politique anticommuniste flamande et wallonne est en plein essor.

Above: On the Grand-Place in Brussels, a grandstand in the colors of the Vlaams Legioen was set up in front of the house of the Dukes of Brabant on August 6, 1941. A speech will be made there in praise of the more than 400 Flemish volunteers who are leaving to join the Russian front alongside the Waffen SS. The Flemish and Walloon anti-communist political collaboration is in full swing.

Ci-dessus: La collaboration offre également à l'occupant des troupes auxiliaires paramilitaires. L'une d'elles, la Fabriekswacht (renommée en 43 Vlaamse Wachtbrigade), oeuvre pour la Luftwaffe, principalement à la garde des aérodromes. Képi de membre de cette formation.

Above, left: The collaboration also provides the occupier with auxiliary, paramilitary troops. One of them, the Fabriekswacht (renamed in 43 Vlaamse Wachtbrigade), worked for the Luftwaffe, mainly guarding airfields. This is a cap of a member of this formation.

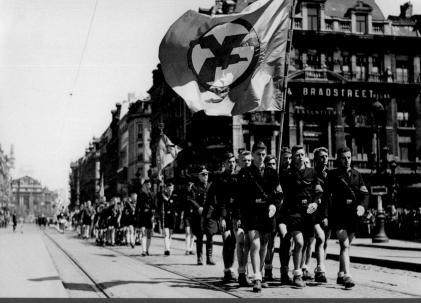

Gauche: Drapeau du mouvement collaborationniste en tête, un groupe de jeunes garçons du National Socialistische Jeugd Vlaanderen (NSJV) défile devant la Bourse, lors de la marche en mémoire du leader VNV Reimond Tollenaere, le 12 juillet 1942.

Left: Flag of the collaborationist movement in the lead, a group of young boys from the National Socialistische Jeugd Vlaanderen (NSJV) parade in front of the Stock Exchange, during the march in memory of VNV leader Reimond Tollenaere, July 12, 1942.

Ci-dessous: Bruxelles est au centre des manifestations collaborationnistes. Rassemblement d'adhérents du mouvement extrémiste politique de De Vlag devant la gare du Nord.

Below: Brussels is at the center of the collaborationist demonstrations. Gathering of members of the political extremist movement of De Vlag in front of the gare du Nord.

Ci-dessous: Grand-Place, des membres de la Garde Rurale Flamande, la Boerenwacht, assistent à une manifestation de l'organisation.

Below: The Grand-Place, members of the Flemish Rural Guard, the Boerenwacht, attend a demonstration of the organisation.

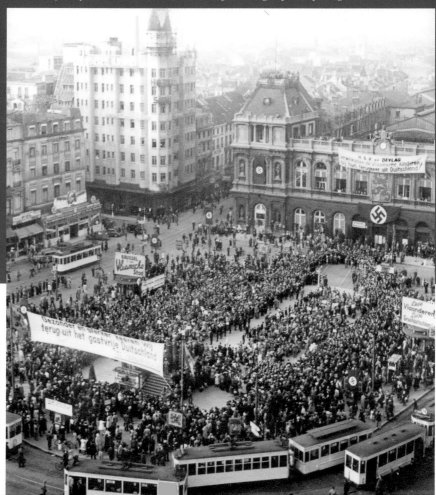

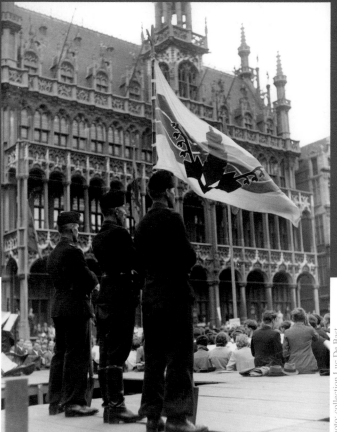

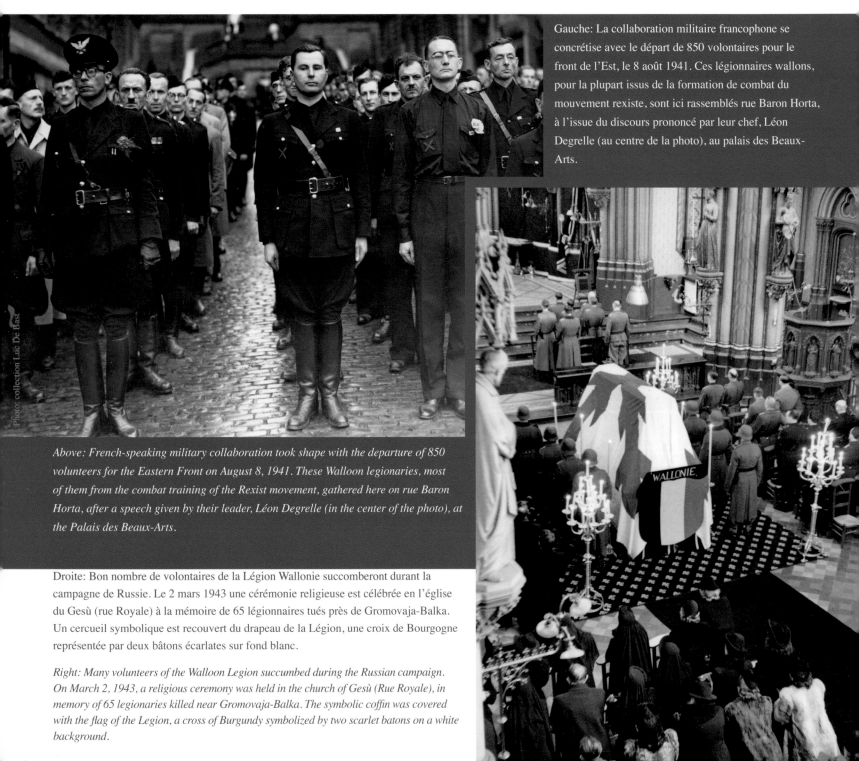

Photo: collection Luc De Bast

Gauche: La collaboration militaire francophone se concrétise avec le départ de 850 volontaires pour le front de l'Est, le 8 août 1941. Ces légionnaires wallons, pour la plupart issus de la formation de combat du mouvement rexiste, sont ici rassemblés rue Baron Horta, à l'issue du discours prononcé par leur chef, Léon Degrelle (au centre de la photo), au palais des Beaux-Arts.

Above: French-speaking military collaboration took shape with the departure of 850 volunteers for the Eastern Front on August 8, 1941. These Walloon legionaries, most of them from the combat training of the Rexist movement, gathered here on rue Baron Horta, after a speech given by their leader, Léon Degrelle (in the center of the photo), at the Palais des Beaux-Arts.

Droite: Bon nombre de volontaires de la Légion Wallonie succomberont durant la campagne de Russie. Le 2 mars 1943 une cérémonie religieuse est célébrée en l'église du Gesù (rue Royale) à la mémoire de 65 légionnaires tués près de Gromovaja-Balka. Un cercueil symbolique est recouvert du drapeau de la Légion, une croix de Bourgogne représentée par deux bâtons écarlates sur fond blanc.

Right: Many volunteers of the Walloon Legion succumbed during the Russian campaign. On March 2, 1943, a religious ceremony was held in the church of Gesù (Rue Royale), in memory of 65 legionaries killed near Gromovaja-Balka. The symbolic coffin was covered with the flag of the Legion, a cross of Burgundy symbolized by two scarlet batons on a white background.

Ci-dessous: Durant l'été 1944, ce très jeune soldat allemand prend la pause pour une photo souvenir, place Rogier. Derrière lui, la nouvelle propagande de la Légion Wallonie s'affiche sur la façade de la gare du Nord. Après avoir été convertie en Brigade d'Assaut SS au milieu de l'année 1943, la Légion wallonne terminera la guerre sous l'appellation de 28 ème SS Panzer Grenadier division.

Below: During the summer of 1944, this very young German soldier took a break for a souvenir photo at Place Rogier. Behind him, the new propaganda of the Walloon Legion is imposed with large reinforcements of posters on the Gare du Nord. After converting to the SS Assault Brigade in mid-1943, the Walloon Legion ended the war as the 28 th SS Panzer Grenadier division.

Photo: collection Luc De Bast

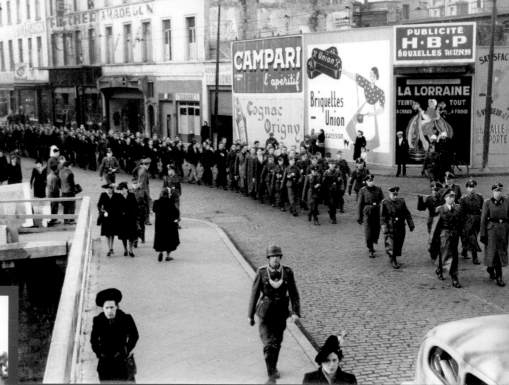

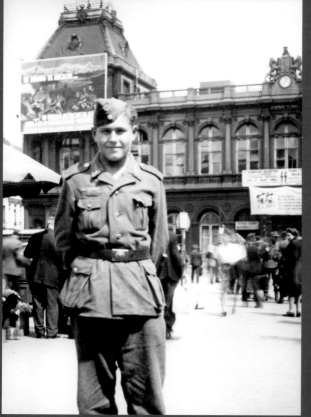

Photo: collection Robert Pied

Ci-dessus: Le 31 janvier 1944, précédé d'officiers et de sous-officiers SS, un nouveau contingent de volontaires wallons défile dans Bruxelles, avant d'embarquer gare du Nord dans le train qui les attend. La propagande fait encore recette malgré les nombreux revers subits par l'armée allemande sur la plupart des fronts.

Above: On January 31 1944, preceded by SS officers and non-commissioned officers, a new contingent of Walloon volunteers marched through Brussels, before boarding the waiting train at the Gare du Nord. Propaganda is still successful despite the numerous setbacks suffered by the German army on most fronts.

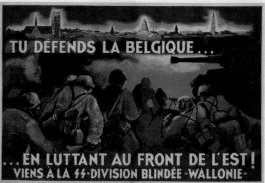

Photo: Private collection

Ci-dessus: Affiche de recrutement pour la formation SS wallonne.

Above: Recruitment poster for the Walloon SS.

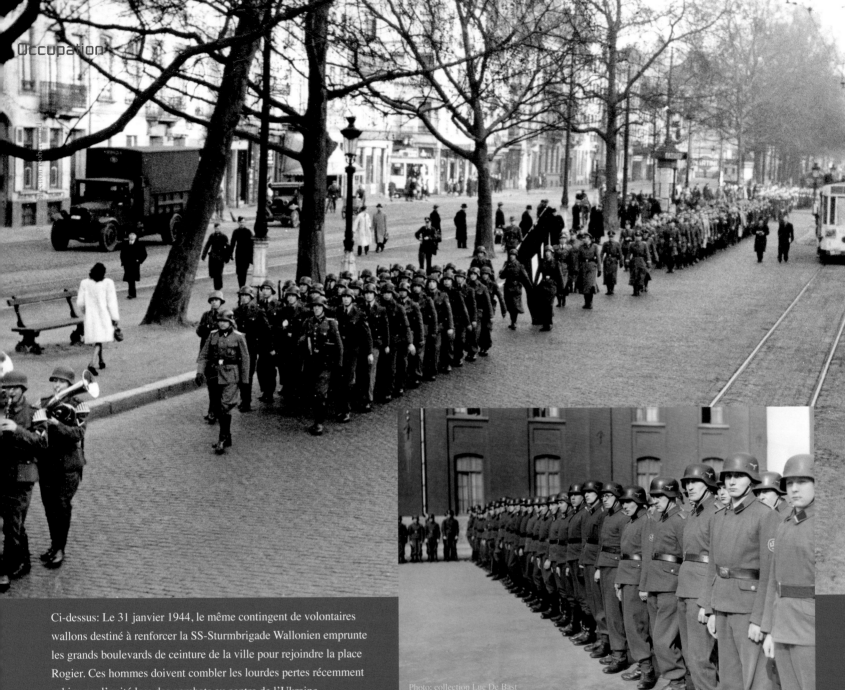

Photo: collection Luc De Bast

Ci-dessus: Le 31 janvier 1944, le même contingent de volontaires wallons destiné à renforcer la SS-Sturmbrigade Wallonien emprunte les grands boulevards de ceinture de la ville pour rejoindre la place Rogier. Ces hommes doivent combler les lourdes pertes récemment subies par l'unité lors des combats au centre de l'Ukraine.

Above: On the 31st of January 1944, the same contingent of Walloon volunteers destined to reinforce the Walloon SS-Sturmbrigade took the main boulevards of the city ring to reach Place Rogier. These men must make up for the heavy losses suffered by the unit recently fighting in central Ukraine.

Rassemblement dans la cour de l'ancienne caserne du 11ème de Ligne, à Vilvorde. Ces volontaires wallons non rexistes d'AGRA (les amis du grand Reich allemand), formeront dès 1943, avec la brigade volante de Rex, la NSKK transport Wallonie.

Above: Gathering in the courtyard of the old barracks of the 11th of the Line, in Vilvoorde. These non-Rexist Walloon volunteers from AGRA (friends of the great German Reich), were formed in 1943, with Rex's flying brigade, the NSKK transport Wallonia.

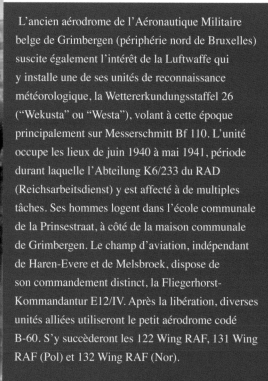

Photo: collection Robert Pied

L'ancien aérodrome de l'Aéronautique Militaire belge de Grimbergen (périphérie nord de Bruxelles) suscite également l'intérêt de la Luftwaffe qui y installe une de ses unités de reconnaissance météorologique, la Wettererkundungsstaffel 26 ("Wekusta" ou "Westa"), volant à cette époque principalement sur Messerschmitt Bf 110. L'unité occupe les lieux de juin 1940 à mai 1941, période durant laquelle l'Abteilung K6/233 du RAD (Reichsarbeitsdienst) y est affecté à de multiples tâches. Ses hommes logent dans l'école communale de la Prinsestraat, à côté de la maison communale de Grimbergen. Le champ d'aviation, indépendant de Haren-Evere et de Melsbroek, dispose de son commandement distinct, la Fliegerhorst-Kommandantur E12/IV. Après la libération, diverses unités alliées utiliseront le petit aérodrome codé B-60. S'y succèderont les 122 Wing RAF, 131 Wing RAF (Pol) et 132 Wing RAF (Nor).

The former Belgian military aerodrome at Grimbergen (on the northern outskirts of Brussels) was also of interest for the Luftwaffe, which installed one of its meteorological reconnaissance units there, the Wettererkundungsstaffel 26 ("Wekusta" or "Westa"), flying at that time mainly on Messerschmitt Bf 110. The unit occupied the premises from June 1940 to May 1941, during which time Abteilung K6 / 233 of the RAD (Reichsarbeitsdienst) was assigned there for all kinds of tasks. Its men live in the municipal school at the Prinsestraat, next to the town hall in Grimbergen. The airfield, independent of Haren-Evere and Melsbroek, has its separate command, the Fliegerhorst-Kommandantur E12 / IV. After the liberation, several units used the small aerodrome, coded B-60. In order, this were 122 Wing RAF, 131 Wing RAF(Pol) and 132 Wing RAF (Nor).

Photo: collection Robert Pied

223

Occupation

Droite: Le trafic militaire allemand est incessant sur la Schaarbeeklei à Vilvorde (Eglise Notre-Dame de Bonne-Espérance). Les liaisons avec Bruxelles, Grimbergen, Haren/ Evere et Melsbroek sont constantes.

Ci-dessous: A Vilvorde, la caserne Commandant Poliet héberge le centre d'instruction du NSKK (Nationalsozialistische Kraftfahrkorps), Corps de transport formant des chauffeurs et mécaniciens automobile.

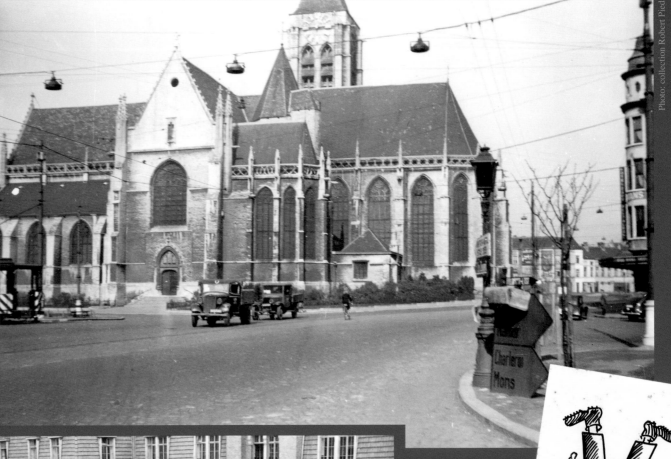

Photo: collection Robert Pied

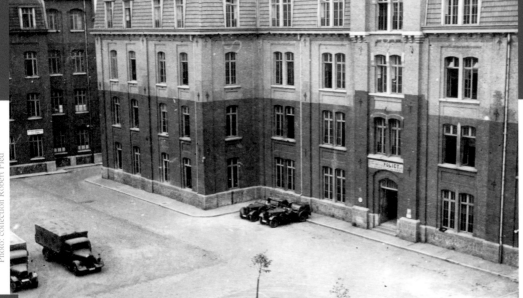

Photo: collection Robert Pied

Above: German military traffic is incessant on the Schaarbeeklei in Vilvoorde (Church of Our Lady of Good Hope). Connections with Brussels, Grimbergen, Haren/ Evere and Melsbroek are used constantly.
Left: In Vilvoorde, the Commandant Poliet Army barracks houses the training center of the NSKK (Nationalsozialistische Kraftfahrkorps), a transport corps training drivers and car mechanics.

Collection CDD

Ci-dessous: Il semble que les premières reconnaissances allemandes de la zone d'implantation du futur aérodrome de Melsbroek se soient effectuées très tôt, en mai 1940. Une attention particulière étant marquée au sud est de la plaine d'aviation de réserve de l'Aéronautique Militaire Belge de Steenokkerzeel, dans une vaste plaine de prés et de champs, le long de la chaussée d'Haecht. Le choix n'a pas été improvisé et les décisions rapides. La proximité de nombreuses fermes, d'un château, d'un très grand couvent et de nombreux et vastes bâtiments a présidé entre autre à la décision de la mise en chantier qui prendra très rapidement de l'ampleur. Sur ce cliché de 1940, une ferme subsiste toujours sur le site et les premières places de parcage des avions sont encore sommairement protégées par des toiles camouflées.

Below: As early as May 1940, the Germans started to check the area where they wanted to build an aerdrome; the future Melsbroek airfield. Particular attention was paid to the south-east of the Reserve Aviation Field of the Belgian Military Aeronautics of Steenokkerzeel, a vast plain of meadows and fields, along the chaussée d'Haecht. The choice was not improvised and the decisions were made quickly. The proximity of many farms, a castle, a very large convent and many large buildings, among other things, presided over the decision to start construction, which will very quickly expand. In this photo from 1940, a farm still remains on the site and the first aircraft parking spaces are still protected by basic camouflaged canvas.

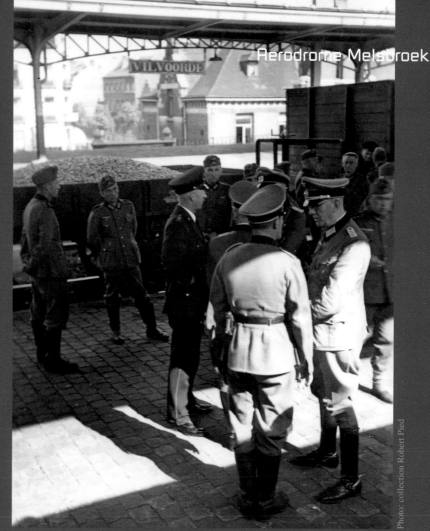

Photo: collection Robert Pied

Ci-dessus: A Vilvorde, quelques officiers et soldats de la Wehrmacht patientent sur les quais, dans l'attente du train qui les emportera probablement à Bruxelles, via la Gare du Nord.

Above: In Vilvoorde, a few officers and soldiers of the Wehrmacht wait on the platforms for the train which will probably take them to Brussels, via the Gare du Nord.

Photo collection Robert Pied

V Courage, on les aura les **BOCHES.**
Vive le Roi
Vive la **BELGIQUE** indépendante

Aérodrome Melsbroek

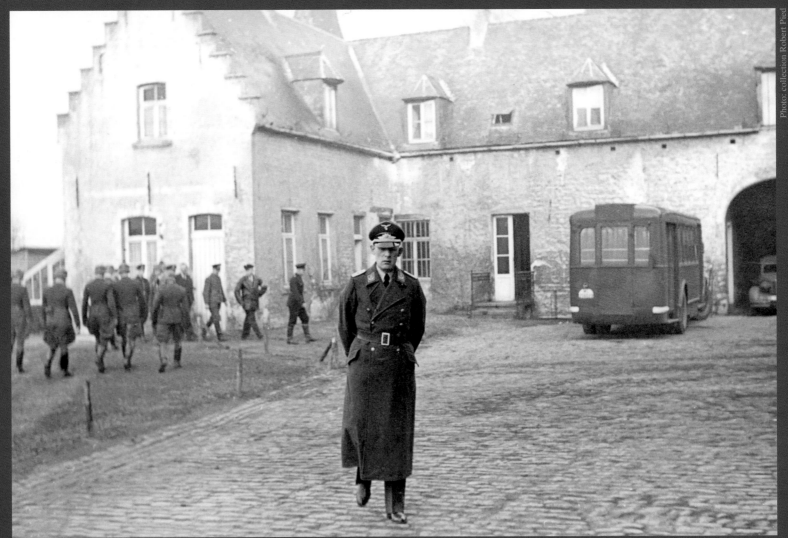

C'est le château du beau domaine van Meerbeek, Steenwagenstraat à Melsbroek, qui est choisi par le commandement de la Luftwaffe pour y installer la Fliegerhorst-Kommandantur E 13/IV du nouvel aérodrome. Sa nomenclature changera ensuite en Fl.H.Kdtr. E 8/XI d'avril 41 à mars 44, puis en Fl.H.Kdtr. E (V) 211/XI, d'avril à septembre 44. En abandonnant l'édifice avec empressement juste avant le libération de Bruxelles, début septembre 44, les Allemands choisissent d'anéantir les derniers documents intransportables en boutant le feu au château. Durant toute la guerre, un nombre considérable de réquisitions de bâtiments de tous ordres est mené dans tout le périmètre de la zone d'envol, dépassant la seule commune de Melsbroek. Steenokkerzeel, Perk, Machelen, pour ne citer qu'elles, vivront au son des bottes durant ces quatre années d'occupation, subissant de concert les effets des bombardements alliés ciblant parfois, sans grandes précisions le champ d'aviation.

The castle of the beautiful domain van Meerbeek, at the Steenwagenstraat in Melsbroek, was chosen by the command of the Luftwaffe to install the Fliegerhorst-Kommandantur E 13/IV of the new aerodrome. Its nomenclature will then change to Fl.H.Kdtr. E 8/XI from April 41 to March 44, then to Fl.H.Kdtr. E (V) 211/XI, from April to September 44. When the Germans abandoned the building just before the liberation of Brussels, early September 44, they chose to destroy the last untransportable documents by setting fire to the castle. Throughout the war, quite a few buildings of all kinds were requisitioned throughout the perimeter of the take-off zone, going beyond the municipality of Melsbroek. The villages of Steenokkerzeel, Perk, Machelen, to name but a few, will live to the sound of boots during the four years of occupation and suffer the effects of the allied bombings of the airfield, which were sometimes carried out far from accurate.

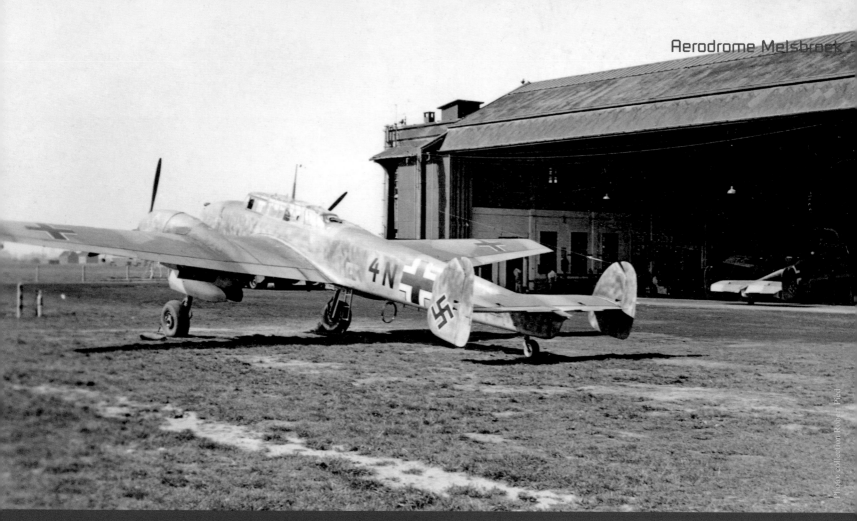

Ci-dessus: Melsbroek accueille un visiteur du Culot (Beauvechain) au début de l'année 1942. Ce Messerschmitt Me 110 C-5 du 1.(F)/22 (Aufklärungsgruppe (F)/22), est dans sa version de reconnaissance diurne.

Above: Melsbroek welcomes a visitor from Le Culot (Beauvechain) at the beginning of 1942. This Messerschmitt Me 110 C-5 of 1.(F)/22 (Aufklärungsgruppe (F)/22), is in its day reconnaissance version.

Droite: Les infrastructures allemandes du nouveau champ d'aviation de Melsbroek ne cessent de croitre. De nouveaux bâtiments émergent de mois en mois, en bordure de l'Haachtsesteenweg. Ces travaux se poursuivront sans relâche jusqu'aux premiers bombardements conséquents du printemps 1944.

Right: The German infrastructure of the new Melsbroek airfield continues to grow. New buildings emerge from month to month along the Haachtsesteenweg. This work will continue unabated until the first substantial bombardments in the spring of 1944.

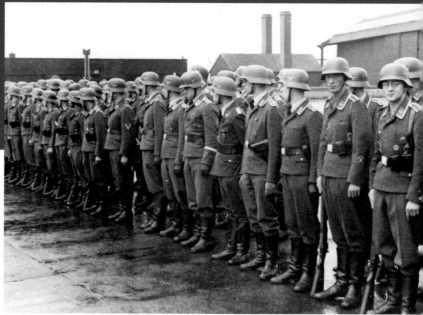

Photo: collection Robert Pied

Aérodrome Melsbroek

The airfield, Flugplatz Melsbroek, accommodated mainly combat squadrons, but its first nine-month occupation, from July 1940 to May 1941, consisted of a reconnaissance formation, 4.(F)/Aufkl. Gr.122. Oddly enough, it was joined from September 1940 to January 1941 by two bombardment groups of the Corpo Aereo Italiano (CAI), the 11° Gruppo and 43° Gruppo of the 13 'Stormo BT. Their BR.20 bombers will take part in the Battle of Britain from there (see also page 126).

Later, one unit followed another: I./NJG 2 (9/1942 to 2/1943), III./KG 6 (8/1943 to 6/1944), Stab/KG 6 (12/1943 to 6/1944), II./LG 1 (6 and 7/1944), II./KG 76 (6 and 7/1944), I./LG 1 (7 and 8/1944), and finally II./JG 26 (8 and 9/1944).

Left: A section of the RAD 4/230 of Etterbeek, in charge of the ammunition depot at the Melsbroek airfield.

Le champ d'aviation, la Flugplatz Melsbroek, accueille principalement des escadrilles de combat mais sa première occupation de neuf mois, de juillet 1940 à mai 1941, se compose d'une formation de reconnaissance, le 4.(F)/Aufkl.Gr.122. Aussi étonnant que cela puisse paraître, elle est rejointe de septembre 1940 à janvier 1941, par deux groupes de bombardement du Corpo Aereo Italiano (CAI), les 11° Gruppo et 43° Gruppo du 13' Stormo BT. Leurs bombardiers BR.20 participeront, de là, à la Bataille d'Angleterre (voir également page 126). Se succéderont ensuite, le I./NJG 2 (9/1942 à 2/1943), le III./KG 6 (8/1943 à 6/1944), le Stab/KG 6 (12/1943 à 6/1944), le II./LG 1 (6 et 7/1944), le II./KG 76 (6 et 7/1944), le I./LG 1 (7 et 8/1944) et enfin le II./JG 26 (8 et 9/1944). Ci-dessus: Une section du RAD 4/230 d'Etterbeek, préposée au dépôt de munitions du champ d'aviation de Melsbroek.

Droite: Carte embarquée de pilote de la Luftwaffe, datée de 1942, indiquant les secteurs d'approche des trois pistes de l'aérodrome de Melsbroek.

Right: Luftwaffe pilot's chart, dated 1942, showing the approach sectors of the three runways at Melsbroek airfield.

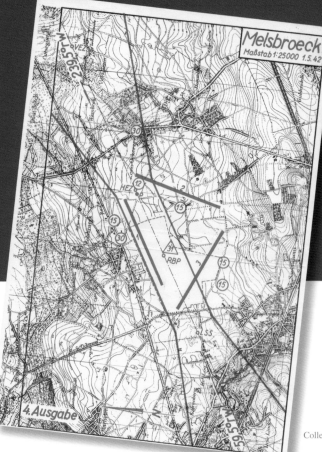

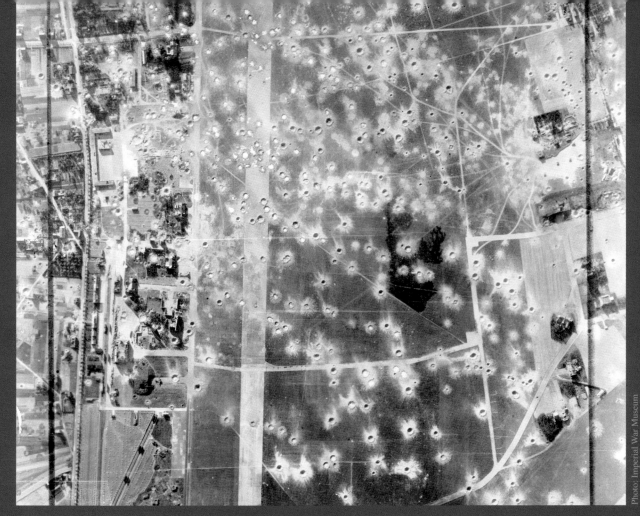

Photo: Imperial War Museum

Spectaculaire cliché réalisé par un avion du 542 Squadron de reconnaissance de la RAF à la suite du bombardement britannique très réussi sur l'aérodrome de Melsbroek le 15 août 1944. A maintes reprises, les champs d'aviation de Haren/Evere et de Melsbroek font l'objet d'attaques aériennes. De l'été 1940 à août 1943 il s'agit principalement d'actions de faible envergure, mais dès l'arrivée de Staffeln de bombardement du III./KG6 en août 1943, les Alliés prennent les devants afin de réduire la nouvelle menace installée sur les deux aérodromes tout proches l'un de l'autre. Une première mission de l'USAAF est engagée sur Haren/Evere dans la journée du 7 septembre 1943. Les cibles ne sont que très partiellement atteintes. Un des huit groupes de bombardiers se trompe d'objectif et lâche ses bombes sur Etterbeek et Ixelles (voir également pages 230 et 231). Des bombes sont également larguées sur la commune d'Evere au nord de la chaussée d'Haecht. D'autres tentatives "plus fructueuses" sur Melsbroek remporteront un certain succès stratégique. Citons dans l'ordre les attaques majeures, de la RAF le 5/11/43, de l'USAAF les 10/04/44 - 25/05/44 - 14/06/44 - 5/07/44 et enfin la dernière de la RAF le 15/08/44.

A spectacular shot taken by an aircraft of the RAF's 542 Reconnaissance Squadron following the very successful British bombardment of Melsbroek airfield on August 15, 1944.
On many occasions, the airfields of Haren/Evere and Melsbroek are the subject of air attacks. From the summer of 1940 to August 1943, these were mainly small-scale actions, but as soon as the bombing Staffeln of III./KG6 arrived in August 1943, the Allies took the lead in order to reduce the new threat the Stafflen presented on the two aerodromes all close to each other.
A first USAAF mission was undertaken on Haren/Evere on September 7, 1943. The targets not only were very partially hit, but one of the eight bomber groups took the wrong objective and dropped its bombs on Etterbeek and Ixelles (see also pages 230 and 231). The vast majority of the bombs having been dropped in the town of Evere north of the Chaussée d`Haecht. Other "more successful" attempts on Melsbroek will achieve some strategic success. Major attacks were done by the RAF on 5/11/43, by the USAAF on 10/04/44, 25/05/44, 14/06/44 and 05/07/44 and finally the last by the RAF on 15/08/44.

Occupation

Ci-dessous et droite: Peu avant dix heures du matin, le 7 septembre 1943, 105 bombardiers Boeing B-17 issus de huit groupes différents de la 8th US Air Force survolent Bruxelles. L'aérodrome de Haren/Evere, codé B.56 se trouve dans la ligne de mire des avions. Pour un des groupes, l'objectif est totalement confondu. Il déverse pas moins de 104 bombes explosives (inventaire de la PAP) sur le quartier de la caserne de Gendarmerie à Ixelles et l'avenue de la Couronne à Etterbeek. Le bilan est catastrophique, on y relèvera les corps sans vie de plus de trois cents civils. Le tableau est totalement dantesque, toute la zone est dévastée. Immeubles en ruine, trams éventrés ou criblés d'éclats et cratères béants, la vision est titanesque.

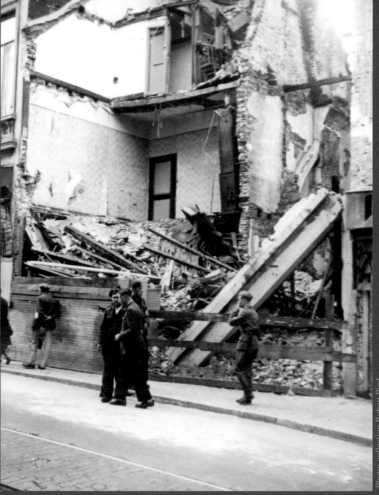

Photo: collection Robert Pied

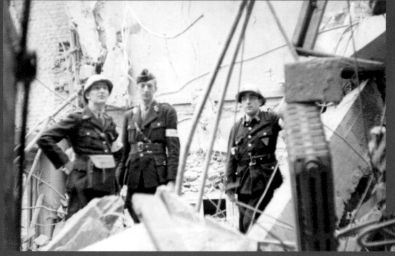

Photo: collection Robert Pied

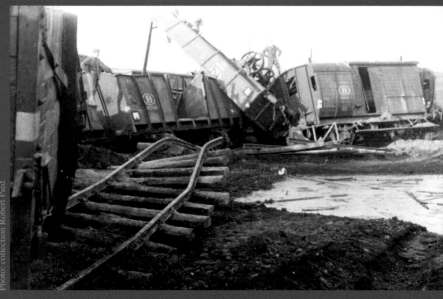

Photo: collection Robert Pied

Above: Shortly before ten o'clock in the morning on September 7, 1943, 105 Boeing B-17 bombers from eight different groups of the 8th US Air Force flew over Brussels. The Haren/Evere aerodrome, coded B.56, is in the line of sight of the planes. For one of the groups, the objective is totally confused. It dumps no less than 104 explosive bombs (PAP inventory) on the district of the Gendarmerie barracks of Ixelles and the Avenue de la Couronne in Etterbeek. The results are catastrophic, the dead bodies of more than three hundred civilians will be found there. The picture is totally Dantesque, the whole area is devastated. Buildings in ruins, trams blown of the rails or riddled with shrapnel and gaping craters everywhere.

Gauche: La gare d'Etterbeek reçoit deux coups directs le long des voies. Douze autres bombes atteignent également la plaine des Manoeuvres.

Left: Etterbeek station receives two direct hits along the tracks. Twelve other bombs also reach the Plaine des Manoeuvres.

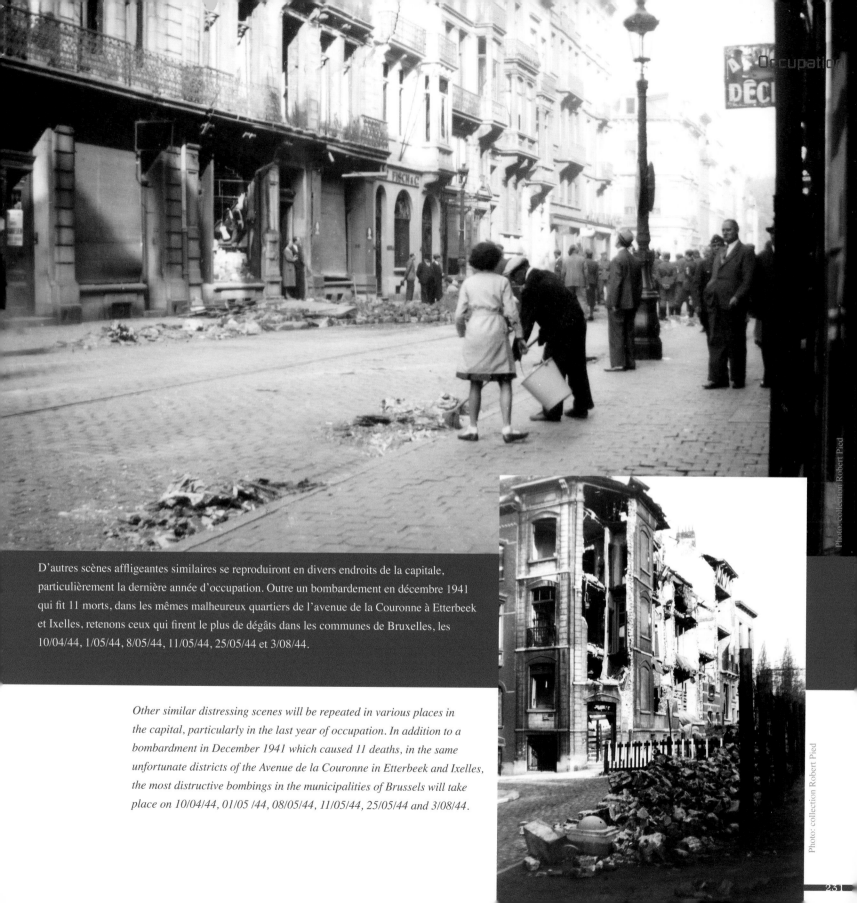

D'autres scènes affligeantes similaires se reproduiront en divers endroits de la capitale, particulièrement la dernière année d'occupation. Outre un bombardement en décembre 1941 qui fit 11 morts, dans les mêmes malheureux quartiers de l'avenue de la Couronne à Etterbeek et Ixelles, retenons ceux qui firent le plus de dégâts dans les communes de Bruxelles, les 10/04/44, 1/05/44, 8/05/44, 11/05/44, 25/05/44 et 3/08/44.

Other similar distressing scenes will be repeated in various places in the capital, particularly in the last year of occupation. In addition to a bombardment in December 1941 which caused 11 deaths, in the same unfortunate districts of the Avenue de la Couronne in Etterbeek and Ixelles, the most distructive bombings in the municipalities of Brussels will take place on 10/04/44, 01/05 /44, 08/05/44, 11/05/44, 25/05/44 and 3/08/44.

Occupation

Photo: collection Robert Pied

Gauche: Les derniers clichés souvenirs de la troupe d'occupation à Bruxelles, au printemps 1944, affichent des tenues bien moins coupées, dans du drap de laine beaucoup plus lâche (devant l'hôtel Palace, juste avant le Jardin Botanique).

Left: The last souvenir photos of the occupying troops in Brussels, in the spring of 1944, show outfits that are much less cut, in much looser woolen cloth. Photo taken in front of the Palace hotel, just before the Botanical Garden.

Droite: Les forces présentes en ville se réduisent petit à petit et ne se complètent plus que par de très jeunes hommes ou des soldats ayant dépassé l'âge de porter une arme (place Rogier). L'Allemagne puise dans toutes ses réserves.

Right: The forces present in the city are gradually being reduced, and only complemented by very young men, or soldiers over the age of carrying a weapon (place Rogier). Germany draws on all its reserves.

Photo: collection Robert Pied

Droite: Le débarquement des Alliés en Normandie, en juin 1944, va passablement bouleverser les cartes. Après deux mois et demi d'intenses combats, acculés et fortement ébranlés, les Allemands sont contraints de battre en retraite vers le Nord. Talonnées, les dernières divisions s'empressent de franchir in extremis la Seine à la fin du mois d'août. Ce sont des unités épuisées et mêlées les plus diverses qui franchissent ensuite la frontière belge, certaines se dirigeant vers la capitale. A Bruxelles, l'armée d'occupation suit le mouvement et fait ses bagages dans l'urgence, tentant de sauver ce qui peut encore l'être. Impassible, un Bruxellois observe la pagaille qui règne devant l'hôpital Saint-Jean, boulevard du Jardin Botanique, fin août, début septembre (réquisitionné durant l'occupation - Frontleitstelle 16 Brüssel).

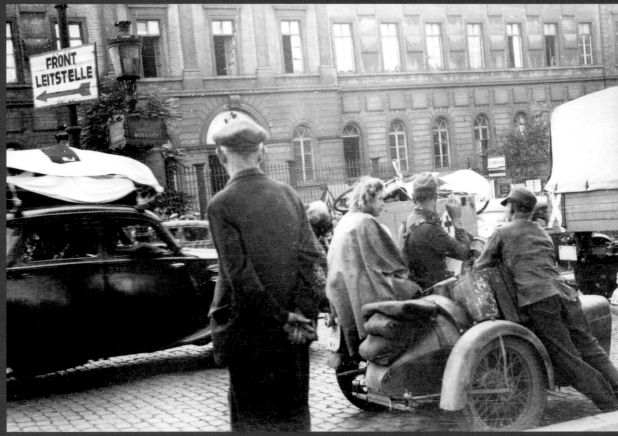

Photo: collection Robert Pied

Above: The landing of the Allies in Normandy in June 1944, will significantly change the cards. After two and a half months of intense fighting, cornered and badly shaken, the Germans are forced to retreat north. Under attack, the last divisions hastened to cross the Seine near the end of August. These exhausted and mixed units then crossed the Belgian border, some heading for the capital. In Brussels, the occupying army follows the movement and urgently packs its bags, trying to save what can be saved. Impassive, a Brussels resident observes the chaos that reigns in front of the Saint-Jean Hospital, boulevard du Jardin Botanique, near the end of August or the beginning of September (requisitioned by the Germans as Frontleitstelle 16 Brüssel).

Photo: collection Robert Pied

Gauche: Rue Royale, face au parc de Bruxelles, quelques derniers véhicules allemands se chargent encore à la hâte le 1er ou le 2 septembre. La Guards Armoured Division britannique en charge de libérer la capitale n'est plus qu'à un jour de marche.

Left: The Rue Royale, opposite the Parc de Bruxelles, a few last German vehicles were still hastily loading on 1 or 2 September. The British Guards Armored Division in charge of liberating the capital is only a day's march away.

Occupation

Bruxelles se vidant de ses oppresseurs, les derniers jours d'occupation ne ressemblent plus à rien d'habituel. La grande débandade se termine et quelques derniers soldats errent encore en ville, comme ci-dessous à la place Rogier. Après le brouhaha des véhicules pressés de partir, un étonnant et bref calme domine soudain. Une trêve de courte durée car les réseaux de Résistance vont rapidement entrer en action pour déloger des retardataires retranchés et d'éventuels collaborateurs connus. Mais la mission majeure pour la capitale consiste à préserver les ponts sur le canal, à empêcher les destructions des centrales électriques et à éviter le pillage de stocks divers.

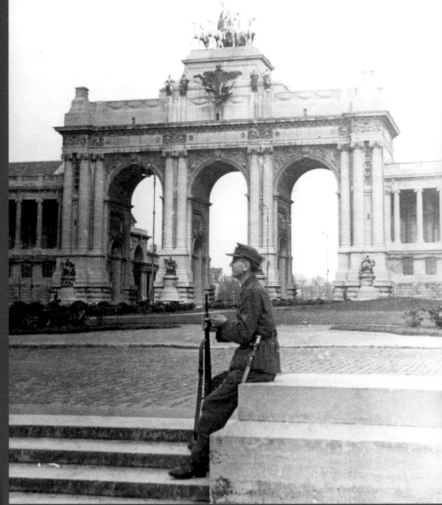

Photo: collection Robert Pied

CRP Archives

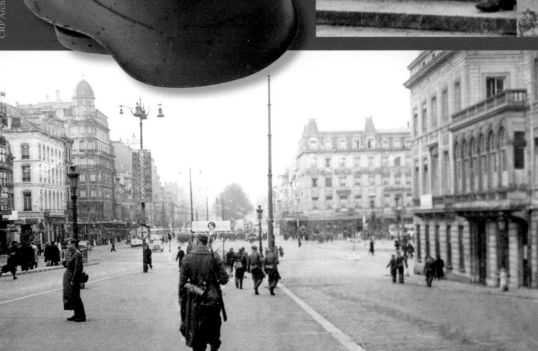

Photo: collection Robert Pied

With the oppressors leaving Brussels, the last days of occupation no longer resemble anything usual. The great stampede ends, and only a few last soldiers are still wandering in town, as can be seen in the photo to the left, at the Place Rogier. After the chaos of vehicles in a hurry to leave, an astonishing and brief calm suddenly dominates. A short-lived truce, as the Resistance networks will quickly spring into action to dislodge entrenched stragglers and possible known collaborators. But the major mission for the capital is to preserve the bridges over the canal, to prevent the destruction of the power stations and to avoid the looting of various stocks.

foto: André Vandoren - collection Robert Pied

Gauche: Depuis le 2 septembre, tous les refuges de la zone IV de l'Armée secrète ont reçu l'ordre du gouvernement belge en exil à Londres de faire procéder sans délai à la guérilla et prendre toutes les mesures d'antidestruction ennemies. Malgré un armement limité, quelques embuscades sont menées contre des retardataires allemands sur l'axe Enghien-Asse et Soignies-Bruxelles. Réunion de membres de l'AS du refuge Fanfaron (ex Furet) à Hal, Bruxelles-sud (Lenniksesteenweg). Les refuges Congre, Dorade et Espadon s'occupent principalement de Bruxelles-ouest.

Above: Since September 2, all the refuges of zone IV of the Secret Army have received the order by the Belgian government in exile in London to proceed without delay to be active in guerrilla tactics and destroy as much of the enemy's infrastructure. Despite limited armament, some ambushes were carried out against German troops on the Enghien-Asse and Soignies-Brussels axis. The photo shows a meeting of members of the AS of the Fanfaron refuge (ex Furet) in Halle, Brussels-south (Lenniksesteenweg). The Congre, Dorade and Espadon refuges mainly take care of Brussels-West.

Droite: Revêtus de leur salopette blanche, ces résistants de l'AS au Cinquantenaire sont parmi les chanceux à s'être procurés deux fusil-mitrailleurs ennemis, en l'occurence des ZB.v.z.26 d'origine tchèque. Le 3 septembre, quelques Allemands s'accrochent encore dans divers bâtiments. Des mitraillages retentissent un peu partout en ville.

Right: Dressed in their white overalls, these AS resistance fighters at the Cinquantenaire are among the lucky ones to have acquired two enemy machine guns, in this case the ZB.v.z.26 of Czech origin. On September 3, some Germans were still hanging on in various buildings and machine-gun fire echoes all over town.

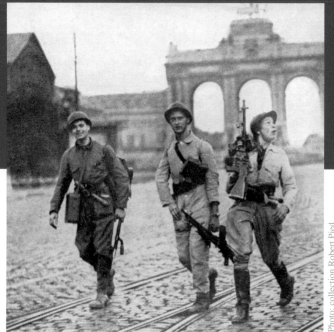

Photo: collection Robert Pied

Libération

Les Bruxellois se sentent des ailes, la certitude d'une très proche libération encourage bon nombre à mettre à sac des immeubles anciennement occupés par les Allemands ou la collaboration. Des scènes de pillage se multiplient, parfois même sous le regard désabusé de soldats ennemis encore présents le 3 septembre. Au centre ville, des vitrines de la presse nazie sont fracassées, les livres et les journaux alimentent un feu de joie.

The people of Brussels are living in good hope and with the certainty of the imminent liberation many commit to ransacking buildings formerly occupied by the Germans or the collaboration.
Scenes of looting multiply, sometimes even under the disillusioned gaze of enemy soldiers still present in the city on September 3. In the city center, the windows of the Nazi press offices are smashed, books and newspapers feed a bonfire.

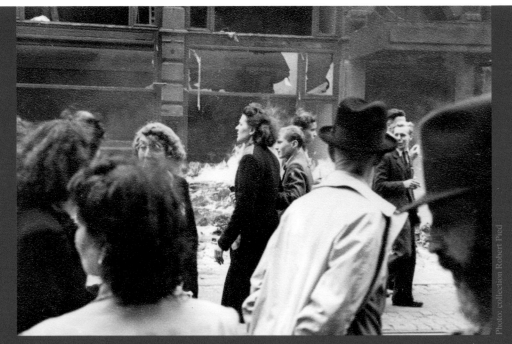

Photo: collection Robert Pied

Photo: collection Robert Pied

CRP Archives

Ci-dessus: Brassard officiel en toile de lin peinte, de résistant de la zone IV de l'Armée Secrète.

Above: Official armband in painted linen, of the resistance of the Secret Army of zone IV.

Pris de court ou sans possibilité d'issue, des soldats allemands refusent de se rendre et résistent encore en divers lieux de la capitale. Réquisitionné pour loger l'occupant, l'hôtel Atlanta du boulevard Adolphe Max devient le théâtre d'engagements brefs mais violents pour déloger les intrus.

Taken aback, or with no possibility of a way out, German soldiers refuse to surrender and are still resisting in various places in the capital. Requisitioned to house the occupier, the Atlanta Hotel on the Boulevard Adolphe Max becomes the scene of brief but violent fights to dispose of the intruders.

Ci-dessus: Brassard de membre de la Résistance du M.N.B. (Mouvement National Belge), un des autres réseaux reconnu qui prend part à la libération de la ville.

Above: M.N.B. Resistance Member's Armband (Belgian National Movement), one of the other recognized networks that took part in the liberation of the city.

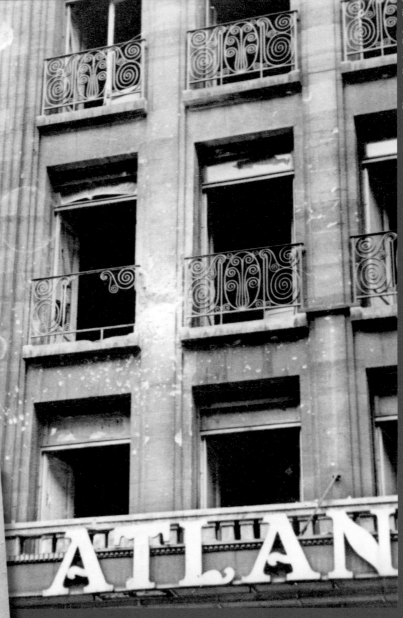

Gauche: Carte de membre d'un résistant du M.N.B de Bruxelles.

Left: Membership card of a resistant of the M.N.B of Brussels.

CRP Archives

Libération

Le 3 septembre, durant la journée, des tirs nourris retentissent place du Trône, rue de la Loi, place Poelaert, au parc du Cinquantenaire, avenue des Nations, à l'hippodrome de Boitsfort, ... alors que de multiples téméraires hissent déjà des drapeaux tricolores en façade. Durant ces évènements, de nombreux prisonniers allemands sont acheminés sous bonne garde à l'Ecole Royale Militaire.

Un peu après 20h, les premiers blindés britanniques de la Guards Armoured Division font irruption en ville. Le char Cromwell du Lieutenant J.A.W. Dent du 2nd Recce Batallion des Welsh Guards se présentant rue de la Loi, se retrouve face à un Panzer IV Ausf. H. Ce dernier, pris immédiatement pour cible, est détruit sur place. Le kiosque de la tourelle se soulève par la force de la déflagration, amplifiée par le probable éclatement des obus emportés.

Dans la même rue, face à l'immeuble de la Trésorerie Publique, le char anglais mitraille deux véhicules transportant du personnel de la Reichsbahn.

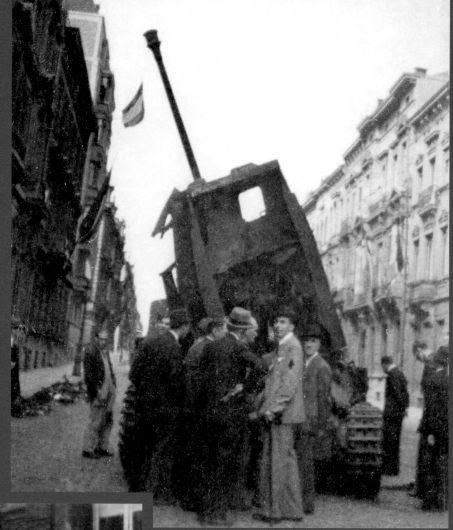

Photo: collection Robert Pied

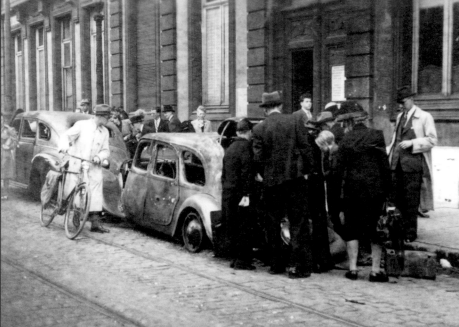

Photo: collection Robert Pied

On September 3, during the day, heavy gunfire rang out at Place du Trône, Rue de la Loi, Place Poelaert, at the Parc du Cinquantenaire, Avenue des Nations, at the Hippodrome de Boitsfort, ..., while many reckless people were already hoisting tricolor flags. During these events, many German prisoners were transported under guard to the Royal Military Academy. A little after 8 p.m., the first British armored vehicles from the Guards Armored Division burst into town. The Cromwell tank of Lieutenant J.A.W. Dent of the 2nd Recce Battallion of the Welsh Guards drove onto the Rue de la Loi, only to find itself facing a Panzer IV Ausf. H. The latter was immediately targeted and destroyed on the spot. The kiosk and the tank's turret were lifted by the force of the explosion, amplified by the exploding remaining shells. In the same street, opposite the building of the Public Treasury, the British tank strafed two vehicles carrying Reichsbahn personnel.

Photo: collection Robert Pied

Les sentiments de vengeance et de rage se mêlent. Quasi tous les portraits du Führer et d'Hermann Göring ornant les divers bureaux de l'occupant finissent brûlés, déchirés ou empalés. Alors que la confusion règne un peu partout le 3 septembre, les Allemands en nombre au palais de Justice terminent de piéger l'édifice durant l'après-midi. Vers 17h une première explosion retentit en toiture, suivie d'autres à l'intérieur du bâtiment. Un incendie incontrôlé s'étend à tous les niveaux, amplifiant le brasier qui aura raison du dôme qui finit par s'écrouler. Il s'agit de la seule destruction majeure de l'occupant durant cette débâcle. Leur retraite précipitée et la surprenante rapidité de progression des Britanniques, empêcheront heureusement des dévastations organisées sur d'autres sites d'intérêt majeur de la capitale.

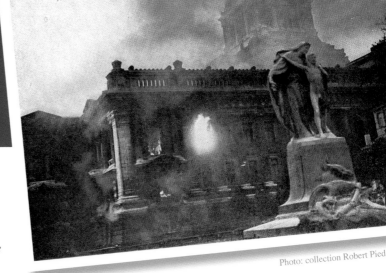

Photo: collection Robert Pied

Feelings of revenge and rage are all around. Almost all the portraits of the Führer and Hermann Göring adorning the various offices of the occupier end up burned, torn, or impaled. While confusion reigns everywhere on September 3, the Germans at the Palais de Justice finish destroying the building during the afternoon. Around 5 p.m. a first explosion sounds on the roof, followed by others inside the building. An uncontrolled fire spreads to all levels, amplifying the blaze which will get the better of the dome which ends up collapsing. This is the only major destruction of the occupier during this debacle. Their hasty retreat and the surprising rapidity of the British advance, fortunately prevents devastation on other sites of major interest in the capital.

Libération

Durant la soirée du 3 septembre, diverses initiatives individuelles sont lancées pour sauver de la destruction des archives du palais de Justice. Le feu trop intense y met rapidement un terme. C'est finalement le lendemain, alors que les pompiers sont toujours sur place, qu'une importante chaine humaine se met en place pour mettre à l'abri un maximum de dossiers et documents des greffes.

On the evening of September 3, various individual initiatives were launched to save the archives of the Palais de Justice from being destroyed. The too intense fire quickly puts an end to it. It was finally the next day, while the firefighters were still on site, that an important human chain was put in place to shelter as many records and documents as possible from the court offices.

Gauche: Malgré l'interdiction d'écouter Radio Londres, chaque jour la TSF est discrètement allumée dans les foyers pour tenter de recueillir la moindre information sur l'avancée des Alliés. Le 31 août les Anglais sont à Amiens, le lendemain à Arras et le 2 septembre à Douai. Le 3 septembre, en un incroyable bond, la Guards Armoured Division va parcourir 140 km et pénétrer progressivement dans Bruxelles dès le début de soirée.

Left: Despite the ban on listening to Radio London, every day the wireless was discreetly turned on in homes, in order to gather the slightest information on the advance of the Allies. On August 31 the English are in Amiens, the next day in Arras, and on September 2 in Douai. On September 3, in an incredible leap, the Guards Armored Division covered 140 km and gradually enter into Brussels from the start of the evening.

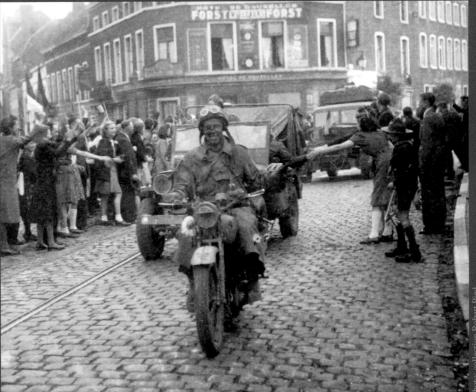

Droite: Fin d'après-midi, le 3 septembre, une colonne ininterrompue de la division anglaise traverse Hal, des heures durant. Les véhicules acclamés avec une ferveur jamais égalée, rejoignent la Brusselsesteenweg au carrefour de la Demaeghtlaan.

Right: At the end of the afternoon, on September 3, a never-ending column of the English Division crossed Halle for hours. The vehicles, driven by an unparalleled enthusiasm, join the Brusselsesteenweg at the crossroads of the Demaeghtlaan.

Libération

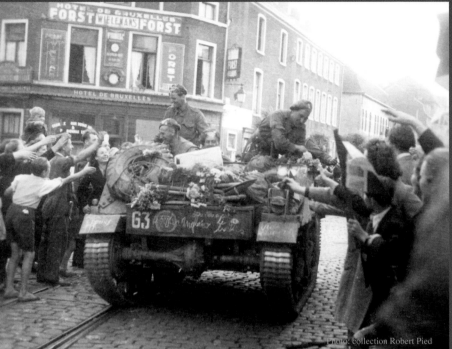

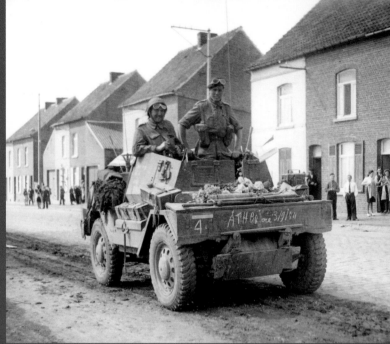

A Hal, comme peu avant à Leuze et à Ath, les engins ralentissent mais ne peuvent s'arrêter, Bruxelles à 20 kilomètres doit être atteinte avant la nuit.
La foule profite de quelques instants pour apposés à la craie, en toute hâte, des inscriptions sur les blindages des véhicules.

In Halle, as shortly before in Leuze and Ath, the vehicles slow down but cannot stop. Brussels is still 20 kilometers away and must be reached before nightfall.
The crowd takes advantage of a few moments to affix with chalk, in all haste, inscriptions on the armour of the vehicles.

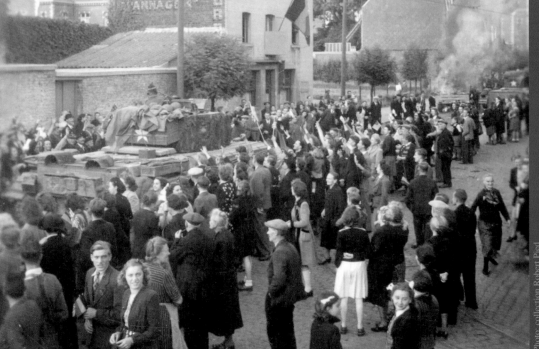

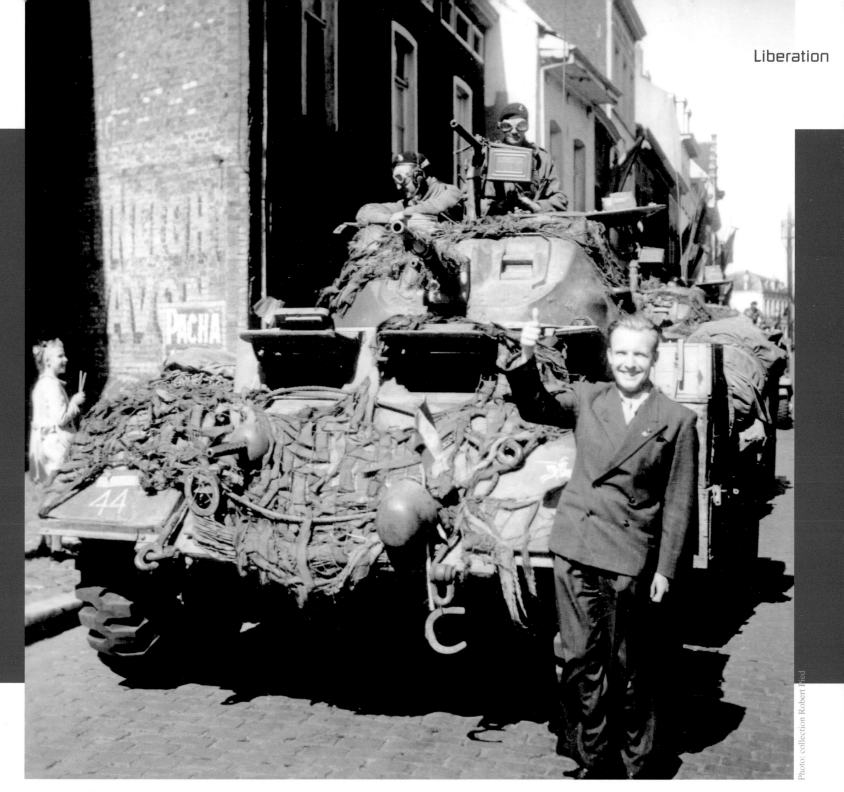

Photo: collection Robert Fred

Auto blindée Staghound d'une des deux unités de reconnaissance de la Division, le 2nd Household Cavalry Regiment. Bref instant pour ce très beau cliché pris à Hal en fin d'après-midi le 3 septembre 1944.

A Staghound armored car from one of the Division's two reconnaissance units, the 2nd Household Cavalry Regiment. A brief moment to make this very beautiful shot taken in Halle at the end of the afternoon on September 3, 1944.

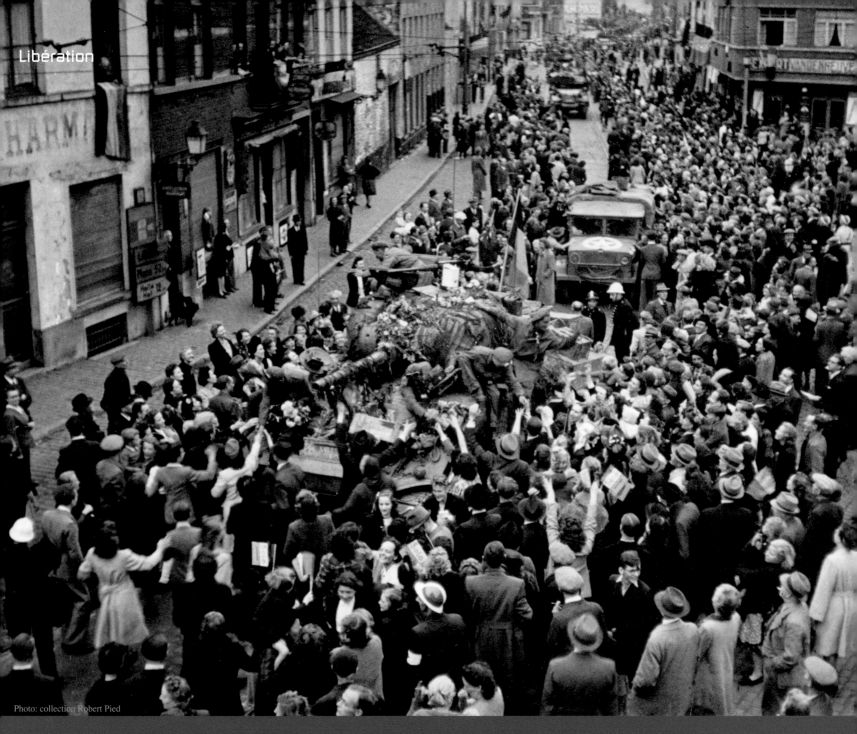

Photo: collection Robert Pied

Après Hal, Anderlecht est la première commune de Bruxelles à être atteinte par les Britanniques en fin d'après-midi, le 3 septembre 44. Chaussée de Mons, à hauteur de l'entrée du Boulevard A. Briand, la population se rue et se bouscule pour approcher les engins qui se succèdent. L'accueil euphorique dépasse tout ce que les soldats ont pu vivre jusque là.

After Halle, Anderlecht is the first town in Brussels to be reached by the British troops at the end of the afternoon, on September 3, 1944. At the Chaussée de Mons, near the entrance to Boulevard A. Briand, the population rushes and pushes to approach the vehicles which follow one another. The euphoric reception surpasses anything the soldiers have experienced so far.

Après Tournai, les Britanniques scindent leur approche de Bruxelles en deux itinéraires.
L'un passant par Grammont et Ninove, l'autre par Leuze, Ath et Hal. Les deux axes de pénétration se rejoignant pour aboutir sur les grands boulevards de la capitale.

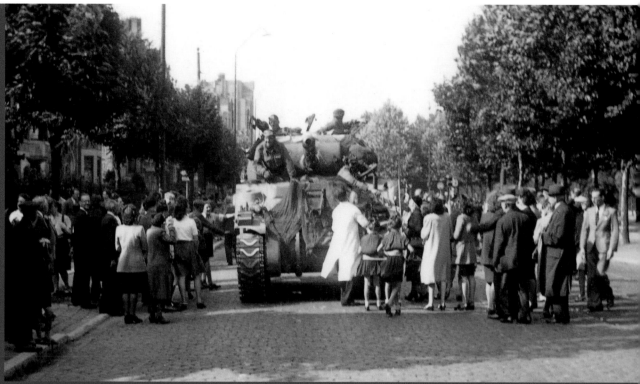

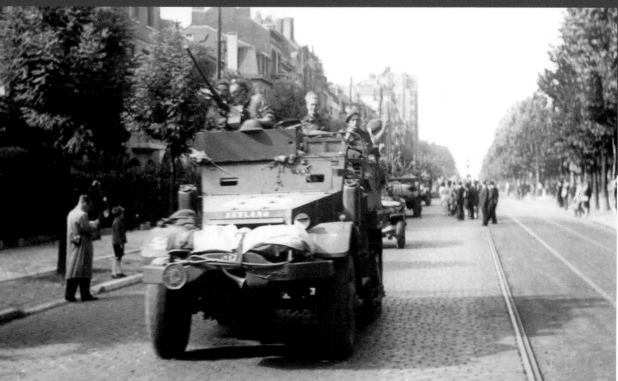

After reaching Tournai, the British split their approach to Brussels into two routes. One route passes through Grammont and Ninove, the other through Leuze, Ath, and Halle.
The two axes of armies meet again on the great Boulevards of the capital.

Photo: collection Robert Pied

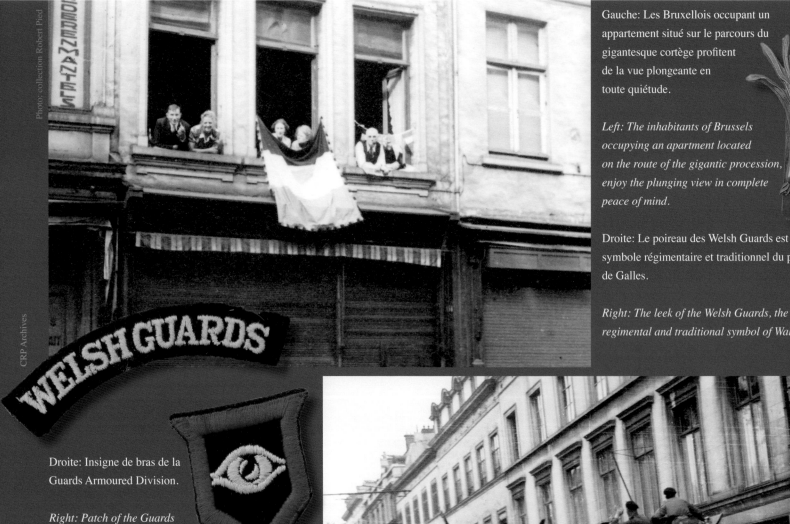

Photo: collection Robert Pied

CRP Archives

Gauche: Les Bruxellois occupant un appartement situé sur le parcours du gigantesque cortège profitent de la vue plongeante en toute quiétude.

Left: The inhabitants of Brussels occupying an apartment located on the route of the gigantic procession, enjoy the plunging view in complete peace of mind.

Droite: Le poireau des Welsh Guards est le symbole régimentaire et traditionnel du pays de Galles.

Right: The leek of the Welsh Guards, the regimental and traditional symbol of Wales.

Droite: Insigne de bras de la Guards Armoured Division.

Right: Patch of the Guards Armoured Division

Droite: Les chars dont les chenilles frappent les pavés augmentent la perception des vibrations qui offrent un sentiment de force et de réconfort à chaque passage.

Right: The tanks whose tracks strike the cobblestones, increase the vibrations which offer a feeling of strength and comfort with each passage.

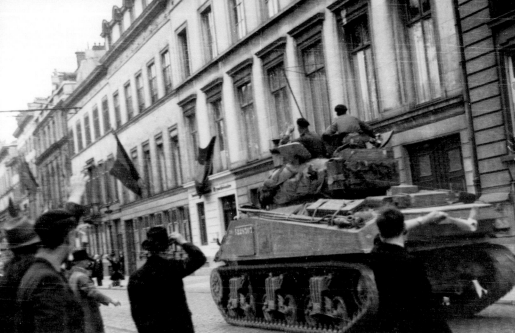

Photo: collection Robert Pie●

Droite: Ce Bedford QLD arborant l'insigne de la Guards Armoured Division est passé par Gooik avant de rentrer dans Bruxelles, comme en témoigne l'inscription à la craie.

Right: This Bedford QLD sporting the Guards Armored Division insignia passed through Gooik before entering Brussels, as evidenced by the chalk inscriptions.

Ci-dessous: La liesse populaire à Bruxelles fut telle que la presse britannique en fit immédiatement la une de ses journaux et magazines.

Below: The festivities in Brussels were such that the British Press immediately made it the front page of its newspapers and magazines.

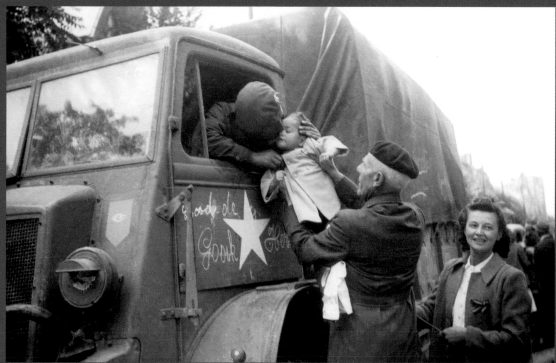

Photo: collection Robert Pied

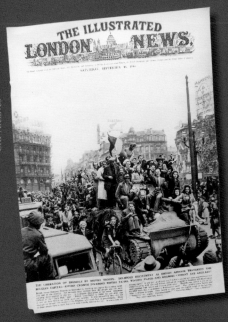

Droite: Près de la Porte de Hal, au carrefour de la rue Hôtel des Monnaies et de l'avenue de la Toison d'Or, ce sont cette fois des soldats à pied qui défilent vers le haut de la ville. A l'arrière plan, l'eglise Saint-Gilles.

Right: Near the Porte de Halle, at the crossroads of Rue Hôtel des Monnaies and the Avenue de la Toison d'Or, this time foot soldiers parade towards the top of the city. In the background, the Church of Saint-Gilles can be seen.

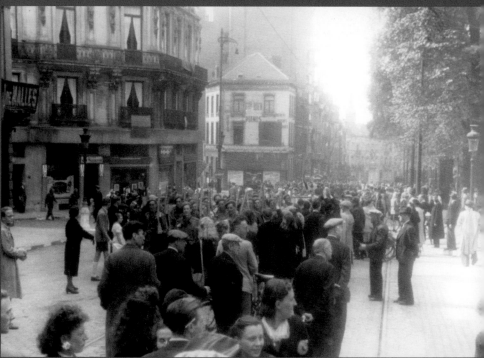

Photo: collection Robert Pied

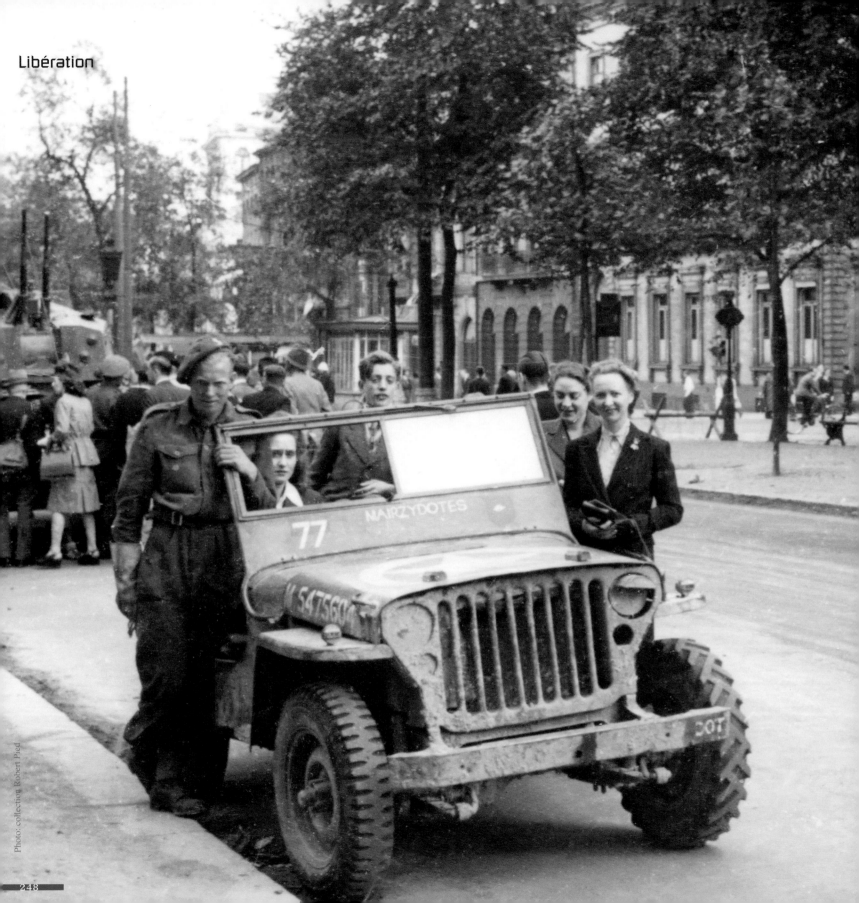

BOYS AND GIRLS

MANUEL DE Conversation BOOK

PRIX 5 FRANCS

Imp. L. DONCKERS, 18, rue du Peuple, Bruxelles.

COMMENT RENSEIGNER LES SOLDATS ALLIÉS

HOW TO INFORM ALLIED SOLDIERS

QUESTIONS ET RÉPONSES INDISPENSABLES

PRONONCIATION FIGURÉE
ANGLAIS - FRANÇAIS
* PAR V. A. VAN DEN BULCK *

ROBERT STOOPS, ÉDITEUR
LIBRAIRIE DES SCIENCES
BRUXELLES, RUE COUDENBERG, 76-78

CRP Archives

CRP Archives

Ci-dessous: Des motifs festifs et patriotiques s'exhibent de façons les plus diverses.

Below: Festive and patriotic motifs are exhibited in the most diverse ways.

PLAYER'S NAVY CUT

CIGARETTES "MEDIUM"

John Player & Sons

FOR H.M. FORCES

CRP Archives

Le 4 septembre, une Jeep Willys du 21st Anti-Tank Regiment divisionnaire recueille son petit succès auprès d'admiratrices, boulevard du Régent. Le nom de baptême inscrit sur le pare-brise, "Mairzydotes", est en réalité "Mairzy Doats", le nom d'une chanson célèbre de 1943.

On September 4, a Jeep Willys of the divisional 21st Anti-Tank Regiment collected its small success from admirers, on the Boulevard du Régent. The nickname on the windshield, "Mairzydotes", is actually "Mairzy Doats", the name of a famous song from 1943.

Libération

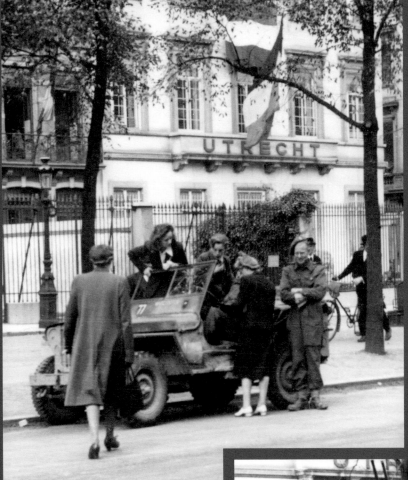

Ci-dessus: Quelques correspondants de guerre accompagnent la progression des troupes. Ce camion de la B.B.C. n'échappe pas aux graffitis de circonstance avant son entrée à Bruxelles.

Above: A few war correspondents accompany the progress of the troops. This B.B.C. vehicle did not escape occasional graffiti before entering Brussels.

Ci-dessous: La défense anti-aérienne des colonnes de chars de la Guards Armoured Division est assurée par de rares chars Crusader III, AA Mk II, ici avec ses deux canons de 20 mm relevés.

Below: The anti-aircraft defense of the Guards Armored Division tank column is provided by rare a Crusader III, AA Mk II tanks, here with its two 20 mm guns raised.

Ci-dessus: La Willys aperçue page précédente, garée au coin du boulevard du Régent et de la rue de la Loi, juste en avant du siège de la compagnie d'assurances Utrecht.

Above: The Willys seen on the previous page, parked at the corner of the Boulevard du Régent and Rue de la Loi, just in front of the headquarters of the Utrecht insurance company.

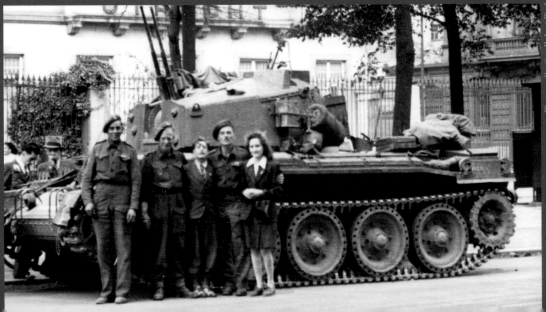

Photo: Julien Nyssens

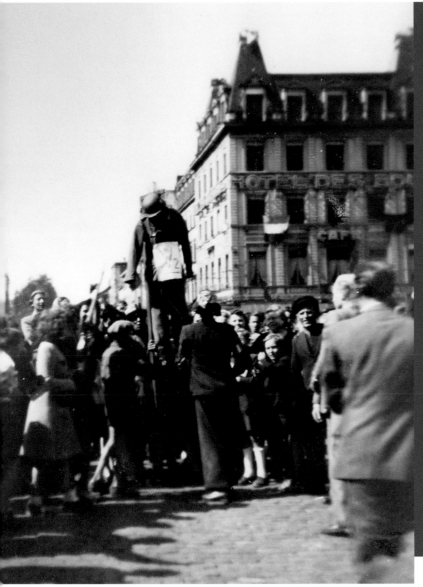

All the city center is buzzing and filled with tanks, trucks, and other vehicles. A Stuart M3 tank enters the Place Rogier on September 4, while an improvised crowd, among many others, shows off a puppet dressed in a German uniform. The festivities are in full swing in all the neighborhoods and the shots that still periodically erupt no longer worry anyone. The hunt for collaborators has only just begun.

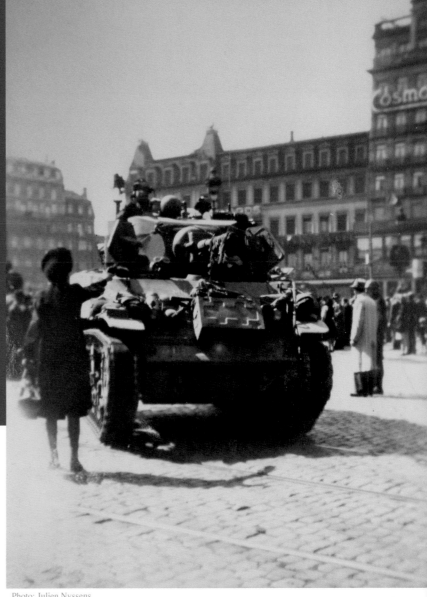

Tout le centre ville est investi de blindés, de camions et autres engins. Un char Stuart M3 traverse la place Rogier le 4 septembre, alors qu'un cortège improvisé, parmi tant d'autres, exhibe un pantin revêtu d'un uniforme allemand.
Les réjouissances battent leur plein dans tous les quartiers et les coups de feu qui éclatent encore périodiquement inquiètent peu. La chasse aux collaborateurs ne fait que débuter.

Photo: Julien Nyssens

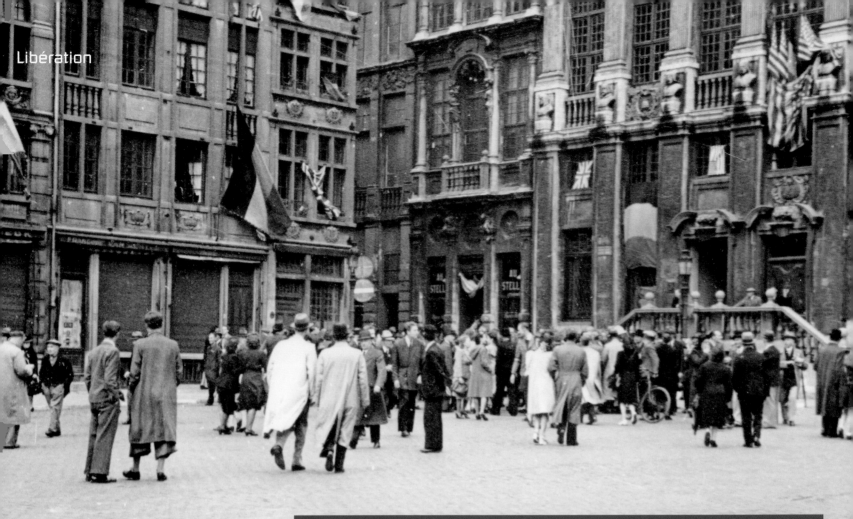

Photo: collection Robert Pied

Les rassemblements populaires n'en finissent pas, un brouhaha continu emplit l'atmosphère. Sur la Grand-Place de Bruxelles, des drapeaux de fortune de toutes les nations alliées ont été déployés.

The popular gatherings never end, a continuous chaos fills the atmosphere. On the Grand-Place in Brussels, flags of all the allied nations, often makeshift, are deployed.

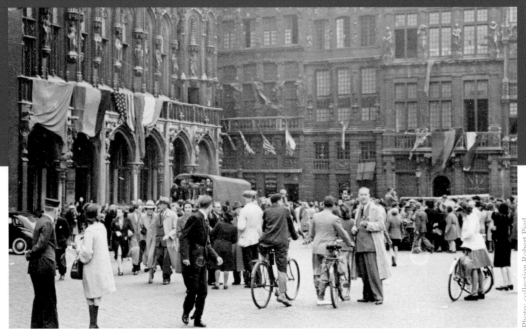

Photo: collection Robert Pied

CRP Archives

Photo: Imperial War Museum - 3695

Droite: Titre d'épaule porté par les troupes belges.

Above: Shoulder badge worn by Belgian troops.

Droite: Le 4 septembre, au lendemain de la libération de la capitale, c'est à la 1st Belgian Infantry Brigade "Brigade Piron" de faire son entrée en ville dès 15h. Un Staff Car Ford WOA2 de l'Etat-Major de la Brigade, ralenti par l'accueil délirant sur les grands boulevards, tente de se frayer un passage.
La joie des Bruxellois est à son comble.

Right: On September 4, the day after the liberation of the capital, it was up to the 1st Belgian Infantry Brigade "Brigade Piron" to enter the city at 3 in the afternoon. A Staff Car Ford WOA2 of the General Staff of the Brigade, slowed down by the crowd welcoming them on the main boulevards, tries to clear a passage. The joy of the people of Brussels is at its height.

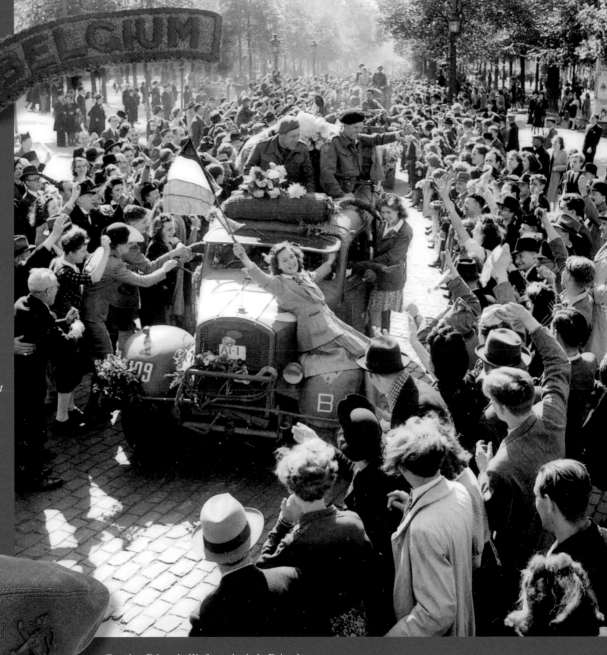

CRP Archives

Gauche: Béret de l'infanterie de la Brigade.

Left: The beret of the Infantry Brigade.

Libération

Droite: Le 29 août 1944, l'unité de chasse de la Luftwaffe, Jagdgeschwader 26 (JG 26), se replie vers Bruxelles pour y disperser ses trois Gruppen. Le I./JG 26 se pose à Grimbergen, le II./JG 26 à Melsbroek, et le III./JG 26 à Haren/Evere. Le 3 septembre les trois unités s'envolent pour l'Allemagne. A Melsbroek, lorsque les Alliés prennent possession des lieux, ils y découvrent de nombreuses épaves d'appareils divers, dont ce Focke-Wulf Fw 190 A-8 du 7./JG 26 accidenté à la suite d'un "cheval de bois".

Right: On August 29 1944, the Luftwaffe fighter unit, Jagdgeschwader 26 (JG 26) retreated to Brussels to disperse its three Gruppen there. I./JG 26 landed at Grimbergen, II./JG 26 at Melsbroek, and III./JG 26 at Haren/Evere. On September 3, the three units flew back to Germany. At Melsbroek, when the Allies took possession of the premises, they discovered many wrecks of various aircraft, including this Focke-Wulf Fw 190 A-8 of 7./JG 26 damaged following a nose dive landing.

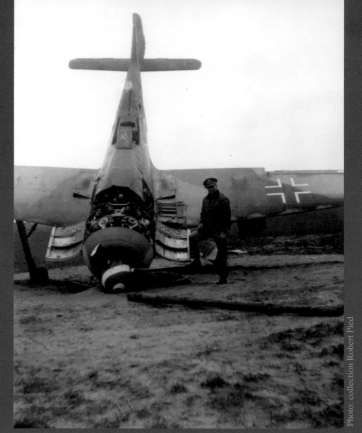

Photo: collection Robert Pied

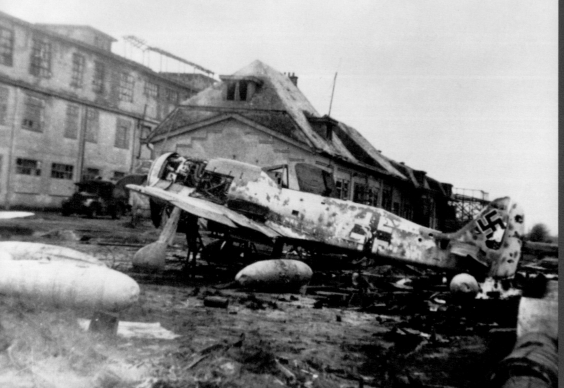

Photo: collection Kees Mol

Gauche: Le 3 novembre 44, lorsque le 416 Squadron de la Royal Canadian Air Force (127 Wing RCAF) se pose à Harren/Evere, le spectacle se répète. Un grand nombre d'avions endommagés y gisent. Certaines carcasses en partie démontées (ici un Fw 190 A-8) ont probablement servi de pièces de rechange pour l'atelier de réparation allemand Erla installé dans les anciens locaux de la SABCA.

Left: On November 3 1944, when the 416 Squadron of the Royal Canadian Air Force (127 Wing RCAF) landed at Harren/Evere, the spectacle repeated itself; here too a large number of damaged aircraft were abandoned. Some partially dismantled carcasses (here an Fw 190 A-8), were probably used as spare parts for the German repair shop Erla installed in the former premises of SABCA.

Droite: A Haren/Evere, entre des anciens bâtiments de l'aviation civile d'avant guerre, on remarquera le Fw 190 A-8 de la page précédente photographié d'un autre angle. Cette nouvelle vue permet de distinguer, à l'arrière plan, des immeubles fictifs réalisés par les Allemands pour camoufler des hangars d'avions.

Right: In Haren/Evere, in between old pre-war civil aviation buildings, the same Fw 190 A-8 as on the previous page, photographed from another angle. This new view makes it possible to distinguish in the background, fictitious buildings made by the Germans to camouflage aircraft hangars.

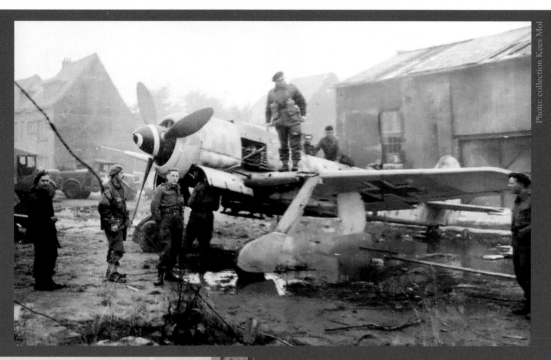

Photo: collection Kees Mol

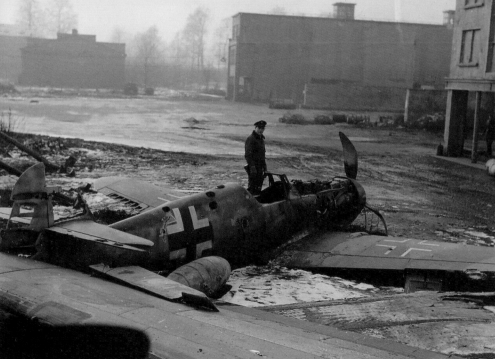

Photo: collection Kees Mol

Gauche: Dans le même secteur un Messerschmitt Bf 109 G-6/AS posé à plat sur le sol attendait sans doute à être désossé pour fournir les pièces encore utiles qu'il pouvait offrir aux ateliers de réparation de la plaine, l' Erla-Werke 6.

Left: In the same sector, a Messerschmitt Bf 109 G-6/AS is lying flat on the ground - it was probably waiting to be stripped to provide useful parts for other aircraft at the airfield, at the Erla-Werke 6 repair shops.

Libération

A Melsbroek, un nombre important de hangars pour avions dissimulés sous des structures métalliques aux silhouettes diverses de fermes ou d'alignements d'habitations fictives a été implanté durant l'occupation, dans chaque secteur des Staffelen allemands. Deux exemples de ces infrastructures, fortement endommagées par les bombardements alliés successifs d'avril à août 44, apparaissent sur chaque photo, derrière un Messerschmitt Bf 109 G14 du 2./JG 4 en bien mauvais état.

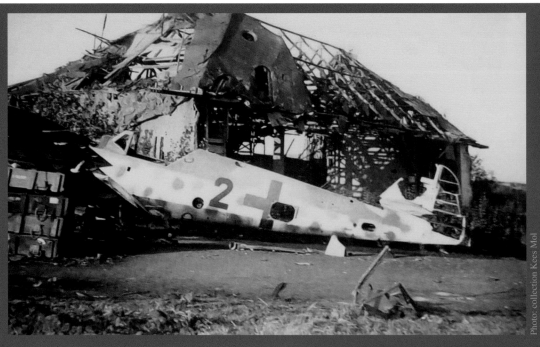

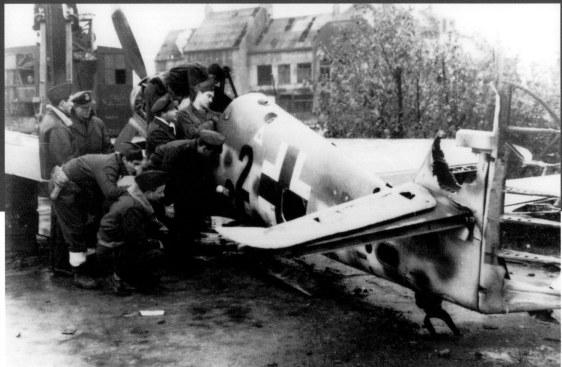

In Melsbroek, a large number of aircraft hangars hidden under metal structures with various silhouettes of farmhouses, or rows of fictitious dwellings were established during the occupation, in each sector of the German Staffelen.
Two examples of this infrastructure, badly damaged by the successive Allied bombardments from April to August 44, appear on each photo, behind a Messerschmitt Bf 109 G14 in very poor condition from 2./JG 4.

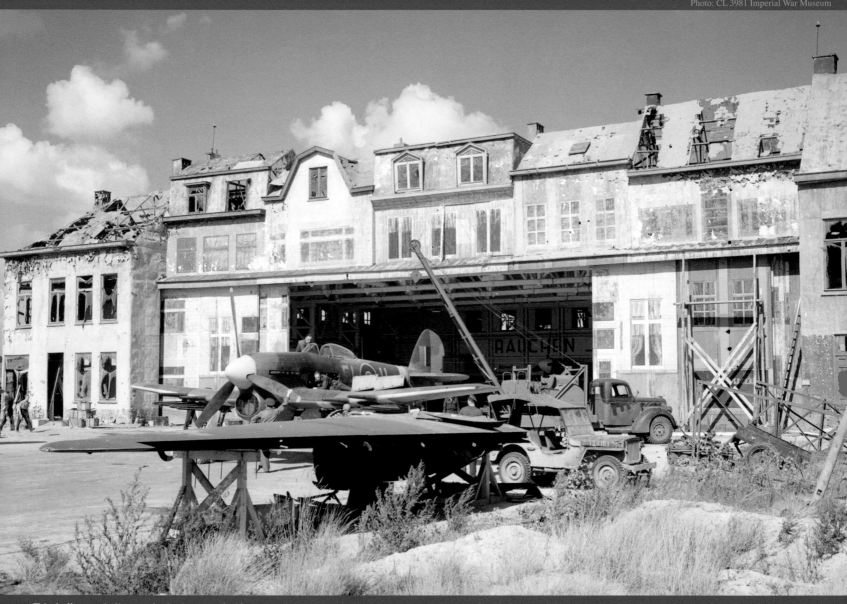

Très belle vue de l'exemple des hangars fictifs pour avions construits pour la Luftwaffe à Melsbroek durant l'occupation. Dès le départ des Allemands, les lieux sont investis par la RAF. Le 181 Squadron y atterrit dès le 6 septembre 44 et profite des quelques anciennes infrastructures encore debout pour y abriter ses Typhoon Mk IB. De nombreuses unités se compléteront ou se relayeront pour occuper l'aérodrome, comme les 34 et 139 Wings RAF qui y séjourneront le plus longuement, de fin septembre 44 à mai 1945.

Very nice detailed view of the example of the fictional aircraft hangars built for the Luftwaffe at Melsbroek during the occupation. As soon as the Germans left, the place was taken over by the RAF. The 181 Squadron landed here on September 6 1944 and took advantage of the old infrastructure to shelter their Typhoon Mk IBs. Many units will arrive at the base later or take turns to occupy the airfield, such as the 34 and 139 Wings RAF which will stay there the longest, from the end of September 1944 to May 1945.

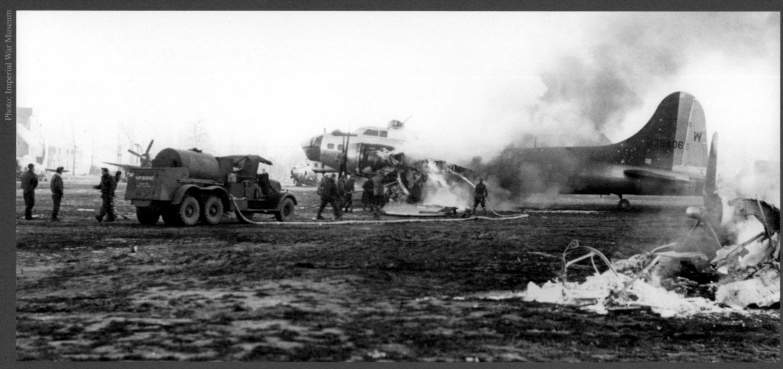

Photo: Imperial War Museum

Ci-dessus: Le 1 janvier 1945, dans un ultime effort, la Luftwaffe lance massivement une série d'attaques aériennes coordonnées sur plusieurs aérodromes occupés par les Alliés, en Belgique et en Hollande. L'opération au nom de Bodenplatte vise notamment les champs d'aviation de Melsbroek, Haren/Evere, et Grimbergen. Le bombardier B-17 de l'USAAF 43-38406 du 391 Bomber Squadron est une des très nombreuses victimes de l'attaque sur Melsbroek.

Above: On January 1, 1945, in a last-ditch effort, the Luftwaffe massively launched a series of coordinated air attacks on several airfields used by the Allies in Belgium and Holland. The operation, named Bodenplatte notably targets the airfields of Melsbroek, Haren/Evere and Grimbergen. USAAF bomber B-17 43-38406 of the 391 Bomber Squadron was one of the many victims of the attack on Melsbroek.

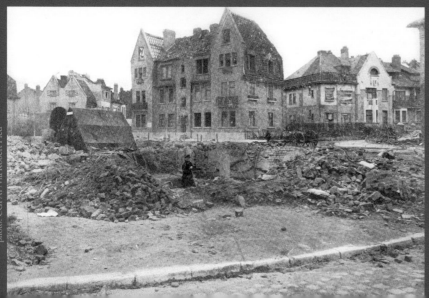

photo: CGPAP/via Robert Pied

Gauche: Bruxelles libérée reste néanmoins la cible d'une autre menace qui apparait en octobre 1944. Les bombes volantes V1 et V2 dirigées précédemment sur l'Angleterre changent de cibles. 173 engins percutent le sol de l'arrondissement de Bruxelles, dont 25 dans les communes de la capitale. Le 26 février 1945 une V1 explose sur l'avenue Raymond Foucart à Schaerbeek.

Left: Liberated Brussels nevertheless remained the target of another threat which appeared in October 1944. The V1 and V2 flying bombs previously aimed at England change targets. 173 of them hit in the Brussels district, including 25 in the municipalities of the capital. On February 26, 1945, a V1 exploded on Avenue Raymond Foucart in Schaerbeek.

Droite: A Etterbeek, la plaine des Manoeuvres accueille ses nouveaux occupants britanniques.
Un Ordnance QF 25 pounder en batterie effectue des exercices de manipulation, à la grande joie des curieux.

Right: In Etterbeek, the Plaine des Maneuvers welcomes its new British occupants. An Ordnance QF 25 pounder in battery performs handling exercises, to the delight of curious onlookers.

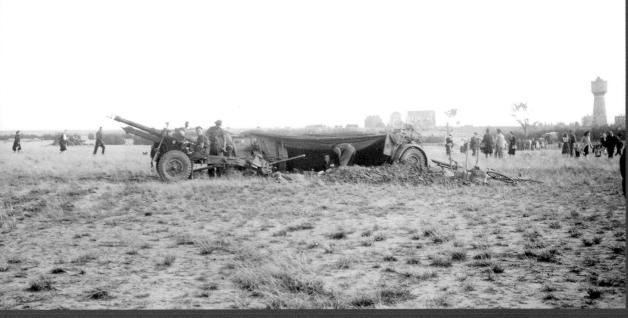

Photo: collection Robert Pied

Photo: collection Robert Pied

Gauche: Les nouveaux "occupants", cette fois bien venus, nouent des amitiés durables avec la population bruxelloise. Après guerre, ils seront nombreux à revenir se souvenir sur place des moments inoubliables de la libération.

The new "occupiers", this time welcome, form lasting friendships with the population of Brussels. After the war, many of them will return to remember the unforgettable moments of the liberation.

La Victoire

Au lendemain de la capitulation de l'Allemagne nazie, le 8 mai 1945 sera célébré comme la fin officielle de la deuxième guerre mondiale à l'Ouest. Cette journée restera dans les mémoires de tous comme un jour de folie à Bruxelles, ainsi que dans de nombreuses autres villes. A la place de Brouckère, au boulevard Anspach et à la Bourse, une foule jamais égalée s'est rassemblée pour fêter l'événement attendu après tant de souffrances.

The day after Nazi Germany surrendered on May 8, 1945, will be celebrated as the official end of World War II in the West. This day will be remembered by everyone as a day of madness in Brussels, as well as in many capitals. At Place de Brouckère, Boulevard Anspach, and at the Stock Exchange, an unprecedented crowd gathered to celebrate the event awaited after so much suffering.

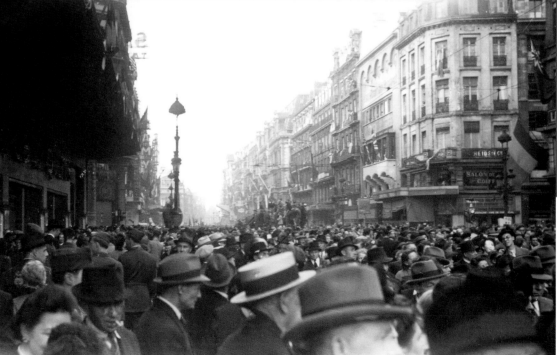

Le 8 mai, les cloches sonnent à la volée, les sirènes de la Protection Aérienne retentissent et la Brabançonne est chantée en peu partout en ville. Les bistrots et les rues sont envahis d'une population qui fête sa liberté retrouvée.

On May 8, the bells ring out, the Air Protection sirens sound, the Brabançonne is sung almost everywhere in the capital. The bars and the streets are invaded by a population celebrating their regained freedom.

Da's na fijn, zunne!... Have a Coke
(SAY, THAT'S GREAT)

...a friendly American custom lands in Brussels

In Flemish, it's *vriendelijkheid*. In American, it's the plain, everyday word *friendliness*. And everywhere your Yankee doughboy goes, it comes spontaneously from his heart in a good old home-town phrase, *Have a Coke*. That's the way he's letting our democratic allies know why he does the friendly things he does. Friendliness is bred in his bone, and to kindred spirits it bubbles out—like the bubbling goodness of Coca-Cola itself and everything American that's behind it. Yes, *the pause that refreshes* with ice-cold Coke becomes an ambassador of good will . . . a bit of the old home spirit carried across the seas.

Coca-Cola
the global high-sign

"Coke" = Coca-Cola
You naturally hear Coca-Cola called by its friendly abbreviation "Coke". Both mean the quality product of The Coca-Cola Company.

Our fighting men meet up with Coca-Cola many places overseas, where it's bottled on the spot. Coca-Cola has been a globe-trotter "since way back when".

* * *

COPYRIGHT 1945, THE COCA-COLA COMPANY

Photo: collection Robert Pied

CRP Archives

CRP Archives

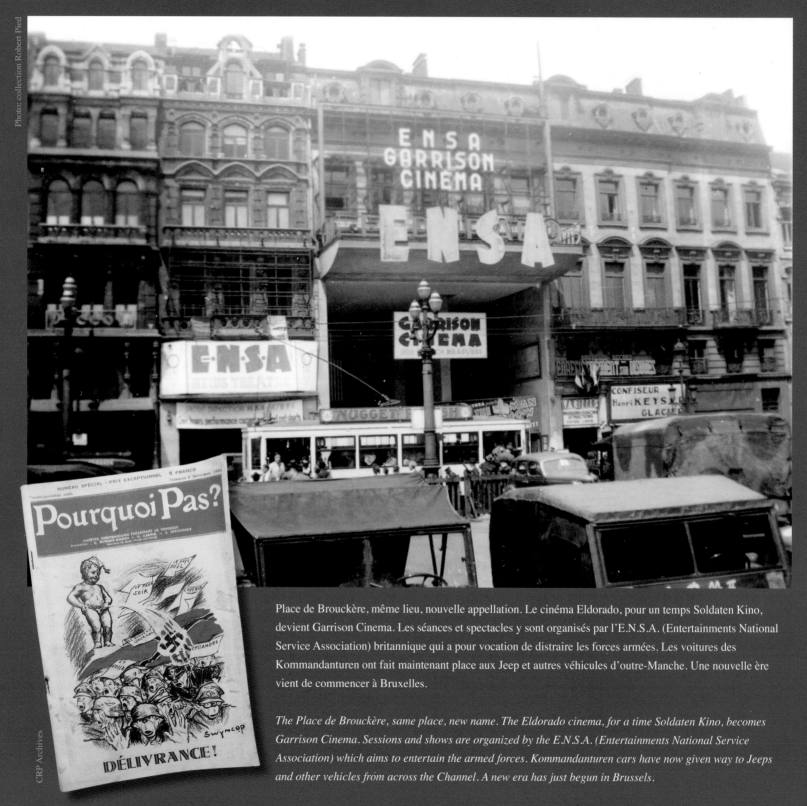

La Victoire

Photo: collection Robert Pied

CRP Archives

Place de Brouckère, même lieu, nouvelle appellation. Le cinéma Eldorado, pour un temps Soldaten Kino, devient Garrison Cinema. Les séances et spectacles y sont organisés par l'E.N.S.A. (Entertainments National Service Association) britannique qui a pour vocation de distraire les forces armées. Les voitures des Kommandanturen ont fait maintenant place aux Jeep et autres véhicules d'outre-Manche. Une nouvelle ère vient de commencer à Bruxelles.

The Place de Brouckère, same place, new name. The Eldorado cinema, for a time Soldaten Kino, becomes Garrison Cinema. Sessions and shows are organized by the E.N.S.A. (Entertainments National Service Association) which aims to entertain the armed forces. Kommandanturen cars have now given way to Jeeps and other vehicles from across the Channel. A new era has just begun in Brussels.